유럽의
그리스도교
미술사

유럽의
그리스도교
미술사

초판인쇄 2014년 9월 1일
초판발행 2014년 9월 1일

지은이 김재원 · 김정락 · 윤인복
펴낸이 채종준
기획 권오권
편집 한지은
디자인 이명옥
마케팅 황영주

펴낸곳 한국학술정보(주)
주소 경기도 파주시 회동길 230(문발동)
전화 031-908-3181(대표)
팩스 031-908-3189
홈페이지 http://ebook.kstudy.com
E-mail 출판사업부 publish@kstudy.com
등 록 제일산-115호(2000. 6. 19)

ISBN 978-89-268-6475-3 93650

유럽의
그리스도교
미술사

김재원 · 김정락 · 윤인복 지음

인천가톨릭대학교 조형예술대학 부설 그리스도교미술연구소가 2009년에 설립된 이후 연구소의 최우선 과제로 선정된 프로젝트가 바로 초기 그리스도교 시기부터 현대까지를 전체적으로 아우르는 유럽의 그리스도교 미술사에 관한 개괄적 입문서의 집필이었다. 당시 연구소의 향후 연구기획에 직ㆍ간접적으로 관여했던 미술사가들-김재원(당시 연구소장), 김정락, 윤인복(현 연구소장)-에 의해 첫 번째 연구기획이 세워진 것이다. 동시에 이로써 자연스럽게 필진도 구성되었다. 이는 한국의 대학에서 다년간 유럽의 미술사를 강의해 온 세 연구자들이 교육현장에서 발견한 문제점을 해결해 보고자 내린 결정이었다. 다시 말하면 유럽의 미술사에 대한 수강생들의 지대한 관심에 부응하는 한국어로 집필된 개괄적 참고도서가 매우 부족한 현실에 대한 인식에서 비롯된 결과였다.

유럽의 문화가 헬레니즘과 그리스도교라는 두 뿌리 위에서 형성되어 왔다는 것은 주지의 사실이다. 따라서 자의건 타의건 간에 이미 서구화의 길을 택한 우리에게도 2000여 년에 이르는 동안에 전개되어 온 유럽의 그리스도교 미술사에 관한 전반적인 이해의 중요성은 재론의 여지가 없을 것이다. 세 필진은 자신들의 미술사학 전공분야와 강의경험을 토대로 각기 집필분야-초기 그리스도교 미술부터 비잔틴 미술을 포함한 중세미술사, 르네상스및 바로크 시기를 아우르는 근대미술사 그리고 19~20세기 미술사-를 결정하였다. 사실, 바로크 시기까지의 유럽 미술사는 그리스도교 미술사와 동의어적 의미를 지닌다. 중세에는 교회를 위하여 미술이 존재했다고 이야기될 수 있을 정도로 교회와 미술은 주종적 관계를 이루며 매우 밀착된 것이었다. 물론 중세의 교회가 동과 서로 분리되어 성상에 대한 입장에서 뚜렷한 차이를 보여주었고, 그에 따라 다양성에서는 큰 차이를 드러냈으나, 전반적으로 변

함없는 유기적 관계를 공동적으로 보여주었다. 인본주의가 싹트기 시작한 르네상스기에 들어와서도 교회와 미술의 조화로운 관계가 급격하게 변화되었다고 보기는 어렵다. 이 시기는 가톨릭교회를 중심으로 전개된 그리스도교 미술과 정치권력을 중심으로 전개된 비그리스도교 미술이 각기 활발하게 진행되면서 서로를 자극하며 풍요롭게 꽃피운 시기였다고 하겠다.

반면에 유럽의 정치·경제·사회·문화에 걸쳐 거대한 지각변동을 가져온 프랑스혁명기를 거치면서 오랜 기간 조화로운 관계를 유지해 온 교회와 미술의 관계는 심각한 위기를 맞게 되었다. 그리스도교의 신학적 해석을 주제로 하던 미술이 이제는 인간의 본성에 대한, 혹은 인간이 몸담아 살아가고 있는 현실에 대한 다양한 견해를 주제로 하는 미술로 변화한 것이다. 이러한 변화에 대하여 혹자는 드디어 미술이 그 자율성을 찾았다고 평하기도 하고, 한스 제들마이어와 같이 교회와 미술의 결별을 오랜 기간 유럽인의 삶을 지탱해 온 중심을 상실하도록 호도한 프랑스혁명의 결과라고 주장하기도 한다. 여하튼 혁명기 이후의 미술은 이제 그리스도교 미술과의 동의어적 의미를 상실하였다. 더 이상 그리스도교가 유럽인의 존재적 신념으로서가 아니라 극복하기 어려운 전통으로 자리하게 되면서 그리스도교적 주제의 미술은 미술사를 이루는 핵심적 예술가들에게는 지엽적인 대상으로 머물게 되었다. 때문에 19~20세기의 그리스도교 미술은 이전 미술사와 같은 맥락에서의 고찰은 의미가 없는 것으로 판단되었다. 그에 따라 이 시기의 미술사는 당대의 미술을 이끌어 온 작가들에게서 간헐적으로 발견되는 그리스도교적 주제의 작품들에 주목함과 더불어 19세기 전·후반기에 있었던 향수 어린 그리스도교 미술의 부활운동들을 집중적으로 조명하였다. 20세기

에 일어난 정신사적 의미에서의 동시다발적 격동은 20세기 후반기에 있었던 그리스도교적 주제의 미술에 관한 집필작업에 아직은 적지 않은 혼란으로 작용하는 것으로 판단되었기에 일단 20세기 전반기까지의 그리스도교 미술을 집필대상으로 삼았다.

앞서 밝혔듯이 이번 집필의 목적이 유럽에서 있었던 그리스도교 미술사에 대한 개괄적 입문서의 출간이었다. 따라서 필진은 많은 논의를 거쳐 우선, 독자들의 용이한 접근을 위하여 논문의 형식보다는 참고서적 형식을 택하였고, 다음으로는 초기 그리스도교 시기부터 20세기 전반기에 이르는 기간에 전개된 그리스도교 미술현상을 양식사적으로 대별하여 전반적으로 조명하였다. 각 시기의 시대정신과 미술의 유기적 관계 안에서 미술사가 이해되도록 당대의 역사적 · 신학적 사건이나 미술사적 현상에 관한 간결한 요약과 그리스도교 미술 관련 주요 작품을 최대한 객관적 입장에서 소개하려 하였다. 이러한 필진의 의도는 목차에 고스란히 드러난다. 그리고 끝으로 각 양식의 미술현상을 건축 · 회화 · 조각으로 나누어 관찰하였는데, 물론 양식에 따라 장르별 중요성에 차이가 분명히 있음에도 불구하고 독자의 혼란을 최소화하기 위해 동일한 구성으로 일관하였다.

그럼에도 필진이 목적한 대로 젊은 수강생들이나 유럽의 그리스도교 미술에 관심을 가지고 있는 일반인들의 이해를 도모하기 위한 개괄적 입문서로서의 완성도에 대해서는 확신이 서지 않는다는 것이 솔직한 고백이다. 뿐만 아니라 필진 모두 이 연구작업에만 집중할 수 있는 여건이 아니었기 때문에 그들의 열성과 의욕에도 불구하고 집필에 적지 않은 시간이 소요되었고, 일관성 있는 작업으로 진행되는 데도 어려움이 있었다. 그에 따른 오류와 문제점을 극복하려 2012년 가을에는 한 학기를 할애해 인천가톨릭대학교 대학원에서 그리스

도교 미술사를 전공하고 있는 이들-김선희, 김연희, 박성혜, 최경진, 홍정혜-과 함께 필진이 탈고한 원고를 강독하며 수정작업을 진행하였다. 그러한 노력에도 불구하고 완성된 개괄적 입문서라기보다는 그를 향한 첫걸음이라는 의미를 스스로 부여하며 부족함을 무릅쓰고 필진은 출판을 결정하였다. 날카로운 지적과 비판이 향후 완성도 높은 그리스도교 미술사 연구서를 위한 자양분임을 인정한다. 미흡하나마 이러한 결실이 맺어지기까지 연구활동을 후원한 인천가톨릭대학교의 관심과 배려에 깊이 감사드린다. 또한 출판을 망설임 없이 결정한 한국학술정보(주)와 번거로운 출판 작업을 맡아준 담당자에게도 이 자리를 빌려 고마움을 표하고자 한다.

2014년 이른 여름에
김재원 · 김정락 · 윤인복

I

초기 그리스도교
미술

고대부터 현재까지 서구문화의 원류를 두 가지로 분류, 정리하자면 그리스 고전문화의 전통을 의미하는 헬레니즘(Hellenism)과 그리스도교 문화의 전통을 의미하는 헤브라이즘(Hebraism, 유대주의)이라고 말할 수 있다. 그리스도교는 민족종교인 유대교에서 분리되어 세계의 보편적인 종교이자, 서구의 핵심적인 종교이며 이념으로 발전하였다. 기원후 4세기 초 로마의 콘스탄티누스 1세 황제에 의해 그리스도교가 공인된 이후 그리스도교는 현재까지도 유럽의 정신과 삶을 지배하고 있는 거대한 정신세계가 되었다. 그리스도교는 단순한 종교제도가 아니라 권력을 지향하는 이데올로기였으며, 또한 서구의 역사관과 우주관이 되었다. 그러므로 종교미술에서 나타나는 그리스도교의 문화와 이데올로기를 읽어보는 것은 서양문화를 이해하는 지름길이라고 할 수 있다. 그리스도교 미술은 이러한 종교문화와 이념이 다양한 전통과 양식을 만나서 또는 자율적으로 창조된 것이다. 종교미술로서 숭배와 교육 그리고 정서에 감응하는 그리스도교 미술은 그리스도교의 신앙과 교리를 표현한다.

† 시대적 배경 : 그리스도교의 형성

기원 원년[*]에 그리스도가 당시 로마제국의 총독령이었던 베들레헴에서 태어났다. 그는 당시 유대인들에게 흔한 이름이었던 요수아[Joshua, 그리스어로 예수(jesus)]라고 불렸다. 30세에 요단강에서 세례자 요한으로부터 세례를 받고 대중 설교를 시작하였다. 33세에 유대교의 제사장들로부터 고발을 당해 십자가형에 처해졌다. 그러나 3일 만에 부활하여 제자들에게 현현했으며 선교의 의무를 주었다. 이후 그의 12명의 제자들과 사후에 그리스도교 포교에 참가한 바오로가 로마제국과 변방에 예수의 가르침을 전파하며, 신앙공동체를 형성하였다. 특히 고대 로마의 수도였던 로마를 선교의 주 대상으로 삼은 베드로와 바오로에 의해 그리스도교는 제국의 중심에서 확산되었다. 그리스도교는 유대교에서 파생되었으며, 계시적인 문장들과 그에 대한 해석을 기본으로 한 일종의 성서 종교이다.

[*] 현재의 역사적 연구는 그리스도의 탄생을 기원전 3년경으로 보고 있다.

　　선교 초기에 그리스도교는 로마제국 내의 다른 이방종교들과 같이 제국의 관용적인 태도로 인하여 종교 활동의 자유를 누렸으나, 로마의 사회와 정치가 점차 혼란기에 들어서자 확장세에 있던 그리스도교는 정치적인 탄압을 받았다. 이후 그리스도교는 당시 비밀결사 조직처럼 로마 당국의 감시하에 은밀히 선교와 종교 활동을 유지했으며, 신분이 낮은 계층에서 점차 로마의 상류계층까지 파급되었다. 디오클레티아누스 황제(Gaius Aurelius Valerius Diocletianus: 재위 284~308) 시기에는 그리스도교의 탄압이 절정에 달했다. 이후 콘스탄티누스 황제(Constantius I: 재위 306~337) 시기에 이르러 그리스도교는 제국이 통제하기 어려울 정도로 수많은 신자를 보유하고 있었다. 황제는 스스로 이 종교를 제국의 이데올로기 안에 편입시킴으로써 국가의 안정과 황제권력을 보장받으려 하였다. 때마침 콘스탄티누스는 여러 정적들과 권력을 분립하고 있었고, 당시 무시할 수 없는 사회계층을 자신의 편으로 끌어들이려는 정치적인 의도로서 밀라노 칙령(313)을 선포한다. 이 관용령을 내리기 직전 콘스탄티누스는 그의 최대 정적이자 황제의 자리를 나누었던 막센티우스와 밀비우스 다리에서 전투를 벌일 시에 하늘에 나타난 십자가를 보고 군기와 방패에 십자가 상징을 걸게 하여 승리를 거두었다고 전해진다. 콘스탄티누스는 스스로 그리스도교로 개종을 했으며, 이후 그리스도교는 국가에서 장려하는 제도로서 황제가 임명한 주교들에 의해 관할되는 교회로 발전하게 되었다.

　　그리스도교 미술은 2세기에 들어서 역사에 출현했다. 이 150년 이상의 공백 시기는 그리스도교가 유대교의 철저한 성상금지의 영향을 받았고, 사회적으로나 정치적으로 공식적인 승인을 받지 못했던 밀교(密敎)의 형태를 유지했으며, 무엇보다 미술을 실천할 경제적인 근거가 그다지 마련되지 못했다는 점으로 설명되고 있다. 유대교의 전통, 즉 구약성서로부터 메시아의 출현과 신의 역사관을 추종했던 그리스도교인들은 모세의 십계명(제3계명)에 따라서 우상의 숭배를 철저히 금기시하였다. 단순한 역사적인 사건에 대한 기록으로서 기초적인 형상화는 가능했지만, 신을 형상화하는 것은 금기의 영역에 속하는 것이었다.

　　초기 그리스도교 미술은 고대 로마제국의 문화와 사회가 가파르게 내리막을 가는 시기에 나타났다. 그러므로 그리스도교 미술은 동시대의 후기 로마미술의 낙후성을 반영하고 있다. 여기에 더하여 타 종교, 예컨대 당시 제국 내에 공존했던 고대 종교에서 볼 수 있는 사실적 혹은 자연주의적 재현에 대한 종교적 반감으로 인하여, 보다 상징적이고 표현적인 조형성을 선호하게 되었으며, 아울러 장식적인 요소가 더욱 부각된 형상을 보여주고 있다. 간단

한 형태로 그려진 물고기나 그리스도를 의미하는 상징기호(Christ-monogram)가 초기에 주로 볼 수 있는 시각적 이미지들이다. 또한 교회 공동체의 의미를 부각시키는 그림들도 볼 수 있는데, 예수와 제자들의 마지막 만찬 등이 로마시대의 일상적이었던 풍속적인 식사장면(triclinium)으로 나타났고 기도를 드리는 신자들의 모습이 자주 그려지기도 하였다. 하지만 4세기 이후 그리스도교가 로마제국의 국교로서 공인되고부터 그리스도교 미술은 점차 고대 로마 미술의 전통과 그리스도교의 유래가 되는 소아시아의 조형의식을 기반으로 발전하였다. 물론 다른 유사 종교의 미술도 초기 그리스도교 미술을 형성하는 중요한 요인으로 작용하였다.

† 교회사적 배경 : 교부철학의 탄생

그리스도교는 유대교의 유일신을 신봉하고 그의 외아들인 예수 그리스도를 구세주(Messiah)로 믿는 종교이다. 이미 구약시대부터 유대인을 구원할 구세주의 재림을 예고하고 있었으며, 그리스도는 신약에서 그 예언을 이룬 존재가 되었다. 그리스도교는 그에 의해 팔레스타인 지역에서 창시되었다. 이것은 313년 콘스탄티누스 대제의 밀라노 칙령에 의해 공인되었으며, 다시 페르시아, 인도, 중국 등지에 전해졌다. 이후 4~5세기에 걸쳐 개최된 공의회(Council)로 그리스도교의 기초적인 교리가 세워졌고, 더불어 여러 종파들이 이단으로 타파되었다. 4세기 말엽 로마제국이 동과 서로 분할된 이후 콘스탄티노플의 총대주교와 로마의 교황(당시는 로마의 총대주교였음) 사이에 간극이 벌어졌으며, 8세기에 헬레니즘 전통 위에 세워진 그리스정교회와 로마 가톨릭교회가 분리되었다. 로마 가톨릭은 이후 서유럽의 유일한 종교로서 16세기의 종교개혁의 시대까지 유지되었다.

콘스탄티누스 황제가 그리스도교를 공인한 후 325년에 개최한 첫 공의회는 니케아에서 열렸다. 공의회(Council)란 그리스도교 전체 교구의 지도자나 그들의 위임자 및 신학자들이

모여 합법적으로 교회의 신조와 원칙에 관한 문제를 논의하고 결정하는 회의이다.* 이 첫 공의회에서 결정한 사항은 다음과 같다; 그리스도교 신앙은 절대자인 하느님과 그의 아들인 예수 그리스도를 대상으로 한다. 하느님은 그의 외아들인 예수 그리스도를 성모 마리아를 통해 인간으로 태어나게 하여 최초의 인간 아담 이후에 죄에 빠진 인류의 원죄를 해결하려고 하였다. 그리스도는 십자가 죽음을 통해 인간에게 영생의 구원을 제시하였다. 그리고 부활함으로써 그리스도교 신앙의 핵심을 이루게 되었다.

신학과 교리상의 여러 문제들은 교부들에 의해 연구되었다. 이들은 이전 철학자들처럼 심오한 그리스도교의 이념과 체제를 정비하는 데 기여한 사람들이다. 또한 성스러운 종교적인 생활을 영위하여 뭇 신도의 모범이 되었고, 그리스도교의 정통교리를 저술로써 설명하였다. 교부의 저술에 대한 연구는 교부학(敎父學, Scholastic)이라고 한다. 이들은 초기 고대 그리스 철학사상과 대립하였다. 하지만 그들이 세운 교리와 신학적 체계는 고대 그리스 철학에 근거한 것이기도 하다. 교부의 시대는 2세기부터 7 혹은 8세기까지 이른다. 특히 신플라톤학파에서 파생되어 나온 교리적 체계를 형성한 시기였다. 암브로시우스, 아우구스티누스, 히에로니무스, 오리게네스 등이 그들이다. 이후 그리스 교부들과 구분하여 라틴 교부들이 가톨릭 교리를 체계화시켰다.

† 미술사적 현상 : 유형학적 체계의 형성

초기 그리스도교 미술은 그리스도와 사도 혹은 구약의 인물들을 형상화한 조각들이 등장하면서 유대교는 원래 장식적인 미술 외에는 호의적이지 않았고, 율법에 근거한 미술금지는 초기 그리스도교에 직접적으로 영향을 미쳤다. 그러나 그리스도교가 제국 내에 범민족적

* 초대 그리스도교가 형성된 후 교회는 외부로부터의 종교 혼합주의적인 날조된 신앙의 침투를 방어해야 했으며, 내부적으로는 여러 이단설과 분열과 오류를 제거하여야만 했다. 이러한 일들을 위해 공의회는 필수적인 제도로서 정착되어 갔으며, 최근에 바티칸 2차 공의회에 이르기까지 여러 문제들을 논의, 결의하고 있다.

인 양상을 띠어 가면서, 미술에 대한 요구는 점차 증가하였다. 380년 그리스도교가 로마 황제 테오도시우스 1세(Flavius Theodosius Ⅰ: 재위 379~395)에 의해 공식적인 국교가 되면서부터 그리스도교 미술은 로마의 황제미술을 따르게 되었다.

4세기 이전에는 제대로 된 도상학적 체계가 형성되지 않은 탓에 여러 타 종교의 이미지나 고대 로마 미술의 이교도적인 형상들을 수용해서 사용한 것도 이 시기에 흔히 볼 수 있는 현상이다. 천사를 대신하여 에로스가 등장하거나, 그리스도나 다윗 혹은 다니엘을 이교도의 영웅이나 신처럼 표현하는 것이 그러한 상황 속에서 이루어졌다. 그러나 유형학적 체계가 이루어지고, 고대 로마황제가 독점적으로 사용하는 상징체계가 도입됨으로써 그리스도교 미술의 양식은 점차 제도적인 형식과 확고한 도상체계를 갖추게 된다.

고전적이고 사실적인 표현과 더불어 나타났던 것이 상징적으로 기호화된 이미지들이다. 아직까지 상징기호들은 실제의 이미지들을 소극적인 형태로 재현하는 경우에 속했다. 예컨대, 헬레니즘 시기에 유행했던 목가적인 형상이나 동식물이 여전히 재현되곤 했다. 선한 목자의 이미지는 고대의 목가적인 미술에서 자주 등장하는 어린 목동이 양을 어깨에 둘러멘 형태를 계승하였고, 성령을 의미하는 비둘기나 신앙의 비유가 되는 포도나무들도 사실상 이러한 장르의 전통을 계승한 것이라 할 수 있다. 초기 교부 중에서 테르툴리아누스(Tertullianus, 160년경~222년 이후)는 사실적인 재현을 종교적인 맥락에서 부정하였으며, 상징적인 형상만으로 성전을 꾸미도록 권장하였다.

건축 : 가정교회와 카타콤

• **초기 가정교회** Domus Ecclesia

최초의 그리스도교 미술은 유대교 미술의 형식을 받아서 발전시켰다. 특히 두라 유로포스(Dura Europos)의 유대교 회당이 보여주는 그림의 형식은 앞으로 전개될 그리스도교 미술의 향방을 보여주는 것이다. 그리고 초기 교회건축으로서 가정교회(Domus Ecclesia)는 초기 그리스도교의 제의적 공간의식을 반영한다. 가정집 교회는 신도들이 모이는 단순한 공간과 그리스도교 제의에서 가장 중요한 행사인 세례를 위한 세례당이 접목된 형태였다. 이 형식은 이후에 복잡한 건축구성을 지닌 교회로 발전하는 중에도 지켜져야 할 원칙이 되었다. 그

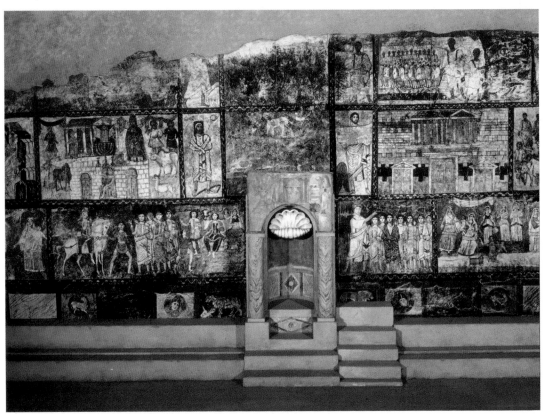

[Ⅰ-1] 두라 유로포스의 유대인 회당(Synagogue) 실내, 구약성서를 묘사한 벽화, 기원후 3세기 중반

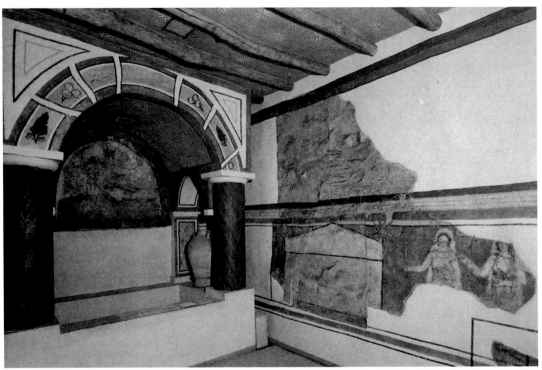

[Ⅰ-2] 두라 유로포스의 유대인 회당, 세례당, 기원후 3세기 중반

리스어로 교회를 의미하는 에클레시아(Ecclesia)는 원래 신자들의 회합을 의미했다. 사람이 모이는 회당으로서 그리고 가장 중요한 의식이었던 세례와 성찬식을 위한 공간이 필요했을 것이다. 이 작고 소박한 건축물은 그리스도교가 아직 종교의 자유를 얻지 못했던 4세기 이전에 신도들의 제례를 위한 공간으로 사용되었던 장소이다. 그리스도교가 로마의 국교가 되는 4세기 후반부터는 교회는 제국의 공식적인 숭배의 장소로서 비교할 수 없는 규모와 체계화된 형식으로 지어진다.

• 카타콤 미술 장례미술

초기 그리스도교 미술은 주로 카타콤(catacomb)이라는 지하무덤에서 발견되었다. 그리스어로 cata는 아래 혹은 지하를, 그리고 comba는 무덤을 의미한다. 카타콤은 원래 이탈리아의 남부지역이나 북부 아프리카 혹은 소아시아지역에서 이미 유행했던 매장방식이었다. 이전 로마의 전통적인 장례문화는 화장이 대부분을 차지하였다. 그러나 2세기 이후 소아시아나 아프리카 등에서 몰려든 사람들은 자신들의 전통적인 매장문화를 가지고 왔으며, 또한 로마인들도 이러한 매장풍습을 따라 하기 시작했다. 이전 도시 내에 매장을 했던 고대 로마인들은 점차 묘지의 부족과 환경적인 문제에 봉착하게 되었다. 이미 공화정 말기부터 로마인들은 로마 도시 내의 매장을 법으로 금지하였다. 그 대안이 땅을 파고 지하묘지를 형성하는 것이었다. 구조는 지하 10~15m 깊이에 대체로 폭 1m 미만, 높이 2m 정도의 복도를 종횡으로 파고, 계단을 만들어서 여러 층으로 연결하는 형식을 띠었다. 최초에는 복도 하나의 간단한 매장굴이었지만, 점차 매장이 증가함으로써 마치 대도시의 거리처럼 복잡한 구조로 발전하게 되었다.

로마의 고대 성곽 주변에서 많은 카타콤들이 발견되었다. 로마법은 도시 내에 무덤이나 묘지를 허용하지 않았기 때문이다.

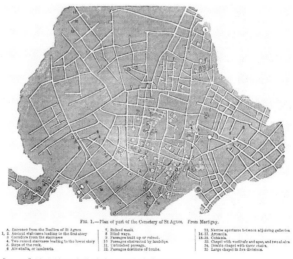

[Ⅰ-3] 산타 아그네제 성당 부근의 카타콤 지도

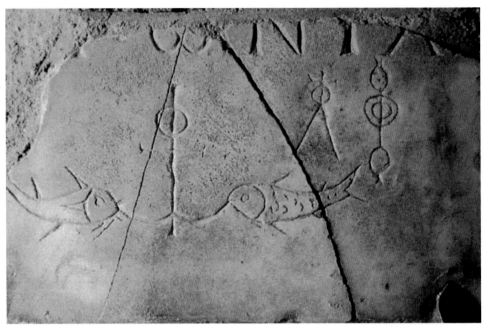

[I -4] 물고기와 닻의 상징, 안토니아의 묘비, 약 2세기, 도미틸라 카타콤

처음에는 그리스도교도들과 이교도인들이 혼재되어 매장되었으나, 점차 그리스도교 인구의 증가와 그들의 결속성은 그리스도교인들만을 위한 지하무덤을 형성해 나갔다. 특히 초기부터 나타난 성인숭배는 성자들의 묘소를 중심으로 카타콤을 만들게 한 원인이 되었다. 성자들 가까이 매장하는 종교적인 소망은 이윽고 지하도시(Necropolis)급에 해당하는 카타콤들을 형성하였다. 로마 근교의 대표적인 카타콤으로는 칼리스토 교황의 무덤을 중심으로 형성된 산 칼리스토 카타콤(Catacombe di San Callisto), 순교자인 베드로와 마르셀리노에 기반을 둔 산 피에트로와 마르셀리노 카타콤(Catacombe di San Pietro e Marcellino), 산 도미틸라 카타콤(Catacombe di San Domitilla) 등이 있다. 이 밖에도 산 세바스티아노 성당 주위로 형성된 카타콤(Catacombe di San Sebastiano) 등이 근교에 형성되면서 이후 로마의 주요 성지순례지로서 각광을 받았다.

카타콤은 지하에 복도를 두고 양 벽에 시신을 안치하는 형식의 무덤이다. 이 벽을 육면체로 파들어 간 간단한 묘를 로쿨루스(Loculus, 구멍)라고 하며, 방의 형식을 가진 묘실을 쿠비쿨라(Cubicula, 육면체 공간)라고 하였다. 여기에는 여러 개의 로쿨리[Loculi, 로쿨루스(Loculus의 복수형)]가 있다. 개별적인 무덤은 시신을 안치한 후 벽돌을 쌓아 입구를 막고 회

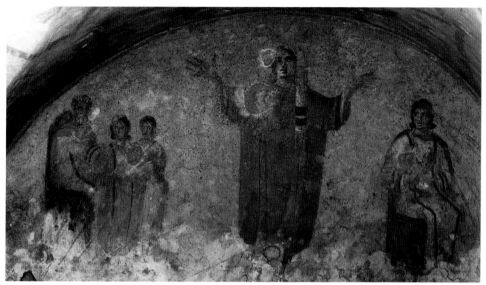

[Ⅰ-5] 오란테(기도하는 사람), 벽화, 3세기 중반, 프리실라 카타콤

벽을 쳤다. 드물게는 대리석과 같은 고급 마감재로 입구를 봉인하기도 하였다. 대체로 카타콤에서 발견되는 초기 그리스도교의 미술은 조악하고 단순한 형태를 가진 포도나무나 올리브나무 혹은 비둘기나 물고기와 같은 단순한 종교적 상징물이 대부분이다. 하지만 3세기경에 이르면 구약의 내용을 가진 서사적인 그림들도 출현하였다. 예를 들면 요나와 다니엘과 같이 순교를 의미하는 인물이나 그 인물에 관련된 서사적인 내용이 그렇다. 또한 예수와 제자들이 만찬을 하는 장면이 마치 로마 귀족들의 만찬처럼 그려지기도 하였다. 가장 주목받는 것은 신자나 성인들의 초상이다. 이들은 대부분 하늘을 향해 기도하는 모습, 즉 오란테(Orante, 라틴어로 기도하는 자)로서 묘사되어 나타났으며, 이러한 모습은 당시 억압과 박해를 받았던 그리스도교인들의 절실한 모습을 보여주는 것이라고 할 수 있다.

회화 : 프레스코와 모자이크 장식

카타콤을 장식하는 주요 형식은 프레스코였다. 이러한 회화적 장식은 로마벽화의 전통을 따르고 있다. 벽면을 붉은색 띠로 분할하여 구획을 만들어내는 것이나, 거친 붓질로 형상을 그려내는 것 등은 로마벽화와 양식적인 면에서 직결된다. 무덤의 입구나 여러 무덤이 있

[I -6] 선한 목자, 벽화, 3세기, 프리실라 카타콤

[I -7] 태양신 헬리오스로 그려진 그리스도, 3세기 후반, 모자이크, 마우솔레움 M, 바티칸

는 묘실 등에서 벽면은 거의 회화로 채워졌다. 간혹 대리석 비명이나 간단한 대리석 미장으로 치장되는 경우도 있지만, 벽화는 항상 장식의 필수적인 요소로서 포함되어 있었다. 언급했듯이 가장 많이 그려진 소재들은 양팔을 벌려 기도하는 사람들이며, 선한 목자 등이 단독적인 인간형상으로 재현되었다. 3세기 말경에 이르면, 최후의 만찬이나 제자들 앞에서 설교하는 그리스도와 같은 보다 역사적인 소재가 그려졌다. 성찬식이 중요한 모티브가 되었음을 알려주는 상징들도 찾아볼 수 있는데, 빵이나 빵바구니 그리고 물고기와 같은 것들이 소품의 형태로 장식되는 경우도 드물지 않다. 헬레니즘의 전통을 따른 사자(死者)의 초상도 발견된다. 옛 그리스도교인들의 무덤(Coemeterium Iordanum ad Sanctum Alexandrum)에서 발견된 기도하는 자의 모습은 죽은 사람의 얼굴을 비교적 전통적인 형식으로 그려놓았다.

모자이크는 회화보다 공공적인 분야에서 더 선호되었다. 이는 모자이크가 갖는 경제적인 문제와 더불어 조형적 효과의 차등원리에 따른 것이라 추측된다. 모자이크 또한 고대 로마의 미술이 발전시킨 장르이다. 작은 돌(테세라, Tessera)을 촘촘히 심어서 형상을 만드는 이 장르는 벽화보다 어려운 형식과 재료의 경제성으로 인하여 비교적 상류계층에서 선호된 장식방법이었다. 카타콤에서도 간혹 모자이크 치장이 발견되지만, 그 수준은 과거의 것과 비교할 때 많이 떨어진다. 비교적 유사한 질

적인 수준을 보여주는 것은 귀족들의 무덤이나 밀라노 칙령 이후에 등장한 교회장식에서이다. 밀라노 칙령 이전의 모자이크로는 3세기 후반에 제작된 〈헬리오스로 묘사된 그리스도〉가 있다. 성 베드로 성당 지하묘실에서 발견된 이 모자이크는 그리스도가 아폴로(= 헬리오스 혹은 Sol)처럼 불의 전차를 타고 날아가는 모습을 보여주고 있다. 주위에는 포도나무가 자연스럽게 장식으로 삽입되어 있다.

조각 : 석관부조

석관조각에는 구상적인 형상들 외에도 다양한 문양과 장식들이 표현되고 있다. 상징적인 장식으로는 화환장식을 들 수 있는데, 이것은 고대 승리자의 머리에 씌워 주던 월계관이 전이된 것이다. 고린도전서 9장 25절에는 "이기기를 다투는 자마다 모든 일에 절제하나니 그들은 썩을 승리자의 관을 얻고자 하되 우리는 썩지 아니할 것을 얻고자 하노라"라고 언급

[Ⅰ-8] 도미틸라 석관, 4세기, 바티칸

하고 있다. 화환장식은 과거 운동경기나 전쟁의 승리자보다 더 가치 있다고 여겨지는 순교자들의 승리를 의미하는 것으로 전환되었다. 화환장식은 십자가나 그리스도의 모노그램의 틀로 사용되기도 하였다. 아직 그리스도교의 도상학적 정체성이 세워지지 않은 3~4세기에는 이방 종교로부터 차용된 이미지들이 그리스도교의 도상들과 혼재하는 것을 자주 볼 수 있다. 예를 들면, 과거 로마인들이 선호했던 에로스(Eros)나 젊은 청년의 모습을 띤 죽음의 영(Genius)이 그리스도나 구약의 인물들과 함께 등장한다.

† 형상체계

상징

최초의 그리스도교 미술은 비둘기나 포도나무, 고래나 양 등 그리스도를 비유하거나 그 교리에 상응하는 상징물로 이루어지는 것이 일반적이었으며, 초기 카타콤 미술에서는 이러한 상징적인 표현들이 주류를 이루었다. 3세기부터는 그리스도의 행적이나 모습을 토가를

[I –9] 왕자의 석관, 4세기 초반, 이스탄불

입은 고대 로마의 원로들이나 관료계층으로 표현하는 방법도 등장했지만, 주로 상징적인 재현이었다. 그리스도 모노그램(Christus-Monogram)은 바로 알파벳 약자나 십자가를 결합한 형태의 상징물이었다. 모노그램은 이전 황제에게만 허용된 전유물이었으나 황제의 권력 위에 그리스도교가 자리를 잡음으로써 그리스도 또한 황제의 도상을 차지하게 되었다. 이후 그리스도를 표현하는 여러 상징과 이미지들은 황제의 도상과 깊이 연관되어 있다.

유형론Typology

유형이란 의미의 라틴어 'typus(type)'는 의미론적 연관체계를 말한다. 신학에서 구약과 신약성서는 교리상 서로 연관관계를 갖는다. 구약의 서술된 사건이나 인물들은 그리스도와 그의 구원역사와 부활을 암시하는 것으로 인식된다. 이미 초기 그리스도교 미술에서 이러한 유형론을 찾아볼 수 있다. 특히 부활과 관련된 유형론이 자주 등장하는데, 요나, 사자 굴의 다니엘, 노아의 방주 같은 것들이 그리스도의 부활을 선행하는 사건으로 묘사된다. 이 관계에서 요나와 다니엘을 antitypus, 그리스도를 typus라고 규정한다. 전례에서도 이러한 유형론이 존재한다. 가령 미사(특히 성찬식)는 그리스도의 십자가 죽음과 부활을 의식화한 것으로 볼 수 있다. 미술에서 유형론은 자의적인 해석이 아니라 교회가 정한 교리와 신학적 해석의 전통을 따른 것이다. 그러므로 유형학적 이미지에 대한 고찰은 성서의 텍스트와 신학적 지식을 전제로 한다.

그리스도의 재현

초기 그리스도교는 그리스도를 포함한 성인들의 사실적인 재현에 대해 극단적으로 금기시하였다. 그러나 포교가 헬레니즘의 영역으로 퍼져 나가면서, 형상적 표현이 불가피하게 되었으며, 이방인들을 선교하기 위한 그리고 문맹의 신자들에게 교리를 전파하기 위한 교육적 수단으로서 미술은 필요악처럼 인식되었다. 이후 그리스도교의 공인과 국교화가 이루어진 뒤에 그리스도를 포함한 성인들의 재현은 장려되는 수준에 이르렀으며, 이후 다양한 장르를

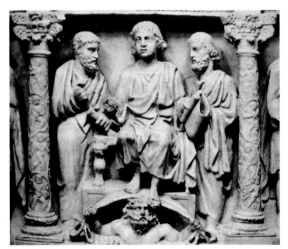

[I -10] 그리스도, 베드로 그리고 바오로, 유니우스 바수스의 석관(중앙), 359년, 바티칸

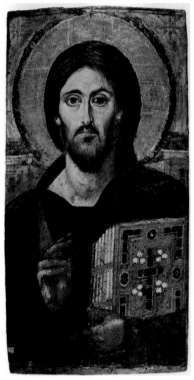

[I -11] 그리스도의 도상, 6세기, 시나이수도원

통해 표현되었다.

그리스도는 초기 젊은 청년으로 그려졌다. 이것은 헬레니즘의 전통적인 목가적 형상으로 등장하는 목자들의 모습이 '선한 목자'의 존재와 겹쳐진 형태이다. 또한 영원한 젊음으로서 신성을 표현하는 방법이기도 했다. 이 밖에도 그리스도는 태양신이나 미트라스의 신들이 지닌 이교도적이고 고전적인 모습을 띠고 나타났으며, 이후 모자이크나 벽화에서는 그리스의 철학자상을 계승한 장년의 모습으로 등장하는 식으로 유행의 변화가 읽힌다. 이러한 추세는 6~7세기경에 비잔틴 미술에서 나타났으며 최초의 사례로는 시나이 반도에 소재한 카타리나 수도원 소장의 〈그리스도 이콘〉이 있다.

초기 그리스도교 미술은 유대교의 전통과 교리를 이어받아 조형적인 재현을 금기시했다. 이것은 그리스도 미술이 2세기 말에야 겨우 역사에 등장하게끔 만들었던 근본적인 원인이었다. 원래 그리스도교는 감각적인(시각적인) 것보다는 말씀(Logos)에 근간을 둔 종교였다. 그러나 점차 이방민족에 대한 포교가 진행되고, 유대인이 아닌 다른 민족들이 그리스도교를 운영하는 시대가 도래하자, 그리스도교는 다른 종교와 마찬가지로 조형적인 형상을 필요로 하였다. 물론 시작은, 성 아우구스티누스의 언급처럼, 포교와 교육을 위한 불가피한 수단으로서였다.

II

로마제국의
그리스도교 미술

전설에 의하면 콘스탄티누스 대제는 그의 정적이자 황제의 제위와 권력을 나누었던 막센티우스와 로마 근교 밀비우스 다리에서 최후의 결전을 갖게 되었는데, 하늘에 홀연히 나타난 십자가를 증표로 승리를 쟁취했다고 한다. 이후 콘스탄티누스는 이전 그리스도교를 박해했던 다른 황제들과는 달리 그리스도교에 관대한 태도를 취하고 결국 스스로 그리스도교인이 되었다. 실제로는 로마제국민의 다수를 차지했던 그리스도교인들을 정치적으로 포섭하고 그 수장이 되어 국가의 기강을 세우려고 했던 것이 실질적인 이유였을 것이다. 콘스탄티누스는 313년에 밀라노 칙령을 내려 그리스도교의 자유를 인정하였다. 이제 로마제국의 황제는 종교의 수장으로서 신정일치의 막대한 권력을 얻었다. 그리고 이후 그리스도교 미술은 왕실과 귀족들의 종교로서 화려하게 치장되었고, 형상적이고 재현적인 표현에서도 자유를 얻는다. 이제부터 그리스도교는 서양미술에서 핵심적인 주제와 소재가 되었으며, 미술사를 형성하는 주 흐름으로 인식되었다.

✝ 시대적 배경 : 밀라노 칙령에서부터 제국의 분립까지

　　고대 로마제국은 공화정의 해체와 황제권력의 탄생으로 기원전 1세기 후반에 정치적인 격변을 겪었다. 3세기 후반부터 제국의 성세는 급속도로 쇠락의 길을 걷기 시작했다. 여러 황제가 동시에 제국의 권력을 분할하는 정치적인 혼란과 함께, 3세기부터 조짐을 보이던 민족 대이동은 로마제국의 변방을 압박하면서, 국가재정은 나날이 악화되었다. 3세기 중반 이후에 디오클레티아누스 황제가 제국의 재건을 시도했지만, 이후 황제들은 정치적인 패자(覇者)가 되기 위하여 대립했으며, 내란은 끊임없이 계속되었다. 이러한 혼란을 해소한 이가 콘스탄티누스 황제였다. 1인 독재의 권좌에 오른 그는 피폐해진 로마를 포기하고 대륙의 접점인 그리스의 도시 비잔티움에 새로운 수도를 건설하면서 제국의 부흥을 계획하였다. 콘스탄티누스 황제는 324년경에 자신의 이름을 딴, 보스포러스 해협에 위치한 옛 그리스의 도시였던 콘스탄티노플로 천도하였다. 원래는 비잔티움(Byzantium)이라고 불리는 곳이었고, 그래서 현재 사람들은 동로마제국이라는 명칭보다는 비잔틴이라는 애칭을 사용하게 되었다. 천도와 함께 국가의 행정력과 경제력은 동쪽으로 이동하였고, 황제는 보다 물산이 풍부하고

정치적으로 유리한 입지를 갖게 되었다. 하지만 그의 후손들은 로마제국을 양분하였다.

고대 로마가 분리되는 시기인 395년에 초기 그리스도교 미술의 고전주의는 전성기를 구가하게 된다. 동로마제국에서는 테오도시우스 1세(379~395)가 콘스탄티노플을 문화적인 중심지로 확고히 만들었다. 반면에 서로마제국은 잦은 게르만족의 침입으로 이미 5세기 초반에 사실상 제국의 위상을 상실했다. 410년에는 서고트족의 알라리크 1세가 로마를 함락하였다. 발렌티아누스 3세(425~455)의 모후였던 갈라 플라치디아와 장군인 아에티우스가 재건을 도모하여 451년 훈족왕 아틸라를 칼라다우눔 전투에서 격파하였으나 455년 다시금 반달족의 게이세리쿠스의 공격을 받아 초토화되었다. 476년 서로마제국은 역사상 사라지고 말았다. 서구에서 황제권력이 사라지자, 이를 대신했던 것은 로마의 총대주교(= 교황)였다. 이후부터 교황의 지배력은 신성로마제국의 전성기까지 강력하게 서유럽에 행사되었다.

✝ 교회사적 배경 : 그리스도교 공인과 삼위일체설

밀라노 칙령과 그리스도교의 국교선포 이후에 그리스도교는 지금까지 분열되었던 교리와 신앙체계를 정비하게 되었다. 이전 여러 교부들에 의해 정비되었던 신학적 이론을 토대로 하고, 고대 로마제국의 정치 · 행정적 체계를 더하여 그리스도교는 제국 내에서 제도화된 종교로서 자리를 잡아나갔다. 황제는 그리스도교의 수장으로서 각 지역에 주교(= 총독)를 두어 관할하게 하는 방식으로 그리스도교를 지배하였고, 이는 동로마제국으로 이어져서 황제교황주의(Caesaropapism)의 위계를 형성하였다.

초기 그리스도교는 확산 중에 다양한 민족과 문화 그리고 의식이 혼합되었으며, 그런 와중에 밀교적 성격을 띠거나 이방종교나 철학으로 인한 다양한 교리들과 신앙을 갖게 되었다. 318년에서 381년까지는 아리우스파와의 이단 논쟁이 있었다. 이 교파의 수장인 알렉산드리아의 아리우스(Arius)는 예수는 창조되었으며, 성부와 구별되어야 한다고 주장하였다. 325년 콘스탄티누스 황제에 의해 소집된 니케아 공의회에서 아타나시우스(Athanasius)의 이론을 따라 그리스도와 성부의 일체설이 결의되었다. 이로서 아리우스파는 이단으로 판결이

났다.

삼위일체설(三位一體說, 라틴어 Trinitas)은 신성과 인성을 결합하는 그리스도교 내의 중심적인 신학원리이다. 300년대 초엽 알렉산드리아에서 아타나시우스가 처음 주장했으며, 315년 니케아 공의회에서 호모우시우스의 "동질적이고 하나의 실체로 된 아들과 아버지"라는 관념이 승인받게 되었다. 이것은 마태오복음서 3장 16~17절에서, "예수님께서는 세례를 받으시고 곧 물에서 올라오셨다. 그때 그분께 하늘이 열렸다. 그분께서는 하느님의 영이 비둘기처럼 당신위로 내려오시는 것을 보셨다. 그리고 하늘에서 이렇게 말하는 소리가 들려왔다. 이는 내가 사랑하는 아들, 내 마음에 드는 아들이다"라고 하는 문장에서 성부는 3명의 인격체(삼위)임을 분명히 나타내고 있다. 그러므로 인성과 신성의 합일체로서 나아가 성령으로 잉태되어 육신을 가진 그리스도를 낳은 마리아의 위상을 승격시키는 결과를 가져왔다. 결국 413년 에페소스 공의회에서는 인간으로서의 예수와 신성을 가진 예수를 구분하였던 네스토리아 파가 배격되었다. 또한 마리아는 신을 낳은 어머니라는 의미의 테오토코스(Theotokos)라는 지위를 부여받았다. 에페소공의회 직후 로마에는 최초의 성모교회가 탄생하였는데, 바로 산타 마리아 마조레(Sta. Maria Maggiore) 성당이다.

† 철학적 배경 : 초기 교부들의 시대

교부란 사도들을 이어 그리스도교를 전파하며 신학의 기본적인 틀을 형성한 교회의 지도자들을 일컫는다. 교부란 호칭은 후대 교회에서 붙인 경칭이다. 이들의 신학을 그리스도교에서는 교부학 또는 교부신학이라 부르며, 종교철학에서는 교부철학으로 분류하여 연구하고 있다. 교부는 2세기에서 8세기에 걸쳐 그리스도교의 이론을 세우고, 이단과의 열띤 논쟁을 벌이면서 사도로부터 계승된 거룩한 보편교회를 수호하는 데 기여했다. 2세기경에 최초의 교부들이 등장하는데, 신약의 필리포서의 실제 저자로 알려진 로마의 클레멘스 주교나 교회사 최초로 보편교회(Catholic Church)라는 말을 쓴 이로 알려진 동방교회의 이그나티우스 그리고 프랑스 리용의 주교로서 순교한 이레니우스 등이 있다. 니케아 공의

회 이전의 교부들로는 오리게네스와 알렉산드리아의 클레멘스, 예루살렘의 키릴루스 그리고 북아프리카 출신의 테르툴리아누스와 로마교구의 히에로니무스가 있다. 히에로니무스 (Hieronymus, 345년경~420)는 라틴어로 된 『민중성경(Bibla Vulgata)』을 편찬했으며, 밀라노의 주교였던 암브로시우스(Ambrosius, 340년경~397)는 키케로를 표본으로 삼아 『윤리론(De officiis ministrorum)』을 저술하였다. 아우구스티누스(Augustinus, 354~430)는 자신의 개종 이후 히포 레기우스(Hippo Regius)의 주교로 재직하면서 『고백록(Confessiones)』과 『신국론(神國論, De civitate Dei)』을 집필하였다.

† 미술사적 현상 : 초기 그리스도교 미술의 제도화

콘스탄티누스 1세 교황의 밀라노 칙령이 반포된 시기부터 제국의 분립까지 약 90년간 로마제국은 수도를 이전함으로써 생긴 공백기를 맞이하지만, 초대교회 건축을 비롯해 여러 초기 그리스도교 미술의 근간을 형성하였다. 황제와 황실 그리고 귀족들은 종교의 보호자와 후원자가 되었으며, 이들의 미술적 선호가 종교미술에서도 나타나기 시작했다. 황실의 상징이나 표현방식을 그대로 전수했으며, 고전주의적인 형식을 주로 채택하였다. 이러한 고전주의적 양식화는 5세기 초반까지 유지되다가 점차 탈(脫)속화 경향으로 나아간다.

초기의 순박하고 타 종교의 이미지들과 혼재되었던 도상학적 체계와 형상들은 점차 황제의 권위에 상응하는 모습으로 발전하였다. 당시의 그리스도교 전례의식 또한 로마 황제들에게만 전유되었던 궁정의식이 그대로 계승되었으며, 교회 내에서도 신분상의 위계가 확고해졌다. 미술은 이러한 권위와 위계를 반영하며 매우 구조적인 체계를 쌓아갔다. 앞으로 전개될 그리스도교 미술의 기초적인 원리는 이 시기에 결정되었다.

건축 : 바실리카 교회

교회(그리스어 Ecclesia)란 원래 신자들의 모임(신앙사회)을 일컫는 용어이다. 그렇지만 이미 사망한 자들도 이 모임에 귀속될 수 있었다. 그러므로 교회는 과거와 현재 그리고 미래가 공존하는 공동체이며, 단순히 물질적으로 지어진 건물만을 의미하지는 않는다. 초기 그리스도교인들은 단순히 묵상과 성찬식을 치르고 세례를 행할 공간이 필요했고, 이러한 요구는 점차 독립된 교회를 설립하게 했던 원인이었다. 그리고 4세기경부터 그리스도교가 공인된 로마제국의 국교로서 인정받고 큰 신앙공동체를 위한 대규모 공간이 필요하면서 본격적으로 교회건축이 시작되었으며, 또한 건축의 의미도 체계화되어 갔다.

초기 그리스도교는 다음과 같이 교회의 실제 공간을 이해하였다. 우선 교회는 배이다. 노아의 방주에서 유래된 개념이라고 볼 수 있으며, 구원을 위한 공간이라고 할 수 있다. 이 개념에서 비롯되어 신랑(주랑, Nave)은 오늘날 교회의 내부 공간을 일컫는 용어로 쓰인다. 또한 교회는 그리스도의 몸이며, 십자형 내부구조(이것은 바실리카 성당을 근거로 하며, 다른 타입의 교회에도 적용된다)가 그것을 반증한다.

교회는 신국(Civitas Dei) 혹은 하늘의 예루살렘을 보여주는 대리적 장소이자 전시장이며, 신앙의 능력이 발생하는 장소로서도 의미가 있다. 생 프루생의 두란두스(Durandus of Saint-Pourçain, 1270/75~1334)는 교회건축의 의미를 다음과 같이 정리하였다; "교회의 전례와 장식을 위한 해당하는 모든 것은 신적인 비밀과 암시를 내재하고 있어야 하며, 개개는 하늘의 감미로운 숨을 쉬어야 한다. 그렇지만 단지, 그것들이 주의 깊은 관찰자를 찾았을 때에만 가능하다. 그는 암벽과 거친 암석에서 흘러나오는 꿀과 기름을 맛볼 줄 알아야 한다." 그러므로 교회는 단순한 석조구조가 아니라, 꿀과 기름으로 비유된 그리스도교의 의미를 내포하고 있다는 것이다. 그리고 개선과 대관식의 장소이기도 하며(이것은 세속적 권력을 그리스도교에 이입시킨 것이라고 볼 수 있다), 천국이자 파라다이스의 구체적인 형태라고도 볼 수 있다. 그리고 신부로 비유되기도 한다. 스트라스부르 성당의 남쪽 포탈에서 볼 수 있듯이, 옛 교회인 유대교회당과 새로운 교회를 신부로 비유하고 있으며 또한 교회를 그리스도와 영적으로 결합하는 신부로 상징하기도 하였다.

동양의 풍수설과 같이 교회건축에 있어서도 교회의 위치와 방위적 설정이 매우 중요하다. 방위적인 위치는 또한 상징적인 의미를 가지고 있으며, 제대를 동쪽에 두도록 4, 5세기

에 결정한 것은 교회가 지녔던 일차적인 상징성이라고 할 수 있다. 해가 뜨는 방향 그리고 예루살렘을 향한 교회의 방위적 위치는 우선 초기 그리스도교인들이 그리스도를 구원의 태양(Sol salutis) 혹은 불패의 태양(Sol invictus)이라는 타 종교적인 신의 정체성(예를 들면, 미트라스를 비롯한 유사 종교들)으로 그리스도를 연상했던 것과도 무관하지 않다. 즉, 구원은 동쪽으로부터 온다는 것, 그래서 제사의 중심이 되는 제대(제단/성단소, Chor)를 동쪽으로 두는 것이 교리에 합당하다는 것으로 보인다. 콘스탄티누스 대제 당시에 지어진 몇몇 바실리카 성당들은 서쪽 방향을 취하고 있어서 이런 이론에 반론을 제기할 수 있다. 하지만 이것도 당시에 전례의식이 투영된 것이라고 볼 수 있다.

또한 각 방위는 상징적인 의미를 갖는다; 추운 북쪽은 죽음, 불운, 과거를 의미하고, 밝은 남쪽은 미래를, 서쪽은 악과 전투 그리고 악마들의 세계와의 경계를 의미한다. 그래서 제대를 중심으로 남쪽에는 프로테시스(Prothesis, 그리스 정교회 전통에 따른 성찬 준비소), 즉 수난절을 위한 준비미사를 행하고, 제단을 향한 대행렬이 시작되는 곳이며, 북쪽에는 주로 죽은 사제를 위한 장례미사가 행해지는 공간이 자리하였다. 조금 더 진전된 상징성으로는, 그리고 교회 내부에서의 방위적 상징은 다음과 같다; 동쪽은 영광의 주인인 성부(Maestas Domini)를, 서쪽은 최후의 심판자, 북쪽은 십자가 고행의 그리스도를 그리고 남쪽은 타보르 산에서의 현현을 상징하였다. 특히 북쪽에는 과거의 역사를, 남쪽은 앞으로 다가올 구원의 역사를 보여주는 것으로 하였다.

교회건축에 있어 가장 기본적인 상징원리는 평면구조에서 찾을 수 있다. 십자가 형태의 기본구조는 이미 초기 교부들에 의해서 장려되었고, 이 밖에도 다양한 평면도를 가진 교회들이 지어지지만, 대체로 십자가를 근간으로 하는 내부 공간배치가 주종을 이룬다. 교회 내 각 공간 및 건축구조에 대해서도 신학적인 의미를 부여하였다. 오리기네스와 알렉산드리아의 클레멘스는 교회가 천국의 위계와 형상을 본받아야 된다고 주장하면서, 중심공간에는 12개의 기둥이 있어 예수의 사도들의 수와 일치해야 하며, 측랑을 비롯한 부속공간에는 또한 구약의 예언자의 수와 같은 기둥들이 있어야 된다고 했으며, 바오로 사도가 에페소서 2장 19~20절에서 언급한 것처럼 그리스도가 중심석이 되는 그런 교회를 기술해 놓았다.

일반적인 건축부분에 대한 도상학적 의미들을 살펴보자. 전통적인 교회들은 미사를 드리는 제대와 신랑과 익랑이 교차하는, 즉 십자가가 겹치는 부분인 교차부(내진) 그리고 신자들이 모이는 신랑과 측랑, 입구(Portal, Narthex), 교회 앞에 조성된 아트리움, 세례당, 경당을

들 수 있다. 각 부분은 독립된 의미를 구성하면서도 전체적으로 하나의 문맥으로 결합된다. 앱스와 제대(Apse, Chor = 비잔틴에서는 Bema)는 일반적으로 성직자들을 위한 특별한 공간이자, 미사를 비롯한 전례의 중심지이고, 구조상으로도 건축의 머리에 해당하는 부분이다. 초기 교회에서는 지하(Crypt)에 성인들의 무덤을 두었으며, 대개 제단이 이 위에 지어졌다.

조촐한 가정교회에서 신도들의 모임을 교회(Ecclesia)라고 칭하던 과거와는 달리 콘스탄티누스 황제 시기에 교회는 황제의 권위 위에 세워지는 기념비적인 건축물을 의미한다. 최초의 교회는 바실리카 건축의 형태를 띠었다. 바실리카란 바질레이오스(Basileios), 즉 왕을 의미하는 그리스어에서 전용된 것으로 왕의 전실이나 회의장 따위의 넓은 공간을 제공하는 건축형태였다. 이것은 시장이나 재판소 혹은 의회나 의례를 위한 행사장으로 사용되었다. 황제의 교회들은 되도록 많은 신자들을 수용할 수 있는 대규모의 건축물이어야 했으며, 그 권위에 상응하는 장식과 위용을 지녀야 했다.

초기 교회건축유형으로는 바실리카가 주로 사용되었다. 바실리카는 긴 신랑을 가진 장방형의 평면구조를 가지고 있다. 수평적인 위계와 더불어 행렬의 전례적인 의미를 강조한 것이다. 그러나 일반적인 신도들이 모여 미사를 드리는 바실리카 교회와는 달리 기념비적인 성격의 교회나 본당에 부속건축물로서 세례당은 일반적으로 중앙집중형 혹은 원형건축으로 지어졌다. 평면으로 보면 원형이나 팔각형 혹은 정사각형에 가까운 모습을 취한다. 이러한 원형건축은 고대 그리스나 로마의 원형신전에서 전승된 것이며, 가깝게는 황제들을 위한 무덤, 즉 마우솔레움(Mausoleum)과 유사한 형태를 지녔다. 실제로 콘스탄티아 공주를 위한 무덤이자 현재는 교회인 산타 코스탄차(Sta. Costanza)와 이레네 황후의 마우솔레움이 이러한 원형건축으로서 그리스도 초기건축의 양상을 보여준다. 이후 성인들의 무덤이나 순교지 위에 지어지는 성묘 혹은 기념교회는 일반적으로 이러한 원형건축의 성격을 가진다.

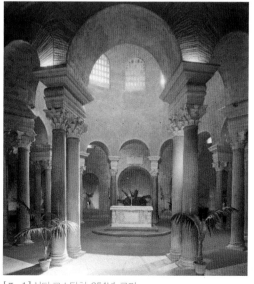

[Ⅱ-1] 산타 코스탄차, 354년, 로마

황제와 제국의 종교가 된 그리스도교는 이제 거대한 성전을 지으면서 그 위용을 과시하였다. 최초의 공식적인 교회는 라테라노 성당[오늘날에는 산 조바니 인 라테라노(S. Giovanni in Laterano)라고 불린다]이다. 이 성당은 콘스탄티누스 황제가 당시 교황이었던 밀티아데스(Miltiades, 311~314)에게 선사한 것이며, 구원의 주체인 그리스도에게 봉헌하였다. 그러므로 이 성당은 바티칸이 조성되기 이전에 로마 교황(이때는 로마의 주교에 불과했음)의 본당이었고, 성당에 추가된 궁전은 바티칸 이전의 교황의 거처였다. 이 성당의 건축적인 양식은 바실리카(Basilica)이다. 바실리카는 원래 로마시대에 유행했던 건물형식인데, 주로 관공서나 시장 그리고 왕의 전실로서 사용되었다. 그리스도교는 그리스의 신전건축의 이교도적인 형태를 철저히 배제하였고, 또한 신도들의 모임인 교회(Ecclesia)에 상응하는 공간건축을 기존의 바실리카에서 찾았다. 이것은 교회가 모시는 주인, 즉 그리스도가 왕(Basileus)으로서, 더 나아가 왕 중의 왕(Panbasileus = Pantokrator)이라는 개념과도 일치하는 것이다. 이제 그리스도는 신도들에게 황제로 모셔졌다. 이와 함께 성당의 머리 부분에 해당하는 돌출된 앱스에는 그리스도의 형상이 모자이크나 벽화로 그려졌고, 의상이나 자세도 로마의 황제와 유사한 모습이었다. 그 앞에 놓인 미사를 위한 제대는 특별한 의미를 획득하였다. 교회를 주관하는 주교의 권한도 그리스도의 대리인으로서 한층 강조되었다.

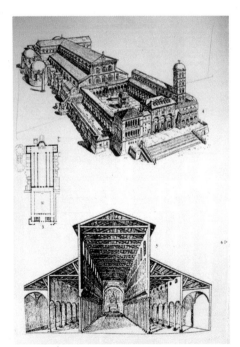

[Ⅱ-2] 구 성 베드로 성당의 복원도 (324년)

라테라노 성당보다 더 큰 역사적 의미를 갖는 성당은 성 베드로 성당이다. 대략 320년경에 이 성당은 이전 네로의 경마장이 있던 자리에 세워졌다. 이 경마장 북쪽 면에는 예부터 공동묘지가 있었는데, 그 묘지에 베드로가 안장되었다고 전한다. 그러므로 성 베드로 성당은 최초의 성묘교회, 성인의 묘소 위에 그를 기념하기 위해 세운 교회가 되었다. 이것은 또한 신약의 약속을 지키려는 황제의 의도가 숨어 있는 건축물이다. 마태오복음 16장에서 그리스도는 어부 시몬을 베드로(반석)라 개칭하면서, 그 위에 자신의 교회를 지으리라고 약속

하였다. 즉, 성 베드로 성당의 건립은 신약을 실현한 것이라고 볼 수 있다. 성 베드로 성당은 라테라노 성당과 같은 바실리카 형식을 취했지만 규모 면에서는 후자를 능가하였다. 또한 바실리카 성당이 갖추어야 될 모범적인 형식을 완성하였다. 교회 내부는 5개의 복도, 즉 1개의 신랑과 양편에 각 2개의 측랑을 가지고 있으며, 이 복도들은 앱스가 있는 부분에서 익랑과 교차하게 된다. 이로서 마치 십자가나 사람의 형상이 건물 평면 위에 누워 있는 것과 같은 모습이 되었고, 머리가 되는 앱스는 당연히 제단과 성소로서 자리를 잡았다. 이 성 베드로 성당은 1150년의 긴 역사를 뒤로하고 새로운 성당으로 개축되기 전까지 중세의 중심교회로서 존재했다.

로마의 초대 교회들은 거의 모두 바실리카로 지어졌다. 교황직속의 5대 교회(Basilicae maiores)로는 앞에서 언급한 두 성당 외에도 산타 마리아 마조레 성당(Basilica di Santa Maria Maggiore), 산 파올로 푸오리 델라 무라 성당(Basilica di San Paolo fuori della mura)과 산 로렌초 푸오리 델라 무라(San Lorenzo fuori della Mura)가 있다. 로마에서 시작된 바실리카 성당건축은

[Ⅱ-3] 성 베드로 성당, 교차부 (현재)

이후 라벤나와 초기 비잔틴 건축에까지 계승되었다. 이후 로마네스크와 고딕 건축에서도 기본적인 틀은 바실리카가 마련한 구조를 크게 벗어나지는 않았다.

거대한 궁륭 천장의 형태가 가진 상징적 내용은 형식상 성합 제대 위에 있는 작은 발다키노(천개, 닫집, 차양, Baldacchino)에서 찾을 수 있다. 발다키노는 교회 내부에서 또 다른 성전을 보여주는 유사 건축물이다. 이것은 구약에서 성궤를 모시기 위해 쳤던 장막을 의미하기도 하며, 높은 신분의 사람들이나 신이 잠시 거처로 삼는 상징성을 지니고 있었다. 특히 로마시대에 아치(Arch)를 활용한 발다키노는 그리스도교 미술에서는 주목할 만한 대상물이자 모티브이기도 하다. 일반적으로 4개의 원주들이 아치로 연결되고 그 위로 궁륭을 얹은 간단한 모습을 띤다. 이것은 이후 중앙집중형 교회의 근원적인 형상으로 인식되기도 하였으며, 고딕시대에 이르러서는 대성당 자체가 하나의 발다키노로서 인식되기도 하였다.

이외에도 간헐적이지만, 십자형의 평면구조를 지닌 교회를 찾을 수 있다. 이 십자형 교회는 아마도 초기 교부들이 권장했던 교회 구조였으며, 그리스도교의 상징에 더욱 가까운 형태의 것이라고 할 수 있다. 4세기 밀라노의 주교였던 암브로시우스(Ambrosius)는 십자가형 교회를 그리스도 승리의 상징으로, 14세기 초 두란두스(Durandus)는 십자가책형을 받은 그리스도의 모사본으로 보았다.

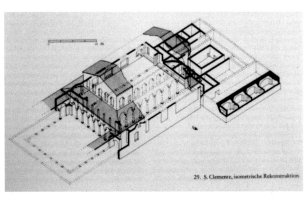

29. S. Clemente, isometrische Rekonstruktion

[Ⅱ-4] 산클레멘트 성당의 구조도

회화 : 모자이크 장식

이 시기에는 회화보다는 벽이나 바닥을 장식하는 모자이크가 주로 남아 있다. 성 베드로 성당의 지하묘지에서는 그리스도를 태양신에 비유한 〈Christus Sol〉이 3세기 후반에 제작된 것으로 여겨진다. 모자이크는 내부장식을 위한 가장 사치스러운 예술에 속했으며, 기원전부터 로마제국에 보편적으로 확산되었던 장르였다. 이후 모자이크는 성당 내부를 장식하

는 중요한 역할을 부여받았다. 4세기 중반 콘스탄티누스 황제의 딸인 코스탄차의 무덤을 장식했던 천장모자이크가 남아 있는데, 여기에는 색 띠가 형성하는 원형과 팔각형의 구역에 에로스와 바쿠스 무리(Bacchantinnen) 그리고 각종 새들이 그려졌다. 이 모자이크는 여전히 기존 고대 종교의 형상을 지니고 있어, 그리스도교가 왕실 내에 지배적이 아니었음을 암시해 준다.

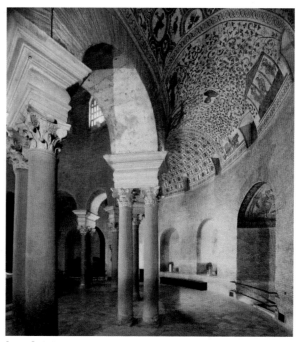

[Ⅱ-5] 산타 코스탄차, 내진 회랑, 354년, 로마

초기 로마교회들의 앱스와 신랑 내부에는 모자이크로 장식된 경우가 많았다. 특히 제단부의 배경인 앱스의 반구천장은 그리스도의 현현과 사도파견과 같은 주제들이 황제의 의전적인 모습을 띠고 나타났으며, 사도나 성인들은 로마의 원로원 복장을 하고 등장한다. 또한 배경으로는 예루살렘의 도시경관이 나타나거나 보석으로 장식된 십자가가 삽입되었으며, 때로는 양이나 천국의 나무들이 소품 식으로 등장하고 있다. 그리스도의 현현과 함께 주목되는 상징물은 4복음서나 저자들을 상징하는 테트라모르프(Tetramorphe)이다. 인간, 사자, 황소, 독수리로 표현되는 상징적인 형상들이 그리스도를 주위에서 보좌하는 양상을 띤다. 가장 대표적인 앱스 모자이크로는 로마의 산타 푸덴치아나(Sta. Pudenziana) 성당의 것이다. 약 400년경에 완성되어서 아래의 산타 마리아 마조레 성당의 모자이크보다 40년 이상 이전의 것이며, 양식적으로도 보다 고전적인 상태를 보여준다. 그리스도는 양쪽에 제자들의 보위를 받으며, 권좌에 앉아 두 수제자(베드로와 바오로)에게 천국의 열쇠와 율법을 건네주고 있다. 그리스도 뒤로는 보석 십자가가 그리스도교의 승리를 상징하고 있으며, 그 주위로는 테트라모르프가 자리 잡고 있다.

산타 마리아 마조레 성당은 에페소 공의회(431)에서 마리아가 신의 어머니[테오도코스(Theotokos)]로서 그 위상을 확보한 후에 지어진 최초의 성모교회이다. 모자이크는 교황 식

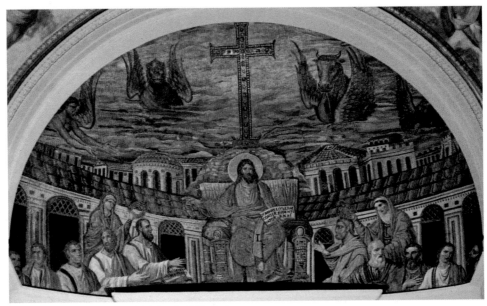

[Ⅱ-6] 앱스 모자이크, 산타 푸덴치아나, 4세기 후반, 로마

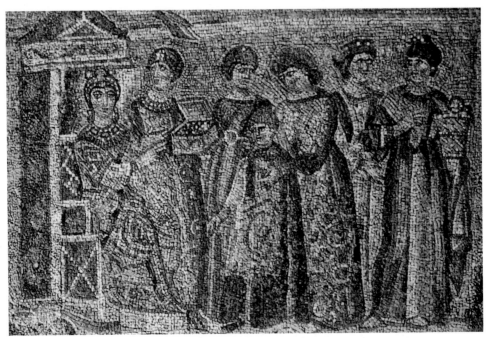

[Ⅱ-7] 지성소 개선문의 모자이크, 산타 마리아 마조레, 4세기 중반, 로마

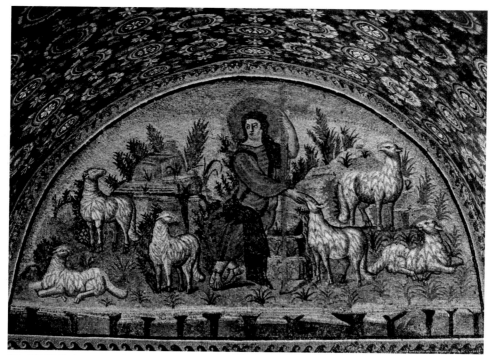

[Ⅱ-8] 선한 목자(모자이크), 갈라 플라치디아, 5세기, 라벤나

스투스 3세(432~444)의 명에 의해 제작되었다. 현재 남아 있는 모자이크는 앱스 앞의 개선문 부분과 신랑 내부 창 층에 남아 있는 것이다. 개선문(Triumphal arch)에는 수태고지, 동방박사의 경배 등 마리아론(Mariology)과 결부된 내용을 그리고 있다. 신랑 창 측 모자이크는 탈출기와 여호수아 중에서 대표적인 내용을 한 그림 속에 각각 2개의 장면으로 묘사하고 있다. 산타 마리아 마조레 성당의 모자이크는 반짝이는 색 유리로 조성되어서 헬레니즘의 후기 양식으로 평가받고 있다. 그러나 등장인물들의 표현은 개선문 모자이크 경우 엄격하고 궁정적이며, 신랑의 모자이크는 사실적이면서도 역동적이다.

갈라 플라치디아의 마우솔레움(425년경~450)은 서로마제국 후기 황녀의 무덤이다. 위에서 보면 그리스 십자가 형태를 취하고 있다. 벽돌로 지어졌으며, 교차부는 2층 구조처럼 보이지만, 내부는 궁륭으로 된 높은 단층이다. 이 무덤 내부는 모자이크로 장식되어 있다. 입구 위에 있는 반원형 벽에는 그리스도가 선한 목자로 표현되고 있다. 교차부 궁륭에는 보석으로 치장된 십자가가 별에 둘러싸여 있는 모습을 보여준다.

[Ⅱ-9] 요나의 석관, 3세기 초반, 산타 마리아 아티쿠아, 로마

[Ⅱ-10] 도그마의 석관, 320~350년, 바티칸

조각 : 초기 그리스도교 시기의 인물상

이 시기부터 그리스도와 사도 혹은 구약의 인물들을 형상화한 조각들이 등장하기 시작했다. 과거 이교도신들의 큰 조상(彫像)들에 버금가는 규모로는 조각되지 않았다. 이는 그리스도교가 지닌 우상숭배에 대한 금기가 작용한 것으로 보인다. 하지만 소형의 단독 조각상이 제작되었음은 확실하다. 독립 조각상보다 더 많이 보존되어 있는 것은 석관의 부조조각

[Ⅱ-11] 유니우스 바수스의 석관, 359년, 바티칸

이다.

　로마의 산타 마리아 아티쿠아에 있는 석관은 대략 270년경에 제작된 것으로서, 표면에
는 기도하는 사람(Orante), 철학자, 선한 목자와 어부가 오른편에 조각되어 있으며, 다른 면
에는 요나의 일화가 표현되어 있다. 315년경에 나온 라테라노 박물관에 소장된 석관에는 하
와의 창조, 낙원에서의 추방 사자 굴의 다니엘 등의 구약의 내용과 동방박사의 경배, 장님의
치유, 베드로의 배반과 체포 등이 조각되어 있으며, 석관 중앙에는 석관의 주인의 얼굴이 아
직 완성되지 않은 채 있다. 그리스도는 거의 유년의 모습으로 그려졌다. 석관 조각으로 가장
대표적인 것이 유니우스 바수스(Junius Bassus)의 석관이다. 359년에 제작되었으며, 성 베드
로 성당의 지하묘실에 보존되어 있다. 2층의 아케이드 구간에 10개의 신구약의 일화들이 표
현되어 있으며, 중앙에는 그리스도가 베드로와 바오로에게 열쇠와 율법책을 넘겨주는 모습
이 조각되었다. 그리스도는 역시 청년의 모습으로 왕과 같이 권좌에 앉아 있는 것으로 표현
되었다. 위의 세 조각 작품들은 고대 로마 전성기의 사실적이며, 고전적인 양식을 계승한 것
이다.

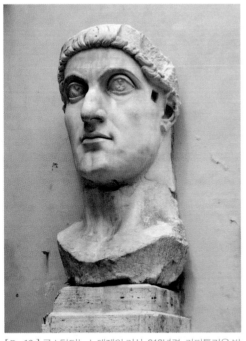

[Ⅱ-12] 콘스탄티누스 대제의 거상, 313년경, 카피톨리움 박물관

콘스탄티누스 황제의 거상(313년경)은 원래 막센티우스 황제의 바실리카에 남아 있던 거상의 일부, 머리와 손 그리고 발이 현재는 카피톨리움 박물관 중정에 소장되어 있다. 두상의 높이만 2.41m이다. 전신상의 크기는 적어도 12m를 넘었을 것으로 추정된다. 과도하게 큰 눈과 양식화된 헤어스타일 등이 사실적인 표현과 공존하고 있어서 양식사적으로는 고전주의의 부흥기에 해당하지만, 여전히 고졸적인 취향을 벗어나지 못한 것을 보여준다. 커다란 눈의 형상은 이후에도 고착된 표현으로 나타나며, 사실적인 표현보다는 형식적이고 반복되는 장식적인 표현으로 진화해 간다. 390년경에 제작된 발렌티니아누스 2세 황제의 조상은 이러한 고전주의의 형식적 토착화를 잘 보여준다.

공예 : 금은세공, 상아조각

[Ⅱ-14] 테오도시우스 1세 황제의 미소리움, 388년, 레알 아카데미아 드 라 히스토리아, 마드리드

공예품으로는 상아로 제작된 양첩성화(diptych)나 금과 은 등으로 제작된 전례용 식기나 황제를 위한 기념물 등이 주로 남아 있다. 상아조각품은 기념비적인 규모나 성격을 갖지는 않지만, 공예품으로서 그리고 조각으로서 당시의 양식적 특성과 도상학적 의미들을 살펴볼 수 있다.

테오도시우스 1세 황제의 미소리움(388)은 74cm 크기의 대형 기념비적인 은쟁반이다. 중앙

[Ⅱ-13] 발렌티니아누스 2세 황제의 조상, 390년, 고고학박물관, 이스탄불

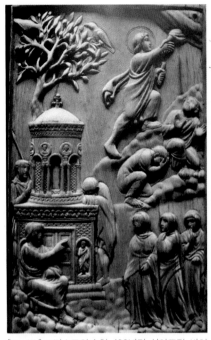

[Ⅱ-15] 그리스도의 승천, 400년경, 상아조각, 바이에른 국립박물관, 뮌헨

에 아치를 이룬 고대 건축배경 안에 테오도시우스 황제가 다른 황제들(아르카디우스와 발렌티아누스 2세)을 좌우로 두고 권좌에 앉아 있는 모습을 그리고 있다. 이 세 인물 밖에는 좌우 각각 2명씩의 게르만 군사들이 추가되었다. 외곽에 새겨진 명문으로 인하여 황제 즉위 10주년을 기념해서 만들었음을 알 수 있다. 이러한 구도와 배치는 황실의 의전적인 모습을 보여주고 있다.

뮌헨의 국립박물관에 소장되어 있는 400년경에 제작된 한 상아조각은 그리스도의 무덤을 찾은 여인들과 승천장면을 그리고 있다. 5개의 조각으로 이루어진 다첩도상의 중앙 부분이라고 추정된다. 이교도적인 양식을 보이며 부드럽고 운동감이 살아 있는 인체로 표현되었다. 왼쪽 아래에는 무덤을 찾아온 세 여인 앞에 천사(혹은 그리스도)가 계시를 주는 장면이 있다. 천사 뒤에는 이층 구조의 무덤이 있으며, 무덤을 지키는 군사들이 잠들어 있는 모습을 삽입하였다. 오른쪽 위에는 그리스도가 성부의 손을 붙잡고 승천하는 모습이 조각되었고, 그의 발아래는 이에 감복하거나 놀라는 인간들이 있다.

비잔틴 미술

그리스의 옛 도시명 비잔티움에서 유래한 비잔틴제국은 동로마제국으로도 불린다. 콘스탄티누스 1세 황제가 로마제국의 수도를 로마에서 324년에 비잔티움으로 천도함으로써 신 로마(Roma Nova)가 탄생했으며, 이후 로마제국의 분립에 계기가 되었다. 천도에 즈음하여 비잔티움은 황제의 이름을 따서 콘스탄티노플(Constaninopolis)이 되었다. 콘스탄티노플은 흑해와 보스포러스 해협에 위치하여 아시아와 유럽을 잇는 무역의 중심지였으며, 지정학적으로도 동로마제국의 중심부에 자리 잡고 있다. 1453년 오스만투르크에 의해 멸망하기 전까지 무려 천 년 이상을 지속한 초기 로마제국으로서, 제정일치의 독특한 종교체제를 유지하였다. 그래서 서로마제국이 가톨릭교회로 발전하는 반면에 그리스정교회(Orthodox)로서 그리스도교를 계승 발전시켰다. 이후 그리스정교회는 러시아와 동유럽을 중심으로 퍼져 나가서 그리스도교의 3대 종파 중 하나를 이루게 되었다.

동로마제국은 전성기에 이탈리아의 동부 접경부터 시작하여 서쪽으로는 아나톨리아 지역에 이르는 비교적 광대한 땅을 지배하였으나, 7세기 이후 급속한 세력의 약화와 주변국들 침략 그리고 특히 이슬람 영향권이 확대되면서 쇠퇴하였다. 10세기 말 마케도니아 왕조시대(867~1056)에는 국력을 회복하여 동지중해의 패권국이 되어 파티마 왕조와 대립하였으나, 1071년 소아시아의 대부분을 셀주크 투르크에게 세력을 빼앗기고 말았다. 12세기 콤네노스 왕조(1081~1185)에 다시금 영토를 회복하였으나, 안드로니코스 1세 콤네노스의 사후에 다시 쇠퇴기에 접어들었다. 1204년 제4차 십자군 원정시기에는 서방 십자군들에 의해 수도를 점령당하여 서유럽 왕조가 들어서기도 하였다. 1261년 팔라이올로고스 황제가 수도를 회복하고 제국을 재건했으나, 14세기의 내전으로 국력을 소진하고 말았다.

비잔틴 미술은 고대 로마제국의 미술을 계승하는 황제미술로서 발전하였다. 고대 로마와 그리스에서 유래한 헬레니즘적인 양식을 계승하고 있지만, 점차 소아시아나 변방 국가들의 민족적인 양식과 혼합되었고 보다 형식적인 조형체계를 형성해 가면서 비잔틴 미술의 특성을 만들어 나갔다. 비잔틴 미술은 이후 그리스정교를 이어받은 그리스를 비롯한 흑해연안국이나 동부유럽국가 그리고 러시아가 계승, 발전시켰다. 또한 14세기 이전까지 서유럽 미술에 영향력을 끼쳤으며, 르네상스의 출현에도 일조하였다.

† 시대적 배경 : 제정일치의 동로마제국

400년경 로마제국은 서와 동로마제국으로 분할되었다. 그리고 이방민족들에 의한 침입과 내부 정치적인 갈등으로 소멸되어 갔던 서로마제국에 비해 비잔틴은 이제 막 융성한 국가로 성장하고 있었다. 그러나 동로마제국은 고대 로마제국의 후예임을 잊지 않았으며, 스스로 로마이오이(Romaioi, 로마인)라 부르며, 제국의 후계자임을 자처하였다. 또한 동로마제국은 그리스의 고전주의와 인본주의의 문화적 전통을 계승하면서, 여기에 그리스도교 문화와 미술을 발전시켜 나갔다. 황제는 정교일치의 황제교황주의(Caesaropapism)의 권력을 계승하며, 제국의 부활을 이끌어 갔다. 6세기 유스티니아누스 제위기는 비잔틴의 역사상 전성기에 해당한다. 이 시기에 지어진 라벤나의 산 비탈레 성당(Basilica di San Vitale)과 콘스탄티노플의 황실교회인 하기아 소피아(Hagia Sophia = 성스러운 지혜) 성당은 유스티니아누스가 남긴 거대한 종교유산에 속한다. 이 성당은 천년의 동로마제국의 심장이었으며, 대주교의 성당이었고, 동시에 궁정교회였다. 성스러운 왕궁(sacrum palatium)과 성당은 이웃하면서 열주를 가진 통로로 연결되었다. 또한 황제의 화려한 의전이 펼쳐지는 무대였으며, 그래서 교회와 황

제의 권력이 결합되었다는 것을 보여주는 상징이었다.

✝ 교회사적 배경 : 동·서 교회의 분열과 성상파괴운동

　비잔틴제국에서 행해졌던 일곱 차례의 공의회는 325년의 제1차 니케아 공의회에서부터 787년 제7차 니케아 공의회까지 해당된다. 이 공의회들에서 결정된 주요 내용은 그리스 정교회뿐만 아니라 가톨릭교회에도 유효한 것이다. 우선 교회의 신경(믿음신앙, Credo: 니케아, 콘스탄티노플 신경)이 확정되어 교회의 신앙고백으로 지금에까지 이르게 되었다. 또한 그리스도교 전체의 행정적 조직화였다. 로마·콘스탄티노플·알렉산드리아·안티오키아·예루살렘이 대표적인 구역이며, 이를 펜타르키(Pentarchy: 5집정 관할구역)라 했으며, 여기에 주교를 대주교(Archbishop)라 정했다. 그리고 그리스도의 성육화(Incarnation)의 교리와 연관하여 성모 마리아의 호칭을 테오토코스(Theotokos, 신의 어머니)라고 결정했으며, 삼위일체를 확고히 하였다. 마지막으로 성상(＝이콘)의 공경은 바로 성화상이 상징하는 내용의 공경임을 확고히 했다. 이러한 공의회의 결의는 앞으로 다가올 여러 사건들을 예고하는 것이었다.

　제국의 수도가 콘스탄티노플로 이전한 이후 그리고 서로마제국에서 황제의 법통이 끊긴 이후 로마의 주교는 사실상 황제의 권한을 가지게 되었다. 동로마제국에서도 안티오키아와 알렉산드리아 그리고 예루살렘 등의 관구들이 페르시아의 사산왕조에게 점령당하고 이후 이슬람의 통치를 받게 되자 콘스탄티노플의 총대주교가 1인자로 승격되었다. 이후 로마와 콘스탄티노플의 두 주교는 그들의 서열로 자주 다투게 되었다. 이후 성상파괴운동 시기에는 두 주교권이 서로 치열한 대립양상으로 치달았으며, 800년 로마의 주교(＝교황)가 서로마제국의 황제를 세우는 사건까지 벌어졌다. 특히 라틴어 문화권을 대리하는 로마의 권역과 그리스어 문화권에 있는 콘스탄티노플의 권역은 점차 이질화되어 갔다. 그러던 중 1054년에 니케아 신경(Symbolum Nicaenum)의 "아들로부터(filioque)"라는 문구의 삽입 여부로 갈등을 빚게 되었다. 동방교회는 이것을 인정하지 않았고, 서방교회의 교황과 동방교회의 총대주교가 서로를 파문하는 사태가 발생하면서, 가톨릭교회와 그리스 정교회는 궁극

적으로 분리되었다.

• 성상파괴운동 Iconoclasm

황금기를 구가하던 동로마제국의 미술은 8세기에 황제에 의한 성상숭배금지령을 맞이하면서 급속도로 침체되었다. 그리스도교미술은 그 탄생부터 모순을 안고 있었다. 유대교의 교리를 이어받은 그리스도교는 물질로 시각화된 형상에 대해 거부감을 가지고 있었고, 초기 그리스도교의 교부들도 마찬가지로 로고스 중심주의적 신학에 근거하여 미술상의 표현을 자제하거나 금기시하기를 원했다. 신약의 요한복음에서도 그리스도의 실체는 육신을 입은 말씀이라는 것을 강조하였다. 이것은 신플라톤주의적인 의식을 반영하는 것이지만, 원래부터 유대교에서 전통적으로 이어온 물신숭배에 대한 저항의식으로 배태된 신학적 원리였다고 볼 수 있다. 2세기 알렉산드리아의 클레멘트는 "'지금까지도 사람의 마음을 매혹시키는 예술을 만드는 일은 아무런 의심도 없이 금지되어 있었다.' 왜냐하면, 예언자는 '천상에 있어서의, 또는 지옥에 있어서의 어느 것에 유사한 것이든 만들어서는 안 된다고 말했기 때문이다.'"라고 말했다. 또한 아마시나의 아스테리우스(Asterius Amasinanus)는 더욱 엄격하게 다음과 같이 말했다. "예수를 그림으로 그리지 말라. 하느님의 아들 그리스도가 우리를 위해 자발적으로 인간이 되셨다는 한 번의 수모로서 족한 것이다. 더 이상 그를 사람의 모습에 담아두기보다 오히려 그의 무형의 말씀을 우리 마음속에 확실히 새겨 두도록 하자." 이러한 엄격성에도 불구하고 미술은 민간에 자신들의 신앙심을 표현하는 데 사용되었고, 비교적 관용적인 태도를 보인 교부들에 의해 문맹의 신자들을 위한 배려 측면에서 권장되었다. 6세기의 대 그레고리우스 교황은 신상을 만드는 것에는 반대했지만, 미술이 좋은 교육수단임은 인정하였다. 그러나 문제의 발단은 미술이 숭배의 대상이 되고 그것으로부터 종교적 교리와 모순된 사회적 현상이 확산되고, 또한 이것을 통해 발생되었던 이해관계 때문이었다.

레오 3세(재위 717~741)는 730년 종교회의를 소집하고, 성상의 당위성에 대한 신학적 논쟁 끝에 제국 내에 종교미술을 금지시켰다. 이것이 성상파괴운동의 시작이었다. 그리고 이것을 실천하기 위하여 정치적·군사적 해결책을 사용하였다. 비록 신학적인 판단으로 불거진 성상파괴운동이었지만, 배후에는 다른 이유가 도사리고 있었다. 황제는 국내외의 혼란에 대해 강력한 권력을 필요로 했으며, 종교와 정치로 분할된 권력을 집중화하려고 했다. 종교의 권력을 약화시키는 데 성상금지와 파괴는 효과적인 수단이 되었다. 또한 수도원들이

지니고 있었던 토지와 재산을 몰수할 수 있는 법적 근거도 마련하는 것이었다. 성상파괴운동은 레오 3세 이후 4대에 걸쳐 간헐적인 휴지기를 보이면서 계속되었다. 787년 제2차 니케아 공의회가 소집되어, 성상숭배의 정당성이 천명되었다가 813년 제위에 오른 레오 5세(재위 741~775)에 의해 다시 파괴령이 내려졌다. 그러나 820년 레오 5세가 미카일 2세에 의해 폐위되고 성상에 대한 온건주의적인 태도를 취했다. 842년 미카일 3세가 어린 황제로 등극하자, 그의 모친이었던 테오도라가 섭정을 했는데, 그녀는 843년 공의회를 소집해 제2차 니케아 공의회가 결정한 성상숭배의 정당성을 선포하게 되었다. 이로써 약 120년간의 성상파괴운동은 성상숭배론자 및 성상옹호론자의 승리로 막을 내렸다. 하지만 그사이에 비잔틴의 종교미술은 회복이 어려울 정도로 큰 타격을 입고 말았다.

✝ 미술사적 현상 : 헬레니즘과 오리엔탈리즘의 혼합

비잔틴 미술은 헬레니즘 미술의 계승과 더불어 그리스 토속적인 양식으로 변모해 갔다. 초기의 비잔틴 미술은 사실적이고 고전적인 표현으로 궁정미술의 성격을 보여주지만, 이후 보다 상징적이고 표현주의적인 양식으로 발전해 갔다. 예컨대, 동방적 요소인 소아시아와 페르시아 그리고 북아프리카와 그리스 본토의 미술전통들이 절충되는 현상이 나타났다. 양식적인 특징들의 혼합이 바로 비잔틴 미술의 특징이라고 할 수 있으며, 이를 통해 비잔틴만의 독특한 조형언어를 형성해냈다. 이를 가리켜 서유럽에서는 마니에라 그레카에(Maniera Grecae, 그리스풍)라고 지칭하였다. 동로마제국의 전성기인 유스티니아누스 황제시대에는 후기로마의 미술과 헬레니즘의 고전주의를 절충하여 격식 있는 궁정적 종교미술을 형성하였다. 그러나 성상파괴운동을 지나자 재현성보다는 심리적인 측면을 강조하는 미술로 변화되었다. 중기 비잔틴 미술에서는 동로마제국의 지방분권화를 통한 지방색이 강한 미술의 등장이 주목된다.

중요한 것은 비잔틴 미술에서 성상은 단순히 재현이나 교육적 대리물이 아니라 숭배의 대상으로 승격되었다는 점이며, 이것은 바로 성상파괴운동을 불러일으켰던 외적인 요인이

었다.

성상옹호론자들의 승리로 종결된 성상파괴운동 이후, 성유물에 대한 숭배와 성상의 가
치는 이전보다 강화되었다. 이콘을 비롯한 종교미술의 극적인 부활은 중기 비잔틴 미술사
에 있어 매우 의미 있는 사건이다. 왜냐하면 그것은 단지 시각적인 표현매체의 부활만을 의
미하는 것이 아니라, 미술사조와 예술의지의 변혁을 함께 불러왔기 때문이다. 성상파괴운동
직후 권좌를 잡은 마케도니아 출신의 황제들 치하의 미술은 그리스의 고전미술의 조형성을
회복하고 일조의 르네상스를 구가하게 되었다. 미술형식과 양식에도 변화를 가져왔다. 특히
도상에서 다양한 유형이 생겨났으며, 수난을 재현하는 도상의 증가가 괄목할 만하다. 수난
시기의 강조는 구원의 역사를 완결 짓는 그리스도의 삶을 가장 인간적으로 보여줄 수 있는
주제이기도 했지만, 무엇보다 신자들의 구원과 직결되어 있는 용서와 자비를 동시에 표현할
수 있다는 장점이 있었다. 그런 맥락에서 교회는 우주와 구원의 역사를 반영하는 비교적인
모형으로 인식되었다.

건축 : 중앙집중식 교회와 돔

'성스러운 지혜'라는 이름을 가진 하기아 소피아 성당은 서로마제국의 바실리카와는 다
른 형태를 보여준다. 이 교회는 커다란 돔을 가지고 있으며, 평면구조도 정방형에 가깝다. 그
러므로 중앙집중형 건축물의 이념 속에서 태어난 것이라고 할 수 있다. 이러한 구조는 이전
에 바실리카 성당에 부속된 세례당
이나, 성자들을 기념하기 위한 성묘
교회에서 찾아볼 수 있다. 하지만 신
자들을 모으는 장소로서 이러한 형
태를 보유한 성당은 동로마제국에
서 시작되었다고 할 수 있다. 하기아
소피아 성당은 원래 4세기에 지어진
교회가 있었던 곳에 세워졌다. 이 교
회는 대략 410년경 니카의 반란으

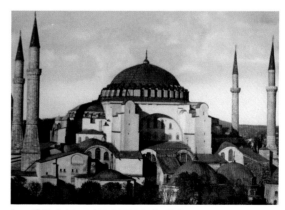

[Ⅲ-1] 하기아 소피아 성당, 537년, 이스탄불

로 소실되었다. 이곳에 유스티니아누스 황제는 트랄레스의 안테미오스와 밀레토스에서 온 이시도로스라는 두 건축가로 하여금 일찍이 없었던 대성당의 공사를 의뢰하였다. 로마 교회 건축의 특징인 장방형의 내부와 중앙집중형 건축의 특성을 결합하고, 그 중앙에 거대한 돔을 얹은 이 건축물을 실로 건축역사상 커다란 모험이라고 하지 않을 수 없다. 532년부터 착공되어 537년 12월 27일 이 성당은 봉헌되었다. 그러나 그사이 자체 중량을 견디지 못한 돔은 무너져 내렸고, 현재의 모습으로 562년에 재봉헌되었다. 1453년 동로마제국이 오스만투르크에 의해 멸망한 후 오랜 기간 이 성당은 모스크로 사용되었다. 성당의 외부의 거대한 부벽과 4개의 첨탑(미나렛)은 이슬람인들에 의해 세워진 것이다.

교회의 길이는 80.9m이고, 넓이는 69.7m이다. 돔의 지름은 33m이다. 이 거대한 돔은 교회를 장대한 풍경으로 만들어놓는다. 이 돔은 펜던티브(Pendentive)라고 불리는 건축적인 구조를 가지고 있다. 이것은 사각형의 평면을 가진 건축을 기준으로 각 모서리를 비스듬한 아치로 연결하고 그 아치들이 원형의 기반을 형성한 후에 돔을 얹는 거의 신기원에 가까운 건축술이다. 돔의 중량은 그래서 네 부분의 모서리에 조성된 반구형 아치로 전달되고 이것은 다시금 네 벽에 의해 지지된다. 이 벽은 때론 외부에 추가된 부벽에 의해 지탱되기도 한다. 펜던티브 건축의 특성은 건축의 물질적인 중량감을 없애고 보다 경쾌한 공간성을 제공한다.

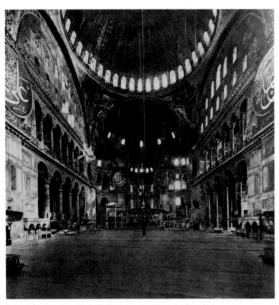

[Ⅲ-2] 하기아 소피아 성당 (내부와 돔), 537년, 이스탄불

돔의 아래 면에 띠처럼 둘러진 40개의 창문은 마치 빛의 링을 만들고 둥근 원반으로 보이는 돔의 내부천장이 "하늘에서 내려온 황금의 띠에 의해 매달려 있는 것"처럼 보이게 한다. 이러한 효과는 물론 그리스도교 건축이 추구했던 상징적이며 보다 초월적인 분위기를 형성하는 것에 기인하지만, 무엇보다 수평적인 위계를 강조했던 이전 바실리카 교회에 비한다면 수직적 위계를 중심적인 원리로 하고 있다는 사실도 알려준다. 돔과 그것을 바치는 반구형

돔 그리고 아치형 벽과 그 밑에 있는 아케이드 층은 이 놀라운 건축물이 중력에 관계없이 구축된 듯한 인상을 준다. 다시 말해, 탈(脫)물질적인 건축성을 보여준다고 하겠다. 이러한 비물질성은 벽면을 장식한 모자이크와 대리석 미장 그리고 귀금속의 도금 등으로 더 강조되었다. 오늘날 이러한 벽면 장식은 이슬람인들에 의해 거의 제거되어 있는 상태이다.

• 중앙집중형 및 장방형 건축

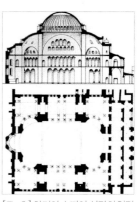

서유럽의 가톨릭교회가 바실리카를 계승한 것에 비해 동로마의 교회는 산 비탈레 성당과 하기아 소피아 성당에서 보여주었듯이 중앙집중형(원형이나 팔각형 등)이나 이것을 보완하는 장방형의 교회를 선호하였다. 서방에서도 성묘교회나 세례당을 중앙집중형으로 지었지만, 본당은 대체로 바실리카 형태를 고수하였다. 그러므로 수평적인 위계를 강조하는 바실리카와는 달리 동방의 교회는 수직적인 위계가 강조된다. 바실리카는 입구로부터 제단으로 향하는 물리적이며 동시에 영적인 길을 의미하여, 이 길을 따라 걷는 것은 바로 영적인 행동이 된다. 이

[Ⅲ-3] 하기아 소피아 성당의 입면도와 평면도

위계의 최고점은 교회의 중심에 자리 잡은 교차부와 돔이다. 세례당(Baptisterium)은 그리스어 baptistein, 즉 '물에 담그다'라는 말에서 유래했다. 하기아 소피아 성당 이후 등장한 것이 반구형 천장 바실리카이며, 이것은 중앙집중형 건축과 바실리카가 혼합된 양식이다. 콘스탄티노플의 사도교회(Apostel church, 536~65)는 중앙부에 대형 반구형 천장과 주위에 4개의 돔을 가지고 있다. 이 성당은 1063년에 착공된 베네치아의 산 마르코 성당의 모델이 되었다. 장방형 건축으로는 콘스탄티노플의 이레네 교회(Hagia Eirene)를 들 수 있다. 이 교회는 중앙에 신랑과 양쪽에 측랑이 있고, 그 위에 반구형 천장을 두었다.

성상파괴운동을 뒤로한 후 비잔틴제국은 정치, 경제 그리고 문화적으로 침체기에 빠졌다. 그리고 그다지 큰 후속 효과를 발휘하지는 못했지만, 간헐적으로 문화의 중흥기를 맞이하였다. 이것은 성상파괴운동이 성상옹호론자의 승리로 결말을 맺었다는 점과 그리스의 전통적인 문화가 그리스도교문화에 흡수되면서 비교적 인본주의적인 미술로 그 경향을 이루고 있었다는 점에서 그렇다. 9세기의 마케도니아 왕조나 이후의 팔라이올로구스 왕조 등에서 우리는 그 예들을 찾아볼 수 있다. 이 시기 나타난 교회건축의 특징은 그리스 십자가의

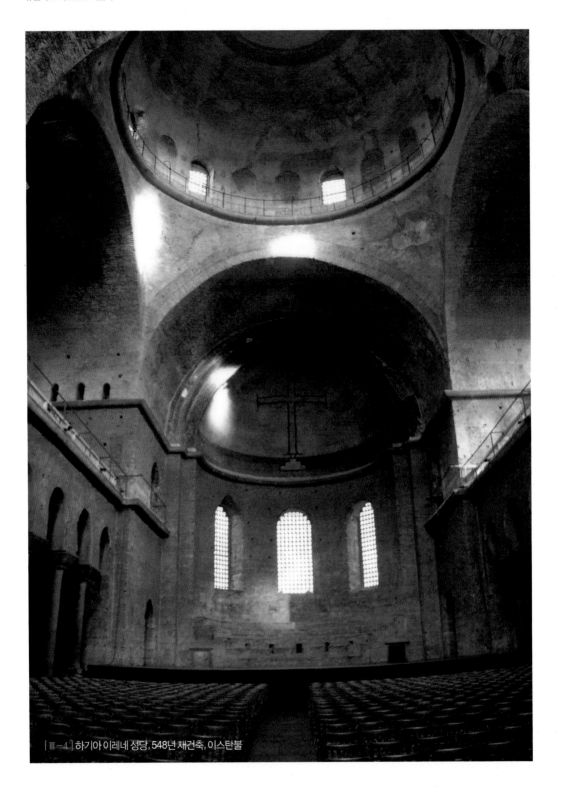

[III-4] 하기아 이레네 성당, 548년 재건축, 이스탄불

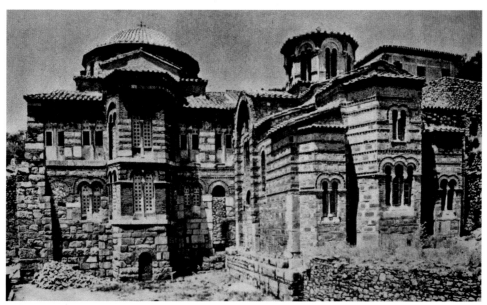

[Ⅲ-5] 하기오스 루카스 성당, 10세기 중반, 디스토모, 그리스

형상을 띤 평면구조와 그 중심에 돔을 가진 십자형-돔-교회(Cross-dome-church)였다. 때론 중앙의 돔에 4개의 작은 돔이 추가되기도 하였다. 이러한 교회건축은 이후 그리스 정교 사회에 확산되어 발전을 거듭하면서 현재까지도 그 모습을 찾아볼 수 있다. 이 형식의 교회는 또한 내부를 빈틈없이 장식하는 벽화들로 유명하다. 특히 성상옹호론자들이 근거로 삼았던 그리스도의 육화와 그것을 통한 구원의 역사를 보여주는 내용의 그림들로서 양식적으로도 평면적이고 서술적이었던 과거의 그리스도교 미술과는 달리 보다 인간의 감성에 호소하는 서정성과 표현적인 방식을 취하고 있다. 특히 그리스도의 고난을 강조하는 그림들은 고대 그리스의 인본주의를 연상하게 하며, 서구의 피에타를 선행하는 내용들은 그리스도교의 신앙이 보다 인간적인 측면에 의존하고 있다는 것을 보여준다.

회화 : 모자이크, 이콘화, 필사본 삽화, 프레스코

비잔틴의 회화에서 대표적인 장르는 모자이크와 필사본 삽화 그리고 이콘화이다. 중기부터는 비잔틴제국과 그리스 정교회를 신봉하는 근접국가의 수많은 교회에 프레스코 벽화

들이 유행하게 되었다.

모자이크는 교회의 내부를 장식하는 데 주로 쓰였다. 이것은 고대 로마의 전통적인 인테리어 장식미술로서 계승 발전한 것이다. 하지만 과거 정교한 형태는 사라지고, 비교적 큰 돌을 사용하여 거친 형태를 보여주거나 빛의 현란한 반사를 위해 금박을 입히거나 색유리를 사각(斜角)으로 부착시키는 등 다른 형식을 만들어 나갔다. 중세교회의 미술에서 모자이크는 신비로운 공간효과를 위해 가장 선호된 방식이었다. 모자이크 벽은 내부로 들어온 빛이나 실내의 조명(촛불이나 횃불)의 빛을 반사하여 초월적인 공간을 형성하는 데 일조하였으며, 교회 내부를 천상의 예루살렘으로 변화시키는 주요한 장식요소로 여겨졌다. 이것은 고딕 시대의 스테인드글라스가 했던 역할과 유사하다고 볼 수 있다. 귀금속과 색유리가 조합된 모자이크 표면은 사실적인 묘사보다는 분위기를 연출하려는 의도에서 과거 정교한 사실적 재현을 위한 작은 테세레(tesserae)의 사용이 면적이 큰 돌을 직접 붙이는 알렉산드리눔(opus alexandrinum)기법 등으로 대체되었다.

현존하는 비잔틴 모자이크의 주요 작품으로는 라벤나의 산 비탈레 성당 내부의 장식과 아리우스 세례당에 남아 있는 〈그리스도의 세례〉와 같은 작품들이다. 산 비탈레 성당의 앱스에 장식된 그리스도 판토크라토르와 양 벽면을 장식하는 황제와 황후의 헌정 장면은 비잔틴 미술의 그리스적인 고전주의와 함께 독특한 형식들을 잘 보여준다. 〈유스티니아누스 황제와 막시미아누스 주교 그리고 신하들〉이 성당을 헌정하는 모습으로 그려진 이 모자이크는 성당의 봉헌 기념으로 546~48년 사이에 제작되었다. 추측건대 콘스탄티노플의 공방에서 온 예술가들에 의해 제작되었다. 그래서 황실의 권위적인 의식이 잘 표현되어 있으며, 인물의 사실성도 뛰어나다. 그러나 인물들은 모두 황금빛 배경 속에서 초현실적인 모습으로 또한 거의 같은 등신대로 그려져 있다. 황제가 중앙에서 특유의 장

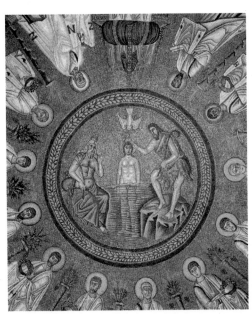

[Ⅲ-6] 그리스도의 세례, 아리우스 세례당의 천장 모자이크, 6세기 초반, 라벤나

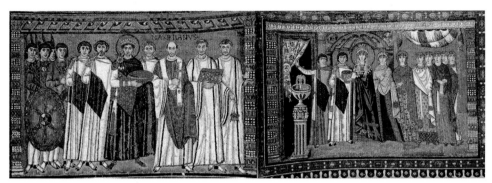

[Ⅲ-7], [Ⅲ-8] 유스티니아누스 황제와 테오도라 황후의 모자이크, 526년 이후, 산 비탈레 성당, 라벤나

식과 복장으로 구별될 뿐이다. 이러한 형식을 아이소케팔리(Isokephalie)라고 부르며, 그리스도교 미술에서 오랫동안 지속되었던 표현형식이다. 반대편에는 황후인 테오도라가 궁녀와 시녀들을 거느리고 같은 방향으로 봉헌의 자세를 취하고 있다.

1000년경에 제작된 아테네 다프니 성당의 궁륭 모자이크는 중기 비잔틴 미술의 특성을 잘 보여준다. 여기에는 판토크라토르가 표현되어 있다. 그리스도의 모습은 이제 황제라기보다는 근엄한 심판자이자 초월적이며 공포스러운 모습으로 나타난다. 외각선의 사용이나 인상의 강한 표현성은 시대적인 양식과 결부되어 있다.

비잔틴 미술에서는 그리스도는 판토크라토르(Pantokrator, 모든 것을 주관하는 이)로서 등장하는데, 왼손에 책을 들고, 오른손으로 성호를 긋는 흉상의 모습이 일반적이다. 이 형상은 패널화(이콘), 궁륭 천장 혹은 엡스의 반구형 천장 모자이크나 벽화에서 많이 그려진 타입이다. 반면에 서유럽에서는 판토크라토르에 대응하는 마에스타스 도미니(Maiestas Domini = 왕중의 왕)라는 표현이 선호되었다. 그리스도는 옥좌에 앉아 타원형 후광(만돌라, Mandola)에 둘러싸인 모습

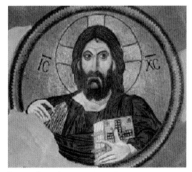

[Ⅲ-9] 그리스도 판토크라토르(돔 모자이크), 1000년경, 다프니 성당, 아테네

으로 등장한다. 후광 밖에는 일반적으로 4복음서 저자들이나 그 상징물들이 둘러서 배치되어 있다. 판토크라토르 주변에는 IC(예수 그리스도의 약자)나 XC(그리스도)라는 약문이 들어가는 경우가 흔하다.

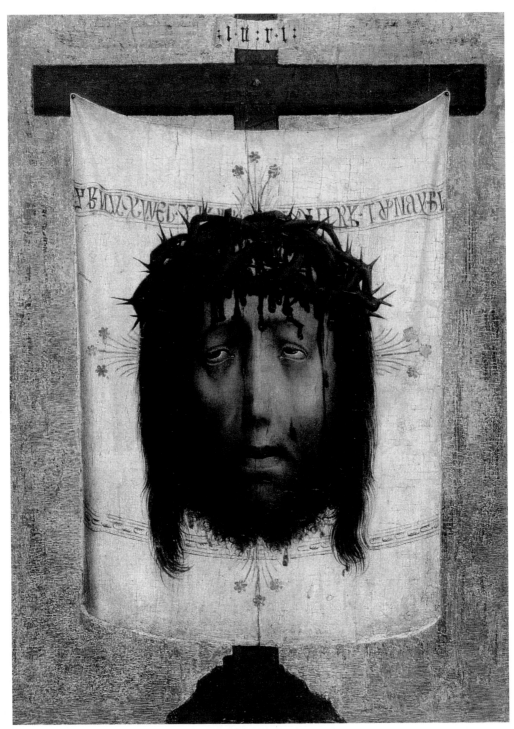

[Ⅲ-10] 빌헬름 칼테이젠 폰 아헨, 베라이콘, 1450년경, 템페라, 국립박물관 브로슬라브

• 이콘

Ikonos는 그리스어로 그림이나 형상을 의미한다. 비잔틴 미술은 성상을 조각하는 대신에 성인의 얼굴을 담은 초상화들을 주로 제작하였는데, 이를 이콘이라 부른다. 이콘은 고대 로마시대 북아프리카 등에서 성행했던 사자 초상의 형식과 기법을 이어받았다. 나무판 위에 템페라나 납화법으로 그려졌으며, 때로는 금을 입사하거나 에나멜 기법이나 상감기법이 동원되기도 하였다. 이콘은 곧 성인들의 초상이라는 측면에서 원작성이 요구되었다. 이를 위해 외부적으로는 전설이나 기적을 통해 공적으로 인정받거나 내부적으로는 인물의 외모가 모사되면서 전형을 만들어갔다. 이콘은 교회 내에서 성물에 못지않은 찬양과 숭배의 대상이 되었으며, 이코노스타시스(Iconostasis)라 불렸던 가림 벽에 진열되었다. 재료나 그 의미가 갖는 위상으로 황제나 종교의 권력자들에게 선물로 거래되기도 하였다.

판토크라토르 그림은 '아케이로포이에톤(Acheiropoieton)', 즉 사람의 손에 의해 그려지지 않은 것이라는 그리스도 초상화에 대한 전설에서 비롯되었다. 그리스의 교부였던 다마스쿠스의 요한은 다음과 같이 말했다; "에데사의 왕 아브가르(Abgar)가 그리스도를 그리기 위해 화가를 보냈는데, 그는 빛나는 광채로 인하여 그의 얼굴을 볼 수 없었다. 그러나 그리스도는 자신의 얼굴에 웃옷을 덮었고, 이 옷에 그의 얼굴 형상이 찍혔다. 이것을 아브가르에게 보냈다." 이와 유사한 신화로는 베로니카의 전설이 있다. 그리스도를 추종하던 여인 베로니카는 십자가를 끌고 골고다로 향하는 그의 피범벅된 얼굴을 흰 천으로 닦았는데, 그 천에 그리스도의 얼굴이 남겨졌다는 것이다. 이후 이 그림은 베라 이콘(Vera Eikon = 진실의 형상)이라는 개념으로 동화되었다.

[Ⅲ-11] 수난의 그리스도상, 12세기 후반, 비잔틴박물관, 카스토리아

카타리나 수도원의 그리스도 이콘은 판토크라토르의 모습으로 재현하였다. 보랏빛 튜니카를 걸친 그리스도는 마치 명령을 내리는 황제의 모습으로 십자가 후광을 하고 있다. 황제의 권위와 위상으로 재현된 그리스도의 모습은 중기 비잔틴 이후 수난의 모습과 대조를 이룬다. 가장 대표적인 것이 〈블라디미르의 성모상〉이나 〈카스토리아의 수난상〉이다.

[Ⅲ-12] 파리의 시편, 10세기, 국립도서관, 파리

• 삽화본

파리 시편(975년경)은 마케도니아왕조의 르네상스가 낳은 명작이라고 할 수 있다. 코덱스 타입의 삽화본으로 한 페이지 전체를 화면으로 사용하고 있다는 것이 특징이다. 텍스트는 다른 페이지에 들어간다. 시편의 주인공 다윗의 일대기를 고대 그리스 신화의 세계를 배경 삼아 그려내고 있으며, 등장인물 중에도 이교도적인 성격을 가진 것들이 많이 있다. 사실적이며, 공간에 대한 입체적인 해석 등은 평면적이고 도식적인 비잔틴 미술에서는 예외적인 사례로 꼽힌다.

• 벽화프로그램

터키의 카파도키아 지역의 암굴 사원이나 마케도니아 등 그리스 북부를 중심으로 세워진 중기 비잔틴 교회들에서 흔히 볼 수 있는 것이 프레스코로 제작된 벽화들이다. 이 벽화들은 초기 교회들의 모자이크의 장식체제(Bildprogramm)를 계승하고 있으며, 때론 이코노타시스(Ikonotasis, 도상진열벽)를 모방하기도 하였다. 최초의 장식체제는 카파도키아 지역의 석굴 교회들에서 흔히 볼 수 있다.

이러한 체제는 8, 9세기 이후 비잔틴제국 전역으로 확산되었으며, 이후 점차 교회의 연례 미사주기에 상응하는 내용들로 각 벽면을 채웠다. 이 시기가 동로마제국 내에서 십자형-돔-교회가 지배적인 건축양식이었다. 교회의 내부는 종교적인 위계와 질서를 건축적 공간 구성으로 재현하였다. 대개 십자형 평면에 교차부에 돔을 얹은 이 교회구조는 상하의 위계구조를 강조한 것이 특징이다. 벽면은 제단 뒷면의 앱스(혹은

[Ⅲ–13] 에피타피오스 트레노스(=피에타), 1164년, 프레스코, 성 판텔레이몬 성당, 네레지

Bema)를 포함하여 12개의 면으로 분류된다. 이에 상응하여 벽화의 내용과 위치가 결정되었으며, 이로써 교회내의 벽화는 확고한 프로그램을 갖게 되었다. 일반적으로 구원의 역사를 상징하는 그리스도의 일생이 12개로 나누어진 벽면에 한 장면씩 그려졌다. 그러므로 벽화 프로그램을 도데카오르톤(Dodekaorthon)이라 부른다. 그리스도의 일생을 교회의 절기에 따라 분류한 것으로, 수태고지에서 부활까지 포함된다.

조각 : 조각의 쇠퇴

비잔틴 미술에서 조각은 과거와 비교할 때 쇠퇴했다는 인상을 준다. 초기 황제나 성인상들이 제작되기도 했지만, 성상논쟁 시기에 접어들면서 수없이 많은 작품들이 파괴되었고 비잔틴제국의 몰락 이후 근본주의적인 이슬람교도에 의한 성상파괴가 자행되어 현존하는 작품 수는 다른 시대와 비교할 때 극히 미미한 수준이다. 대규모 조각품들이 현존하지 않는 것과는 달리 상아조각이나 공예품 혹은 건축에 부속된 장식조각들은 비교적 많이 남아 있는 편이다.

공예 : 귀금속세공, 상아조각

조각과 결부된 수많은 공예품들이 황실과 교회 그리고 수도원에서 제작되었다. 공예품들은 대개 값비싼 귀금속이나 상아 등으로 제작되었다. 공예품의 종류와 장르는 이전과 비교할 때 매우 광범위하고 다양해졌다. 성유물함에서부터 미사용 집기나 황실의 의전용 도구 그리고 주교의 좌대까지 많은 장르가 이 시기에 제작되었다.

막시미아누스 주교의 상아의자(Cathedra of Archbishop Maximianus)는 나무형틀에 상아조각을 붙여 만들어진 것으로 라벤나의 대주교였던 막시미아누스를 위해 545~553년 사이에 만들어졌다. 제작 장소가 콘스탄티노플인지 라벤나인지는 분명하지 않다. 상아로 만들어진 다양한 전례의식용 공예품 중에서 가장 대표적인 경우에 속한다. 앞면에는 세례자 요한과 4명의 복음사도 그리고 막시미아누스의 모노그램이 있으며, 등받이에는 12개의 그리스도의

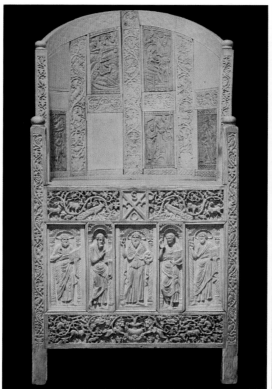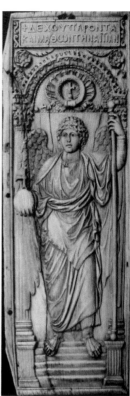

[Ⅲ-14] 막스미니아누스의 주교좌, 553년, 나무와 상아, 국립박물관, 라벤나(왼쪽)
[Ⅲ-15] 미카엘 천사(양첩도상), 520년경, 상아, 대영박물관, 런던(오른쪽)

일생을 그린 장면들이 받침대부분에는 이집트의 요셉을 10개의 장면으로 묘사하고 있다. 몇 개의 상아조각은 상실되었다. 양식적으로 분석해보면, 여러 예술가들의 공동 작업이며, 조각적인 기념비성이나 사실적인 얼굴형상 등에서 비잔틴의 궁정예술의 수준을 알 수 있다. 앞의 다섯 인물상은 약간은 퇴색한 고전적 형상을 지니고 있으며, 모두 배경으로 홍예문을 두고 있어서 〈대천사 미카엘-양첩도상〉과 비교해 볼 수 있다. 520년경 역시 상아로 제작된 이 작품은 콘스탄티노플의 궁정 공방에서 제작되었으며, 그리스 아티카 지역의 고전주의 모범을 되살린 작품으로 평가받는다. 사실성과 고전적 성격과 왜곡된 공간구성이 공존하고 있는 것이 특징이다.

비잔틴 미술은 서유럽의 오토 왕조 미술과 이후 중세시대 그리고 지중해의 권역인 라벤나, 남부 이탈리아, 시칠리아 등에 영향을 미쳤다. 동유럽에서는 동방정교회가 국교의 확장과 더불어 발전하였으며, 정교회의 전례와 교리에 의해 독자적인 장르와 양식을 발전시켰

비잔틴제국의 간략 연대표

324년	제국수도의 천도
400년경	제국분립
518~619년	유스티니아누스 제위
726~842년	성상논쟁
867~1056년	마케도니아 왕조
1054년	서방과 동방교회의 분열
1081~1185년	콤네누스 왕조
1204~1261년	라틴계 황제들의 통치기간
1259~1453년	팔라이올로구스 왕조
1453년	콘스탄티노플의 함락

다. 8~9세기에 성상논쟁을 거치면서 미술에 대한 근본주의적 갈등이 불거지기도 했지만, 비잔틴 미술은 초기 고전주의적 전통과 동방적인 형상요소들을 적절하게 혼합하여 특유의 미술양식이 되었다. 헬레니즘의 전통은 유스티니아누스 황제시기에 전성기를 맞았고, 이후 성상논쟁시대를 지나면서 마케도니아 왕조에 의해 르네상스를 구가하게 되었다. 이 시기의 비잔틴 미술은 과거 화려하고 궁정적이던 성격에서 점차 인본주의적이며 동시에 민중적인 취향으로 변해갔다.

1204년 십자군의 콘스탄티노플의 함락과 이어지는 슬라브족 국가들과 이슬람 세력의 침입으로 후기 비잔틴제국의 국권은 지속적으로 쇠퇴하였다. 이에 따라 그리스도교 미술도 과거 기념비적인 규모나 궁정예술의 수준을 상실하고 지역의 수도원이나 지방 호족들이 선호하는 지방색을 띠게 되었다. 후기 비잔틴 미술은 점차 전형적인 형식으로 고착되고 여기에 지방의 예술적 취향이 결합되면서 아시아적이며 또한 슬라브족의 토속적인 표현성이 지배적인 모습을 띠게 되었다.

중세의
그리스도교 미술
중세 초기부터 카를 대제의
르네상스까지

기원후 500년경부터 르네상스(대략 15세기 중엽)까지의 유럽의 역사를 일반적으로 중세라 부른다. 고대와 근대 사이에 놓인 이 시기는 사실상 유럽에만 적용되는 시대 구분이다. 이웃하고 있던 비잔틴제국은 고대 문화의 계승자로서 선진문화를 구가했고, 이슬람 국가들도 당시의 유럽에 비하면 훨씬 세련된 문화를 가지고 있었다. 서구 특유의 발전적인 역사관으로 바라본다면, 중세는 퇴행기이며 침체기일 것이다. 이러한 의미에서 유럽의 중세는 암흑의 시대로 이해되어 왔으며, 따라서 현대인들의 중세에 대한 이해도 그만큼 어둡다고 할 수 있다. 그러나 중세는 현재의 유럽을 비롯한 서구 문화를 낳은 모태였다.

1천 년이라는 암흑기 중세는 학계의 부단한 연구와 평가로 점차 그 시간의 폭이 줄어들게 되었다. 중세가 시작된 해를 529년으로 보는 것은 일반적이라 할 수 있는데, 이는 두 가지 사건을 근거로 한다. 첫째, 동로마제국의 유스티니아누스 황제가 고대의 철학과 학문의 모태가 되었던 아테네의 아카데미를 폐쇄시킨 일이다. 1천 년 넘게 인간의 학문과 지성을 길러낸 고전문화와 결별을 의미하는 이 사건은 그리스도교의 교리가 다른 무엇보다 우선한다는 것을 명시하는 일이었다. 둘째는 최초로 수도원이 건립되었다는 것이다. 베네딕트 수도사들에 의한 수도원 건설과 종교적 중심지의 탄생은 앞으로의 중세 문화와 삶의 방식을 결정짓는 중요한 사건이었다. 시작은 이와 같이 대체적으로 명료하지만, 그 끝은 학계와 학자들마다 분분하다. 1453년 비잔틴, 즉 동로마제국의 멸망을 중세의 끝으로 볼 수도 있고 십자군 전쟁이 끝나는 시기(7차, 1270년)를 중세의 마지막으로 볼 수도 있다. 그러나 문화사적인 측면에서 고대와의 재결합을 중세의 끝으로 보는 인식이 일반적이다. 이탈리아의 경우 페트라르카(Petrarca)와 단테(Dante)의 등장, 즉 14세기 초엽을 중세에서 근세로 이전한 시기로 본다. 이를 근거로 한다면, 1천 년의 중세는 약 800년 정도로 축소될 수 있을 것이다.

† 시대적 배경 : 서로마제국의 멸망과 카롤링거 왕조

기원후 400년 즈음, 유럽은 민족 대이동 시대에 접어들었다. 후기 로마제국을 위협하던 동·서 고트족에 이어 게르만족·켈트족·노르만족·훈족 등은 중앙아시아로부터 현재의 유럽으로 대규모 정착을 시작했고, 이로써 유럽은 정치·문화적 혼란기를 맞이하였다. 서로 마제국의 멸망은 바로 고대의 황제 정치를 바탕으로 한 사회질서의 해체를 의미하였다. 이후 크고 작은 민족 혹은 부족국가들이 난립하게 되었으며, 민족 간의 각기 다른 언어들과 문화적 차이는 이질감을 유발시켜 유럽 전역을 이전투구의 장으로 만들었다. 그러나 8세기경부터 점차 국가적 형태를 갖춘 나라가 탄생되었는데, 이는 바로 메로빙거 왕조를 폐한 카롤링거 왕조이다. 이 왕조는 유럽을 재통합할 군주를 낳았고, 그가 바로 카를(Karl Magnus, 라틴어 Carolus Magnus, 프랑스어 Charlemagne, 747~814) 대제(大帝)이다.

카를 대제의 생애는 당대의 학자 아인하르트(Einhard)가 쓴 『카를 대제의 전기(Vita Karolini)』에 상세히 전해지고 있다. 그리고 카를 대제와 그의 12명의 용사의 영웅담을 그린 「롤랑의 노래」 또한 그의 삶을 엿볼 수 있게 하는 중요한 문학적 단서이다. 그는 카롤링거 왕

조의 후손, 정확히 카를 마르텔의 아들로, 처음에는 프랑크 왕국의 왕이었다. 그는 이웃하는 여러 왕국들을 정복 및 복속시켰으며, 결국 전 유럽을 아우르는 대제국을 건설하였다. 권력에 대한 그의 야심은 로마제국 이후 처음으로 보이는 대국(大國)적 규모였고, 황제의 자리에 등극하기 전부터 그는 이미 황제의 권력을 행사하고 있었다. 타고난 장군이었던 카를 대제는 교황의 요청에 따라 랑고바르드를 물리쳤다. 이후 교황은 그를 '로마인의 수호자(Patricius Romanorum)'라고 칭하였다. 800년 12월 25일, 교황 레오 3세는 로마에서 그에게 신성로마제국 황제의 칭호를 부여했다. 이는 유럽 역사에 있어 매우 의미 있는 사건이었다. 원래 고대 로마제국의 후계자는 비잔틴제국의 황제들이었다. 서로마제국이 오도아케르에 의해 476년에 멸망된 이후, 비잔틴은 로마제국의 정식 후계자임을 공식화하였다. 이리하여 2명의 황제가 생겨나게 되었고, 이는 정치적으로나 종교적으로 커다란 파장을 불러일으키게 되었다. 프랑크 왕이 로마의 정식 후계자가 된다는 것은 옛 로마제국의 문화와 영화를 회복하게 한다는 의미는 물론, 카를 대제 자신에게 있어서는 로마황제, 즉 가톨릭의 수호자이자, 신이 선택하고 기름 부어진 왕 중의 왕이 되는 것을 뜻했다.

✝ 교회사적 배경 : 수도원의 성립

서유럽은 서로마제국이 멸망한 이후 고트나 게르만 또는 켈트인들에 의한 난립된 부족 국가들로 인하여 혼란기를 겪었다. 민족 대이동은 점차 정돈되어 가는 형국이었지만, 동로마제국에 비견되는 국가적인 체제를 갖춘 나라는 없었다. 로마의 교황이 이러한 시대에 중심적인 권력이 되었으며, 이는 바로 가톨릭이 유럽의 종교뿐만 아니라 정치적으로도 매우 중요한 위상을 얻었다는 것을 보여준다.

중세는 그리스도교가 인간의 인생만사를 가르치고 다스리던 시기였다. 종교는 생활이고 정치였으며, 물론 죽음까지 관장하는 유일한 지배자였다. 그리스도교는 로마제국의 국교가 된 후, 유럽으로 이주해 온 다른 이방 민족들에게도 전파되어, 곧 그들의 종교가 되었다. 세속의 권력은 부단히 흥망성쇠를 거듭했어도 교권은 변함이 없었다. 그렇기 때문에 중세는

그리스도교의 시대이자, 더 자세히는 수도원의 시대라고 할 수 있다.

초기 그리스도교의 은수사(Eremitus)들처럼 수도원은 세속과 분리되어 영성을 쌓아가는 장소로서 6세기부터 세워지기 시작하였다. 베네딕트 수도원의 건립 이후 수많은 수사들이 유럽의 각 지역에 수도원을 개척하였다. 특히 프랑스 북부지역과 영국 그리고 아일랜드 지역 등 이른바 변방지역에 중세 초기의 수도원들이 생겨났으며, 야만적인 문화적 환경 속에서 이들 수도원은 문화와 종교의 오아시스처럼 중세문화를 이끌어갈 장소가 되었다. 아프리카 출신의 수사가 아일랜드 변방까지 선교를 가서 그곳에 수도원을 세우고 활동했던 흔적 등이 남아 있어서 당시에 국제적 교류와 더불어 수도원이 행했던 경계 없는 포교와 종교 활동을 짐작하게 한다. 이들은 그곳 원주민들의 문화와 조형양식을 그대로 그리스도교 미술에 적용하여 켈트나 게르만 민족의 고유한 예술을 형성해냈다.

"선교하고 지배하라"라는 정언처럼 선교 또한 수도원과 수사들을 중심으로 행해졌다. 수도원은 수사와 수녀가 일정한 계율에 의해 청빈, 정결, 복종 등의 서약을 맺고 공동생활을 유지하였다. 성무일과는 수도원의 일상을 정해놓고 있다. 라틴어로 모나스테리움(Monasterium)이 유래되어 영어로는 monastry라 부르며 abbey는 대수도원을, priory는 소수도원을 지칭한다. 사해사본에서는 이미 유대교도 유사한 수도원의 존재가 있었다고 전한다.

† 미술사적 현상 : 게르만 문화와 카를 대제의 르네상스

동로마제국과 달리 서방교회에서 고대의 고전적 유산은 거의 소멸되었다. 다시금 유사한 고전성을 찾는 데는 무려 300년을 기다려야 했다. 대신에 민족 대이동으로 유럽에 정주한 게르만 혹은 켈트족들의 민속적인 조형성이 주류를 이루는 모습을 찾아볼 수 있다. 이 예술들은 고졸적인 형태 혹은 상징적인 형태가 주류를 이루었으며, 소박하지만 장식성이 강한 미술이었다. 마치 등나무를 직조한 것과 같은 식물이나 동물 문양이나 장식들은 이러한 미술에서 나타났으며, 이러한 조형성은 이후 고딕의 건축 장식이나 삽화본의 치장에서도 찾아볼 수 있는 것처럼 오랜 전통을 지니게 되었다.

[IV-1] 겔라시우스의 성무집전서, 750년경, 양피지, 바티칸

[IV-2] 린디스판 복음서, 700년경, 양피지, 대영박물관, 런던

　　당시 서방의 그리스도교 미술을 대표하는 것은 필사본 회화들이다. 수도원에서 제작된 것으로 알려진 이 필사본들은 당대의 질박하고 민속적인 형태의 조각품들과 상응하는 모습을 취한다. 〈겔라시우스의 성무집전서(전례서)(Sacramentarium Gelasianum)〉는 750년경 양피지에 쓰고 그려진 라틴어 필사본이다. 이 필사본은 파리 동쪽 셸(Chelles)에 있는 베네딕트 수녀원에서 유래되었다. 이 필사본에는 교황 겔라시우스 2세가 쓴 미사의 경문이 수록되어 있다. 글씨체는 메로빙거 왕조의 것이 사용되었으며, 그리스도의 상징인 십자가가 새와 꽃 그리고 물고기 형상들로 이루어진 보조적인 장식으로 꾸며졌다. 글자체 또한 색과 동식물 형상으로 그림처럼 나타나고 있다.

　　이보다 더 추상적인 형태의 장식성을 보여주는 작품은 〈린디스판 복음서(Lindisfarne Gospels)〉이다. 700년경에 제작되어 현재는 런던 대영박물관에 소장되어 있다. 노섬브리아 섬의 린디스판 수도원에서 제작된 이 복음서는 네 복음서를 담고 있다. 각 복음서는 복음서 저자의 형상과 양탄자처럼 꾸며진 페이지와 이니셜 페이지로 시작된다. 두꺼운 직물이나 등나무 가구를 연상시키는 이 장식성 속에 십자가가 들어가 있다. 아일랜드의 석재 십자가를

연상시키며, 켈트인의 민속적인 조형성을 잘 보여주는 작품에 속한다.

카를 대제의 르네상스

카를 대제가 이룩한 문화는 그 이전의 민족 대이동 시기의 피폐하고 낙후된 바탕 위에 갑자기 생겨난 것이라고 보는 견해도 있듯이 전통적인 문화계승에 발판을 둔 것은 아니었다. 이전의 중세문화, 다시 말해 서로마의 멸망 이후부터 카를 대제의 미술이 생겨나기 전까지 대략 400년간의 유럽 미술은 고대의 문화유산을 잊은 듯이 보였다. 대신, 민속적이며, 사실성과 묘사력이 결여된 예술활동을 보여 왔다. 그래서 이 시기를 민속미술의 시대라고 지칭하기도 한다. 이 시기를 대표하는 미술은 주로 아일랜드와 영국에서 나타났던 성서 삽화들, 그리고 켈트족과 바이킹족들이 남긴 장식품 등이었다. 이 미술품들은 일반적으로 추상적인 장식을 지녔으며, 공간성이 결여된 형태들을 보이기도 했다. 다시 말해 이 시기에 그려지거나 만들어진 형상들은 본래의 사실적 형상이 아닌, 기하학적인 장식, 즉 매듭이나 수를 놓은 것과 비슷한 형상의 평면적이면서도 추상적인 특징들을 보여주고 있다.

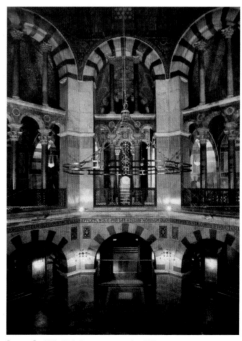

[Ⅳ-3] 아헨 대성당 (실내), 798년, 아헨

카를 대제 시대의 미술은 이러한 민속적 경향을 띤 조형 의식에서 벗어나 고대 미술과의 접목을 시도했다는 점에서 그 이전의 미술과는 구별이 된다. 그렇기 때문에 학자들은 이 시대를 가리켜 15, 16세기의 르네상스에 선행하는 '카를 대제의 르네상스'라고 칭한다. 긴 단절과 퇴행 이후의 급속한 문화 발전, 특히 고대 문화를 부활시키고, 그에 대한 향수를 드러낸 것은 폭넓은 의미에서의 르네상스인 것이다. 하지만 카를 대제 하의 문화는 이미 700년 전 과거의 로마 문화를 알프스 이북으로 옮겨 온

것에 지나지 않는다고 폄하되기도 한다. 사실 수차례의 이탈리아 원정을 통해 카를 대제는 당시의 로마와 옛 동로마제국의 영화를 간직한 도시들을 방문하였고, 그곳에서 수많은 예술품들을 전리품의 명목으로 가져왔다. 전리품의 목록에는 금·은·보화뿐만 아니라 고대의 조각과 건축도 포함되었다. 예를 들면, 아헨 성당의 기둥들은 옛 로마의 수도 라벤나, 정확히는 테오데리히(Theoderich)의 궁전에서 훔쳐온 것으로 알려져 있다.

통일되어 광대해진 국가의 체계를 바로잡고, 다양한 민속문화들을 통일시켜, 문화의 척도를 세우는 것은 카를 대제에게는 가장 시급한 과제였을 것이다. 카를 대제가 무력으로 통합시킨 자신의 제국은 로마의 입장에서 보았을 때 한낱 변방에 불과했고, 문화적인 면에서도 토속적인 수준을 벗어나지 못하였다. 또한 교육 수준이 열악하여 황제 스스로도 문맹이었으며, 문화적 낙후성은 넓은 제국과 무력을 기반으로 한 강력한 정치력과는 대비되었다. 또한 이웃한 제국들, 특히 비잔틴과 이슬람 국가들에 비해 야만적 상태의 문화라는 것은 큰 결점이 아닐 수 없었다. 가장 시급한 문제는 언어의 통일이었다. 따라서 카를 대제는 라틴어를 제국의 공식어로 삼고, 비체계적이었던 라틴어의 체계를 정비하도록 했다. 이런 작업을 통해 그는 로마의 계승자로서 이데올로기도 함께 구축하기를 원하였다. 실제적으로 언어의 통일은 군대와 각 지방관들 사이의 의사소통을 위해서도 필수불가결한 일이었다. 이렇게 이루어진 언어 개혁은 오늘날의 서구 사회에서 여전히 유효한 필기체 알파벳의 기초가 되었으니, 매우 의미심장한 일이 아닐 수 없다. 현재 널리 사용되는 서양의 문자형(Typography)들 가운데 'Times New Roman'이라는 것은 그 이름에서도 알 수 있듯이 로마자는 물론 원래 로마의 라틴어 표기와 문자형에 기준을 둔 것이기는 하지만, 엄격한 의미에서 본다면 신성로마제국의 그것에 기초하는 것으로 보는 편이 옳다.

이러한 상황에서 그리스도교를 중심으로 하는 종교의 통일과 선진적인 로마 문화를 받아들이고 배양하는 것은 가장 합리적이고 효율적인 방법이었다. 그리고 넓은 제국을 통치하기 위한 정보·교통의 연결은 이전에 있었던 수도원의 연결망을 활용하고 개발시키는 방법으로 해결하였다. 카를 대제는 그런 면에서 지혜로운 왕이었다. 왕정의 수도가 생기기 전 카를 대제는 제국 이곳저곳을 돌아다녔다. 그러나 786년부터 카를 대제가 현재 독일의 아헨에 자리를 잡으면서, 제국의 통치구도는 안정을 찾아갔다. 그리고 수도는 곧 정치·경제·문화의 중심지가 되고, 궁성과 도시가 생겨났으며, 각 지방들은 그 중심점을 찾아가게 되었다. 아헨은 새로운 로마로서의 지위를 누렸고, 문화개혁의 중심지가 되었다. 이렇게 성도가 자리

를 잡아가자, 자연스럽게 정치적 규례 또한 만들어지게 되었다. 이러한 국가적인 사업들은 당시의 엘리트 수사들의 도움 없이는 불가능했다. 카를 대제는 유럽 각지에서 학자들을 불러 모았고, 학술 진흥을 위한 아카데미를 궁내에 설치함으로써 궁전학교가 탄생되었다. 학자들 대부분이 수사와 성직자 출신이었음은 특이하다고 할 수 있지만, 중세문화의 중심지가 수도원이었음을 상기해 보면 당연한 일이었다. 782년 앵글로색슨 출신의 알쿠인(Alkuin of York)을 채용하여, 그의 주도 아래 궁전학교를 정비시켜 나가게 했다. 이곳에서 귀족 자제들은 물론 평민 출신의 엘리트들이 고급교육을 받을 수 있었다. 카를 대제의 궁전학교에서 실행되었던 교육제도, 교과과정을 비롯한 거의 모든 기본 범례들은 17세기까지 유럽 학교들의 모범이 되었으며, 그 영향력을 발휘했다. 궁전학교는 수도원과는 대조적으로 세속적인 권력에 봉사하며, 권력의 이미지 만들기에 봉사하였다. 황제 스스로도 라틴어를 구사했는지는 정확히 알려지지 않았지만, 현왕으로서의 지위를 구축하고자 노력했음은 그의 전기를 통해 잘 알려져 있다.

카를 대제의 예술 진흥

　독립성과 자율성 그리고 독창성을 강조하는 근대미술의 시각에서 바라볼 때, 고대미술에 있어 복제의 전통은 쉽게 이해하기 어려운 부분이다. 그러나 예술가들이 자신만의 양식을 가지게 된 것은 근세 이후의 일이며, 또한 명작을 베끼는 일은 19세기까지도 그다지 경멸할 만한 일은 아니었다. 중세인들에게 복제와 모사는 일종의 미에 대한 겸허한 태도였으며, 이것은 마치 예수의 삶을 닮고자 하는 수사의 자세와 같은 경우로 이해되었다. 미술사가 에른스트 곰브리치(Ernst Gombrich)에 의하면, 중세 예술가들이 고대의 원작을 베끼는 것은 음악에 있어 연주자들이 이전의 곡을 연주하는 것과 다를 바 없었다고 했다. 즉, 원작을 다시금 그려내는 일은 마치 새로운 연주처럼 그 미적 경험을 재현해 내는 일이라는 것이다. 따라서 복제와 모사가 중세에 성행했던 것은 이러한 의미에서 나름대로의 타당성을 갖는다고 볼 수 있다.

　고대로부터 미술품의 도굴은 사적으로 그리고 공적으로 공공연하게 있어 왔다. 미술품은 예로부터 희귀성과 조형적 가치 그리고 귀금속과도 같은 가치를 지녔기 때문에 인간 탐

욕의 대상이었음이 분명하다. 예를 들면, 이집트의 묘들은 옛날에도 도굴의 주된 대상이었으며, 로마황제 아우구스투스 또한 이집트를 정복하고 난 후 수많은 미술품들을 로마로 가져왔고, 나폴레옹 또한 그러했다. 미술품의 도굴은 정복자의 권리, 즉 전리품의 일종으로 받아들여졌고, 특히 피정복 국가의 문화가 선진적이었다면 더더욱 미술품의 도난은 당연한 일이었다. 카를 대제 또한 예외가 아니었고, 이탈리아 원정에서 로마의 고대 문화에 감탄한 그는 그 소산물인 미술품들을 자신의 고향으로 가져왔으며, 그중의 몇 가지는 자신이 세운 궁전과 교회를 위해 '재활용'하였다.

카를 대제의 아헨 궁전은 '아카데미'와 다수의 공방이 세워지면서 문화의 중심지로 발전하게 되었다. 아헨의 주물 공방은 카롤링거 르네상스에 가장 크게 기여하였다. 아인하르트의 기록에 따르면, "황제는 교회를 무거운 청동으로 만든 격자 창살과 문으로 장식했다(Vita Caroli Magni, 26장)." 아헨 외에도 제국의 큰 도시에는 공방이 설립되어 지방의 문화를 선도하면서 지역적인 특성이 강한 양식을 개발하고 발전시켰다. 특히 각 지역에서 제작된 필사본들은 지역 공방의 독창성을 잘 보여준다.

건축 : 궁전 예배당

카를 대제 시기에 지어진 건축물들은 많이 유실되었으며, 남아 있는 것도 고딕 이후 개조된 것들이 대부분이다. 현재 카를 대제 시기의 건축물로는 스위스 북부의 상 갈렌(St. Gallen) 수도원에 소장되어 있는 수도원의 건축 도면과 독일의 서부 도시 아헨의 궁전 성당(Pfalzkapelle), 풀다(Fulda)에 있는 미카엘 성당, 그리고 로르쉬(Lorsch)에 남아 있는 수도원의 정문 등을 들 수 있다. 카를 대제의 궁성과 유명했던 수도원 건축물들은 아쉽게도 오늘날 더 이상 찾아볼 수 없다.

아헨의 궁전 성당은 790년경에 착공되어 800년경 완성되었다고 전해지며, 805년 교황 레오 3세에 의해 마리아와 그리스도에게 봉헌되었다고 한다. 당시 사람들은 이 교회를 솔로몬의 전설적인 신전과 비교하기도 하였다. 카를 대제도 자신을 구약의 현왕이었던 솔로몬과 다윗의 현신임을 자처했다고 한다. 이 교회는 직사각형의 평면을 가진 바실리카와는 큰 차이가 난다. 우선 이 교회는 팔각형의 중앙집중식 건물이다. 이러한 유형은 초기 그리스도

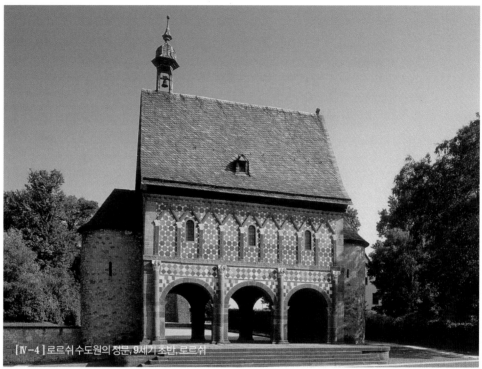

[Ⅳ-4] 로르쉬 수도원의 정문, 9세기 초반, 로르쉬

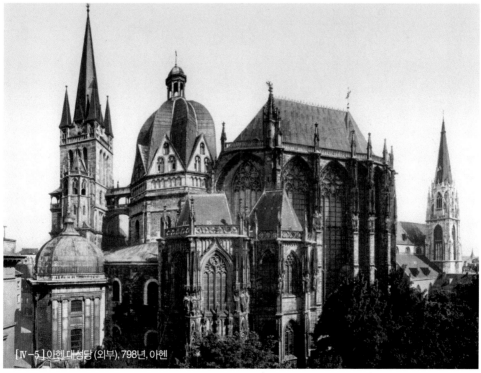

[Ⅳ-5] 아헨대성당 (외부), 798년, 아헨

교 시기의 건축물에서도 발견되는데, 주로 세례당과 성묘 교회가 그렇다. 그러나 무엇보다도 아헨의 궁전예배당은 라벤나의 산 비탈레(San Vitale) 성당을 본받았다고 할 수 있다. 이것은 카를 대제가 이탈리아 원정 당시 그 교회에 깊은 인상을 받았다는 기록으로 쉽게 짐작할 수 있다. 하지만 그 유사성은 무엇보다도 구조에서 찾을 수 있다. 즉, 중앙집중식 구조뿐 아니라, 중층 구조이면서 2층 내부에 회랑이 있는 점, 윗부분의 궁륭과 그 궁륭을 덮고 있는 8면의 우산형 지붕이 그 사실을 말해 주고 있다.

사료를 살펴보면, 이 교회가 메츠 출신의 오도(Odo of Metz)라는 건축가의 작품이었다는 것을 알 수 있다. 이 교회는 중앙집중식 구조로 되어 있지만 입구의 반대편에는 평행사변형 모양의 성단소(Chore)가 건물 외부로 돌출되어 있다. 내부는 각 8개의 면들이 아치로 구성되어 있으며, 이러한 구성은 2층에서 반복되고 있는데 상층의 아치들이 아래의 것들보다 훨씬 높다는 차이가 있다. 2층의 아치에는 중층의 기둥 열이 들어가 있어, 각각 2개의 기둥들은 3개의 작은 아치들을 만들고 있다. 이러한 기둥은 고대 건축물에서 유래한 것이다.

이러한 유형은 교회의 다른 특성과도 연관되어 있다. 이 교회는 무엇보다 왕실에 속한 교회였으며, 국가의 보물과 성유물을 보관하기 위한 장소였다. 특히 성모의 축일을 관장하였고, 이후에는 카를 대제의 무덤이 되었다. 그러나 이것은 단지 형식적인 면만을 본 것이다. 이 궁전 성당은 권력자, 즉 새로운 제국의 황제의 의지를 표현하는 상징물이다. 이러한 상징성은 예배당의 궁륭에서 먼저 나타난다. 궁륭으로 덮인 중앙집중식 건물 구조는 바로 세계를 의미한다. 궁륭을 뒤덮은 모자이크는 그리스도와 계시록의 내용을 담고 있다. 이러한 종교적 상징은 곧 정치적인 상징으로 이전되어, 황제는 제국을 넘어 전 세계를 지배하는 존재(Cosmocrator)로 부상되었다. 따라서 그의 권력은 마치 신의 권력과 유사한 것으로 보였다.

회화 : 필사본

건축에 비해 회화는 카롤링거 왕조의 예술을 더욱 잘 표현한 매체이다. 특히 궁전학교의 교육개혁과 고대미술의 관계는 이 장르를 통해서 잘 드러난다. 남아 있는 작품의 양도 비교할 수 없이 많다. 세밀화나 삽화 등은 고대 혹은 선진미술과의 연관성과 당시 회화의 연구에 중요한 역할을 한다. 선진미술을 구가하던 비잔틴의 세밀화와의 관계를 살펴볼 때, 선이 강

조되는 인물의 의상 묘사나 비교적 인물의 사실적인 재현 등은 비잔틴과 4, 5세기경 후기 로마 미술의 영향을 제외하고는 생각하기 힘들다. 더 나아가 비잔틴 미술을 통한 고대미술과의 접목은 카롤링 왕조 시기의 미술을 더욱 풍부하게 하는 요소이다. 회화 작품으로는 성경 등에 삽입된 수많은 세밀화와 벽화를 들 수 있다. 고대와 비잔틴의 선진미술의 영향력에도 불구하고, 이 시대의 회화는 매우 다양한 양식적 특징들을 보여준다. 이는 당대 지역마다 독특한 화파들이 존재했음을 의미한다. 지금까지의 연구 결과로, 카를 대제와 그 뒤를 잇는 반세기 동안 아헨 등 많은 도시에는 궁전학교를 비롯한 여러 학교가 설립되었으며, 그곳에서 나온 필사본들은 제각기 다양한 양식의 삽화를 남기고 있음이 확인되었다. 그래서 각 양식을 정리하는 방식으로 학교 중심의 화파를 지칭하게 되었고, 대표적인 것으로는 궁전 화파, 랭스 화파, 투르 화파 등이 알려져 있다.

〈궁전 복음서(Hofschule, Aachen, 820년경)〉는 전형적인 궁전학교 양식을 보여주는 복음서의 표지 그림으로 4명의 복음서 저자들이 화면에 원근법이 무시된 채 배치되었다. 산과 하늘이 있는 자연풍경은 매우 초현실적이다. 필사에 전념하고 있는 4명의 사도는 모두 로마 시대 귀족의 복장인 백색 튜닉을 입고 마치 고대 철학자와 같은 자세를 취하고 있다. 화가는 네 사도들의 성격과 특성을 살려내려고 노력했는데, 각 인물들이 보이는 자세·나이 그리고 다양한 위치의 선정 등은 바로 그러한 노력을 대변한다. 사도들 옆에는 각각의 상징물들이 약간 작게 그려져 있다. 좌측에서부터 천사(혹은 사람)는 마태오, 독수리는 요한, 황소는 루카 그리고 사자는 마르코를 상징한다. 이러한 사도들의 상징은 이미 초기 그리스도교 시기에서부터 정해진 것으로 알려져 있으며, 최초로 그려진 것으로는 340년 마르쿠스(마르첼리누스) 카타콤에 그려진 한 벽화로 알려지고 있다. 그림의 틀은 금과 보석으로 장식된 책표지를 모방한 것으로 보인다. 이 복음서 그림의 화가는 이탈리아 출신인 것으로 추정된다.

〈빈의 대관식 복음서(Wiener Krungsevangeliar, 800

[Ⅳ-6] 궁전복음서, 820년경, 아헨성당의 보고

[IV-7] 빈의 대관식복음서(마태오), 800년경, 아헨성
당의 보고

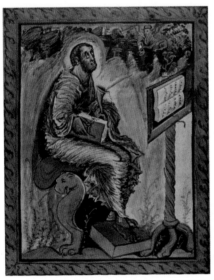

[IV-8] 대주교 에보의 복음서, 835년 이전, 에프르네

년경))는 궁정학교의 양식과는 달리 상당히 회화
적이다. 건축배경 혹은 알레고리나 상징물들 대
신 자연풍경이 뒤에 그려져 있다. 앞에 보이는
백색 튜닉 복장의 인물은 복음서의 저자 중 하나
인 마태이다. 자세와 복장 그리고 주위의 소품들
로 미루어보아 고대의 전통을 따랐음이 분명하
다. 눈여겨볼 것은 그림을 싸고 있는 틀이다. 금
색으로 물결치는 듯한 나무줄기 문양은 고대건
축의 장식물과 비교할 만하다. 그래서 이 시대의
그 어느 다른 작품들보다도 고대미술에 가장 가
까운 것으로 평가받고 있다. 화가는 그리스나 이
탈리아 출신으로 추정된다.

〈대주교 에보의 복음서(Evangeliar des Erzbischofs
Ebo, 835년 이전)〉는 간단히 '에보 복음서'라 불
리며 이 작품은 카롤링 시대 회화의 다른 면모
를 보여준다. 회화성이 강하며, 스케치하듯이 잡
아낸 윤곽선들은 표현적이라고 할 만하다. 빈의
'대관식 복음서'에 비해 그 회화성이 더 발전된
인상을 준다. 파도치는 듯한 옷 주름과 배경의
처리는 상당히 모던하다고 볼 수 있다. 이 그림
은 고대의 형상을 빌려와서 유럽인들의 미적 취
향에 맞게 개선시킨 양식을 극적으로 보여주는
명작이다.

　　이 당시의 그림을 감상하면서, 당시 화가들
의 시각을 추적해 보면 매우 재미있는 사실을 하나 발견할 수 있다. 바로 원근법에 관한 문
제이다. 그림들은 중세적인 특성으로 '뒤바뀐 원근법(역원근법)'을 보여주고 있다. 먼 곳을
오히려 크게 그리거나 자의적으로 사물과 인물의 크기를 바꾸는 것은 이미 고대 후기에서
부터 기인하는 미술의 퇴행이라고 알려져 왔다. 그러나 자세히 관찰해 보면 이러한 '뒤바뀐

원근법'에도 일종의 법칙이 작용하고 있다는 사실을 알 수 있다. 이 원근법의 주체는 감상자가 아니다. 즉, 그림 속에 그려진 인물의 시점에서 본 원근법이라는 것이다. 그래서 보는 이에게 가까운 사물은 오히려 그림 속의 인물에게는 멀리 떨어져 있다. 이러한 원근법은 오늘날과 다른 관점에서 그림이 그려졌다는 사실을 우리에게 암시해 준다.

조각 및 공예 : 추상성과 장식성

[Ⅳ-9] 아다 복음서, 790년경, 시립도서관, 트리어

　이 시기에 공예품들은 대개 궁정을 위한 조형물이나 교회의 성물로 제작된 것이다. 금세공품이나 상아조각품 그리고 청동상 등이 남아 있다. 아직은 완벽한 고전적인 형상을 찾지는 못했지만, 이전 게르만-켈트미술이 지닌 추상적 장식성에서는 훨씬 더 발전한 양상을 띠고 있다.

　예를 들어 아헨성당의 〈사자머리(800년경, 브론즈)〉는 원래 팔츠 경당 서쪽 입구의 '늑대문'을 장식했던 문고리 기능을 위한 원형 부조이다. 주위에는 종려나무 문양이 방사형으로 새겨져 있으며, 사자의 머리가 정면으로 주조되었다. 특징적인 것은 사실적이긴 하나, 인격화된 인상을 지니고 있으며 머리털은 좌우 대칭으로 장식적인 성향을 보여준다.

　정리해보면, 유럽의 역사는 실질적으로 카를 대제에 의한 제국의 형성과 제도적인 정립에서 시작되었다고 할 수 있다. 이는 카를 대제가 프랑크왕에서 옛 로마를 계승하는 신성로마제국의 황제가 되면서, 유럽이 더 이상 이방민족에 의한 변방국가가 아닌, 로마제국의 역사

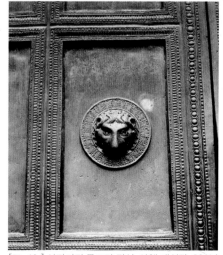
[Ⅳ-10] 사자머리 문고리 장식, 아헨 대성당, 800년경, 청동, 아헨

와 전통을 이어받을 자격을 얻음으로써 가능한 것이었다. 이로써 유럽의 중세 역사는 단절이 아닌 연속으로 기록될 수 있었다. 역사적 연속성은 문화와 미술에서도 나타났는데, 앞에서 살펴보았던 것과 같이 카를 대제의 르네상스가 고대 문화를 답습하고 그것을 통해 일종의 계몽에 이르는 자생적 유럽 문화로의 길을 열었다는 점에서 의미 있다고 할 수 있다. 카를 대제의 제국과 문화는 오늘날 유럽 사회에서도 그 흔적을 어렵지 않게 찾아볼 수 있다. 오늘날 유럽의 지리적 구도를 정했으며, 소문자 알파벳의 형성과 사용은 카를 대제의 역사가 존재하고 있음을 부인할 수 없다. 그래서 사람들은 카를 대제를 '유럽의 아버지'라 부르기를 주저하지 않는다.

V

로마네스크 미술

로마네스크(Romanesque)라는 양식사적 개념은 1818년 프랑스의 고고학자 샤를 드 제르빌(Charles de Gerville)이 창안한 것이다. 16세기 중반 조르조 바사리(Giorgio Vasari)가 자신의 『예술가 열전(Le vite)』에서 고딕으로 통칭했던 중세가 로마네스크라는 개념을 만나 세분화된 것이다. 연대기적으로 볼 때, 로마네스크는 10세기에서 12세기까지 서유럽의 미술양식을 지칭한다. 그러나 양식적으로는 13세기 중엽에까지 영향력을 유지하였다.

고대 로마의 전형적인 건축술인 아치와 반원통형 궁륭, 기둥 등이 주로 사용되고 있다는 점에서 "고대 로마를 계승한다"는 것은 로마네스크의 의미이다. 언어학적으로도 로마네스크 시대는 라틴어를 표준어로 사용하고 있었다는 사실에 기인하고 있다. 로마네스크는 역사적으로 전(前)로마네스크 시대인 카롤링거와 오토 황제시대를 따르고 있으며, 또한 이로부터 많은 영향을 받았다. 로마네스크 미술과 건축에서 볼 수 있는 무거운 반원통형 아치와 표현주의적이며 또한 고졸한 형태의 조각 그리고 비잔틴 미술의 영향을 받은 회화와 스테인드글라스 혹은 필사본 삽화는 로마네스크 미술의 특징이라고 할 수 있다. 이어지는 고딕과 비교하면, 여러 측면에서 로마네스크의 시대적 특징을 개략적으로 파악해 볼 수 있다.

† 시대적 배경 : 프랑크 왕국의 분열과 오토왕조, 십자군 원정

 로마네스크는 멀리는 카를 대제 이후부터 싹트기 시작한 북유럽 중심의 본격적인 미술 사조이다. 이 시기는 유럽이 민족 대이동의 혼란기가 정리되는 시기이며, 아울러 수도원을 중심으로 중세의 문화가 꽃을 피우던 시대이다. 카를 대제 사후 제국은 아들들에 의해 분립되었다. 843년 베르댕 조약으로 프랑크 왕국은 3개의 국가로 분리되었다. 프랑크족을 대신하여 936년에 신생국가인 게르만 출신의 오토(＝작센) 왕조가 들어섰고, 962년 오토 1세는 로마에서 황제 대관식을 치렀다. 이때 쓴 황제의 왕관은 1806년까지 형식적으로 계승되던 신성로마제국(Holy Roman Empire)의 상징이

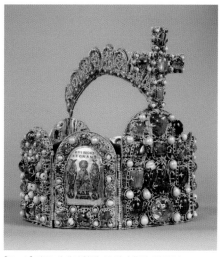

[V –1] 카를 대제의 왕관, 10세기 후반, 빈의 보고

었다.

황제의 위신을 드높인 오토 왕조는 우선 로마를 중심으로 그리스도교 로마제국의 쇄신을 도모했다. 특히 오토 3세는 북부에 게르만족의 확고한 권력 기반을 마련하는 것을 목표로 삼았고, 그 때문에 게르만족 출신 공작이 자치권을 갖도록 했다. 여러 왕들과 황제의 권력을 지키기 위해 지배자의 가족들과 인척관계인 대주교와 주교들, 수도원장들과 수녀원장들이 '제국 교회 체계'를 형성했다. 오토 1세가 마그데부르크에 설립했던 주교구에 파견된 동부 선교회는 이 왕조가 국제적으로 헤게모니의 정당성을 확보하는 데 기여했다.

1024년 작센왕가는 단절되고 프랑크 족 계통의 살리어(Salier) 출신인 슈바벤의 콘라트가 독일황제로 선출되면서 100년간의 살리어 왕조(Salier, 1024~1125)가 출현하였다. 1027년 콘라트는 콘라트 2세 황제로 대관하였고, 부르고뉴 왕국을 복속시키고 이탈리아에서 독일의 세력을 확립하였다. 그의 아들인 하인리히 3세는 중세 독일 제국 역사상 가장 강력한 중앙집권 정부를 이룩했다. 그의 아들 하인리히 4세는 교황 그레고리우스 7세와 서임분쟁을 겪게 되면서 카노사의 굴욕을 당했다. 살리어 가문을 이어 신성로마제국을 계승했던 호엔슈타우펜 왕조(Hohenstaufen 혹은 Staufer, 1138~1250)는 콘라트 3세의 황제 즉위로 시작되었다. 프리드리히 바르바로사와 같은 전설적인 인물이 바로 호엔슈타우펜 가문의 황제였다. 살리어와 호엔슈타우펜 왕조 시기는 정확하게 로마네스크 시기에 일치한다.

● 십자군 원정 Crusade, 1096~1270

십자군 전쟁은 우르바누스 2세 교황이 클레르몽 공의회(1095년)에서 성지 해방을 선포하면서 시작하였다. 최고의 성지인 예루살렘이 이슬람의 지배하에 놓이자, 성지 탈환을 목적으로 하는 무력의 성지순례가 시작되었다. 세속의 군왕들과 수도원 그리고 일반 민중까지 합세한 이 군사원정은 최후에 어린이 십자군까지 11차례에 걸쳐 200년간 지속되었다. 십자군 원정에서 예루살렘을 그리스도교가 회복한 것은 1099~1187년 그리고 1229~1244년뿐이다. 1204년 4차 원정에서는 십자군이 동로마의 수도인 콘스탄티노플을 점령하여 라틴 제국을 세우기도 하였다. 십자군 원정은 고대 문화를 전수했던 비잔틴과 이슬람으로부터 학문과 문화를 배우는 계기가 되었으며, 이후 유럽사회의 지각변동을 불러오는 원인이 되었다.

† 교회사적 배경 : 서임권 분쟁(Investiturstreit, 1076년부터), 수도원 운동, 성지순례의 유행

교황의 역사는 그리스도의 첫 제자인 베드로까지 거슬러 올라간다. 그리스도교가 로마 제국의 국교로 승인되면서 교회는 로마제국의 정치행정체계를 적용하여 위계적인 질서를 형성하였다. 처음에는 로마제국의 행정단위인 소주의 총독제도를 본받아 로마 · 콘스탄티 노플 · 알렉산드리아 · 안티오키아 · 예루살렘 등 다섯 교구에 대주교좌가 설립되었으며, 로 마의 주교는 공식적인 위치를 점하게 되었다. 그러나 제국의 수도가 천도함에 따라 서열문 제가 야기되었다. 동로마 황제 밑에서 2인자였던 콘스탄티노플의 총대주교가 로마의 교황 과 다투게 되었다. 이후 로마의 교황이 서로마제국의 황제를 승인함으로써 황제보다 높은 위치를 차지하게 되었다. 레오 대교황은 역사상 베드로좌에 등극한 최초의 실세교황으로 평 가받았다. 교회의 권력을 의미하는 교황권은 로마네스크시기에 점차 강력해지는 세속권력 과 마찰을 일으키게 되었다.

카노사(Canossa)의 굴욕은 1077년 신성로마제국의 황제 하인리히 4세가 자신을 파문한 교황 그레고리우스 7세를 만나기 위해 이탈리아 북부 카노사 성으로 가서 관용을 구한 사 건이다. 개혁적인 교황인 그레고리우스 7세는 재임 초부터 강력한 교회 개혁과 쇄신 운동을 펼쳤는데 당시 세속 군주가 관습적으로 가지고 있던 성직자 임명권, 즉 서임권을 다시 교회 로 가져오려고 하였다. 당시 신성로마제국의 황제였던 하인리히 4세는 이에 반발하였고, 교 황은 그를 파문하였다. 황제는 초기에 저항했지만, 귀족들은 그의 편이 되어 주질 않았고, 오 히려 새로운 황제를 추대할 움직임이 있었다. 이에 하인리히는 굴욕적으로 교황에게 사죄를 청하게 되었다. 이 역사적 사건은 교황의 권력이 세속의 군주의 그것보다 강력했음을 보여 주며, 과거 로마시대 황제 밑에 있었던 주교가 이제 황제 위의 교황이라는 실질적인 권력이 되었음을 증명하는 사건이다.

이 모든 과정을 서임권 분쟁이라고 한다.

10세기를 전후해서 나타난 여러 개혁운동 중에서 클뤼니(Cluny) 수도원의 개혁운동은 중세 그리스도교의 일대 혁신이 되었을 뿐만 아니라, 미술에도 커다란 영향을 미쳤다. 실제 로 클뤼니의 미술은 로마네스크에서 고딕으로 향하는 중간 단계로 보는 이들도 있다. 9~10 세기 사이 왕들과 영주들은 성직자들에게 충성을 요구하며 그 대가로 봉토를 수여했다. 당

시 교육과 학문은 성직자들의 전유물이었으며, 귀족 출신이 성직에 대거 나가게 되었다. 성직자들은 세금이 면제되고, 치외법권이 허용되는 등 정치적인 특권을 누렸다. 이로 말미암아 여러 가지 폐단이 나타났다. 성직자들의 규율과 도덕이 해이해지고 신앙생활의 수준도 떨어졌다. 개혁은 내부로부터 시작되었다. 클뤼니 수도원 개혁의 성공비결은 수도원이 세속군주의 세력으로부터 독립할 수 있다는 데 있었다. 클뤼니 수도회는 아퀴타니아의 빌헬름 공작이 910년 부르고뉴 지역 클뤼니에 수도원을 설립한 것으로 시작하였다. 빌헬름은 이 수도원에 대한 권리를 일절 포기함으로써 세속이나 성직권력으로부터의 자유를 보장하였다. 클뤼니 수도원의 설립 승인장에는 첫째, 봉건적 토지를 소유하지 않고 토지를 포함한 모든 재산을 신자들의 자유로운 희사로 하고 봉건적 의무를 지지 않을 것이며, 둘째, 수도원장의 선거권은 수도사가 가지며, 셋째, 교황에 직속하고 고위성직자의 간섭을 받지 않을 것이며, 넷째, 태만과 나태를 추방하고 필사와 노동과 공동예배에 보다 많은 시간을 할당하는 것 등이 명시되어 개혁의지를 엿보게 만들었다. 클뤼니 수도원은 훌륭한 수도원장들로 인해 더욱 강력한 개혁의 힘을 발휘하였다. 10세기에서 11세기에 걸쳐 성 베르노, 성 오도, 성 아이마르, 성 마졸로, 성 오딜로 등 탁월한 성인 원장들이 발전을 이끌었다. 그 결과 성 오딜로 원장 시절(994~1048)에는 클뤼니 수도원에 속한 수도원이 2,000개가 넘었다. 클뤼니 수도원의 경건함은 프랑스 부르고뉴, 이탈리아, 스페인, 영국으로 보급됐고, 중세사회 전 분야에 영향을 끼쳤다.

성지순례는 밀레니엄을 전후에서 유행했던 종교적이며 또한 문화적인 대 현상이었다. 순례의 중요성은 다른 행사보다 강조되었다. 대표적인 순례 성지는 로마와 산티아고 데 콤포스텔라(Santiago de Compostela) 그리고 예루살렘이었다. 십자군 원정도 성지순례가 보다 제도화된 양상을 띠었다. 순례행렬에 상응하여 각처에 순례교회들과 순례자들을 위한 편의시설들이 생겨났으며, 도시도 출현하였다. 성지순례는 정체되었던 유럽을 활성화시키는 계기가 되었다. 투르의 생 마르탱 교회로 시작된 순례교회는 제단을 둘러싼 회랑을 발전시킨 것이 특징이다. 성인의 무덤 위에 세워진 제단을 둘러보는 전례행렬은 순례자들의 필수 코스였고, 이를 위하여 교회는 성단소부분을 통로로 확장하거나 개조하였다.

† 미술사적 현상

　무엇보다 로마네스크가 수도원 전성기의 시대였다는 것을 감안하면, 미술도 이에 상응하는 조형미를 갖추었다. 로마네스크의 미술의 특징은 수도원의 규율과 원칙처럼 절제, 절도 그리고 엄격함이라고 말할 수 있다. 하지만 이것은 로마네스크의 한 측면에 불과하다. 금속공예에서나 건축, 특히 순례교회에서 보여주는 화려함과 기교는 다른 얼굴의 로마네스크 미술을 보여준다. 전 시대를 이어서 마에스타스 도미니상 등과 같이 웅장한 형태를 가진 것에서부터 재기발랄한 괴물이나 환상적인 동식물들의 이미지들은 로마네스크의 상상력을 보여준다. 교회 안팎에 장식되는 조각상들에서는 밀레니엄에 즈음한 종말론적인 내용들이 많이 등장하며, 이 모습은 매우 무섭고 기이한 형상성을 띠고 있다. 당시 민중들의 공포심을 자극하는 이러한 형상은 그리스도교가 유일한 구원의 수단이자 문이라는 것을 역설하고 있다. 신학은 성 아우구스티누스의 신플라톤주의에 기반을 둔 신학이 발전하였다. 이것은 이후 고딕시대에 들어서면서, 토마스 아퀴나스 등에 의해 아리스토텔레스에 기반을 둔 신학체계로 혁신을 이루게 된다.

건축 : 궁정교회(황제교회), 수도원교회, 순례교회

　로마네스크 미술은 고대 로마의 전통뿐만 아니라 오히려 켈트와 게르만의 전통까지도 기반으로 하여 동방의 영향과 고대의 전통을 어느 정도 섭취, 소화해 나가면서 급속히 발전해 나갔다 건축에 있어서 성당건축은 과거와 같이 목조천장으로 본당을 덮는 형식도 남았으나, 이것을 석조궁륭(vault)으로 대치하는 노력이 각지에서 경쟁적으로 나타났다. 불연성(不然性)의 항구적인 건물은 신을 모시는 집으로 알맞았으며, 시각적으로도 석조공간의 통일성이 나타났고 또한 음향효과를 높일 수도 있었다. 궁륭은 본당을 덮는 반원형 아치, 첨두아치, 교차 아치 외에도 본당과 익랑의 교차부분에 돔으로 축조되는 것이 일반적이었다.

　서남 프랑스에서는 연속원개로 본당을 덮는 형식도 출현하였다. 돔 형식의 지붕이나(특히 북구와 동구) 전체가 목조인 성당도 적지 않게 있었을 것으로 추정된다. 석조궁륭이나 원

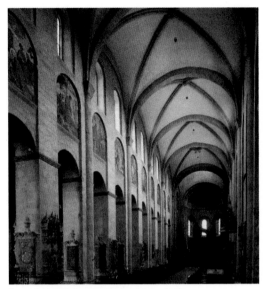

[Ⅴ-2] 성 마틴과 스테판 상당, 1137년, 마인츠

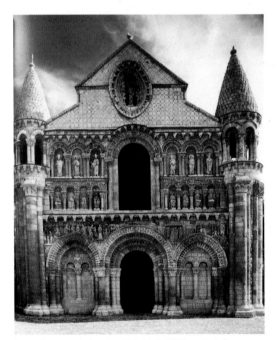

[Ⅴ-3] 노트르담 라 그랑드 성당, 12세기 중반, 프아티에

개는 하중(荷重)이 현저하고 특히 그 기부(基部)의 하중은 비스듬히 바깥 방향으로 취하기 때문에 그것을 받게 되는 벽체는 두껍고 견고하지 않으면 안 되어서 창을 넓게 개방할 수 없었다. 거기에서 로마네스크 건축 특유의 중후한 외관과 어두운 내부공간이 생겨났으며 건축가의 노력은 이 같은 궁륭구조의 안정성을 어떠한 방법으로 높일 수 있느냐는 점에 집중되었다. 궁륭을 내측으로부터 보강하기 위한 횡단 아치와 외측으로부터 보강하기 위한 버트레스[Buttress, 공벽(控壁), 부벽(扶壁)]나 필라스터[Pilaster, 편개주(片蓋柱)] 등이 발달했으며, 첨두 아치(Pointed Arch)와 교차 아치의 시도와 더불어 마침내 교차 궁륭(Groin Vault, 나중에 고딕 건축의 기본구조가 됨)을 낳았다. 일반적으로 로마네스크 건축은 기능면에서의 변화뿐만 아니라 풍토의 차이, 소재의 다양성 등으로 풍부한 지방색을 보여준다.

　　로마네스크의 성당건축은 그 목적과 기능에 따라, 궁정교회(황제교회), 수도원교회 그리고 순례교회로 분류해 볼 수 있다. 로마네스크 성당은 아케이드나 화려한 대리석 미장을 쓰는 이탈리아를 제외하고는 중후하고 엄격한 양식적인 특징을 지닌다. 그래서 마치 '신의 성(城)'이 갖는 방어적인 외관을 특징으로 하기 마련이다. 그러나 이 당시 혹은 이후에 세워지는 순례교

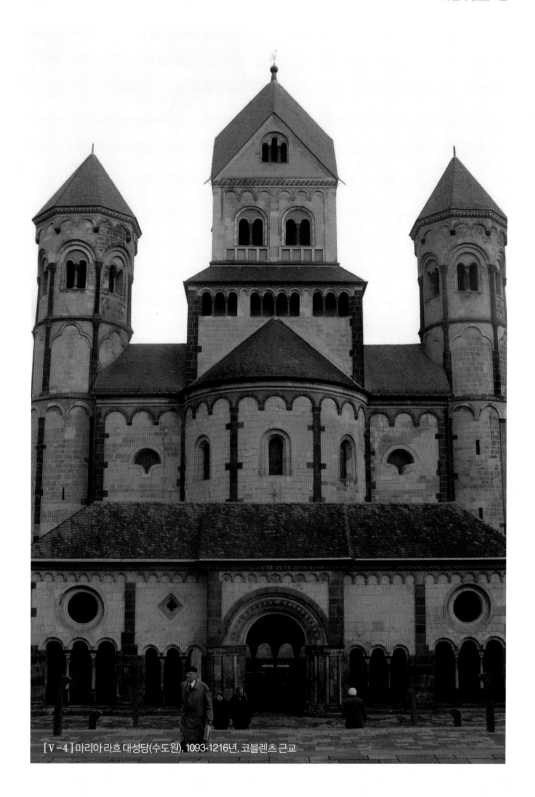

[Ⅴ-4] 마리아 라흐 대성당(수도원), 1093-1216년, 코블렌츠 근교

회들은 세속인들의 시선을 의식하여 화려하고 보다 경쾌한 형태를 띠게 된다. 신성로마제국의 로마네스크 성당건축에서 특이한 것이 웨스트워크(Westwork)라는 세속 군주를 위한 성단소가 따로 존재한다는 것이다. 일반적으로 동쪽에 자리를 둔 성단소에 대칭적으로 서쪽에 있는 이 부분은 세속권력과 교회권력의 대치를 의미한다고 볼 수 있다.

황제의 대성당(Kaiserdom)들은 신성로마제국의 황제들에 의해 지어진 로마네스크 성당들로서 11~13세기 초반까지 라인 강가에 세워진 세 성당(Kaiserdome)을 말한다. 슈파이어 · 마인츠 · 보름스 대성당이 있다. 이 성당의 신축이나 개축은 무엇보다 황제가 교권에 대항하여 자신들의 권위를 선전하려는 목적과 자신의 왕위가 신성한 종교적 차원에서 승인되었음을 알리는 상징과도 같았다.

그 가운데 슈파이어 대성당(Speyer Dom 원래 이름은 Domus Sanctae Mariae Spirae이다)은 살리어 가문의 황제들의 권력을 상징하는 교회로서 로마네스크 교회 중에 가장 큰 규모를 자랑한다. 살리어 황제들의 무덤이 있는 교회로서 두 시기, 콘라트 2세와 하인리히 3세 시기(1020~1061) 그리고 하인리히 4세 때(1080~1106)에 걸쳐 완공되었다. 지하 납골당에는 8명의 왕과 황제들의 묘소가 있다. 이 대성당은 황제의 성당으로서 독일 로마네스크 성당의 대표적인 모습을 보여준다. 아케이드로 형성된 신랑은 반구형 아치와 교차궁륭이 사용되고 있으며, 신랑과 익랑의 교차부에는 팔각형 돔이 설치되었다. 이 중앙 돔 외에도 4개의 첨탑이 성단소와 입구 부분에 있으며, 성단소 외벽은 아케이드 갤러리와 블라인드 아케이드 등으로 장식되어 있다.

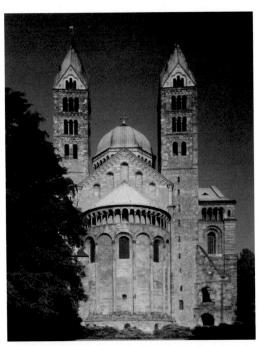

[Ⅴ-5] 슈파이어 대성당, 1082년, 슈파이어

피사의 두오모(Duomo di Pisa, 1053~1272)는 아치를 이용한 표면장식(blind arch)이 특징이며 성당 단지의 조성이 주목할 만하다. 캄포 산토(Campo Santo, 묘당)와 두오모, 세례당과 종탑이 독립된 건축물로 세워지는 이탈리아식

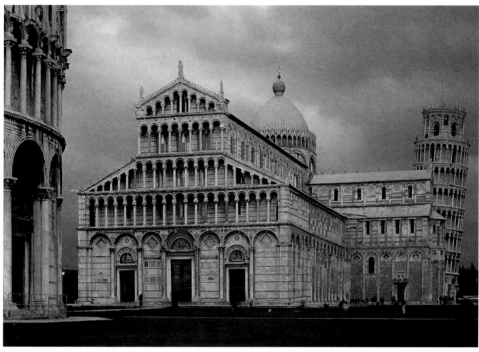

[Ⅴ-6] 피사 대성당과 종탑, 1063년, 피사

전통을 찾을 수 있다. 1063년에 완공된
성당은 십자형 평면 교차점에 돔을 얹은
바실리카의 구조를 따르고 있다. 파사드
부분은 아치표면장식으로 덮여 있으며,
다색의 대리석 패널로 쌓여 있다. 이러한
건축장식은 이후 토스카나 지역 교회의
특징이 되었다. 피사의 사탑은 1174년에
착공되었다. 착공하자마자 기울기 시작
했다.

툴루즈 생 세르냉 대성당(Basilique
Saint-Sernin de Toulouse, 1080~1120)은 프
랑스 랑그독 지방의 옛 수도였던 툴루즈
에 있는 교회로 순례교회의 전형을 보여

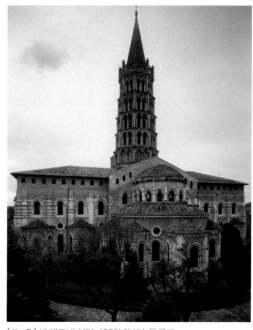

[Ⅴ-7] 생제르냉 성당, 1080년부터, 툴루즈

준다. 툴루즈는 프랑스에서 산티아고 데 콤포스텔라(야고보의 성지)로 가는 주요 통행로에 위치하였고, 이 교회는 순례교회의 기능을 담당하였다. 툴루즈 지역에는 건축용 석재가 거의 생산되지 않았기 때문에 지방에서 생산된 복숭앗빛 벽돌로 지어졌다. 단지 창문, 모서리 부분 그리고 조각장식 부분만 석재가 사용되었다. 건물의 평면은 십자가형이고, 그 교차부에 팔각형의 다층구조를 가진 높은 탑이 있다.

조각 : 십자고상, 팀파눔

로마네스크의 조각은 고대 로마를 계승하면서도 독창적인 조형성을 보여주고 있다. 이른바 '베른바르트식 조각'이라는 개념으로 설명되는 로마네스크의 조각은 강렬하고 표현주의적인 형상과 엄격하면서도 신비로운 분위기를 자아낸다. 십자고상에서부터 베른바르트 원주나 건축에 부가된 조각들에서 이러한 성격을 찾아볼 수 있다.

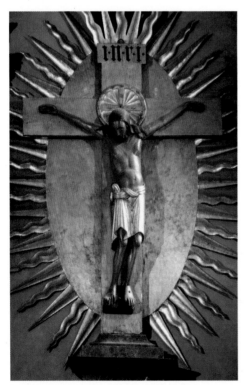

[Ⅴ-8] 게로의 십자고상, 970년경, 쾰른 대성당

고난의 예수상(십자고상)은 로마네스크 시대에 새롭게 형성된 그리스도 형상이다. 지금까지 권력자나 초월자로서의 신성에 치중한 것에 비하면, 이 시대의 십자고상은 인간으로서의 고통과 죽음을 극적인 표정과 동작으로 표현하고 있다. 십자고상은 구원을 소망하는 신도들에게 구원의 대가를 바라보고 신앙심을 독려하는 것이었다. 로마네스크 시대의 십자고상의 가장 최초의 사례는 〈게로의 십자가(Gerokreuz)〉의 십자가이다. 970년경에 나무로 제작되었으며, 현재는 쾰른의 대성당에 보존되어 있다. 10세기 말엽 오토황제시대의 작품으로서 당시 쾰른의 대주교였던 게로가 의뢰하여 제작한

것으로 알려졌고, 그의 이름으로 작품을 부른다.

독일 힐데스하임의 성 미하엘 성당은 로마네스크 건축과 조각의 진수를 보여준다. 815년 주교구가 된 힐데스하임은 11세기에 전성기를 맞는다. 이것은 성인으로 봉성된 2명의 주교[베른바르트 폰 힐데스하임(재위 993~1022)과 고데하르트(1038년 사망)]와 관련이 있다. 이 두 사람이 건축주가 되어 지은 것이 성 미하엘 성당이다. 베른바르트는 청동조각에 높은 관심을 보여 〈그리스도의 원주〉, 〈베른바르트의 문〉을 제작하였다. 〈그리스도의 원주(020년경)〉는 고대 로마황제들을 위한 승전주의 형태를 빌려와 제작된 것이다. 그리스도의 세례부터 예루살렘의 입성까지 24개의 주요 장면을 묘사하고

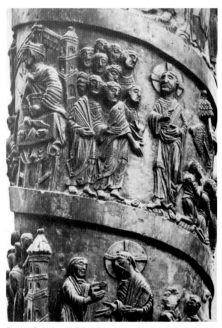

[Ⅴ-9] 베른바르트의 원주, 1020년경, 성 마카엘 성당, 힐데스하임

있다. 당시 힐데스하임의 주교였던 베른바르트가 1000~1001년 로마에 체류하였는데, 그곳에서 로마황제의 승전주를 보고 이와 같은 작품을 만들도록 의뢰하였다.

로마네스크 조각에서는 드물지 않게 조각가들의 서명을 찾을 수 있으며, 몇몇 조각에서는 원작자가 잘 알려져 있다. 대표적인 작품은 12세기경 부르고뉴 지역에서 활동했던 조각가이자 금속공예가인 르니에르 드 위(Renier de Huy)이다. 그가 만든 뤼티히(Lüttich, 벨기에)의 성 바르톨로메오(Saint-Barthélemy) 성당 내부의 청

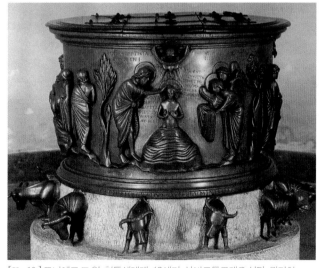

[Ⅴ-10] 르니에르 드 위, 청동세례대, 12세기, 성바르톨로메오 성당, 뤼티히

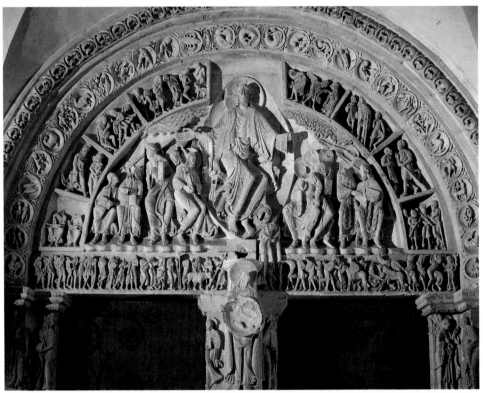

[V-11] 팀파눔 조각, 1130년경, 생트 마들렌 수도원 성당, 베즐레

동세례대는 당시 훨씬 발전된 사실적이고 부드러운 표현의 조각예술을 보여준다. 둥근 수조 옆면에는 그리스도의 세례장면이 부조로 조각되어 있으며, 수조의 받침대에는 둘레에 반쯤 환조로 돌출된 황소의 앞부분이 간격을 두고 삽입되어 있다.

팀파눔(Tympanum) 조각은 출입구 위의 반원형(주로 로마네스크) 혹은 첨두 아치(주로 고딕) 공간에 들어가는 부조조각이다. 주된 주제로는 그리스도의 승천, 최후의 심판, 그리스도의 탄생, 사도들의 사명 등이 있다. 이것은 로마네스크 건축에서 발생했으며, 고딕시대에까지 근 500년 이상 지속되면서 중세의 그리스도교 미술을 대변하는 장르이다. 형식적으로는 고대 신전건축을 본받은 것이지만 보다 체계적인 도상학적 발전을 이루어서 그리스도교의 알파와 오메가를 상징적으로 표현하는 선전물로서 그 위상을 얻었다.

최초의 팀파눔 조각들은 수도원 부속교회에 단문 위에 새겨졌지만, 이후 삼문제도의 도입과 함께 교회 정면을 장식하는 중요한 형식으로 자리 잡았다. 일반적인 구성으로는 그리스도가 마이에스타스 도미니의 커다란 형상으로 중앙에 자리 잡고 그 주위에 사도나 성인

들이 보좌하는 모습을 띠며, 그 외곽으로는 성서의 사건들이나 다가올 미래에 대한 계시들을 담고 있다. 크기나 위치의 위계가 엄격하고 강하게 표현되며, 건축의 기하학적 구성과도 깊은 연관을 맺고 있다. 1130년경에 제작된 베즐레 생트마들렌 수도원교회(glise Sainte-Madeleine de V zelay)의 팀파눔에는 '사도들의 파견'이 주 내용을 이루고 있다. 타원형 후광에 둘러싸인 그리스도의 전신상이 양팔을 벌려 주위의 사도들의 파견을 지시하는 모습이다. 그리스도 상의 정면성은 앉아 있는 형상의 다리부분이 사각으로 표현되면서 엄격함이 완화된 모습이다. 섬세하고 선적인 옷주름의 처리나 신체의 기이한 분절 등이 당시의 양식적 특징을 보여준다.

회화 : 프레스코, 필사본

로마네스크 시대의 회화는 크게 성당 내의 프레스코 회화와 필사본을 통해 만나볼 수 있다. 하지만 다른 형태의 회화도 주목된다. 이 시대의 회화들은 조각과 마찬가지로 엄격한 위계적인 질서와 인상이나 제스처 등에서 흔히 볼 수 있는 과장되고 강한 표현성을 보여준다.

벽화는 로마네스크의 육중하고 무거운 공간 내에서 교회를 장식하고 교리를 설파하고 시대적 정신성을 보여주는 미술사적 유산이다. 북부 이탈리아에서부터 프랑스와 독일 그리고 북부 유럽까지 프레스코 회화는 조각의 경제성을 보충하며, 또한 교회 공간 속에 열려진 필사본처럼 아직 문맹률이 높았던 이 시기에 가장 효과적인 교리와 성서의 전달자로서 역할을 수행했다. 그러므로 세속적인 모티브들이 그리스도론의 맥락 속으로 수용되는 현상은 로마네스크 벽화에서 특이할

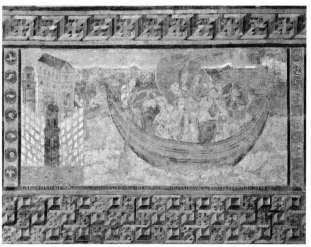

[Ⅴ-12] 성 게오르그 성당의 벽화(폭풍을 다스리는 그리스도), 1000년경, 성 게오르그 성당, 라이헨나우

[Ⅴ-13] 천장벽화(목자들의탄생계시), 1180년경, 팡테옹 드 로스 라이에

만한 사항이다. 양식적으로도 다양한 발전을 이루고 있었으며, 이것은 필사본의 양식적 다양성에 상응하는 것이었다. 발전의 근거는 물론 카를 대제 시대로 거슬러 올라가거나 서부 비잔틴 지역의 벽화를 계승했지만, 이후 지역마다-혹은 각 수도원에 따라 독특한 양식을 구성하였다. 특히 라이헨나우(Reichenau)의 성 게오르그(St. Georg) 성당의 벽화는 고대건축의 장식문양을 모방한 입체적인 화법을 구사하고 있으며, 보다 사실적인 배경의 처리와 인물묘

[Ⅴ-14] 천장벽화(마에스타스 도미니), 1090년경, 산 피에트로 알 몬테 성당, 치바테

사 그리고 연속되는 사건의 설명적인 표현으로 로마네스크 시대의 벽화미술을 대표하고 있다. 팡테옹 드 로스 라이에(Panteón de los Reyes)의 벽화는 생명감이 충일한 인물과 동물형상으로 목동에게 그리스도 탄생계시를 보여주고 있다. 비잔틴 회화의 선적 구성이 의상이나 화면의 테두리에서 나타나고 있다. 그러나 각진 외각선이나 인물표정의 표현주의적 성격은 서유럽의 전통을 말해주고 있다. 1090년경에 제작된 치바테(Civate)의 산 피에트로 알 몬토(San Pietro al Monto) 성당

의 벽화는 오토 황제 시대의 필사본을 연상시키는 구조와 인상 그리고 엄격한 의전적인 형상성(마이에스타스 도미니)으로 로마네스크 회화의 진면목을 보여준다.

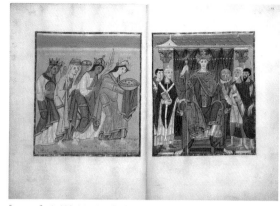

[Ⅴ-15] 라이헨나우의 복음서(오토 3세), 1000년경, 바이에른 주립도서관, 뮌헨

이미 카를 대제 시대부터 서유럽의 필사본 회화는 비잔틴의 미술에 버금가는 조형성을 이룩하였다. 오토 황제 시대를 거쳐 호엔슈타우펜 시대의 필사본들은 그 양이나 질에서도 괄목할 만한 성과를 이루었으며, 매우 체계적인 편집체제를 갖추었다. 성경이 교리서 혹은 기도서 외에도 다양한 영역의 필사본들이 등장하였다. 여기서 수도원의 스크립토리

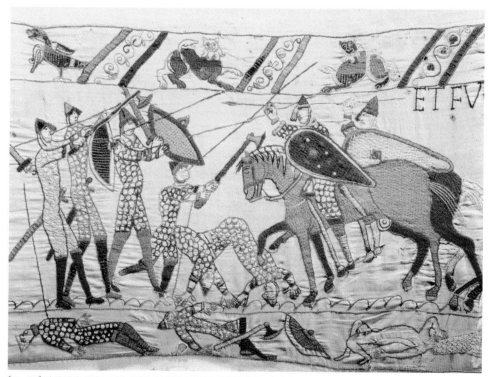

[Ⅴ-16] 바이외의 태피스트리, 1080년, 바이외 태피스트리 박물관, 바이외

움(Scriptorium, 필사관)은 이러한 현상을 이끈 가장 중요한 역할을 수행하였다. 〈오토 3세의 복음서(Evangeliar Ottos Ⅲ, 1000년경)〉는 제작된 오토 황제 시대의 필사본이다. 기괴하고 왜 곡된 육체의 묘사를 보여주지만, 운동감이나 생생한 사건의 묘사가 특징이며, 이전의 필사 본에 비해 설명적인 의도가 강하게 나타나고 있다.

〈바이외의 태피스트리(Tapisserie de Bayeux)〉는 1080년 아마포에 털실로 자수를 놓아 만 든 기념비적인 길이를 가진 두루마리 그림이다. 이 긴 양탄자에는 노르만족의 대공이었던 윌리엄이 1066년 헤이스팅스 전투에서 승리를 거두며 잉글랜드의 정복왕 윌리엄 1세가 된 역사적 사실을 서사적으로 그려내고 있다. 길이는 680cm이며 폭은 53cm이고, 58개의 장면 에 623명의 인물이 등장하는 사건을, 수를 놓아 표현하였다.

공예 : 금은세공, 상아조각, 칠보세공

종교의 의식과 전례에 사용되는 공예품과 비교적 기념비적인 성격을 갖춘 세속의 공예 품들이 제작되었다. 성유물함이나 필사본의 커버 등이 과거보다 정교한 기술로서 만들어졌 다. 1000년경에 만들어진 인간형상의 성유물함인 〈성 피데스(Fides = 신앙)〉*는 아직까지 인 간의 형상이 상징적인 차원을 넘지 않았지만, 화려한 보석치장과 세속군주의 모습을 띠고 있다.

중세 초기부터 갖가지 형태의 성유물함들이 등장하였는데, 최초에는 보물함처럼 일반적 인 상자의 모습이 보편적이었지만, 차츰 유형적으로 다양한 발전을 하게 되었다. 성유물이 일반적으로 성자들의 물질적 자취인 것을 감안할 때, 유골함으로서 성유물함은 신체나 신 체의 일부를 재현하는 경우가 많아졌다. 이러한 성유물함들이 오늘날에도 다수 현존하고 있 다. 반면에 작은 경당이나 성당의 모습을 띤 건축학적인 형태들도 제작되었는데, 주로 로마 네스크부터로 추정되고 있다. 성묘교회나 기념교회(Memoria)가 성인들의 무덤이나 기념적 인 장소 혹은 유물을 근거로 세워지는 것을 기억한다면, 이러한 형태의 성유물함은 하나의

* Conques - en - Ruergue(Aveyron) 소재.

독립된 교회로서 인식될 수 있다. 베를린 국립박물관에 소장된 〈돔성당-성유물함〉*은 마치 중기 비잔틴 건축에서 유행했던 십자형-돔-성당의 모습을 취했으며, 금은세공과 상아조각 그리고 칠보세공으로 화려한 외형을 보여주고 있다.

로마네스크는 수도원 중심의 중세문화를 잘 보여주는 시대이며, 아울러 유럽 고유의 미술문화를 형성해 간 첫 단계이기도 하다. 비록 발달하지 못한 예술적 능력으로 인해 비잔틴 미술이나 민속예술 등의 영향을 받기는 했지만, 카롤링거 시대의 회복된 고전주의를 발전시켜 나갔으며, 이전에 비해 규모가 큰 건축과 미술작품을 생산해낸 시기였다. 시기적으로 로마네스크는 밀레니엄의

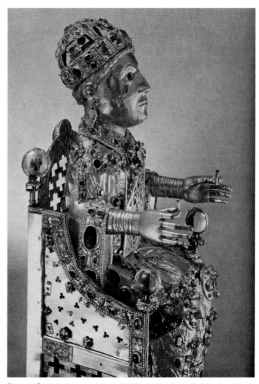

[Ⅴ-17] 벨펜보고의 돔성당 유물함, 1180년, 공예박물관, 베를린

시대를 새로 여는 혁신의 시기였고, 이에 상응하여 클뤼니 수도원의 개혁운동과 십자군 원정 등이 나타났다. 이러한 역사적 사건들은 이후 중세가 르네상스로 변혁해 가는 중요한 기틀을 마련해 주었다.

* 　1175~80년경 제작, 베를린, 프로이센 문화유산, 국립박물관.

고딕 미술

천국의 광휘

고딕(Gothic)이라는 역사적 지칭은 조르조 바사리(Giorgio Vasari)가 열전에서 중세를 비하하여 가리키는 용어에서 시작되었다. 그에게 고딕이란 과거 고트족의 미술과 문화를 지칭하는 것이었고, 어원도 그 민족의 이름에서 기인된 것이다. 바사리에 의하면 고딕, 즉 고트족의 미술(ars gotica)은 야만적이고, 무지하고, 고전적인 미감을 결여한 낙후한 미술이었다. 그도 그럴 것이, 고트족은 옛 로마제국과 고대 문화를 파괴했던 이방의 오랑캐였다. 하지만 바사리는 이러한 경멸적 의미를 내포하고 있는 명칭을 오늘날 우리가 바라보는 고딕시대에 부여했던 것이 아닌, 중세 전체를 가리켜 사용했던 말이다.

긍정적인 측면에서 고려해 보면, 고딕 건축은 유럽 최초의 자생적인 대규모 예술이라는 점에서 의미가 있다고 할 수 있다. 로마네스크의 교회들이 그 이름처럼 로마풍으로 지어 옛 고대의 모범을 따르려 했다는 사실을 주지할 때, 고딕은 거의 유럽의 독창적인 예술이라고 할 수 있다. 수도원과 순례 성지를 중심으로 건설된 로마네스크의 성당과 교회들은 유럽 전역에 퍼져 있었고 비교적 통일된 모습을 보인다. 반면, 고딕 성당은 지리적으로 그리고 역사적으로 다양했으며 도시를 중심으로, 다시 말하면 대주교좌가 있었던 곳을 중심으로 짓기 시작했다. 대주교가 머물렀던 곳을 그가 앉는 좌대, 즉 대주교좌 고딕(Cathedral Gothic)이라고 따로 분류한다.

현재 고딕은 로마네스크 이후부터 르네상스 이전까지 전 유럽을 지배했던 중세 말기의 시대 양식으로 사용되고 있다. 서양미술사에서 고딕은 12세기 중엽에 나타나 15세기까지 전 유럽을 뒤덮었던 미술 사조이다. 양식사적으로 살펴보면, 고딕은 로마네스크와 르네상스 사이에 있다. 즉, 고딕은 중세의 마지막 시기에 해당한다고 할 수 있을 것이다. 고딕시대를 가리켜 '대성당의 시대'라고도 부른다. 이는 이 시기에 대주교좌의 성당 건축이 주를 이루면서, 역사상 가장 규모가 큰 교회건축이 나타났기 때문이다. 고딕양식은 이후 대주교좌 성당에서 확산되어 교구교회와 세속건축에 이르기까지 확산되었으며, 양식사적으로도 초기 고딕, 전성기 고딕(대성당의 시대), 레요낭(rayonnant) 양식의 시대 그리고 플랑부아양(flamboyant) 양식의 시대로 구분된다.

로마네스크를 이어받아 육중하고 장엄했던 초기의 고딕 양식은 점차 화려하고 경쾌한 모습으로 진화해 갔다. 회화나 조각에서도 고딕시대는 고전적인 사실성과 더불어 생동감이 넘치는 자연주의적 표현을 특징으로 한다. 이는 무겁고 기이하며, 엄격했던 로마네스크의 양식과 강하게 대비된다.

중세의 말기를 장식했던 고딕은 14세기경 '국제적인 고딕(international gothic)' 또는 '부드러운 양식'으로서 르네상스와 접점을 이룬다. 이 시기에 고딕은 고전주의적 사실성을 넘어서 바로크적인 동세와 과장된 표현을 보여주기까지 한다.

† 시대적 배경 : 신성로마제국, 도시의 발달

　　로마네스크는 수도원이 중심이 되었던 시대였다. 이전 베네딕트 수도원을 중심으로 발전한 수도원문화는 10세기에 클뤼니 수도회와 곧이어 시토파 수도회 등 개혁적인 수도회가 등장함으로써 교권을 확장하고 수도원의 전성시대를 열었다. 그러나 고딕시대에 들어와 수도회는 권력을 도시에 설치된 대교구에 넘겨주었다. 이것은 무엇보다 도시의 발달이 초래한 경제적 그리고 정치적인 변화를 배경으로 하였다. 과거 교황은 황제를 파멸할 권한을 가지고 있었지만, 이제 세속의 군왕들과 황제는 교권을 견제할 수 있는 위치에 다다랐다. 도시의 발달은 십자군 원정과 유럽 내의 활발해진 교역을 통해 이루어졌다. 과거 봉건제의 장원을 중심으로 하는 폐쇄적인 농업경제에서 상업경제로의 전환이 가시화되었다. 한자동맹의 형성이나 다양한 무역로의 형성 그리고 교통의 요지로서 도시의 형성은 이전 봉건제의 폐쇄적 삶을 사는 유럽인들의 의식을 바꾸어 놓았다. 여기에 추가적으로 성지순례가 형성한 네트워크도 도시의 형성과 발전을 도모하였다. 세속권력과 교구교회의 발달은 고딕 시대를 맞이할 수 있었던 물리적 배경이다.

1356년에 신성로마제국의 황제 카를 4세는 교황으로부터 독립된 황제의 권력을 차지하기 위하여 금인칙서(金印勅書, Golden Bull)를 공포하였다. 이 법령은 교황이 제국의 정치문제에 간섭하는 것을 막고, 선제후들의 입지를 확고하게 만들 목적을 지녔다. 로마에서 대관식을 마치고 돌아온 카를 4세는 1355년 뉘른베르크 의회에 제후들을 소집해 이듬해에 금인칙서를 공포하였다. 이 칙서에서는 신성로마제국의 황제의 선출을 7명의 선제후들에게 완전히 일임하고 다수결로 황제를 선출하도록 하였다. 선제후는 성직자 3명과 제후 4명으로 구성되었다. 이로써 교회는 황제에 대한 지배력을 상당 부분 상실하고 말았다.

✝ 교회사적 배경 : 아비뇽유수와 교권분립

교권에 대항하는 세속의 권력은 무엇보다 프랑스에서 시작되었다. 이러한 교권과 세속 권력의 마찰은 아비뇽유수*(1309~1377)와 교황분립(= 교권분립, Schisma)이라는 사건으로 나타났으며, 수없이 크고 작은 가톨릭 내의 개혁운동도 교권의 무능을 암시하였다. 1308년부터 70년까지 교황은 프랑스 왕에 의해 프랑스 남부 아비뇽으로 유폐되었고, 공석이 되어 버린 바티칸은 새로운 교황을 선출하는 사태가 되었다. 이후 신성로마제국에서도 교황을 세우는 일이 벌어져 동시에 3명의 교황이 재위를 하는 교권분립의 시대를 맞이하기도 하였다.

고딕시대의 신앙의 세속화를 보여주는 다른 사례는 성모공경이다. 성모공경의 강화는 이미 로마네스크 말기부터 조짐이 있었다. 이후 '지혜의 옥좌'와 같이 그리스도를 안고 앉아 있는 성모상들이 대거 만들어지고, 독립된 성모상들이 고딕시대에 붐을 이루면서 성모공경의 강화를 읽어낼 수 있다. 또한 수없이 많은 성모교회들, 예컨대 프랑스에서는 노트르담(Notre Dame) 성당이나 독일의 프라우엔키르헤(Frauenkirche)는 성모공경이 공식화되었음을 입증해 준다.

* 고대 유대인들의 바빌론 유수에 빗대어 교권의 굴욕을 표시한 개념이다.

✝ 철학적 배경 : 스콜라 철학과 대학의 성립

　새로운 신학의 탄생은 고딕 시대의 종교관을 형성하는 데 무엇보다 중요한 계기가 되었다. 예컨대, 당대의 스콜라 철학은 아리스토텔레스의 철학에 의존하여 신학대전을 형성하게 되었다. 아벨라르(Pierre Abélard)나 토마스 아퀴나스(Thomas Aquinas) 혹은 오컴의 윌리엄(William of Ockham) 등은 이러한 신학체계를 형성했던 주요 인물들이다. 이들은 기존 수도원 출신이 아니라 도미니크나 프란체스코 등 새로운 탁발수도회 출신 수사들이었다. 13세기 초 아시시의 성 프란체스코가 세운 탁발수도회가 프란체스코 수도회이다. 1209년 교황 인노첸티누스 3세에게 승인을 받았다. 무소유를 수도회의 기본 정신으로 삼은 이들 탁발수도회는 처음에는 움브리아에서 시작하여 이탈리아 전역과 해외에 전파되었다. 도미니크 수도회는 성 도미니크가 1207년 프루예(Prouille)에 카타리나파에서 개종한 여인들을 위해 수녀원을 설립하였고, 이것이 수도회의 실질적인 시작이었다. 도미니크는 청빈을 강조하여 1220년 제1회 도미니크 설교자수도회 총회에서 탁발 생활을 원칙으로 하는 규약을 제정하였으며, 개인과 교회가 재산을 소유하지 못하도록 했다. 도미니크 수도회는 프란체스코 수도회와 함께 중세 가톨릭의 양대 탁발수도회라고 할 수 있다. 탁발수도회의 설립과 발전은 일반인과 분리되었던 수도사가 보다 친밀한 사회적 연관을 갖게 되었다는 것을 의미하며, 그래서 고딕시대의 신앙의 민중화를 엿볼 수 있는 역사적 사건이라 할 수 있다. 이들은 학파와 대학을 세우고 보다 체계적인 신학연구에 매진하고 후학을 배출하였다. 파리의 소르본 대학이나 이탈리아의 볼로냐 대학은 모두 이 당시에 창건된 학교들이다.

　원래 신학은 수도원을 중심으로 하여 연구되고 발전된 학문이다. 하지만 이 시기의 신학은 그 본거지를 도시에 설립된 대학으로 옮기게 되었다. 그리고 신학은 생 빅토르의 후고(Hugo de Saint Victor)와 토마스 아퀴나스의 『신학대전(Summa Theologica)』과 더불어 예전에 볼 수 없었던 체계적인 발전을 하게 된다. 백과사전적 지식의 정리가 신학에서 이루어지고, 교회의 형상이 그러한 신학의 체계를 반영하려고 했다는 것은 그런 면에서 일리가 있다. 다시 말해 성당 건축을 통해 신학의 알파와 베타를 시각화했다는 것이다. 종교적, 그리고 정신적인 발전이 고딕의 예술에 매우 지대한 영향력을 끼쳤음은 잘 알려져 있다. 고딕을 탄생시키고 그 정신적 지주가 되는 인물로는 클레보의 베르나르(Bernhard de Clairvaux), 생 빅토르의

후고, 아벨라르 그리고 쉬제르(Suger) 등이 있다.

† 미술사적 현상 : 세속화 경향

고딕은 절제와 겸덕을 우선으로 했던 수도원의 미적 취향과는 달리 세속적인 성격이 강화된 시기이다. 창작의 중심지는 어두운 수도원이 아니라 도시의 공방으로 이전하였다. 건축·조각·회화에서 이러한 세속취향의 급속한 개입과 발전을 찾아볼 수 있다. 로마네스크 건축이 벽을 이용한 축성이었다면, 고딕은 골조 구조로 형성된 경쾌함과 공간성을 가지고 있다. 골조 구조는 사이에 많은 공간을 제공하였고, 이 공간은 스테인드글라스나 석조장식 등으로 채워졌다.

또한 세속과 종교의 결합은 성모공경과 궁정에서 이루어진 귀부인 공경이 연관되는 형태로 나타났으며, 도시 귀족들과 상품제조와 유통으로 부를 형성한 수공업자 조합들이 교회의 기부자로 나타났다. 이러한 개입은 당연히 미술품의 세속적 취향을 부추겼다.

건축 : 빛과 고딕성당

그리스도교에서 교회는 예수의 몸이며, 천국의 현현(顯現)이자, 신자들의 모임(그리스어로 Ecclessia)을 의미한다. 아우구스티누스의 『신의 나라(De civitate Dei)』는 바로 관념적인 천국을 가시화하려고 노력한 과거의 예이다. 하지만 서양미술사에 나타난 여러 양식의 교회들을 보면, 천국도 시대에 따라 다양했으며 변하기도 했었음을 알 수 있다. 고딕시대의 성당은 천국에 대한 인간의 상상력이 가장 잘 실현된 경우라고 할 수 있다. 독일의 문호 괴테는 『독일 건축에 관한 소고(Von Deutscher Baukunst, 1772)』에서 스트라스부르(Strassburg)에 있는 뮌스터 성당을 침이 마르게 칭송하기도 했다. 고딕 성당은 수많은 부분들이 산과 같이 쌓아 올린 덩어리와 같고, 건물을 이루는 하나하나의 돌들은 수없이 많은 관을 가진 파이프오르간

의 연주처럼 다양하고, 신비로운 천상의 하모니를 들려주는 듯한 환상을 주기에 충분하다.

고딕 성당은 12세기 중엽 일드 프랑스(Ile-de-France), 말하자면 프랑스의 수도권 지역에서 태어났다. 이 지역은 이미 11세기경부터 문화와 경제 그리고 종교가 다른 지역에 비해 현저한 발전을 보였던 곳으로, 이곳에서 태동한 새로운 신학은 고딕 성당을 건축하게 하는 원동력이 되었다. 로마네스크 성당과 구별되는 사조상의 특징은 그 형식미에서 찾을 수 있다. 로마네스크의 성당은 절제미, 그러니까 수도승의 금욕주의(Askese)를 대변하는 반면, 고딕 성당은 일부의 예외, 즉 시토 수도회의 고딕 성당을 제외하고는 매우 화려하고 복잡하며, 여백 없는 장식을 그 특징으로 한다. 또한 로마네스크 성당은 비록 높은 첨탑을 가지고 있다 할지라도 묵직한 형태가 더욱 눈에 띄며, 이에 비해 고딕 성당은 수직성이 강조되는 형태를 보이고 있다. 고딕 성당의 이러한 수직성은 기단에서부터 탑의 꼭대기에 이르기까지 부단하게 상승하는 형태에서 나온다. 이러한 상승은 마치 완결되지 않을 것으로 보이기도 하는데, 그래서 성당이 마치 완성되지 않은 것처럼 보일 수도 있다. 사실 거의 모든 고딕 성당들은 수세기에 걸쳐 지어졌으며, 몇몇은 여전히 완성을 보지 못했다. 고대 그리스의 신전이 완결된 형태로 그 완성을 보았다면, 고딕 성당은 지금도 여전히 '공사 중'인 모습으로 남아 있다. 이러한 연유로 고딕 성당에 대한 관찰과 연구는 매우 역동적일 수밖에 없다.

고딕 예술은 물질을 통해 신의 섭리와 원리를 체감하고 신의 존재를 실감하려는 것이었다. '데우스 프로핀퀴오르(Deus propinquior)'라는 개념은 이러한 의도를 잘 설명해 준다. 즉, '신에 근접한 현현'이라는 의미일 수 있다. 하지만 눈에 보이지 않는 신의 존재와 섭리를 어떻게 인간의 오감을 통해 느낄 수 있다는 것일까? 신학자들은 빛을 통해

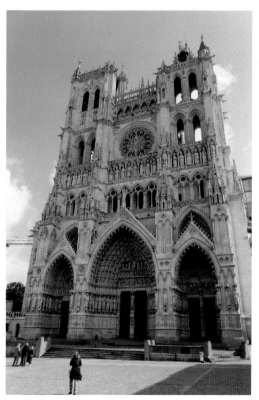

[Ⅵ-1] 아미앵대성당(서쪽 정면), 1220~1270년, 아미앵

신의 존재를 인식할 수 있다고 믿었다. 12세기경 생 빅토르의 후고 등에 의해 생성·발전된 빛에 대한 신비주의적 접근은 이러한 역사적인 맥락을 반증한다. 독일의 미학자 빌헬름 보링거(Wilhelm Worringer)는 신의 존재란, 감각할 수도 없는 인간 세계 저편에 존재하는 추상적인 것도 아니고, 초자연적인 필연이 만들어낸 왕국에 존재하는 것도 아니라, 인간 스스로가 내적 관조 혹은 영적인 감응을 통해서 찾을 수 있는 것이라고 전했다. 이러한 밀교적 성격이 짙은 생각은 중세의 관념세계에서는 낯선 것이었지만, 고딕 미술 속에 녹아 있는 감각적 요소이다.

신에 근접한다는 것은 천국에 가까이 있음을 의미했다. 이러한 의미를 현실에 투영시키려는 의지는 더욱 높고 더욱 화려한 건축을 상상했을 뿐만 아니라, 천국에 가까운 이상적인 모델로서의 교회를 짓게 했던 원동력이 되었다. 그리고 당시 사람들은 중세의 관념적인 종교관을 벗어나기를 원했고, 반면에 직접적인 경험과 체험을 하고자 하는 새로운 종교적 욕구가 강해졌는데, 이는 새로운 신학의 교리와 예술 의지를 실현시키는 원인이 되었다. 즉, 눈으로 보는 상이 천국과 신을 대신할 수 있다는 신념이 생겨난 것이라고 볼 수 있는데, 생 빅토르 후고의 '유사개념(anagogicus mos)'은 바로 이러한 의지를 잘 표현하는 말이다. 이와 같이 닮은 것 혹은 유사한 것에 대한 믿음, 즉 시각적 이미지의 효과는 바로 위(偽)아레오파기타(Pseudo-Areopagita)에서 근거한 것이다. 즉, 원형(Typos)이란 그것의 유사상(Imago)을 통해 추론하고 관조할 수 있다는 것이 바로 그 원리인데, 신의 존재와 섭리를 자연현상과 사람의 손으로 만들어진 인공물을 통해서도 찾아낼 수 있다는 것이 이 논리의 핵심이다.

생 드니(Saint Denis)의 수도원장 쉬제르(Abbot Sujer)는 새로운 신학의 세례를 받은 사람이다. 그는 대략 1081년에 태어나 1151년까지 살았고, 1122년에 생 드니 수도원의 원장이 되었다. 쉬제르는 당시 프랑스의 두 왕(루이 6세와 7세)에 걸쳐 봉사했던 권세 있는 수상이기도 하였다. 그는 자신이 관리하던 생 드니 교회의 성단소를 새로운 사상에 상응하는 형태로 개축하였다. 고딕 교회의 시초로 알려진 이 건물은, 연구를 통해 그 건축 연대를 1140년으로 추정하고 있다. '생 드니'라는 그 교회의 이름에서도 알 수 있듯이 이 교회는 성 디오니시오스 성인에게 봉헌되었다. 디오니시오스는 초기 그리스도교 시대, 3~4세기경의 성자로, 골족에게 복음을 전파하던 중에 지금 성당이 있는 자리에서 순교하였다고 전해진다. 디오니시오스의 교리(Libellus de consecratione ecclesiae s. Dionysii)를 정리하며, 쉬제르는 바로 이 성인이 내세운 '빛의 신성'에 영감을 받았고, 이는 당시 신비학적 경향을 띤 교부학의 내용과 거

의 일치하였다. 이러한 신학적 바탕은 그대로 교회 건축에 반영되었는데, 더 많은 빛을 내부로 끌어들이기 위해 벽 대신 기둥과 골조를 선호하였고 벽은 창으로 만들었다. 1137년 2개의 탑을 가진 서쪽 정면이 완성되었고, 뒤이어 1144년 성단소를 위한 축성식이 거행 되었다. 특이한 것을 쉬제르가

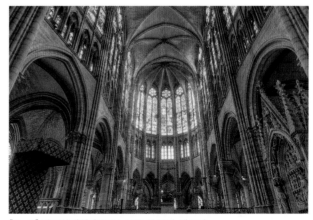
[Ⅵ-2] 생드니 대성당(지성소 실내), 1144년, 생드니

직접 건축 현장의 과정을 기록하고, 동시에 미학적인 문제들을 논의했다는 사실이다.

　　새로운 양식은 삽시간에 파리를 비롯하여 근교로 퍼져 나갔다. 노용(Noyon), 상리스 (Senlis), 샤르트르(Chartre), 아미앵(Amiens), 부르주(Bourges), 랭스(Reims) 등의 대주교좌 교회

들은 각각 10년씩의 터울을 두고 고딕 성당 으로 개조 내지 신축되었다. 고딕성당의 주체는 로마네스크와는 달리 더 이상 수도원이 아니라, 세속적인 권력에 가까운 주교와 왕권이었다. 그러므로 교회의 외관은 그러한 세속적인 화려함과 더불어 그것이 원하는 이데올로기를 표현하고 있다. 특히 권력의 대리적 표현이 그러한데, 사도와 예언자와 마찬가지로 지상왕국의 권력자들도 유사한 지위를 차지하고 있다. 왕의 갤러리 (King's gallery)의 존재가 바로 그러한 것을 의미한다. 실제로 랭스, 아미앵, 파리의 대성당들은 궁중의 후원으로 지어지거나 왕정에 직접적으로 관련된 성당들이다.

　　빛을 화두로 한 고딕 건축은 로마네스

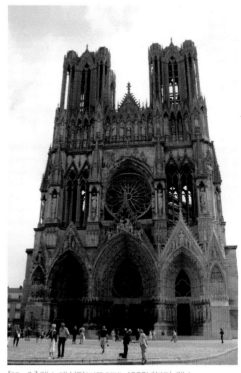
[Ⅵ-3] 랭스 대성당(서쪽 정면), 1223년부터, 랭스

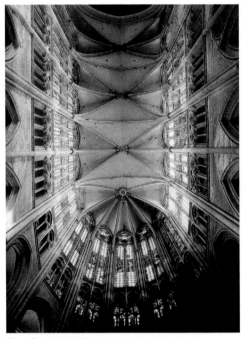

[Ⅵ-4] 보베 대성당(지성소 천장), 1225년부터, 보베

크 건축에 비해 훨씬 밝은 내부를 가지고 있다. 뿐만 아니라 더 넓고 더 높은 공간을 제공한다. 우선 고딕 성당의 내부는 마치 우산살을 연상하게 하는 지지 구조를 가지고 있는데, 가늘고 높은 기둥과 벽은 천장에 이르러 우산살과 같이 펴지면서 궁륭과 지붕을 받치고 있다. 이것은 보는 이로 하여금 천장이 중력과 무관하게 떠 있는 것 같은 인상을 불러일으킨다. 하지만 실제로 하중의 반 이상은 외부에 나와 있는 버팀벽 혹은 부벽(Buttress)이 지탱하고 있다. 고딕 건축의 특징은 바로 이러한 공간을 만들어내기 위한 여러 가지 요소들, 즉 첨두 아치, 부벽, 부벽 아치, 늑재 교차궁륭 등

이 그 대표적인 예이다. 아치 구조를 활용한 건축은 이미 고대 로마시대부터 존재했다. 유명한 로마의 콜로세움과 판테온은 아치 구조를 응용하여 만든 최상의 예라고 할 수 있다. 로마네스크 건축에서도 아치는 없어서는 안 될 요소로 쓰였다. 그러나 고딕 건축은 이러한 아치 구조에 새로운 형상과 기술을 얹었다. 고딕의 아치는, 앞에서 지적한 첨두 아치에서 본 바와 같이 끝이 뾰족하게 마무리되었다. 이러한 형식은 아치의 높이를 이전의 반원형의 그것보다 훨씬 높게 만들 수 있는 장점을 가지고 있었다. 또한 상부의 무게를 줄일 수 있어서 상대적으로 높은 건축을 짓는 데 효과적이라 할 수 있다. 외부로 하중을 빼내는 부복과 부벽 아치도 이미 고대 건축에서 활용되었지만, 그 실용성은 고딕에서 본격적으로 발휘될 수 있었으며, 그 조형적인 방법도 개선되었다. 오늘날 고딕 성당의 외부에서 볼 수 있는 수많은 기둥과 아치가 바로 그것들이다. 그러나 무엇보다 고딕을 고딕답게 하는 것은 바로 늑재의 활용이다. 하나의 두꺼운 기둥이 하중을 버티도록 하는 단순 구조로는 고딕 성당이 만들어질 수 없었다. 비교하자면, 수많은 지지대들로 하중을 분산시키는 그리스 신전 건축에서 보이는 것과 같은 시스템으로는 불가능하였다. 따라서 고딕 성당에서 보이는 토목공학적 기술은 사회적으로 많은 건축 장인(혹은 건축가)과 장인 조합들이 존재했다는 사실을 전하고 있

으며, 동시에 그것들의 발전 상태를 엿보게 하는 척도가 되었다.

이러한 역학적 기술은 닫힌 벽을 열어 더 많은 자연광을 안으로 불러들일 수 있게 했다. 이렇게 벽을 대신한 스테인드글라스는 고딕 성당의 중요한 요소가 되었다. 이는 빛을 내부로 유입하는 기본적인 기능을 하기도 했지만, 유리의 색면들은 교회 내부의 공간을 신비하고 황홀한 천국의 공간으로 바꾸어주는 역할도 했다. 이와 같이 스테인드글라스는 채광의 기능을 넘어서 시각 매체로 활용되었다.

교회 내부에 못지않게 외부 또한 각각의 건축 요소들을 긴밀하고 섬세한 관계항으로 표현했다. 이에 더해 석조 예술의 모든 가능성까지 보여주고 있어서 교회의 외부 자체도 종합예술체로 보는 데 전혀 손색이 없을 정도이다. 정문의 인물상에서부터 배수구에 있는 상상의 괴물들에 이르기까지, 그리고 고딕 특유의 원형장식과 마치 투명하게 자수 놓은 면사포처럼 벽면을 덮고 있는 석조 장식(Tracery)은 환상적이다. 그래서 고딕 성당 건축을 종합예술품이라고 부르는 학자들이 있다. 색유리의 그림들이 신학과 교리를 시각화한 것과 같이, 성당 건축의 조각들은 천국, 즉 신의 나라에 살게 될 선택받은 자들의 계급과 지위를 표현하고 세계와 우주관을 형상화하였다. 고딕 성당은 그 자체로 그리스도의 몸이자, 지상에 실현될 이상적인 천국의 모델로서 그 역할을 하고 있었던 것이다.

또한 고딕성당은 다양한 외부 치장과 건축구조를 통해 석조로 축성된 성경으로, 혹은 신학의 백과사전으로 나타났다. 서쪽 정면의 삼문제도는 교회 내의 3개의 공간과 연결되는 기능적인 측면 외에도 삼위일체와 그리스도의 육화와 성모의 대관 그리고 심판을 보여줌으로써 민중의 신앙을 장려하며 동시에 경고하는 기능을 수행하였다. 특히 팀파눔이나 아키볼트에 적용된 부조 판에는 그리스도교의 성인위계와 종말론적 내용이 담겨 있다. 즉, 신약 이후의 미래의 경고와 구원의 역사를 담고 있다. 교회의 문은 단순한 출입구가 아니라, 현세와 천국을 나누는 경계이며, 또한 구원의 상징이다. 포탈(Portal, 문)은 성경에서 언급된 "나(그리스도)는 문이다"라는 개념과 일치한다. 하느님을 향한 유일한 문으로 요한복음 10장 7, 9절의 기록도 참고할 수 있다. 그러므로 문은 그리스도학적(Christologische Programm) 의미를 갖고 있다.

건축공방은 지역의 사람들이 결성한 조합과는 달리 독립적인 석공들의 결합체이자, 건설현장의 스튜디오이기도 하였다. 고딕건축이 요구하는 정교하고 기술적인 수준으로 인하여 각지에 재능 있는 인적 자원들이 모여서 혹은 한 가문이 건축공방을 이루었다. 최고 책임

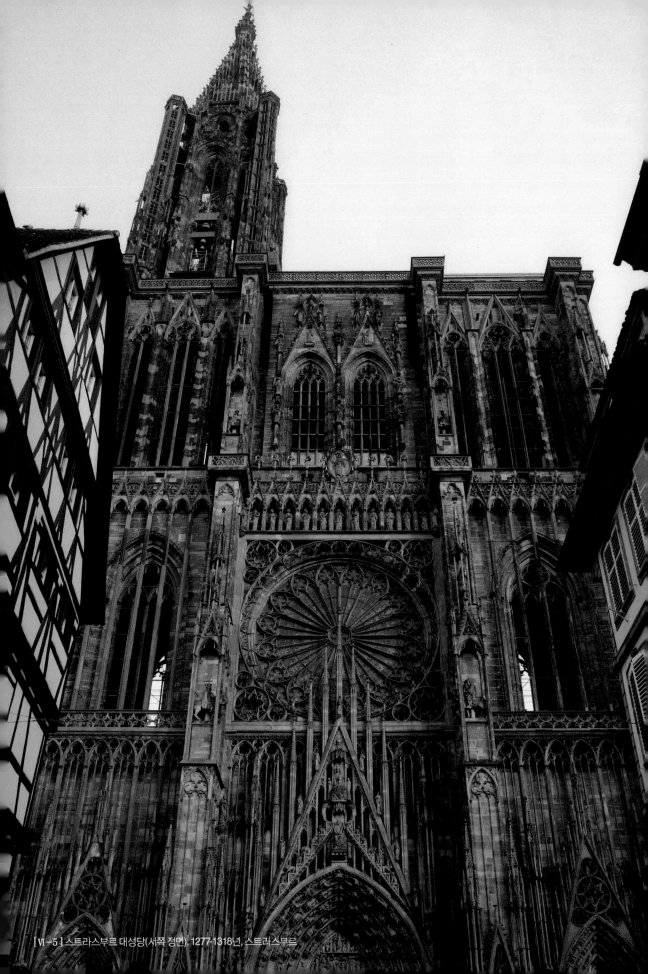

[Ⅵ-5] 스트라스부르 대성당(서쪽 정면), 1277-1318년, 스트라스부르

자는 마이스터라고 불렸다. 이들은 사업이 끝나면, 다른 곳으로 이동하여 다른 사업을 추진하기도 하였다. 건축공방은 자신의 기술적인 방법 외에도 고유의 스타일을 가지고 있어서 유사한 건축을 여러 곳에 남겼다.

회화 : 스테인드글라스

고딕은 빛을 화두로 하여 색채에 대한 신비주의적 미감이 발달한 시대였다. 황금빛 배경의 성화에서도 스테인드글라스의 영롱한 광채에서도 그리고 필사본 회화의 화려한 색조에서도 발견할 수 있듯이 과거 비잔틴 전성기 회화에 버금가는 다채로운 색감을 되찾았을 뿐만 아니라, 고전주의적인 성격도 급속히 회복하고 있는 모습을 보여준다.

스테인드글라스는 이미 로마네스크 시대에 도입되었다. 추측건대 십자군 원정 시기에 이슬람으로부터 그 기술을 전수받았을 수도 있으며, 자체적으로 개발해 낸 기술일 수도 있다. 납선으로 형태를 만들고 그 사이에 색유리를 끼워 넣어 그림을 그리는 방식으로 모자이크와 비슷하지만, 자연광을 직접 투과함으로써 얻는 효과는 비교할 수 없다. 스테인드글라스는 교회 내부의 공간을 빛이 가득한 천국으로 연상시키기에 충분한 방법이었다. 스테인드글라스는 교회 전체 창에 해당하기도 하지만, 지성소 영역에 대체로 집중하는 형태를 보여주고 있으며, 익랑이나 신랑 서쪽에 주로 자리한 장미창에는 필수적인 요소로서 장식되었다. 그러나 대성당시대가 지나면서 스테인드글라스의 수요는 점차 감소하는 추세를 보인다.

고딕회화의 형성에서 비잔틴 회화의 자극은 간과할 수 없다. 이미 오래전부터 비

[Ⅵ-6] 스테인드그라스(영혼의 무게를 재는 천사), 1254년, 르망 대성당

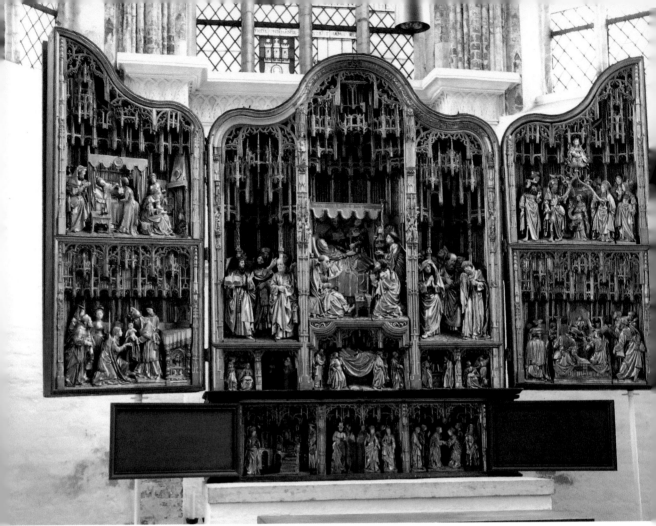

[Ⅵ-7] 안트워프 대제단, 1560년경, 마리엔성당, 뤼벡

잔틴에서 수입된 도상들은 성유물에 비견되는 권위를 가지고 있었으며, 중세의 많은 화가들은 비잔틴의 성화를 모사하면서 회화의 발전을 도모하였다. 치마부에나 조토에 이르기까지 중세의 회화에서 비잔틴 회화의 양식인 소위 마니에라 그레카(maniera greca)는 배우고 극복해야 될 대상이었다. 그러나 서방의 회화는 도상에 만족하지 않고 레타벨(Retabel)에서 팔라(Pala) 그리고 본격적으로 제단화까지 다양한 회화장르를 형성해 나갔으며, 이를 통해 서유럽의 독창적인 미술을 형성할 수 있었다.

조각 : 독일의 사실적 경향과 이탈리아의 고전적 경향

샤르트르 대성당의 건축조각들은 로마네스크에서 고딕으로 향하는 분기점에 해당한다.

문설주의 기둥에 가까운 구약의 인물상이나 팀
파눔에 나타난 최후의 심판은 과거의 형식주의
에서 벗어나지는 못했지만, 보다 밝고 경쾌하며
사실적인 표현을 위한 노력을 하고 있음을 보여
준다. 랭스 성당의 문설주 조각은 이미 고전적인
형태와 더불어 고딕 특유의 내면적인 운동성까
지 보여주고 있다. 그러나 곧 고전주의적 조형성
은 아미앵과 랭스 대성당을 중심으로 급속히 발
전하게 된다. 그러나 주의할 점은 의상이나 동세
의 고전주의적 성향과는 달리 인상이나 외모는
현실적인 모습을 보여줌으로써 고전주의의 이상
적 형상성과는 다르다. 이는 북구의 미술이 발전
시킨 자율적인 인본주의적 사실주의라 할 수 있
으며, 이후 북구 특유의 르네상스에까지 영향을
미치게 된다.

[Ⅵ-8] 문설주 조각상, 1250년경, 랭스 대성당

　독일에서도 사실적인 표현이 13세기 중반부
터 확연해졌다. 나움부르크(Naumburg)의 대성당
의 봉헌자상들이나 밤베르크(Bamberg) 대성당의
기사상은 중세에서 보기 드문 작품에 속한다. 조
용히 서 있는 말 위에 왕관과 로마식 의상을 입은
기사가 타고 있는 모습을 취하고 있으며, 아칸투
스 장식이 가해진 콘솔 위에 놓였다. 위로는 도시
형태를 모방한 발다키노가 이 상을 보호하고 있
다. 여러 학설들은 이 기사상이 호엔슈타우펜의
황실(Hohenstaufen dynasty)에 속한 슈테판 1세라
고 추측하고 있다. 1237년, 즉 밤베르크 성당이

[Ⅵ-9] 밤베르크의 기사상, 13세기 전반, 밤베르크 대성당

봉헌되기 직전에 완성된 것으로 보이며, 프랑스 아미앵 성당을 건설했던 건축공방의 작품이
라고 여겨진다.

[Ⅵ-10] 조반니 피사노, 그리스도의 탄생(설교단의 부조), 1302~1310년, 피사 대성당

이탈리아에서는 피사노(Pisano) 가문의 조각가들이 일찌감치 선(先) 르네상스의 조각술을 보여주고 있다. 조반니 그리고 니콜라스 피사노는 피사와 시에나 등에서 활동하면서, 토스카나 지역의 고딕미술을 풍부하게 만들었다. 피사노들의 조각은 북부의 사실적인 형상과는 달리 고전적이고 이상적인 인물형상을 추구하였다. 이후 피사노는 이탈리아 르네상스 조각의 선구자로서 인식되었다.

공예 : 금속공예

중세의 가장 뛰어난 예술성을 보여주는 것은 금속공예였다. 금속공예는 재료를 다루는 기술뿐만 아니라 조각이나 회화의 예술성도 포함하고 있어서 중세 미술을 가늠하는 척도

가 된다. 금세공기술은 고대부터 시작되어 점차 그 기술과 방법을 발전시켜 왔다. 초기 그리스도교 미술에서부터 성유물함이나 전례용 도구들은 섬세한 장인정신과 재료의 희귀성과 미적 취향으로 인하여 높은 가치를 부여받았다. 고딕시대에 들어서 이 빛나는 공예품들은 빛에 대한 신학적 논리에 힘입어 더욱더 환영받는 존재가 되었다.

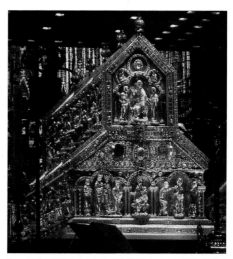

[Ⅵ-11] 삼왕(동방박사)의 성유물함, 1191년, 쾰른 대성당 보고

〈삼왕 성유물함(1181~1230, 쾰른 대성당)〉은 바실리카 형태를 본뜬 집 성당구조에 황금과 보석, 칠보세공으로 장식과 형상을 넣었다. 프리드리히 1세가 1162년 밀라노를 정복한 후 그곳에 있던 삼왕(= 3인의 동방박사)의 유골을 쾰른(Köln)의 대주교 라이날트 폰 다셀에게 넘겨주었다. 대주교는 1162년에 쾰른으로 이 성유물을 가져왔다. 후임 대주교인 필립 폰 하인스베르크의 주문에 따라 베르덩의 니콜라우스가 쾰른에 있는 자신의 공방에서 1181~91년까지 만들었다. 2층의 부조에는 그리스도가 마이에스타스 도미니의 모습으로 나타나며, 1층의 아케이드 부분에는 동방박사의 경배와 그리스도의 세례 등이 조각되어 있다.

고딕은 북유럽이 형성한 가장 최초의 제도적인 비고전적 미술사조였으며, 지금도 각 도시의 스카이라인을 형성하는 대성당을 건축한 시기였다. 일반적으로 고딕이라 하면 성당 건축을 떠올린다. 고딕 성당은 지금도 수많은 유럽의 도시와 마을의 중심에 우뚝 솟아 지표의 역할을 하며, 지금까지도 도시 풍경의 윤곽을 그리고 있다. 현재 수많은 관광객을 끌고 있는 프랑스의 성당들과 19세기에 짓기 시작하여 오늘날에도 여전히 건축 중인, 스페인 출신의 건축가 가우디(Antonio Gaudi y Cornet)의 바르셀로나에 있는 성가족 성당(Temple de la Sagrada Familia)도 고딕 성당에 속하며, 이것들은 여전히 유럽의 모습을 특징짓는 중요한 부분이다.

초기 르네상스

유럽은 14세기경부터 봉건 체제가 붕괴하고 교회와 신을 중심으로 한 문화가 점차 쇠퇴하면서, 새로운 근대 사회와 문화가 싹트기 시작했다. 근대 사회와 문화의 태동은 르네상스, 유럽 세계의 확대, 그리고 종교 개혁 등으로부터 나타났다.

† 시대적 배경 : 봉건제도의 쇠퇴와 지리상의 발견

유럽 역사에서 중세와 근세 사이(14~16세기)에 일어난 문화 운동을 일컬어 르네상스라 말한다. 이 시기는 세계의 윤곽이 결정될 정도로 커다란 변혁의 시대였다.

르네상스라는 단어는 독일의 역사학자 야콥 부르크하르트(Jacob Christoph Burckhardt, 1818.5.25.~1897.8.8.)가 1860년 이탈리아『르네상스 문화』를 펴내면서 널리 퍼졌다. 르네상 스는 이탈리아어 '리나시타(Rinascita)'를 프랑스어로 번역한 말로 '재생' 또는 '부활'이라는 뜻이다. 당시의 인문주의자나 예술가들은 이 낱말에 바로 '고대의 부활'이란 의미를 부여하 였다. 물론 르네상스라는 변혁을 초래한 것은 고대의 부활뿐만이 아니라 여러 가지 문화적, 정치 · 경제적, 지리적 조건을 배경으로 하고 있다.

르네상스의 첫걸음은 이탈리아의 피렌체 지역에서부터 시작되었다. 토스카나 대공국의 수도 피렌체는 르네상스의 요람이라는 명예로운 호칭을 얻었으며, 그 영광은 16세기 초까 지 지속하였다.

이탈리아는 문화적으로 고대 로마의 찬란한 유산이 남아 있는 곳일 뿐만 아니라, 지리적

으로도 이슬람 세계와 비잔틴과의 관계를 지속적으로 유지하며, 동서 교류의 중심지로서 개방적인 문화수용으로 부를 축적하고 화폐제도를 발달시키기에 좋은 위치에 있었다. 또한, 정치 · 경제적으로 도시국가의 발달과 상공업과 무역이 발달하고, 봉건귀족이 몰락하고 시민계급이 성장하였다. 이미 10세기경부터 유럽은 상업이 부활하고, 수차례에 걸친 십자군 운동(1096~1270)의 참여로 도시가 활발히 움직이기 시작했다. 11세기 말부터 12세기 초까지는 중북부 많은 도시가 자치도시로 조직되어 도시국가의 형태를 취하였다. 기존에 토지를 소유하고 있던 계층이나 봉건 귀족층은 농촌에서 도시로 이주하여 도시의 정치와 경제활동에 참여하며, 13세기 후반부터 이들은 시민문화의 기반을 형성하였다. 그러나 15세기에 접어들면서 급성장한 시민계급의 부유한 상인들은 그들의 경제적 부를 바탕으로 도시의 귀족층으로서 정치권력을 장악하는 동시에, 예술을 보호하고 후원하는 사람으로서 당대 최고의 미술품 수요자가 되었다. 이러한 대도시를 중심으로 정치 · 경제 활동을 근거로 한 피렌체 · 베네치아 · 교황청과 같은 국가체제의 등장은 역사적으로 르네상스 발생의 주요한 기반이 되었다. 또 한가지 간과할 수 없는 것은 고딕이 끝나 갈 무렵 투르크의 발흥으로 동방의 많은 성직자와 학자가 서방으로 피신했고, 1453년에는 투르크군이 비잔틴제국을 멸망하여 그리스 문화를 지닌 다수 학자가 이탈리아로 유입되고, 고대로부터 전해 내려온 무수히 많은 귀중한 문헌과 학문이 서방세계로 유입되면서 지식이 확대되었다. 한편, 15세기 말에서 16세기 초의 시기는 항해술의 발달로 신항로 개척 및 신대륙 발견 등 지리상의 발견으로서 유럽 세계의 팽창과 확대의 계기가 되어 새로운 현실세계에 강한 관심을 두게 되었다. 이러한 유럽 전 세계의 팽창을 통해 유럽의 사회는 커다란 변화를 겪게 되었는데, 특히 유럽 경제의 비약적인 발전을 초래하였다. 예컨대 16세기에는 시장 규모의 확대, 금융제도의 출현, 이윤과 자본축적의 증대 및 근대 기업 형태 등 혁명적인 면모를 보이는 상업혁명이 일어났다.

† 교회사적 변화 : 서방 교회의 대분열[시스마(Schisma)]

14세기와 15세기의 유럽은 지방분권화를 이루면서 단일성을 점차 잃어가게 되었으며,

탄탄하기만 했던 교회는 쇠퇴의 위기에 휩싸였다. 1309년부터 1377년까지 로마 교황청이 아비뇽으로 옮겨지면서, 교황은 프랑스 왕의 통제를 받게 되었고, 기존의 로마교황과 아비뇽 교황 간의 생존을 위한 분쟁이 일게 되었다. 더욱이 1378년부터 1417년 사이에는 서로 경쟁하였던 로마 교황과 아비뇽 교황들은 자신들이 베드로로부터 정통성을 이어받은 진정한 교황이라 주장하였다. 이러한 정치적 혼란기를 '서방 교회의 대분열' 또는 '교황의 분열'이라고 한다. 이러한 분열을 해결하려는 방법으로 종교회의(피사회의, 1409)를 열어 새로운 교황을 세우게 되는데 결과적으로 3명의 교황이 난립하는 상황이 전개되었다. 하지만 이러한 분열은 콘스탄츠 공의회(1414~1418)에 의해 종료되었다. 물론 이 시기에 일부 교황들은 문화적 사업에 공을 쌓았지만, 대다수의 고위 성직자들이 자신들의 교회 사명에 대한 본분을 망각하면서 교회는 극도로 문란해지고 붕괴 위기에 놓이게 되었다. 이러한 교황청 내부의 타락에도 신자들의 신앙생활은 매우 적극적이었고 성당을 세우는 데 힘을 아끼지 않았다. 하지만 신자들의 신심 활동은 신비주의적 성격과 개인의 영달을 추구하는 지극히 개인주의적 성격이 많았고, 교회 내에서는 비판과 개혁의 목소리가 들려오기 시작하였다. 15세기와 16세기 동안 교황의 중요한 권리는 정치적인 동맹을 위해서 유럽의 통치자들에게 양도되어, 실질적으로 교회는 군주의 아래에 자리하게 되었다.

† 철학적 배경 : 인본주의와 신플라톤주의

유럽의 14세기 중엽부터 16세기는 르네상스 시대로, 중세에서 근세로 전환되는 시점으로 새로운 시대적 세계관과 인간관을 드러내고 있다. 중세는 신 중심의 사회로 교회의 위상이 절정에 달한 시대였다. 그러나 르네상스 시대는 인간과 자연을 부정하며 신을 중심으로 한 중세의 사상으로부터 탈피하여 인간 중심의 사회로 넘어오게 된다.

페트라르카(Francesco Petrarca, 1304~74)의 고대 문화예술의 지향으로서 "고전으로 돌아가라"라는 선언과 보카치오(Giovanni Boccaccio, 1313~75)의 인문주의 소설『데카메론』완성, 단테(Durante degli Alighieri, 1265~1321)의『신곡』등은 인문주의 운동의 선구적 역할로 르네

상스 예술이 인간중심의 현실세계를 묘사하는 결정적 요인이 되었다. 더불어 "인간은 만물의 척도다"라는 고대 그리스 철학의 인간 중심 사상이 다시 부활하면서 인본주의 사상이 싹트게 되었다. 15세기 초에 피렌체는 바로 이러한 인문주의 사상의 요람이 되었다. 이들은 한결같이 고대 로마의 유산과 그것의 부흥에 관한 관심이 지대했다. 이와 더불어 고전에 관한 관심은 동로마제국의 멸망 때문에 비잔틴제국 지식인들의 이탈리아 이주를 계기로 폭넓은 그리스 지식에 대한 욕구를 불러일으켰다. 예컨대 1459년에 이탈리아의 피렌체에서 플라톤 아카데미가 설립되어 르네상스의 철학에 많은 영향을 미쳤는데 피렌체에 아카데미는 플라톤의 아카데메이아(akademeia, 아테네에 기원전 389년경 설립)를 모방한 형태라 볼 수 있다. 로렌조 데 메디치(Lorenzo ed Medici, 1449~1492) 가문의 후원을 받아 설립된 플라톤 아카데미는 마르실리오 피치노(Marsilio Ficino, 1433~1499)와 피코 델라 미란돌라(Pico della Mirandola, 1463~1494)가 그 대표자로 이들은 중세 신학과 신플라톤주의의 조화를 꾀하였으며 르네상스의 새로운 인간관과 세계관을 제시하였다. 이렇게 15세기 중반에 접어들면서 이탈리아는 윤리철학에서 인간의 존엄성과 가치에 대한 새로운 자각이 불기 시작했다. 고대 그리스 플라톤 철학과 중세의 그리스도교 신학을 결합한 르네상스 시대의 대표적인 신플라톤주의 사상은 15세기 말의 피렌체에 모인 인문주의자와 예술가들 사이에서 체계화되었다. 그 후 신플라톤주의 사상은 16세기 초에 이르러 이탈리아를 위시하여 알프스 북쪽의 여러 나라까지 전파되어 고전주의 예술을 뒷받침하는 중요한 기반이 되었다.

✝ 미술사적 현상 : 인간중심 사상과 고전의 연구

15세기 초 이탈리아 피렌체에서는 유럽 문명사에 새로운 문예부흥 운동으로 이탈리아어의 '리나시타'를 어원으로 학문 또는 예술의 재탄생. 부활을 의미하는 르네상스가 시작되었다. 르네상스는 건축가인 필립보 브루넬레스키(Filippo Brunelleschi, 1377~1446)를 중심으로 한 여러 미술가에 의해 과거의 미술 개념에서 탈피하고 새로운 미술을 창조하자는 노력에서 시작되었다. 이러한 시도는 로마와 베네치아를 거쳐 1500년경에는 프랑스·독일

·영국 등 북유럽 지역까지 전파되어 특색 있는 문화를 형성하고, 근대 유럽문화 태동의 기반이 된다. 물론 이것의 전조는 14세기가 되면서 이미 자연에 눈을 돌리고 중세의 초현세적 시점에서 현실적이고 사실적인 시각으로 제작된 조각품이나 회화 작품에서 찾아볼 수 있었다. 그 대표적인 화가로 13~14세기에 활동했던 화가 조토(Giotto di Bondone, 1266년경~1337.1.8.), 조각가 피사노 부자(父子)(Nicola Pissano, 1220년경-1278/84, Giovanni Pisano, 1245/50-1314년 이후) 등을 떠올릴 수 있다.

15세기 미술 표현의 중요한 특징은 자연을 정확하게 묘사하고 인체와 생태에 대한 이성적이고 과학적인 탐구와 무엇보다도 그리스·로마의 미술과 문학에 관한 연구를 조화롭게 발전시켜 회화·건축·조각 분야에 새로운 변화의 계기를 제공했다. 예술가의 전기를 다루었던 작가인 안토니오 마네티(Antonio Manetti, 1423~1491)는 건축가인 브루넬레스키가 '고대 로마인이 발전시켰던 뼈대 없이 석재보 사이에 벽돌을 쌓아 쿠폴라를 짓는 공법'을 다시 발견하였다고 극찬하고 있다. 다른 작가인 크리스토포로 란디노(Cristoforo Landino, 1424~1498)도 조각가인 도나텔로(Donato di Niccolò di Betto Bardi, 1386?~1466)가 '고대를 모방했던 위대한 인물'이라고 표현했으며 마사초(Masaccio, 1401.12.21.-1428/29)가 '자연을 모방했던 매우 뛰어난 인물'이었다고 정의했다.

회화·조각·건축은 '자매'처럼 밀접하게 과학적이고 시적인 같은 관점으로 정의되었고 육체노동이 아니라 지적 활동에 바탕을 두었다는 점에서 예술가의 사회적 지위를 높이는 데 이바지했다. 그 결과 예술 활동은 공방에서 기계적으로 움직였던 장인의 작업과 분리되었다. 예술가들은 자신의 창작 행위에 대한 자부심과 자신을 스스로 존중하는 새로운 사고방식을 바탕으로 작품을 제작했으며 자신의 근대적 재능을 펼쳐 나갔다.

또한 신대륙의 발견이나 과학적 탐구는 인간 스스로 자신감을 부추겼으며 신에 대한 순수한 신비주의적 관점은 점차 식어서 인간에 관한 탐구가 활발해지게 되었다. 이 시기에 종교 미술은 현세적이고 세속적인 요소를 받아들이고 성경의 이야기를 주제로 한 작품 안에 당시의 인물들과 화가 자신의 모습도 그대로 집어넣음으로써 종교화가 때로는 풍속화의 냄새를 풍기기도 하였다. 그리고 종교 미술 이외에도 다른 미술 활동이 활발하여 부유한 시민의 저택, 별장이 많이 지어져 장식되었으며, 초상화 및 풍경화 쪽으로도 사람들의 관심이 쏠렸다.

건축 : 고전과 원근법

[Ⅶ-1] 레오나르도 다 빈치, 비투르비우스에 의한 인간의
비례, 1500년경, 아카데미아 미술관, 베네치아

오랫동안 건축가들에게 관심의 대상이
된 교회건축은 중세를 거쳐 르네상스 시대로
전환되는 시점에 상당히 큰 변화가 있었다.
중세 시대에는 미사와 전례의식의 흐름에 맞
게 교회의 건축 구조를 결정하였다면 르네상
스 시대에는 조화로움과 아름다움을 중점적
으로 건축물을 계획했다. 1415년에 기원전 1
세기의 건축가이자 엔지니어였던 비트루비
우스(Pollio Marcus Vitruvius, BC 83/73-미상)가
쓴『건축 10서』가 산 갈렌 수도원 도서관에
서 발견되었다. 숨겨진 고대건축의 여러 분
야를 10권의 책으로 낱낱이 수록하고 있는

이 책의 발견은 르네상스 건축가들에게는 더 없는 행운이었다. 비트루비우스는 건축을 인체
에 비유했고, 건축 전체와 부분 사이의 관계가 인체 전체와 지체처럼 잘 어울려야 한다고 했
다. 이 이론은 초기 르네상스 건축가들에게 시금석이 되어 이미 폐허되고 무너진 고대 건축
과 신전에 관한 실제적인 연구가 시작되었다. 고대 건축에 관한 집중적인 연구로 건축물의
모습도 변화되기 시작했다.

최초의 르네상스 건축가로 불리는 필리포 브루넬레스키는 조각가 도나텔로와 함께 로마
에 가서 고대 건축의 비례와 균형과 시공법을 연구할 기회를 가졌다. 그는 고대 건축의 실적
을 측정한 최초의 인물로 고대 건축의 구조를 자세히 연구한 결과로 과학적인 원근법을 고
안했다. 브루넬레스키의 이론과 실천의 능력은 1418년 피렌체 대성당 산타마리아 델 피오
레(Santa Maria del Fiore)의 돔을 공사하는 데 발휘되었다. 피렌체 대성당의 돔은 르네상스 건
축의 탄생을 알리는 역할을 했다. 브루넬레스키는 고대 로마의 판테온 신전의 건축공법을
사용하여 지붕을 이루는 각 부분이 제각기 밀고 떠받치면서 서로 지탱하도록 했다. 고대인
들이 가장 이상적인 건축미를 인체의 비례에 비유한 것처럼 건축 전체와 부분 사이의 관계
를 잘 어울리도록 했다. 그리고 돔의 표면은 고딕식 건축공법을 사용하여 세로와 가로 골격

[Ⅶ-2] 필립보 브루넬레스키, 산타 마리아 델 피오레 대성당의 돔,
1420~1436, 피렌체

[Ⅶ-3] 필립보 브루넬레스키, 산타 마리아 델 피오레 대성당의
돔 설계, 1420~1436, 피렌체

[Ⅶ-4] 판테온 신전, 기원전 1세기, 로마

[Ⅶ-5] 성베드로 대성당의 돔, 로마

을 마치 그물처럼 얽어서 내부 경사를 지지하도록 했
으며, 24개의 늑재 골조는 꼭대기의 정점에서 만나도
록 했다. 중세의 고딕 건축에서 볼 수 있는 하늘로 치
솟는 수직적 상승감은 배제되고 교회의 규모를 이상
적인 인체의 비례를 기준으로 장중한 공간을 살린 르
네상스 건축이 시작된 것이다. 피렌체 대성당의 돔은
16세기에 미켈란젤로가 로마 바티칸 대성당의 돔을
설계하는 데 많은 영감을 받게 된다.

브루넬레스키의 완전한 건축적 비례는 피렌체
에 프란체스코회의 수도원 교회인 산타 크로체(Santa
Croce)의 부속 건물인 파치(Pazzi)경당에서도 엿볼 수

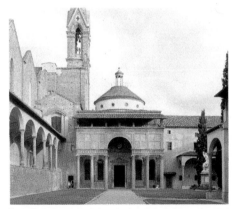

[Ⅶ-6] 필립보 브루넬레스키, 파치경당, 1449~1442, 산타 크로체 교회, 피렌체

[Ⅶ-7] 필립보 브루넬레스키, 파치경당 평면도

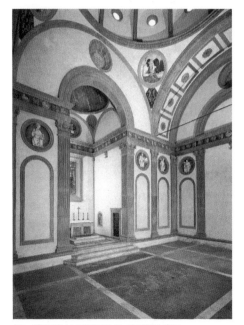

[Ⅶ-8] 필립보 브루넬레스키, 파치경당 내부

있다. 파치 가문의 가족묘로 만들어진 이 경당의 평면도를 보면 정방형으로 구성되어 있으며 고대 건축에서 선보인 황금분할의 원칙에 따라 가로와 세로의 길이 비례가 일치하고 있다. 경당의 정면부와 내부는 르네상스 건축의 가장 기본적인 요소인 원과 정방형으로 간결하고 명료한 구조를 이루고, 정확하게 계산된 기하학적 질서로 완전하게 조화를 이루고 있다.

　　브루넬레스키가 그야말로 건축의 완전한 이상을 드러낸 결정적 건물은 당시 피렌체 사회에서 가장 영향력 있는 은행가이면서 상인이었던 메디치 가문이 주문한 산 로렌초 교회(Basilica di San Lorenzo)였다. 이 건물의 평면도는 긴 장방형이나 전체구조는 정사각형 단위가 완전히 대칭을 이루며 규칙적으로 구성되어 있다. 산 로렌초 교회의 내부 천장은 초기 바실리카 양식에서 찾아볼 수 있는 격자무늬 장식이 낮게 자리 잡고 있다. 내부 신랑은 코린트 양식의 주두를 둔 원기둥과 반원형 아치가 연

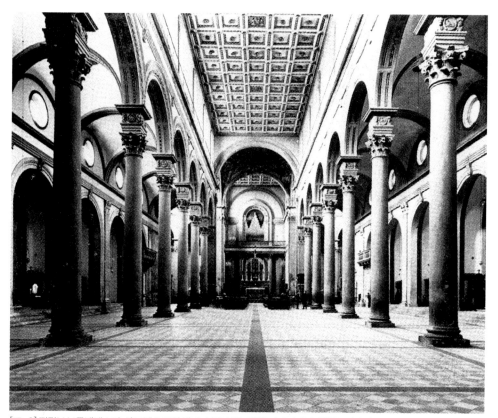

[Ⅶ-9] 필립보 브루넬레스키, 산 로렌초 교회 내부, 1419 시작, 1470 마네티에의해 완공, 피렌체

속적으로 이어져 있다. 측랑의 채광창은 교회 내부를 밝게 하고 있다. 브루넬레스키는 중세 건축에서 찾아볼 수 있는 긴 구조방식을 고대 건축물의 연구를 토대로 건물의 각 부분에 비례관계를 조화롭게 추구했다.

1446년에 브루넬레스키가 세상을 뜬 후 건축을 주도한 사람은 인문주의자이자 예술이론가인 레온 바티스타 알베르티(Leon Battista Alberti, 1404.2.14.~1472.4.25.)였다. 알베르티는 1435~36년에 예술가의 교육과 원근법 이론을 다룬 『회화에 관하여(Della pittura)』를 출간하는데 이것은 브루넬레스키에게 헌정된 것이고, 그는 조각가 도나텔로를 '우리의 진정한 친구'라고 기록했다. 또한 알베르티는 고대 건축가 비트루비우스의 이론을 깊이 연구한 후 1452년에 『건축에 관하여(De Re Aedificatoria)』를 저작하면서 고대의 전통을 이으면서 르네상스 최초의 건축 이론가로 알려졌다.

알베르티는 고전에 대한 이론을 바탕으로 건물에 고유한 고전적 요소를 충실히 활용

[Ⅶ-10] 레온 바티스타 알베르티, 산 프란체스코 교회, 1446~1468, 리미니

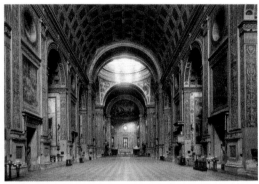

[Ⅶ-13] 레온 바티스타 알베르티, 산탄드레아 교회 내부

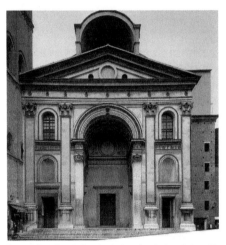

[Ⅶ-11] 레온 바티스타 알베르티, 산탄드레아 교회, 1472~1494, 만토바

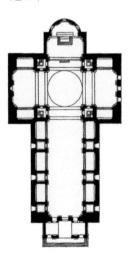

[Ⅶ-12] 레온 바티스타 알베르티, 산탄드레아 교회 평면도

했다. 이탈리아 리미니의 군주 시지몬드 말라테스타는 알베르티에게 산 프란체스코(San Francesco) 교회의 외관을 설계하도록 주문했다. 알베르티는 건물 정면을 고대 로마시대의 개선문 형태로 변형시키고 그리스 신전에서 사용되는 삼각형 박공을 활용했다. 이것들은 뚜렷한 고대 건축의 양식이었다. 알베르티의 이러한 고대 양식에 대한 심층적 활용은 1472년 만토바의 공작 루도비코 곤차가가 의뢰한 만토바에 있는 산탄드레아 교회(Basilica di Sant' Andrea)에서 성과를 거두었다. 알베르티의 산탄드레아 교회는 브루넬레스키가 지은 피렌체의 산 로렌초 교회와 산토 스피리토(Santo Spirito) 교회와 더불어 초기 르네상스 건축의 걸작으로 손꼽힌다. 산탄드레아 교회의 정면부는 원기둥 대신 4개의 벽에 부착된 거대한 벽기둥이 무려 3층까지 수직적으로 연결되어 개선문처럼 거대한 아치를 감싸고 있다. 그 위로는 수평 들보를 얹고 그 위에 삼각형 박공으로 마무리했

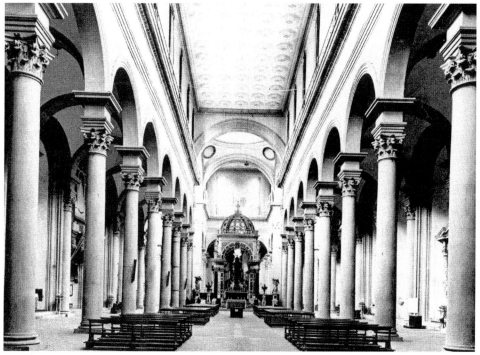

[Ⅶ-14] 필립보 브루넬레스키, 산토 스피리토 교회의 내부, 1428년계획, 1440~1465, 피렌체

다. 역시 이 교회에서도 개선문과 그리스 신전에서 볼 수 있는 고대 건축의 형식을 충실히 따랐다. 산탄드레아 교회의 내부는 르네상스 종교건축의 전형인 거대한 교차부를 중심으로 중앙집중식 구성이었지만 미사나 전례의식 때 신자들에게 필요한 공간을 배려하여 중앙 주랑을 길게 확장했다. 교회 내부는 교회의 정면부에서 보았던 개선문의 모티프가 그대로 내부공간에서 되풀이되고 있다. 3층 높이에 해당하는 벽 전체까지 뻗친 벽기둥으로 구성된 내부공간에는 같은 비례와 모양의 거대한 승전 아치가 신랑 벽에 장식되어 있다. 또한 신랑의 천장은 반원통형으로 개선문의 안벽처럼 사각형 격자무늬로 장식되어 있고, 신랑의 좌우에는 작은 제단들이 구획된 공간이 붙어 있다. 알베르

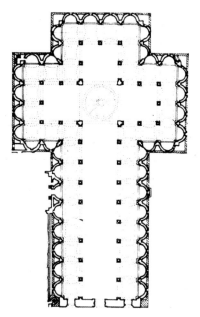

[Ⅶ-15] 필립보 브루넬레스키, 산토 스피리토 교회의 평면도

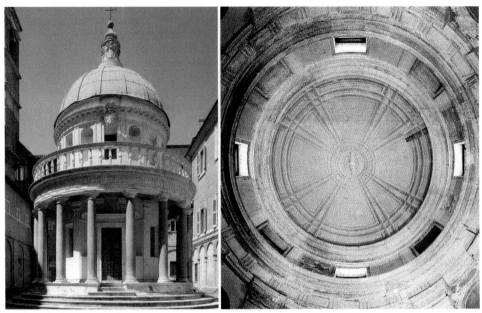

[Ⅶ-16] 브라만테, 템피에토, 1502~1510, 산 피에트로 [Ⅶ-17] 브라만테, 템피에토 내부 천장
인 몬토리오 교회, 로마

티는 자신의 저서 『건축에 관하여』에서 둥근 반원통형 천장은 종교 건축의 위엄과 영속성을
나타낸다고 저술했다. 이렇게 알베르티는 산탄드레아의 천장을 반원통형으로 설계함으로
써 교회의 위엄과 영속성을 부여하려 했던 것이다.

　　원래 알베르티는 교회 건축의 이상은 기하학적으로 완벽한 원형의 평면도를 가진 중앙
집중적인 건축물의 구조였다. 이것은 대우주와 소우주의 상호 관계를 상징하며 무한한 신
성을 상징하는 것이었다. 실제로 알베르티는 교회란 '성스러운 조화의 세계'가 드러난 결정
체이며, 그것은 오직 중앙집중식 구조에서만 가능하다고 믿었다. 고대 건축 모델에서 비롯
된 중앙집중식 평면도는 르네상스 건축가에게 영감을 주었고 프란체스코 디 조르조 디 마
르티니(Francesco di Giorgio di Martini, 1453.11.20.~1515.3.23.)나 레오나르도(Leonardo da Vinci,
1452.4.15.~1519.5.2.)의 스케치에서 관찰할 수 있는 것처럼 다양한 가능성을 열어주었다. 그
러나 중앙집중식 평면도는 그리스도교가 지닌 라틴형 십자가의 상징성과 전례 때문에 많이
적용되지 않았다. 단지 이러한 사례는 이탈리아 프라토에서 줄리아노 다 산갈로(Giuliano da
Sangallo, 1445~1516.10.20.)가 설계한 산타 마리아 델레 카르체리(Santa Maria delle Carceri)처럼
그리스 십자가의 모습을 띤 몇몇 건축물뿐이다. 16세기 초 알베르티가 주장한 교회 건축의

이상은 브라만테가 로마에서 설계한 산 피에트로 인 몬토리오의 템피에토에서 비록 축소되기는 했지만 완벽한 모습을 드러냈다.

조각 : 인체 조각과 사실주의

15세기 초기 르네상스 미술은 중세 건축에 종속되어 있던 조각이나 회화가 독립적인 하나의 장르로 발전하게 된다. 르네상스 조각가들은 고대 조각을 모범으로 삼았고, 우상숭배라는 이유로 교회로부터 금지됐던 고대 그리스, 로마의 인체 조각이 부활하였다. 중세 교회적 사고에서 벗어난 르네상스 조각가들은 인체의 아름다움을 사실적으로 관찰하고 고대 조각을 모방하여 르네상스 교회미술에 영향력을 행사했다.

처음으로 조각에 고전주의 정신과 사실주의를 융합시킨 조각가는 피렌체의 도나텔

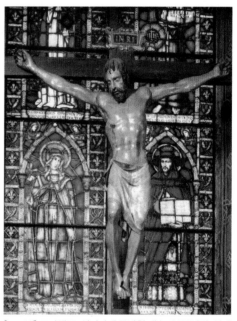

[Ⅶ-18] 도나텔로, 십자가에 못박힌 예수, 1408년경, 산타 크로체 교회, 피렌체

로였다. 그는 고대 조각상들을 단순히 베끼는 것에서 벗어나 자연을 자세히 관찰하고 고대 조형을 조화롭게 결합하여 새로운 빛의 조각을 선보였다.

도나텔로는 1408년 피렌체의 산타 크로체 교회의 제단에 십자가에 매달린 예수의 조각상을 제작하였는데 이것은 당시 많은 예술가에게 충격을 주었다. 이 작품에는 예수의 고통스러운 형상이 처절하게 사실적으로 묘사되었다. 도나텔로는 죽어가는 예수의 모습을 편안하고 경건함보다는 고통에 비중을 두어 실감 나게 자연주의 기법으로 재현했다.

도나텔로의 이러한 실감이 나는 인간 신체에 관한 탐구는 1415년에 피렌체 오르산 미켈레 교회 외부 벽감 장식을 위해 제작한 〈산 조르주(San George)〉 조각상에서 확인할 수 있다. 대리석 조각상 〈산 조르주〉는 당시 무기 제조자들의 조합이 주문한 것으로 그들의 수호성인인 산 조르주를 모사한 것으로 고대 이후 처음으로 제작된 입상이었다. 조각상 〈산 조르

[Ⅶ-19] 도나텔로, 산 조르주, 1416, 오르산
미켈레 교회, 피렌체

[Ⅶ-20] 도나텔로, 다비드, 1435년경, 바르
젤로 미술관, 피렌체

주〉에서는 도나텔로가 고대 조각의 균형미와 인체의 구조와 움직임을 완전히 파악한 후 망
토와 갑옷으로 장식했다는 느낌이 들 정도이다. 중세의 고딕 대성당들의 조각상들과 달리 〈
산 조르주〉는 신체의 구조를 우선하여 선택했기에 걸쳐진 장식이 없을지라도 그 자체로 균
형미 갖춘 인물로 드러난 것이다. 또한 도나텔로는 방패를 들고 서 있는 산 조르주의 발의
위치와 시선처리를 통해 용을 죽일 만큼 용감했던 산 조르주의 영웅성을 제시하고 있다. 도
나텔로는 적을 향해 당당히 앞으로 한 발을 내딛고 서 있는 모습과 접근해 오는 적들에게 한
치의 양보도 없을 듯한 눈빛 처리로 조각상에 생생한 생명감을 불어넣고 있다.

　이러한 사실주의 기법의 완성은 도나텔로의 작품인 청동상 〈다비드(David)〉에서 입증되
었다. 메디치 주문으로 공공장소가 아닌 메디치 가문의 저택에 전시될 계획이었기에 도나텔
로는 비록 성경의 소재인 다비드의 이야기일지라도 기존의 관념들에서 탈피할 좋은 기회로
여겼다. 나체로 재현된 도나텔로의 〈다비드〉는 고전시대 이후 처음으로 제작된 실물 크기의
완전한 나체 인물상이었다. 오른발로 버티고 왼발을 느슨하게 젖힌 자연스러운 콘트라포스
토(contrapposto)의 자세는 골리앗을 이긴 다비드의 여유로운 승리감이 느껴질 정도이다. 도
나텔로가 다비드를 나체로 재현한 것은 고대 조각의 영향을 받은 것이나 다비드의 나체에
서 감각적이며 관능적인 아름다움을 표현한 것은 르네상스 자연주의의 특징을 불어넣은 것

이다. 중세인들은 나체의 아름다움이란
이교도의 불건전하며 음흉한 유혹이라
여겨왔으며, 도나텔로가 살았던 당시에
도 여전히 나체상에 대한 평은 좋지 않
았다.

　도나텔로는 사실적인 묘사와 더불
어 원근법의 규칙을 부조작품에 적용한
르네상스 최초의 인물이었다. 도나텔로
의 〈헤로데 왕의 연회〉에서 그의 익숙한
원근법과 탁월한 건축 배경의 묘사를
볼 수 있다. 도나텔로는 일명 스키아차
토(schiacciato) 기법이라 불리는 거의 소

[Ⅶ-21] 도나텔로, 헤로데 왕의 연회, 1425~1427년경, 시에나 세례당의 세례반 부조젤로 미술관, 피렌체

묘 같은 부조, 극단적인 저부조 기법을 발명하고 거기에 원근법을 실제작품에 응용했다. 도
나텔로의 스키아차토 기법은 16세기에 고부조가 성행할 때까지 르네상스에서 가장 많이 사
용된 기법이었다.

회화 : 원근법과 신플라톤주의

　15세기 르네상스 예술가들은 많은 걸작과 더불어 지위가 격상되고 사회적으로 인정받
는 직업으로 발전한다. 미술의 주제는 초기 그리스도교 시대를 걸쳐 중세 시대의 종교 미술
이외에도 고대 신화와 역사를 다룬 주제를 새롭게 도입한다. 또한 일상적인 사물 역시 회화
의 주제로 등장한다.

　13세기 접어들면서 회화는 로마네스크 양식이 사라지고 당시 유행했던 고딕의 영향과
어울리며 새로운 고딕회화가 나타난다. 제단 그림이나 성화, 제단 후면의 장식을 위해 출발
한 고딕회화는 비잔틴 미술을 수용하면서 14세기 말엽까지 새로운 경향으로 펼쳐졌다. 서
양회화사에서 결정적인 중요성이 있는 고딕회화는 14세기 초의 이탈리아 회화가 직접적
인 변화의 원인으로 피렌체의 조토를 중심으로 새로운 양식으로 종합적인 큰 흐름을 형성

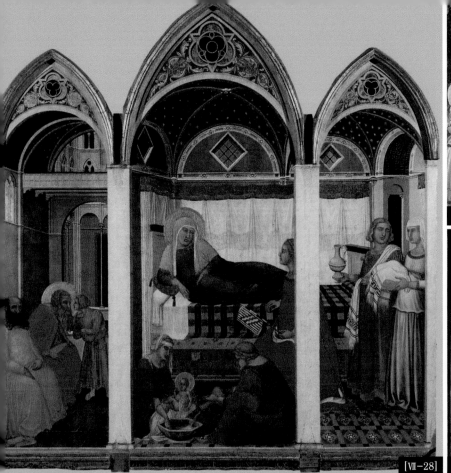

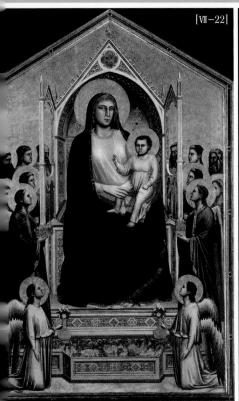

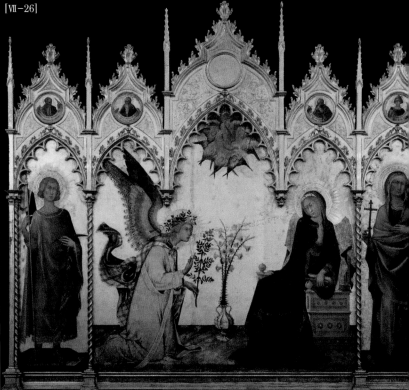

[Ⅶ-28]

[Ⅶ-24]

[Ⅶ-23]

[Ⅶ-22]

[Ⅶ-26]

[Ⅶ-22] 조토 디 본도네, 모든 성인의 성모, 1310, 우피치 미술관, 피렌체
[Ⅶ-23] 조토 디 본도네, 성전에서 마리아의 봉헌, 1304~1306, 스크로베니 경당, 파도바
[Ⅶ-24] 조토 디 본도네, 시민에게 영접을 받는 성 프란체스코, 1297~1299, 성 프란체스코 성당, 아시시
[Ⅶ-26] 시모네 마르티니, 수태고지, 1333, 우피치 미술관, 피렌체
[Ⅶ-28] 피에트로 로렌제티, 마리아의 탄생, 1342, 두오모 미술관, 시에나

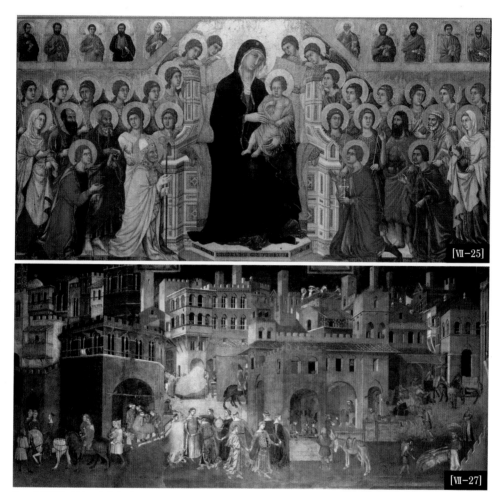

[Ⅶ-25]

[Ⅶ-27]

[Ⅶ-25] 두초 디 부오닌세냐, 마에스타, 1308~1311, 두오모 미술관, 시에나
[Ⅶ-27] 암브로조 로렌제티, 도시에서 좋은 정부의 효과, 1338~1340년경, 시청사 건물, 시에나

했다. 당시의 거장들로는 조토(Giotto di Bondone, 1266/76~1337)를 비롯해 두초(Duccio di Buoninsegna, 13세기 중엽~1318), 마르티니(Simone Martini, 1284~1344), 암브로조 로렌제티 (Ambrogio Lorenzetti, 1290~1348), 피에트로 로렌제티(Pietro Lorenzetti, 1280/90년경~1348) 등을 꼽을 수 있다. 이들은 프랑스의 세밀화의 영향을 받아 섬세한 감수성과 고딕양식의 아름다운 선으로 세부를 묘사하는 특징과 자연공간을 원근법으로 파악하여 조형적으로 실현하는 것을 처음으로 시도하였다. 이러한 최초의 시도들은 조토의 작품에서 찾을 수 있으며, 표현된 인물 형상들은 분명하게 구획된 실내공간과 풍경 속에 배치되어 그림의 이야기 전달을 넘어 심리 상태를 섬세하게 드러내고 있다. 바로 인간과 자연의 새로운 발견이 시작된 것

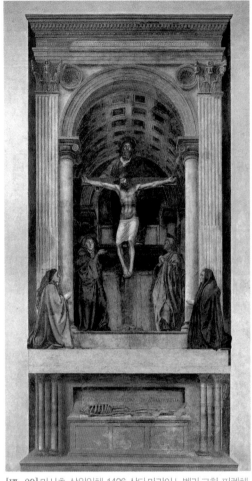

[Ⅶ-29] 마사초, 삼위일체, 1426, 산타 마리아 노벨라 교회, 피렌체

이다. 이러한 후기 고딕 회화는 장차 르네상스 미술의 밑바탕이 되어 새로운 변화를 불러일으키게 된다.

마사초의 프레스코화는 피렌체 회화의 르네상스를 알리는 역할을 했다. 마사초의 작품 〈삼위일체〉에서는 일상적이고 현실적인 면보다는 기념비적인 장엄미가 흐른다. 그림 속에 등장인물들은 실물과 흡사한 크기로 재현되었고, 대형 면적에 엄격한 구성과 고대 조각처럼 조형적으로 살아 있는 듯한 입체감은 조토 회화에서 볼 수 있다. 그림의 배경은 새로운 개념으로 브루넬레스키가 개발한 새로운 건축 양식과 과학적 원근법을 완전히 숙지하고 입증해 보였다. 따라서 마사초의 〈삼위일체〉는 르네상스 회화에 원근법을 가장 먼저 선보인 작품이다. 마사초가 프레스코 작품에 원근법을 통해 공간의 깊이를 창조해낸 것은 패널화로 옮겨져 이탈리아 다른 도시에서도 유행했다.

원근법에 관한 관심은 마사초보다 한 세대 아래 화가인 피에로 델라 프란체스카(Piero della Francesca, 1415/20~1492.10.12.)의 작품에서도 나타났다. 그의 논문 「회화에서 원근법에 관하여(De prospectiva pingendi)」에서 어떻게 건물의 형태나 부피의 측정, 인간의 육체에 원근법을 적용시킬 수 있는지를 예시했다. 그리하여 원기둥과 원뿔, 구와 육면체, 사각뿔 같은 기하학적 형태를 변형하여 머리나 팔, 옷을 그렸다. 모든 물체에 객관적 시각을 부여했다. 공간의 구조와 인물의 형태들을 엄격한 기하학에 초점을 맞추어 구상하였다. 르네상스 원근법을 가장 잘 드러내 보인 작품 〈채찍질당하는 그리스도〉에서 피에로 델라 프란체스카는 알

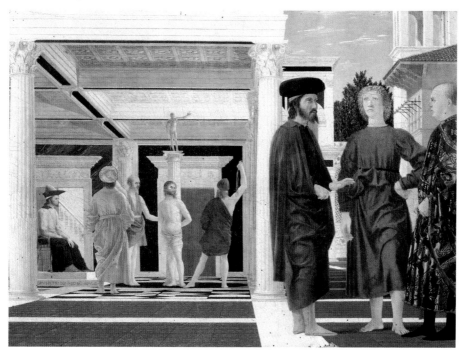

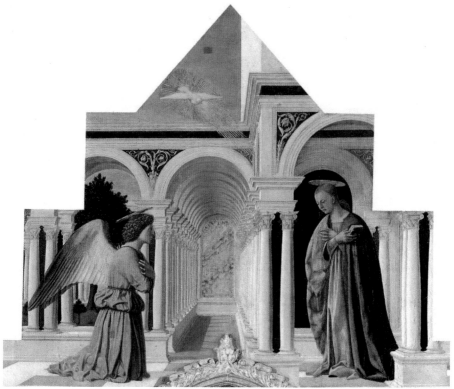

[Ⅶ-30] 피에로 델라 프란체스카, 채찍질 당하는 그리스도, 1450~1460, 마르케 미술관, 우르비노(위)
[Ⅶ-31] 피에로 델라 프란체스카, 수태고지, 1470년경, 움브리아 국립미술관, 페루지아(아래)

베르티가 제시한 원근법의 규칙을 충실히 따랐다. 작가는 중앙투시법을 통해 관람객의 시선을 자연스럽게 뒤쪽 궁정 안뜰에서 벌어지고 있는 예수가 기둥에 묶여 채찍질당하는 장면 쪽으로 유도하고 있다. 그리고 천장 위에서 내리는 밝은 빛 역시 보는 사람의 시선을 이끌고 있다. 섬세한 빛의 처리와 구성력 있는 명암법을 본격적으로 회화 작품에 적용해 빛과 그림자를 통해 공간을 연극 무대처럼 이끌어 내고 등장인물들의 동작과 인상의 표현에 섬세함을 더해주었다.

마사초의 때 이른 죽음에도 그의 회화작품에 사용된 원근법을 통한 공간의 깊이는 도미니코 수도회 수사인 프라 안젤리코(Fra Angelico, 1387/1400~1455.2.18.)에게도 영향을 미쳤다. 안젤리코는 마사초나 브루넬레스키의 원근법을 깊이 이해하고 있었으나, 그의 작품에는 새로운 표현법을 과시하지 않았다. 프라 안젤리코는 재산이 넉넉한 가정이었음에도 그가 항상 말하기를 "진실한 재산은 조그만 만족에 있다"고 하였던 것처럼 단순하고 경건한 생활을 택하여 착하고 온화하고 조촐하게 속세의 관심에서 멀리 떨어져 살았다. 전기 작가 바사리(Giorgio Vasari, 1511.7.30.~1574.7.)의 기록에 의하면 그는 한번 그린 그림을 좀 더 손질하거나

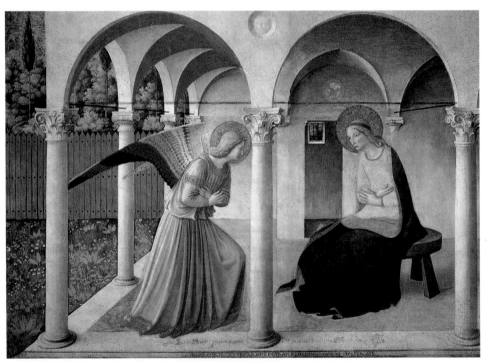

[Ⅶ-32] 프라 안젤리코, 수태고지, 1438~1446, 산 마르코 박물관, 피렌체

고치는 일 없이 그대로 두었다고 한다. 보이지 않는 하느님의 손길이 자신의 붓을 인도한다고 믿었기 때문이다. 또한 안젤리코는 기도를 드리지 않고서는 붓을 들지 않았으며, 십자가에 매달린 그리스도를 그릴 때는 언제나 그의 뺨에서 눈물이 흘렀다고 한다. 이러한 프라 안젤리코의 고결하게 기도하는 삶과 더불어 구성과 색채 사용에 놀라운 감각이 동반된 회화 기법 덕분으로 빠른 속도로 유명하게 된다. 프라 안젤리코는 〈수태고지〉에서 볼 수 있는 것처럼 단지 성스러운 이야기를 아름답고 단순하게 묘사하고자 했다. 그의 그림에는 실재 인체의 해부학적 연구보다는 내용의 감동을 전달하기 위해 운동감 없는 신체와 색채로 겸손한 분위기를 나타냈다.

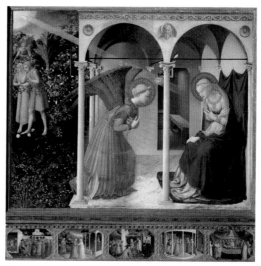

[Ⅶ-33] 프라 안젤리코, 수태고지, 1430~1432, 프라도 미술관, 마드리드

15세기에 접어들어 유럽 전체를 통틀어 가장 부유한 가문은 피렌체의 금융가문 로렌초 데 메디치(Lorenzo de Medici)가(家)였다. 로렌초 대공의 시대에 피렌체는 이탈리아에서 가장 부강

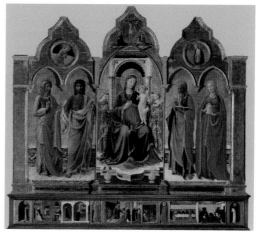

[Ⅶ-34] 프라 안젤리코, 네 명의 성인과 함께 있는 옥좌 위의 성모자, 1433~1436년경, 교구 미술관, 코르토나

한 도시 국가로서 문화적 정치적 영향력을 주도하기 시작했다. 보티첼리(Sandro di Botticelli, 1445?~1510)는 로렌초 대공의 후원을 받은 대표적인 예술가로, 그의 작품은 율동적인 선의 표현으로 우아함과 부드러움, 그리고 활기 넘치는 생동감이 특징이다.

보티첼리는 1481~82년에 시스티나 소성당(라틴어 Aedicula Sixtina, 이탈리아어 Cappella Sistina)을 장식하기 위해서 로마에 체류한 것을 제외하고는 메디치가문의 궁정화가로 머물렀다. 이때 제작한 〈동방박사들의 경배〉에 메디치가의 중요한 인물들의 얼굴을 그려 넣었

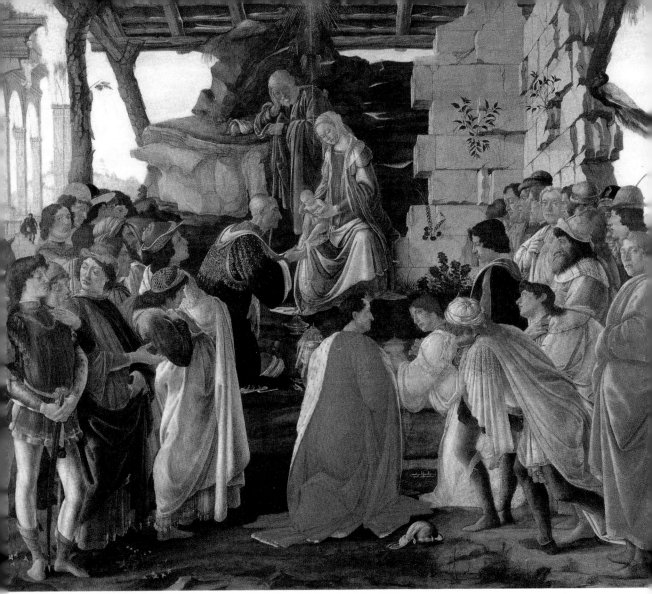

[VII-35] 산드로 보티첼리, 동방박사들의 경배, 1475년경, 우피치 미술관, 피렌체

다. 한마디로 말하자면 이 작품은 성경의 내용을 이용한 집단 초상화였다. 동방박사의 경배를 주제로 다룬 전통적인 도상에서는 소와 나귀가 있는 마구간을 배경으로 아기 예수를 무릎 위에 앉혀 안은 마리아의 앞에서 3명의 동방박사가 무릎을 꿇고 준비해 온 선물을 전하며 경배하는 모습으로 구성되어 있다. 물론 이 작품에서도 동방박사의 모습들이 등장하고 있으나 모든 등장인물은 작품을 주문한 메디치 가문의 사람들을 포함하고 있다. 보티첼리는 전통적인 그리스도교 도상에 가문의 권력과 명예를 과시하듯이 피렌체의 유명 인사들을 대입시키면서 종교적인 회화를 세속적인 회화로 전이시켰다. 이렇듯 15세기 말에는 종교화가 세속화되는 현상이 일었고, 고대 신화를 주제로 다룬 작품에서는 인문주의적 사상과 신플라

톤주의 사상도 찾을 수 있다.

보티첼리가 로렌초 일 마니피코의 사촌인 로렌초 디 피에르프란체스코 데 메디치의 별장장식과 결혼 기념을 위해 제작한 〈비너스의 탄생〉에서는 이교도의 고대 신화이야기를 신 플라톤적 관점에서 재조명하였다. 지중해의 깨끗한 물거품에서 태어난 나체의 여신 비너스가 바람의 신에 의해 밀려 키프러스 섬에 상륙하는 순간을 그린 그림이다. 이 그림은 플라티누스라는 작가가 줄리앙 드 메디치를 위해 만든 시(詩) 〈비너스의 왕국〉에서 유래된 것으로, 그리스 신화에서 소재를 빌려 온 것으로서 고대정신의 부활을 의미한다. 그리스 헬레니즘 시대에 사용되었던 콘트라포스토 등의 조형적 특징은 고대 그리스 정신의 부활을 보여주는 예이다. 미의 여신 비너스는 신 플라톤적 관점에 따라 세속적인 것을 탈피하고, 〈천상의 비너스〉로서 이 세상에 오기 전 인간의 영혼과 육신이 얼마나 아름다웠는가를 보여주는 존재가 된다. 조개껍데기는 속이 텅 비어 있고, 그곳으로 들어가려는 소용돌이 모양의 물결에 싸여 있는 형상은 여성의 성기, 즉 세계의 탄생과 생식을 의미하는 우주적인 보편적인 자궁을 의미한다. 사실 조가비에 얽힌 전설은 중세 그리스도적 전설과 관계가 있는데, 이는 야고보 성인에 연루된 전설에서 기인하여 순례자를 나타내는 일상적 오브제가 되었다. 조개껍데기는 신화적·세속적으로는 여인의 자궁과 탄생을 의미이며, 종교적으로는 정신적 부활을 상

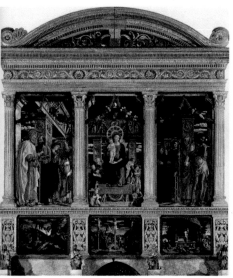

[Ⅶ-37] 안드레아 만테냐, 처형장으로 가는 성 야고보, 1453~1457, 오베타리 경당, 에레미타니 교회, 파도바

[Ⅶ-38] 안드레아 만테냐, 산 제노 제단화, 1457~1460, 산 제노 대성당, 베로나

징한다. 보티첼리의 〈비너스 탄생〉은 종교적·신화적 측면에서 '불멸', '부활'을 보여주는 상징적 작품으로서의 가치가 있으나, 해부학과 명암법의 명확성은 드러나지 않는다. 지나치게 길고 옆으로 꺾인 목, 지나치게 처진 어깨, 배의 근육 등 해부학적으로 완성되지 못했다. 따라서 이 작품은 르네상스 여명기의 작품으로 평가할 수 있다.

초기 르네상스의 새로운 회화 양식은 피렌체의 대가들에 의해 베네치아로 전파되었으며, 1420년대부터는 이탈리아 북부의 파도바에도 전달되었다. 일찍이 파도바의 골동품 수집가이자 그림 선생인 스콰르초네에게 수업을 받았던 안드레아 만테냐(Andrea Mantegna, 1431~1506.9.13.)는 개인적으로 친분이 있었던 도나텔로와 토스카나 지방의 거장들이 파도바에 남긴 작품들을 접하였다. 고대유물에 대한 애착이 컸던 만테냐는 도나텔로의 조각을 깊이 연구하였고, 피에로 델라 프란체스카의 회화에 나타난 무대 공간과 같이 구성된 원근법적 공간에도 관심을 기울였다. 파도바에 에레미타니 교회(Chiesa degli Eremitani)의 오베타리 경당(Cappella Ovetari)에 제작된 만테냐의 〈처형장으로 가는 성 야고보〉 프레스코에서는 성 야고보가 살았던 로마 황제 시대로 돌아간 듯 로마 미술의 단순하면서 장대한 특징을 살려 만테냐의 고대에 대한 깊은 관심을 표현했다. 더욱이 이 작품에서는 소실점이 그림의 아

래쪽 바깥에 있어 실제로 관람자의 시점도 여기에 일치한다. 만테냐는 원근법적인 착시를 이용하여 작품의 가장 극적인 분위기를 보여주려 했으며, 회화적인 공간을 마치 연극의 무대장면처럼 연출하려 했던 것이다.

전성기 르네상스

1400년대에 유럽이 정치적으로 안정적인 분위기 속에 문화적·예술적 성과를 이룬 초기 르네상스 시기라면, 1500년대에 유럽은 사회가 불안정하고 급변하는 시기에 예술의 양상도 다양하게 전개되었다.

† 시대적 배경 : 로마의 약탈(Sacco di Roma)

 1400년대 피렌체에서 꽃핀 인문주의 예술은 1500년대 초에 로마를 중심으로 성숙한 르네상스 문화로 자리 잡게 된다. 르네상스 예술이 태동할 수 있었던 기반은 고전에 대한 동경과 인간과 자연을 중점으로 한 정신, 그리고 종교의 쇄신으로 볼 수 있다. 이러한 일련의 기반을 토대로 레오나르도는 과학적인 심미안을 가지고, 미켈란젤로는 신비주의적 정신으로, 그리고 라파엘로는 고전주의적 아름다움으로 르네상스 예술을 화려하게 꽃피웠다. 하지만 1500년 중반도 되기 전에 인간 정신을 강하게 변화시킨 르네상스의 기운은 점차 흐려지기 시작했다. 1500년경 잇따른 정치 소요와 분쟁 때문에 문화의 중심지는 피렌체에서 교황청을 중심으로 하는 로마와 베네치아로 서서히 양도된다. 본래 로마는 가톨릭교회의 중심지이자, 유서 깊게 고대 문화의 참모습을 유지해 오던 곳이었으나, 14세기 이래 교회권력의 쇠퇴와 시민계급의 부상과 더불어 도시국가에서 일어난 인문주의의 발전은 로마를 약하게 만들었던 것이다. 로마는 교황 율리우스 2세(재위 1503~13)와 레오 10세(재위 1513~21)에 와서 문화적 주도권을 잡고 번영하게 되고, 베네치아는 15세기 이래 상업과 항구 도시로서의

진가를 발휘하며 문화적 위상을 과시했다. 하지만 로마는 오랜 망명을 마친 메디치 가문이 1512년 피렌체로 다시 귀환한 후 로마의 세력은 점차 약해지기 시작했다. 여기에 1527년 독일 황제 칼 5세의 로마의 약탈로 시작한 이탈리아 지배는 가장 심각한 사건으로 로마는 초토화되었다. 전쟁은 1559년에 카토-캉부레지(Cateau-Cambrésis) 조약이 체결되면서 종결되었고, 피렌체는 다시 문화도시로서의 옛 명성을 얻게 되었다.

✝ 교회사적 변화 : 종교개혁과 트렌토 공의회

이탈리아에서는 1500년대에 들어서 많은 여러 가지 일들, 특히 1527년 신성 로마제국 군대가 로마를 약탈한 정치적 난국 못지않은 심각한 위기로 종교개혁이 발생하여 이탈리아와 알프스 이북의 국가들 사이에 대립관계를 초래했다.

인문주의 사상이 팽배한 가운데 가톨릭교회 내부에서는 1517년 교황 레오 10세가 로마의 성 베드로 대성당을 재건하기 위해 1515년 교황 율리우스 2세가 발행한 면죄부를 갱신하고, 독일 마인츠 대주교에게 면죄부 판매권을 주어 독일에서 모금을 진행한다. 이것이 큰 파문이 되어 가톨릭과 프로테스탄트가 분열되는 종교개혁 시대(1500~1650)가 열리게 되었다. 1517년 10월 31일 독일 성 아우구스티노 수도회 수사 신부였던 마르틴 루터(Martin Luther, 1483~1546)는 면죄부 판매의 부당성을 지적하는 95개조의 반박문을 독일 동부의 도시인 비텐베르크(Wittenberg) 성의 성당 문에 게시하였다. 루터는 면죄부를 사는 것으로 사람의 죄가 용서되고 구원받는 것이 아니라 신의 은혜와 믿음, 참다운 회개로 신으로부터 용서받을 수 있다는 것이다. 그리스도교인들은 면죄부를 사지 않아도 성경을 통해서 신의 말씀을 이해하고 실천하는 신앙생활을 통해서 구원받을 수 있다고 본 것이다. 더욱이 루터는 95개 조항 중 제13명제인 '교황 수위권'의 문제점을 지적한바, 그리스도가 교회의 머리이기 때문에 지상에서 교황권이라는 우두머리가 필요하지 않으며, 교회는 그리스도를 향한 신앙의 반석 위에 세워져야 한다는 태도였다. 그리스도교인들에게는 오로지 성경만이 신앙생활의 유일한 지침이다. 그래서 교황권은 그 권력이 절대적이지도 않을 뿐만 아니라 신성한 권

리를 갖고 있지 않기 때문에 교황도 성경의 권위에 복종해야 한다고 선언한다.

이러한 루터의 복음주의를 시작으로 점차 독일뿐만 아니라 스위스, 네덜란드 등지로 종교개혁이 확산하여 역사적인 그리스도교의 양분화가 일어나게 되었다. 또한 이러한 개혁의 바람은 유럽대륙을 넘어서 섬나라 영국으로까지 이어졌다. 국왕 헨리 8세(재위 1509~1547)의 이혼문제가 발단이 된 영국에서는 1534년 성공회가 탄생하여 영국 교회를 로마로부터 완전히 분리시켰다.

16세기 전까지 교회의 명맥을 이어오던 가톨릭교회는 일부 성직자의 부패와 타락으로 불운을 맞게 되었다. 이렇게 되자 로마 교황청을 중심으로 하는 가톨릭교회는 팽창된 종교개혁의 세력을 억제하고, 가톨릭교회의 지위를 확고히 유지하면서 교회 내부의 많은 문제를 해결하기 위하여 개혁을 모색하게 된다. 루터의 종교개혁의 바람은 북부 유럽이 로마 가톨릭의 교황 체제로부터 분리하는 등의 심각한 영향 때문에 로마는 여러 가지 방어책을 마련하게 되었다. 바로 1540년 교황 바오로 3세에게 새로운 교단으로 인가를 받은 예수회(Jesuit)가 루터의 종교개혁에 대한 맞대응으로 나선 것이다. 스페인 출신인 성직자 이냐시오 데 로욜라(Ignacio de Loyola, 1491~1556)가 설립한 예수회는 교육, 교리 그리고 선교를 통하여 가톨릭교회의 영역을 넓히며, 가톨릭 신앙을 회복하는 데 눈부신 활약을 하게 된다. 또한 교황 바오로 3세(Papa Paolo Ⅲ, 재위 1534~1549)는 트렌토(Trento, 이탈리아 북부)에서 1545년 12월 13일에 시작하여 1563년까지 3회에 걸쳐 공의회를 열었다. 이 역사적인 트렌토 공의회(Tridentium)는 로마 교황청의 정신적 권위를 바로 세우고, 가톨릭교회와 프로테스탄트 교회의 구분을 명확하게 하며, 로마 가톨릭 교의의 기본 질서를 뚜렷하게 하였다. 결국 트렌토 공의회의 교의적 결정은 반종교개혁의 이론적 토대가 되었으며, 1600년대 바로크 시대의 문화와 미술의 원리가 되었다.

✝ 철학적 배경 : 합리주의적 리얼리즘과 자연철학

1400년대 피렌체에서 시작된 르네상스는 150년도 안 되어 쇠퇴하였다. 부패한 시대의

비판과 교회의 개혁을 촉구한 사보나롤라의 혁명, 그리고 외국군대의 침입으로 이탈리아 문화는 중요한 중심부를 잃게 되었다. 시대의 혼란에 대한 회의적인 경향과 이상주의적 휴머니즘에 대한 비판은 마키아벨리(Niccolo Machiavelli, 1469~1527)나 아레티노(Pietro Aretino, 1492.4.~1556.10.21.)로부터 근대의 합리주의적 리얼리즘의 길을 열게 하였다. 특히 16세기는 본질적인 자연 자체에 대한 관찰과 실험이 이루어져 자연과학과 자연철학이 발달했다. 자연주의적 사고는 르네상스 사상에 커다란 영향을 끼치는데, 이른바 자연 속에 자연적인 힘 이외에는 아무것도 인정하지 않는 것으로 오로지 자연의 법칙만으로 자연을 설명하려는 것이다. 이탈리아의 철학자이자 의사였던 아킬리니(Alessandro Achillini, 1464~1512)나 이탈리아 르네상스의 대표적인 아리스토텔레스주의 철학자인 폼포나치(Pietro Pomponazzi, 1462~1525)는 철저한 경험적 합리성을 토대로 자연을 연구하여 이른바 인간의 영혼이 영원하다는 세계관과 구원관을 부정하였다. 한편, 이탈리아의 자연철학자인 카르다노(Girolamo Cardano, 1501~1576), 텔레시오(Bernardino Telesio, 1568~1639)는 자연에 관한 지식은 감각적 발견을 일반화하여 얻을 수 있다고 주장했으며, 자연인식의 문제에서 범신론적·반가톨릭적 입장으로, 이들은 자연 가운데 신이 존재한다고 보아 사실상 교회의 전통적 관념과 대립하였다.

† 미술사적 현상 : 이상적 아름다움과 자연관찰

15세기의 피렌체를 중심으로 점진적으로 전개된 초기 르네상스 미술이 인간과 자연의 재발견이라면, 16세기 르네상스 미술은 로마와 베네치아를 기점으로 남유럽에서 고대의 전통적인 형식을 모범으로 더 완벽한 이상적인 인간의 모습을 찾으려 했던 시기라 할 수 있다. 아름다움의 형식은 인체의 이상적인 완벽한 비례와 엄격한 구도를 통해 찾았으며, 세밀한 자연 관찰과 수학적 방법을 위해 원근법과 명암법이 연구되어 회화 발전에 이바지했다. 그러나 르네상스의 전성기는 오래 계속되지 않았다. 이탈리아는 당시의 국제 정세에 의해 정치·경제적으로 혼란한 시기였으며 이미 16세기 중엽부터 고전적 규범과 조화 있는 양식은

무너지기 시작했다.

또한 16세기 초 종교개혁에서 루터파는 종교 예술을 부정하고 성상(聖像)과 성화(聖畵)가 우상 숭배적이며, 가톨릭교회의 장식이나 장엄한 미사 전례는 세속성이 강하다며 교회 예술에 대해 반격했다. 로마 가톨릭교회는 이에 대한 대응책으로 교회의 전통 교리를 강화하는 태도에서, 예술은 신앙심을 끌어올리고 교리의 뜻을 시각화하여 종교적인 신비성에 접근하는 기능을 가졌다고 주장했다. 바로 트렌토 공의회를 통해 종교 예술의 문제를 해결하고 가톨릭교회의 입지를 강화하게 되었다.

1500년대 초반의 거장들은 르네상스 미술을 절정으로 끌어 올리면서 르네상스의 고전 시기를 전개했지만, 이 최고의 순간은 매우 짧았다. 1520년경부터 1600년경 사이에는 후기 르네상스 또는 매너리즘이라고 불리는 예술양식이 전개되었다.

건축 : 중앙집중식 교회

전성기 르네상스에는 돔이 얹힌 중앙집중식 교회 양식이 유행했다. 초기 르네상스 건축 양식을 떠올리게 하는 이 양식은 공간 구성이 복잡하지만 완전성과 조화를 추구하고 있다. 16세기 교회 건축은 15세기 건축물과 비교하면 보다 웅대하고 장대한 구조를 갖추고 있다. 또한 교회 건축뿐만이 아니라 도시의 저택이나 전원 빌라와 같은 세속 건축도 많은 진보를 꾀했다.

전성기 르네상스에 대표적인 건축가는 도나토 브라만테(Donato d' Aguolo Bramante, 1444~1514)이다. 그가 1502년에 설계한 템피에토(Tempietto)는 전성기 르네상스 건축의 귀중한 작품으로 고대의 정신을 순수하게 잘 반영하고 있다. 템피에토는 성 베드로의 순교 장소로 알려진 산 피에트로 인 몬토리오(San Pietro in Montorio) 교회 옆의 프란체스코 수도원의 안뜰에 세워졌다. 성 베드로에게 봉헌된 추모 경당인 템피에토는 르네상스를 통틀어 가장 이상적이고 완벽한 균형과 조화를 갖추고 있는 건축물이다. 템피에토는 2개의 층으로, 3개의 계단으로 이루어진 원형 기단 부위에 서 있다. 템피에토의 아래층은 16개의 고대 로마의 원기둥을 사용했고, 48개의 판부조로 들보를 세우고, 그 위에 난간을 둘렀다. 위층은 아래층과 같은 조형원리로 원형 벽체의 외부에는 아치형과 사각형 벽감이 교차하여 건축의 리듬

감을 주고 있다. 원래 그는 템피에토를 16개의 원주로 둥근 화관처럼 에워싼 외부 건축까지 설계했으나 실행시키지는 못했다. 이 구상에서도 마찬가지로 아치형과 사각형 벽감이 번갈아 교차하였다. 브란만테가 구상한 템피에토의 외부 건축은 교회의 순례객들에게 시작과 끝이 없는 영원한 순환의 여정을 묵상하도록 제공하려 했던 것이다. 여기에 우주를 상징하는 원과 우주의 중심에 선 인간의 모습을 연상케 한다. 브란만테는 또한 템피에토의 기둥과 기둥 사이의 간격이나 기둥과 내부 벽체 사이의 간격은 도리아식 기둥 하나의 지름을 기본단위로 삼았다. 이처럼 브란만테는 정확히 계산된 비례 규칙을 사용하여 고대의 건축 이론도 충실히 따랐음을 알 수 있다. 그의 템피에토는 르네상스의 건축 이념인 외부와 내부의 완전한 조화를 이상적으로 실현한 작품이다.

브란만테의 또 다른 장대한 건설 계획은 로마 바티칸의 성 베드로 대성당이었다. 그의 설계도를 보면 가로 세로축의 길이가 같은 그리스 십자가 형태를 기초로 한 건물에 고대 로마의 판테온의 돔과 맞먹는 거대한 반구형 돔을 얹고, 네 방향의 네 대각선 귀퉁이에 탑을 세우도록 고안했다. 성당의 개축 계획을 홍보하기 위해 만든 메달에 그는 "나는 콘스탄티누스의 바실리카 꼭대기에 판테온을 세울 것이다"라는 자신의 의지를 새겨 놓았다. 이렇게 건축물의 규모는 로마적이었으나, 설계의 특징은 분명히 그리스도교적이라 할 수 있다. 그리스식 십자가 형태의 교회와 돔, 대각선 귀퉁이에 탑은 초기 그리스도교와 비잔틴의 특징이었다. 사실 중앙집중식 구조는 가톨릭교회의 전례예식에는 적합하지 않았다. 그래서 브란만테가 설계한 그리스식 십자가형 구조는 라틴식 십자가형 구조로 바뀌었다. 브란만테의 성 베드로 성당 설계는 판테온과 콘스탄티누스의 바실리카뿐만 아니라 초기 르네상스 건축물들을 능가하는 것이었다.

조각 : 아름다운 이상적인 인체

초기 르네상스에 도나텔로나 기베르티가 회화의 3차원적 원근법을 부조작품에 결합해 새로움을 제시하였다면, 전성기 르네상스에는 미켈란젤로(Michelangelo Buonarroti, 1475.3.6.~1564.2.18.)의 조각을 빼놓을 수 없다. 그의 조각은 재료의 물성을 넘어 영혼의 형상을 시각적으로 표현함으로써 르네상스 조각을 정점까지 끌어올렸다.

미켈란젤로가 1497년에 샤를 8세가
파견한 프랑스 대사 라그롤라의 의뢰로
죽은 예수를 품에 끌어안고 있는 성모 마
리아를 대리석으로 제작했다. 일명 '피에
타(pietà)'라 불리는 성모자상은 중세시대
부터 북유럽 작가들이 많이 다루었던 내
용이었지만, 대리석으로 만드는 일은 흔
치 않았다. 그는 힘없이 늘어진 무고하
게 죽은 예수의 육체를 아름다운 영혼으
로 대변하는 가장 이상적인 인체로 표현
하고 성모 마리아를 세속적 욕망을 버리
고 명상의 모습으로 승화된 표정으로 재

[Ⅷ-1] 미켈란젤로 부오나로티, 피에타, 1498~1499, 성 베드
로 대성당, 로마

현하고 있다. 가장 밀도 있고 완성도 높은 〈피에타〉는
그의 명성을 널리 알리는 작품으로 자리했다.

〈피에타〉와 더불어 또 다른 미켈란젤로의 걸작은
〈다비드(David)〉 조각상이었다. 〈다비드〉는 정의의 투
사로서 피렌체 공화국 시민의 애국심을 상징하는 작
품이기도 했다. 그는 다비드를 육상을 통해 단련된 육
체와 더불어 고대 그리스인들의 정신적 이상과 원죄
이전 인간의 참다운 모습이 어떠했는가를 완벽한 해
부학적 표현으로 나타냈다. 이렇듯 미켈란젤로의 신
플라톤주의 관념의 표현은 인간의 이데아로서의 다
비드상을 보여준다. 콘트라포스트와 늠름하고 영웅
적인 도전자의 기상을 보여주는 〈다비드〉상은 도나텔
로의 〈다비드〉상과 함께 르네상스를 대표하는 조각이
되었다. 현재 피렌체의 아카데미아 미술관에 소장되
어 있는 미켈란젤로의 〈다비드〉상은 1873년까지 피
렌체 시청사가 있는 시뇨리아 광장에 공공기념물로

[Ⅷ-2] 미켈란젤로 부오나로티, 다비드,
1501~1504, 갤러리아 델 아카테미아, 피렌체

[Ⅷ-3] 미켈란젤로 부오나로티, 교황 율리우스 2세의 영묘, 1542~1545, 산피에트로인빈콜리 교회, 로마

[Ⅷ-4] 미켈란젤로 부오나로티, 모세, 1513~1516, 산피에트로인빈콜리 교회, 로마

[Ⅷ-5] 미켈란젤로 부오나로티, 빈사의 노예, 1513~1516, 루브르 박물관, 파리

전시되어 있었다. 현재 그곳에는 같은 크기의 모작이 있다. 따라서 미켈란젤로의 〈다비드〉상은 고대 이후 공공장소에 전시된 최초의 나체 조각이다.

15세기와 16세기 초에 예술가들은 고대 로마의 유적과 유물에 대해 지대한 관심이 있었으며 도시마다 유력자들이 고대유물을 자신들의 저택에 장식하는 것이 성행했다. 아울러 16세기 초 로마는 율리우스 2세 교황의 고대유물에 대한 열정으로 미술의 중심지로 부상했다. 우리에게 잘 알려진 미켈란젤로의 〈모세〉 조각상도 이때 제작된 것으로, 교황 율리우스 2세 영묘의 중심이 되는 조각상이다. 그는 모세의 내면의 격정을 극적으로 표현하고 있다. 또한 미켈란젤로의 노예 조각상들은 다음에 올 매너리즘 양식을 예견케 한다. 조각상 〈빈사의 노예〉 몸의 자세는 죽음에 대한 고통과 두려움으로 마치 뱀의 형상(피구라 세르펜티나타, Figura serpentinata)처럼 뒤틀려 있다. 그는 지상이라는 감옥에서 살아가는 모든 인간은 바로 노예라 하였고, 지상의 삶

은 감옥이며, 우리는 바로 그 노예라 했다.

미켈란젤로의 작품 세계는 한마디로 신플라톤주의 사상의 현시라 할 수 있다. 신플라톤주의는 세상의 모든 사물과 현상은 하느님의 섭리와 계시로 이루어졌다는 사상이다. 즉, 인간이 죄를 짓고 세상에 오기 전에 천상에서는 영혼과 육체가 완전하고 아름다웠기 때문에 세상에 살아가는 동안에 인간은 잃어버린 인간의 원래 모습을 되찾기 위해 하느님을 사랑하며 그의 말씀에 따라 생활해야 한다는 것이다. 미켈란젤로 스스로는 자신을 대리석 돌덩이 안에는 하느님께서 창조한 어떤 형상이 그 안에 자리하고 있기 때문에 돌의 나머지 부분을 제거하여 사람으로 간주하였다. 이렇게 조각가란 하느님이 창조한 형상을 드러내 보이기 위해 돌을 다듬는 사람으로 보았다. 이처럼 신플라톤주의에 젖은 미켈란젤로는 예술적 표현의 최고의 매체를 바로 인체로 보았으며, 예술의 고전적 가치를 적극적으로 수용하여 조각을 표현하고자 했다. 또한 그는 완벽한 인체를 재현하고자 정확한 해부학적 지식을 통해 지상에서 가장 순수하고 아름다운 이상적인 인체를 창조하려 했다.

회화: 조화와 균형을 갖춘 이상적 미

전성기 르네상스 시기에 로마는 예술 문화의 중심지 역할을 했으며, 회화는 조화와 균형을 갖춘 이상적 미를 추구하였다. 르네상스 회화의 3대 거장으로 불리는 레오나르도 다빈치, 미켈란젤로, 라파엘로(Raffaello Santi, 1483.4.6.~1520.4.6.)는 고전적 균형미를 최고의 경지로 이끌었고 이들의 작품은 유럽 회화에 영향을 주게 되었다. 그들은 매너리즘의 발전과 더불어 유럽에서 설명할 수 없을 정도로 커다란 성공을 거두었다.

15세기 말 회화를 둘러싼 논쟁은 레오나르도 다빈치로 인해서 흥미로웠던 만큼 그는 인류 역사에서 가장 뛰어난 업적을 남긴 천재화가로도

[Ⅷ-6] 레오나르도 다 빈치, 암굴의 성모, 1483~1486, 루브르박물관, 파리

손꼽혔다. 전기 작가 바사리는 레오나르도가 "살아 있고 숨 쉬는 인물"을 그려낼 수 있었다고 전한다. 그가 사용했던 스푸마토 기법은 선을 없애는 것이 아니라 밝은 대기에 비친 사물의 윤곽선이 희미하게 처리되어 사라지는 것으로 회화 기법을 과학적으로 연구한 결과물이었다. 레오나르도 다빈치의 〈암굴의 성모〉에는 어두운 동굴 속에 미세한 안개가 흐르듯 등장인물들의 윤곽을 흐리게 처리하고 있다. 이렇듯 스푸마토 기법을 사용하여 그림 전체에 아련한 환상 내지 꿈같은 분위기를 연출하여 친밀감이 감돌도록 했다. 레오나르도 다빈치의 또 다른 걸작 〈모나리자〉 역시 사물의 윤곽선을 구체적으로 나타내지 않고 어둠 속에 감추는 기법을 사용하여 모나리자의 표정을 명확하게 나타내고 있지 않다. 피렌체의 부유한 상인 부인의 초상화를 그렸다기보다는 한 여인의 보편적 이미지와 보편적인 감정 상태뿐만 아니라, 남녀 구분마저 불분명한 인간적 보편적 감정을 표현하고 있다. 스푸마토 기법의 감미로움은 육체를 부드럽게 표현하며 생동감 있는 동세와 연결된 표면의 효과는 다양한 변화를 만들어 냈다. 그리고 작품 〈모나리자〉는 르네상스 예술의 조형적 특성인 사실주의에 근간을 두었다. 레오나르도는 해부학에 대한 거의 완벽한 지식을 바탕으로 살아 있는 생명체로서 인간의 육체는 자연과 유기적 구조로 되어 있다는 것을 발견했다. 모나리자의 얼굴과 얼굴 근육, 이목구비는 마치 살아 있는 듯한 표정으로, 그가 한 여인을 바라보며 그 내면의 느낌을 사실적으로 표현하였기 때문이다. 이러한 사실적 표현은 섬세한 색의 조화로 빛과 그림자가 적절하게 어울려 모나리자를 신비로운 형상으로 만들었다. 피치노(Marsilo Ficino, 1433~1499)가 "빛은 사물에 손상을 주지 않고, 모든 사물에 퍼지면서 비물질적이고 신성하다"고 하였듯이 모나리자의 얼굴은 인간의 순수를 비추는 내면의 빛을 띠고 있다. 레오나르도는 기하학적 수치를 통해 사실성을 연구했던 것이 아니라 시각에 호소하여 대상을 효율적으

[Ⅷ-7] 레오나르도 다빈치, 모나리자, 1500/03~05, 루브르
박물관, 파리

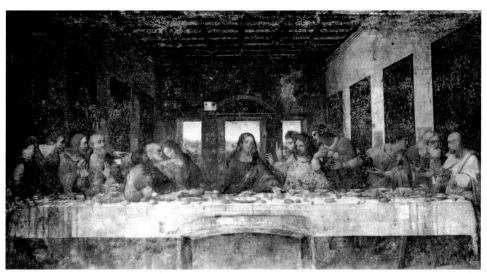

[Ⅷ-8] 레오나르도 다 빈치, 최후의 만찬, 1497년경, 산타 마리아 델라 그리치에 교회 수도원 식당, 피렌체

로 표현하려고 했다.

레오나르도 다빈치의 〈최후의 만찬〉은 전성기 르네상스의 이상을 드러내면서 그가 불후의 명성을 얻게 된 작품이다. 산타 마리아 델라 그라치에(Santa Maria delle Grazie) 교회의 부속 수도원 식당의 벽면을 장식하기 위해 전통적인 프레스코 기법을 무시하고 기름과 템페라를 혼합한 물감을 실험적으로 사용했다. 지금은 완전히 복원되어 있지만, 이것은 오래가지 못해 탈색되고 물감층은 잘게 갈라지면서 떨어져 나갔다. 비록 화가는 기법적인 면에서는 비판을 받았지만 전체적인 구성은 안정된 균형감을 갖추었다. 예수는 그림 정중앙에 있고 그의 머리 뒤에 소실점이 설정되었으며, 창문으로부터 들어오는 빛은 후광처럼 상징적 의미를 지닌다. 〈최후의 만찬〉은 예수가 수난당하기 전날 밤 제자들과 마지막 저녁을 나누는 장면이다. 레오나르도는 예수가 그의 제자 중 1명이 그를 배반할 것이라는 말에 다양한 표정과 동작을 통해 미술에서 처음으로 각각의 사도들의 내적인 심상을 묘사했다.

1378년부터 1417년 사이의 교회 대분열 이후 로마는 다시 그리스도교 세계의 중심이 되었다. 교황 율리우스 2세는 예술가들을 로마로 불러 모으고 그리스도교 미술을 중흥시켰다. 교황의 총애는 피렌체에서 로마로 온 미켈란젤로와 라파엘로에게 집중되었다. 미켈란젤로와 라파엘로는 1509~12년 사이에 서로 다른 공간이긴 하지만 바티칸 내부 장식 일을 맡았다.

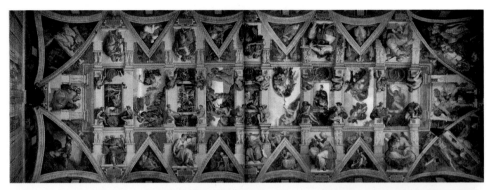

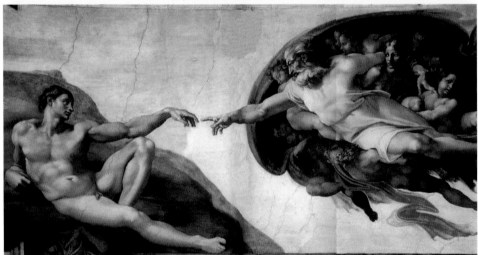

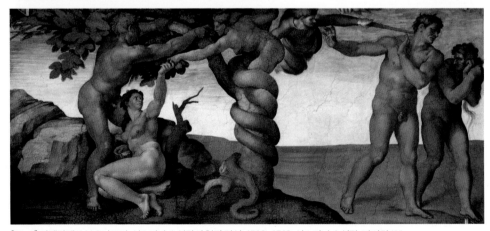

[Ⅷ-9] 미켈란젤로 부오나로티, 시스티나 소성당의 천장 장식, 1508~1512, 시스티나 소성당, 바티칸 (위)

[Ⅷ-10] 미켈란젤로 부오나로티, 아담의 창조, 1508~1512, 시스티나 소성당, 바티칸 (가운데)

[Ⅷ-11] 미켈란젤로 부오나로티, 아담과 이브의 뱀의 유혹과 에데동산에서의 추방, 1508~1512, 시스티나 소성당, 바티칸 (아래)

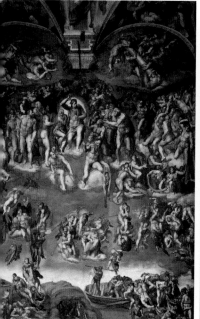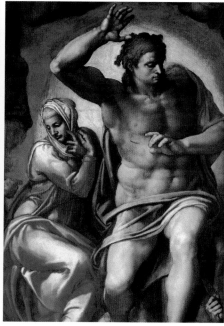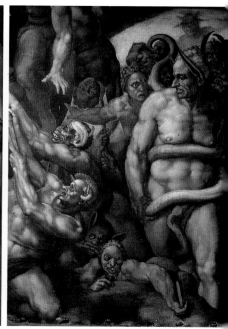

[Ⅷ-12] 미켈란젤로 부오나로티, 최후의 심판, 1534~1541, 시스티나 소성당, 바티칸 (왼쪽)
[Ⅷ-13] 미켈란젤로 부오나로티, 최후의 심판(부분), 1534~1541, 시스티나 소성당, 바티칸 (가운데)
[Ⅷ-14] 미켈란젤로 부오나로티, 최후의 심판(부분), 1534~1541, 시스티나 소성당, 바티칸 (오른쪽)

　　교황 율리우스 2세는 미켈란젤로에게 시스티나 소성당의 천장 장식을 주문했다. 밋밋한 천장에는 원래 푸른 바탕에 장식적인 별들이 박혀 있었으나 미켈란젤로는 이곳에 인류의 탄생과 죽음을 신학적인 체계에 따라 그려 넣었다. 천장벽화는 예언자와 무녀들, 예수의 조상들, 나체의 청년들, 창세기의 사건들을 결합해 복합적으로 구성하고 있다. 미켈란젤로는 회화를 우선시한 레오나르도 다빈치와는 달리 조각을 우선시하긴 했지만 시스티나 소성당의 천장화는 경이로울 정도로 풍부한 색채와 생명력으로 가득한 인체 형상으로 미술의 극치를 이루고 있다. 비틀린 나체 인물들은 마치 그려진 조각상과 흡사했다. 그로부터 20년 뒤 미켈란젤로는 교황 바오로 3세의 의뢰로 시스티나 소성당의 서쪽 벽면에 최후의 심판 장면을 그렸다. 1541년 '모든 성인 축일'에 공개된 〈최후의 심판〉은 사회적으로 물의를 불러일으켰다. 이 작품의 구성은 거대한 인물들로 전체를 차지하여 광대함은 헤아릴 수 없고, 무서운 '공포'를 증명해 보이는 것처럼 그렸다. 수많은 나체상은 미켈란젤로의 해부학적 능력을 보여주고 있으며 창조주가 만든 완전함을 신체의 동작과 표현에 반영하고 있다. 바사리는 미켈란젤로의 〈최후의 심판〉에 대해 '인간 세상에 하느님이 보낸 위대한 화가'라고 쓰면서

그를 신성한 드로잉에 최고의 통역자로서 과장된 정의를 하였다. 이러한 극찬 뒤에는 도상
학적인 문제로 강력한 비평이 반복되었다.-수염이 없는 그리스도, 두려움이 가득한 성모 마
리아, 날개 없는 천사들, 천국에 영혼들의 포옹-그러나 도상학적 문제보다는 무엇보다도 윤
리적인 문제였던 것으로 보인다. 경건한 신자로서 관객은 '나체의 부끄러움과 음란함이 고
결한 장소에 부적합하며 윤리적으로 부도덕한 것이라고 보았고 이곳이 교황의 소성당이라
기보다 목욕탕이나 여관집 같다'고 생각했다. 〈최후의 심판〉이 전통적인 도식에 따라 그려
지기는 했으나 미켈란젤로는 선적인 질서를 왜곡해서 역동적인 느낌을 부여했다. 역동적인
신체의 움직임 속에서 나체는 신의 의지 앞에서 당당한 인간의 모습을 드러낸다. 한편 심판
을 주재하는 그리스도의 모습은 성모 마리아나 여러 성인이 놀라서 두려워할 정도로 권위
적인 모습으로 묘사되었다. 완벽한 미술과 윤리, 신앙에 대한 관점은 미켈란젤로의 작품의
명성을 높이는 계기가 되기도 했다. 1564년 트리엔트 공의회를 기점으로 강경한 종교 개혁
의 분위기는 이 작품을 파괴할 위험에 빠트렸지만 결국 나체의 음부를 가리는 것으로 마무
리되었다. 미켈란젤로가 죽은 지 얼마 되지 않은 시점부터 18세기 중반까지 지속해서 이미
지에 대한 검열이 이루어졌다.

[VIII-15] 라파엘로 산지오, 아름다운 정원사의 성모,
1507, 루브르 박물관, 파리

미켈란젤로와 레오나르도 다빈치에 버금가
는 명성을 지닌 전성기 르네상스 예술가는 라파
엘로였다. 라파엘의 작품들에서는 서정적이고
우아하면서도 역동적인 회화적 특징이 나타난
다. 〈아름다운 정원사의 성모〉는 자애롭고 인자
한 성모와 아기 예수 사이에 흐르는 따스한 눈길
과 두 모자간의 정감을 부러워하는 듯한 세례자
요한의 모습이 그려졌다. 이들은 완벽한 삼각형
구도 안에서 시선과 시선을 연결하여 내적인 암
시를 주고받고 있다. 중세의 전통적인 도상에서
아기 예수는 땅에 내려앉을 수 없는 존재로 성모
마리아의 품에서 떨어지지 않은 모습이었다. 또
한 아기 예수의 얼굴은 근엄한 자태로 어른의 모
습이었으며 성모 마리아의 형상 역시 근엄한 표

[Ⅷ-16] 라파엘로 산지오, 아테네 학당, 1510~1511, 서명의 방, 바티칸(위)
[Ⅷ-17] 라파엘로 산지오, 성사에 대한 토론, 1510~1511, 서명의 방, 바티칸(아래)

정이었다. 그러나 라파엘로는 성모 마리아를 그리스도교적인 헌신의 이미지에 세속적인 여인의 따뜻함을 표현했다. 그는 성모 마리아를 통해 순수한 모성이라는 인간적 이미지를 그린 것이다. 성경의 이야기를 그는 인간적 이야기로 해독한 것으로 고대 그리스 헬레니즘 시대의 부활 사상인 인간중심사상이 그대로 반영된 것이라 할 수 있다.

　　교황 율리우스 2세는 미켈란젤로가 시스티나 소성당의 벽화를 그리고 있을 때 라파엘로에게는 바티칸 북쪽 날개에 있던 집무실 장식을 맡겼다. 그 가운데 서명의 방에 있는 〈아테네 학당〉을 살펴보면 르네상스 예술가들이 그리스 정신으로 회귀를 주장했다는 것을 알 수 있다. 이것은 벽면마다 철학·신학·시학·법학의 4개 주제로 구성된 벽화 중 철학을 표현한 그림으로 인간의 학문, 이성의 논리로서의 세계를 표현했다. 작품에는 중앙의 터널형 볼트, 연속된 아치의 형상, 도리아 양식 등으로 건축의 이미지가 강하고 완벽한 원근법적 구도를 표현했다. 라파엘로의 〈아테네 학당〉은 르네상스가 추구했던 인문학적 사고와 고대 그리스의 예술과 정신 사상이 표현된 작품이다.

　　15, 16세기 피렌체와 로마의 예술은 그들만의 고유의 특징을 지니고 있었지만, 베네치아는 이탈리아 경계를 넘어 바깥 세계와 접촉하면서 새로운 영향을 주고받았다. 이미 1500년경 동방과 북유럽을 잇는 길목에 있는 베네치아는 막강한 부의 도시로 자리 잡았다. 베네치아의 교회와 총독관저, 부유한 상인들은 그들을 위해 일할 예술가들을 끌어모았다. 1475년 나폴리 출신의 화가 안토넬로 다 메시나(Antonello da Messina, 1430~1479.2.)는 베네치아로 입성하여 북유럽의 회화 기법을 베네치아에 전수했다. 나폴리의 아라곤 왕궁에서 활동했던 당시 안토넬로는 북유럽 화가들과 함께 일하고 얀 반에이크(Jan van Eyck, 1390?~1441)와 로히어르 판 데르 베이던(Rogier Van Der Weyden,

[Ⅷ-18] 안토넬로 다 메시나, 서재에 있는 성 지롤라모, 1460년경, 국립미술관, 런던

[Ⅷ-19] 조반니 벨리니, 환시에 빠진 성 프란체스코, 1480~1485, 프릭 컬렉션, 뉴욕(위)
[Ⅷ-20] 조르조네, 성모와 아기예수와 성 프란체스코와 성 리베랄레, 1505년경, 두오
모 카스텔프랑코, 베네치아(아래)

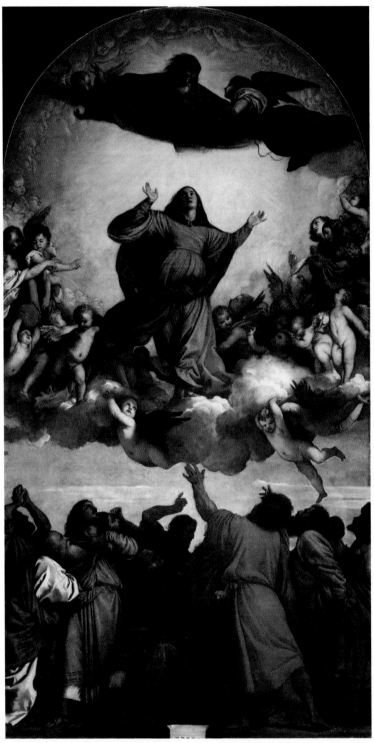

[Ⅷ-21] 티치아노 베첼리오, 성모승천, 1516~1518, 산타 마리아 글로이오자 데이 프라리 교회, 베네치아

[Ⅷ-22] 세바스티아노 델 피옴보, 피에타, 1516~1517, 시립미 [Ⅷ-23] 세바스티아노 델 피옴보, 나자로의 부활, 술관, 비테르보　　　　　　　　　　　　　　　　　1517~1519, 국립 미술관, 런던

1399/1400~1464.6.18.)의 작품을 보고 연구할 기회가 있었다. 안토넬로는 모델을 매우 충실하게 연구한 후 물감층을 얇게 해서 여러 번 덧바르는 기법을 사용했다. 그의 작품에서는 반에이크의 세련된 세부묘사와 회화적인 윤곽선, 조화로운 명암으로 안정된 구도를 찾아볼 수 있다. 북유럽 화가들의 작품에서 영향을 받아 빛과 색채로 사물의 형태를 나타내는 안토넬로의 방식은 후에 조반니 벨리니(Giovanni Bellini, 1430년경~1516), 조르조네(Giorgione, 1478~1510), 티치아노(Vecellio Tiziano, 1490?~1576.8.27.) 등에게 영향을 끼쳤다.

베네치아의 조반니 벨리니는 북유럽 플랑드르 회화 작품을 연구하며 1490년대 초에 윤곽선 대신 감미로운 색채를 사용하기 시작했다. 벨리니의 그림 〈환시에 빠진 성 프란체스코〉에는 황금빛 대기가 섬세하게 재현된 풍경 속에 성 프란체스코가 맨발로 성스러운 땅 위에 서 있는 모습이다. 벨리니는 유연한 윤곽선과 부드러운 색채와 충만한 빛으로 화면 전체를 채우고 있다. 벨리니가 연구했던 플랑드르 회화 기법과 형식은 베네치아 회화에 새로운 전환점을 마련하는 계기가 되었다. 벨리니는 죽을 때까지 베네치아에서 명성을 떨쳤으며 혜성처럼 등장한 조르조네, 세바스티아노 델 피옴보(Sebastiano del Piombo, 1485?~1547), 티치아노와 같은 화가는 당대 회화에 신선한 요소를 제공했다.

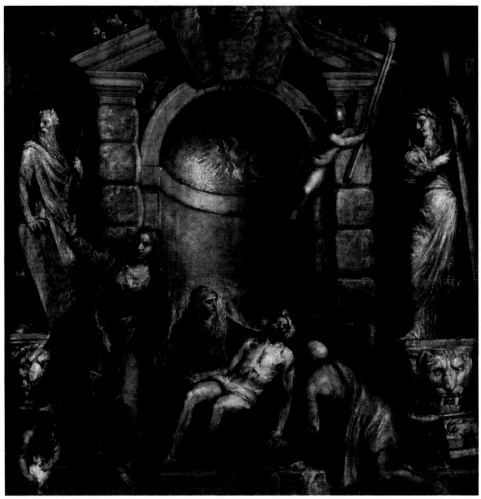

[Ⅷ-24] 티치아노 베첼리오, 피에타, 1576, 아카데미아 미술관, 베네치아

르네상스 시기에 베네치아에서 가장 명성이 알려진 화가로는 티치아노를 빼놓을 수 없다. 티치아노는 거의 혼자서 베네치아 미술을 이끌며 반세기 동안 가장 유명한 화가로 부상했다. 오랜 생애 동안 그는 색채를 중심적으로 사용한 회화로 독창성을 발휘했다. 티치아노의 회화는 초기에 부드럽고 풍부한 분위기의 색채에서 후기에 거칠고 대담한 자유로운 붓놀림의 색채로 형태를 표현한 것이 특징이었다. 티치아노는 르네상스 미술의 한계를 뛰어넘어, 레오나르도 다빈치, 미켈란젤로, 그리고 라파엘로보다 훨씬 앞선 기질로 근대적 성향의 회화를 이룩했다.

북유럽 르네상스
미술

이탈리아의 피렌체 지역에서 시작된 르네상스 운동은 1500년대를 전후해서 알프스 산맥을 넘어 유럽 전역
으로 퍼져 나갔다. 그러나 알프스 이북의 지역에서는 이탈리아 르네상스와는 다른 특색의 르네상스로 발전
되었다. 이탈리아의 르네상스가 심미적이고 세속적이었다면, 북유럽의 르네상스는 사회 비판적이고 종교
지향적인 경향이 강했다.

† 시대적 · 교회사적 변화 : 상업과 도시시민 계급의 성장

북유럽 르네상스라고 하면 역사적으로 로마가 패권을 잡고 있을 때 지중해에 접하지 않은 북쪽 지역 모두를 말한다. 지금의 프랑스 북부 지역을 비롯해 네덜란드, 벨기에, 독일, 오스트리아, 폴란드까지도 북유럽에 속한다.

피렌체와 마찬가지로 1420년경부터 플랑드르 지방에서는 새로운 경향의 예술이 나타나기 시작했다. 비록 이탈리아의 르네상스 문화가 알프스 이북의 유럽 각국에 전해졌으나 큰 영향력을 주지 못하였다. 15세기 말 이후 중앙 집권적 체제 국가가 발달하고 지리상의 발견으로 상공업과 경제가 번영하였다. 그리고 도시시민 계급이 성장하게 되자 북유럽은 이탈리아 르네상스에 직접적인 영향권에 들어서나 각 국가나 지역의 특징에 맞게 다양하게 발전하였다. 사실상 16세기 이후에는 알프스 이북의 유럽국이 르네상스의 중심지 역할을 하였다.

북유럽 국가들은 도시 시민적인 바탕을 둔 이탈리아의 르네상스와는 달리 절대 군주 체제를 정치적 배경으로 하고 있었다. 1527년 신성 로마제국 황제 칼 5세(재위 1519~1556)가

군대를 이끌고 로마를 공략하여 가톨릭교회의 중심지인 로마는 정치적 난국과 문화적 파국을 겪게 되었다. 이와 더불어 15세기 교황에 대한 비판의 목소리는 16세기에 이르러 종교개혁을 일으켜 이탈리아와 알프스 이북의 국가들 사이에 대립관계를 초래했다. 그러나 로마약탈 사건은 이탈리아의 훌륭한 문화를 알프스 이북 너머까지 알리는 계기가 되었다. 그리고 루터의 종교개혁은 가톨릭교회의 반종교개혁운동을 촉진했고, 루터주의는 정치적 권리를 승인받게 되었다. 루터의 복음주의를 시작으로 독일에서뿐만이 아니라 스위스, 네덜란드 등지에서 종교개혁이 확산하여 그리스도교의 양분화가 일어나게 되었다.

한편 북유럽은 지역적 특성으로 운하와 무역, 상업이 발달하였고, 시장 경제가 활발하였다. 따라서 상공업으로 부와 권력을 차지한 새로운 시민 계급인 상류층 부르주아들이 등장하게 되었다. 부유한 시민 계급은 새로운 형태로 자신들의 권리를 주장하게 되는데, 예컨대 귀족들처럼 미술애호가나 미술후원자로 자신들의 취향에 맞는 미술품을 주문하는 것이었다.

† 철학적 배경 : 『우신예찬』과 『유토피아』

16세기 들어 프랑스 · 독일 · 영국 등은 각국의 문화적 전통과 결합하여 독자적인 르네상스를 발전시켰다. 이탈리아 인문주의자 대부분이 플라톤 철학과 신학을 융합시키거나 종교문제에 대해 무관심하였다면, 알프스 이북의 인문주의자들은 신앙문제나 성경연구를 언어문헌학적 방법으로 취급했다. 북유럽 인문주의는 이탈리아 르네상스 영향을 받아 본격화되었고, 이것은 인쇄술의 발명으로 더 대중화되었다.

초대교회의 순수함으로 돌아가자고 한 에라스무스(Erasmus, 1466~1536)는 북유럽의 대표적인 인문주의자로 그의 저서 『우신예찬』(1511)을 비롯한 여러 저서에서 교회와 성직자들의 부패를 비판하고 권위적인 가톨릭교회에 도전하여 실질적으로 종교개혁의 이론적 근거를 마련해 준 셈이었다. 비록 루터의 강세로 에라스무스는 주목을 받지 못했으나, 종교개혁의 전개 과정을 볼 때 결코 에라스무스의 역할은 적지 않았다.

또한 에라스무스의 『우신예찬』은 네덜란드에서 영국의 인문주의자 토마스 모어(Thomas

More, 1477.2.7.~1535.7.6.)에게 영향을 끼쳤다. 모어의 저서『유토피아』(1516)는 영국의 자본주의가 성장하는 과정에서 드러난 사회적 모순을 비판한 것으로 공상적 이상향을 그려 현실을 이에 접근시키려는 도덕적인 사회 개혁을 주장하는 혁명이라 볼 수 있다. 여기에서 개혁이라는 것은 가톨릭 정신을 담은 것을 의미한다.

† 미술사적 현상 : 사실적 묘사와 순수한 신앙심

북유럽의 르네상스는 이탈리아와 동시에 르네상스가 꽃핀 것이 아니라 시기적으로 50~100년 정도 늦게 시작되었다. 물론 이탈리아의 '부활'의 의미인 르네상스와는 구별되지만, 네덜란드에서는 이미 1420년경부터 나름대로 고딕양식에서 벗어나 예술의 개혁을 이룩하며 새로운 진보를 이룩하였다. 이탈리아 르네상스가 고전에서 영감을 얻어 '고전으로의 부활'을 강조했다면, 북유럽 르네상스는 자연에 눈을 돌렸다고 할 수 있다. 사실상 북유럽 사람들에게는 이탈리아에서처럼 고대유물을 갖추지 못한지라 고대 그리스·로마의 예술을 되돌아보며 이상적인 비례를 습득하기에는 역부족이었다. 하지만 이들은 자연을 분석한 사실적 묘사와 초기 그리스도교의 순수한 신앙심을 나타내고 종교적 주제를 일괄적으로 표현해 냈다. 또한, 북유럽은 종교개혁의 본거지답게 예술가들 가운데 마르틴 루터의 종교개혁에 대한 신봉자들이 나오면서 그림의 주제나 내용도 그와 관련된 사상이 그려지기 시작했다.

15세기 말 이후 뒤러를 비롯한 알프스 이북의 여러 국가의 미술가들이 이탈리아를 방문하고 1527년 칼 5세 군대의 '로마 약탈' 등으로 이탈리아 예술가들의 새로운 후원자들을 찾아서 조국을 등지고 도피하는 등으로 이탈리아 르네상스 미술이 북방 여러 나라에 전파되었다. 북유럽의 르네상스는 16세기 초에 이탈리아 르네상스의 영향을 직접 받기 전까지는 고딕의 전통이 지속해서 유지하고 있었기에 북유럽의 초기 르네상스를 후기 고딕이라고도 불렀다. 그러나 16세기 초에 북유럽 미술은 자신들의 고유한 지역적 특성과 이탈리아의 르네상스의 특징을 결합하여 새로운 미술의 발전을 이루었고, 17세기 바로크 미술이 출현하기 전까지 지속되었다.

건축 : 고딕건축 양식과 르네상스 특징의 결합

14~15세기 북유럽 건축은 고대에 대한 심도 있는 연구와 더불어 고딕건축 양식에서 벗어난 이탈리아의 르네상스 건축과는 달리 여전히 고딕양식이 계속 발전되었다. 또한 14~15세기에는 시민의 생활에 필요한 시청사나 조합건축 등의 세속적인 건축물이 성행했으며, 종교건축 역시 15~17세기 도시의 특징에 따라 지어지긴 했지만 고딕양식에서 완전히 벗어나진 못했다.

[IX-1] 자크 코에르 저택, 1443~1453, 브뤼주, 프랑스

[IX-2] H.슈라이너, 성 킬리안 교회 종탑, 1513~1529, 하일브론

[IX-3] 오트하인리히 건축, 1556~1559, 하이델부르크 성

15세기는 이탈리아에서 출발한 르네상스 문화가 새로운 건축 개념을 탄생시켜 교회의 공간을 체계화시키고 있었다. 그러나 북유럽에서는 이탈리아의 체계를 도입하지 않고, 그들의 감각에 적합한 건축공간을 유지했다. 프랑스의 브뤼주에 자크 코에르 저택을 살펴보면 이탈리아 르네상스 건축이 보여주는 대칭적 방식으로 분명하게 공간을 구분한 것과는 달리 북유럽 건축가들은 공간을 분명하게 구분 짓기보다 분리되었지만 유기적으로 연결하고, 광선 역시 극명하기보다는 미묘하게 조절된 효과를 주었다. 15세기 실제 북유럽 건축은 당시 회화에서 작품에 그려진 건축의 특징과 거의 일치했다.

15세기 내내 고딕 건축양식으로 남아 있었던 알프스 산맥 너머의 국가에서 새롭게 르네상스 건축 양식이 나타나기 시작한

것은 16세기 후반 독일에서였다. 독일에서는 전통적인 고딕식 건축에 이탈리아에서 시작된 성숙한 르네상스 건축의 소재들을 융합시켰다. 하일브론 시의 성 칼리안 교회의 종탑을 살펴보면 구조는 전형적인 후기 고딕 양식이다. 그러나 종탑의 장식은 르네상스적이다. 탑의 허리 부분에는 르네상스식 난간을 두르고 탑의 위쪽에는 고대풍의 조각 작품들로 장식되었다. 독일의 르네상스 건축의 특징이라 할 수 있는 지나칠 정도의 장식적 요소는 세속적 건축물에도 나타났다. 따라서 건축가들은 고딕식 건축물에 이탈리아에서 르네상스적인 정문이

나 창문틀, 박공부 등을 수입해 붙이기 시작했다. 하이델베르크의 하이델베르크 성의 오트하인리히 성채의 정면부는 다양한 이탈리아 르네상스 건축의 모티프가 실린 모델북을 토대로 설계한 것이었다. 사실상 이 성채의 정면부는 과도하게 베낀 이유로 르네상스 고유의 특징이 사라지고 오히려 매너리즘 건축과 같은 인상을 주었다.

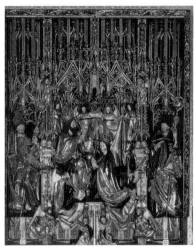

[Ⅸ-4] 미카엘 파허, 성모대관, 성 볼프강 제단, 1471~1481년경, 성볼프강 교회, 오스트리아

조각 : 조각의 독립성과 사실적 표현

15세기 북부 유럽 조각은 이탈리아와 마찬가지로 새로운 변화를 맞이했다. 15세기 제단조각은 알프스 북쪽 지방 미술 정의에서 빼놓을 수 없다. 조각가들은 규모가 크면서도 세부 형태가 정교하게 처리된 제단용 성골함을 많이 제작했다. 조각가이자 화가인 미카엘 파허(Michael Pacher, 1435년경 ~1498.8.)의 〈성 볼프강 제단〉은 섬세한 뾰족지붕 아래 화려한 금박과 물감으로 옷을 입힌 형상들이 장관을 이루고 있다. 〈성모 대관〉을 주제로 초점을 맞춘 이 정교한 제단 장식은 이 시기 독일작품의 전형이었다. 이러한 전형적인 조각은 독일 조각의 거

[Ⅸ-5] 틸만 리멘슈나이더, 성 야고보 교회의 제단 조각, 1499~1505년경, 성 야고보 교회, 로텐부르크, 독일

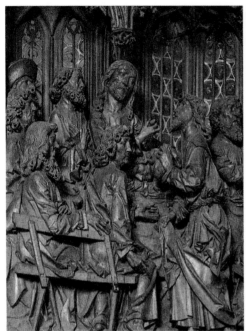 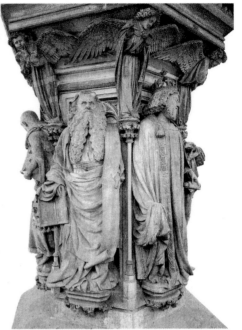

[IX-6] 틸만 리멘슈나이더, 성 야고보 교회의 제단 조각(부분), 1499~1505년경, 성 야고보 교회, 로텐부르크, 독일

[IX-7] 클라우스 슬루터, 모세의 우물, 1395~1406년경, 샤르트뢰즈 드 샹몰, 디종

장 틸만 리멘슈나이더(Tilman Riemenschneider, 1460?~1531.7.7.)의 〈성 야고보 교회의 제단 조각〉에서도 찾아볼 수 있다. 그리스도의 생애를 다양한 장면들로 묘사한 리멘슈나이더의 제단 장식은 부조와 더불어 3차원적인 조각으로 단순하면서 절제된 형상을 보여주고 있다. 종교미술은 중세에서 종교개혁 이전까지 지속해서 화려하고 허식적인 면에서 비판의 대상이 되었었다. 그 당시의 미술은 단순하고 순수하게 성경의 말씀만을 충실히 따르는 것에 중점을 둘 필요가 있었다. 이러한 이유로 리멘슈나이더는 동시대 조각가들이 정교하고 화려하게 금박을 입힌 조각과는 달리 제단화 장식에 대부분 채색을 하지 않았다. 이런 점에서 종교개혁 이후에 독일이 프로테스탄트를 채택했어도 여전히 그의 제단화는 남아 있을 수 있었다.

피렌체의 르네상스 조형은 알프스 산맥을 넘어 틸만 리멘슈나이더와 위트 스토스(Veit Stoss, 1438/47~1533)의 후기작품에 영향을 미쳤는데, 무엇보다도 도나텔로 작품에서 영향받았다. 북유럽의 조각은 이탈리아 르네상스 조각에서 나타났던 것같이 건축으로부터 자유로워져 독립성을 갖게 되었다. 네덜란드 출신인 클라우스 슬뤼터(Claus Sluter, 1350~60년경~1405/6)의 샹몰의 카루투지오 교회의 정면부 장식을 예로 보면 조각은 자유로운 환조처럼

완전히 건축과 구별된 것을 알 수 있다. 이 교회의 중앙문 가운데 세로기둥에 성모 마리아는 이탈리아 조각에서 볼 수 있는 인체에 대한 자세한 관찰과 연구가 드러난다. 성모 마리아의 얼굴의 표정, 대담하게 비틀려 매우 격정적인 동세가 드러난 상체, 다리를 약간 벌린 채 콘트라포스토 자세를 취하고 있는 모습은 인체를 면밀히 연구한 결과라 할 수 있다. 또한 양옆의 조각군은 클라우스 슬뤼터의 혁신적인 부분으로 인물 조형을 실물과 흡사하게 묘사하고 봉헌자인 생존인물을 조각으로 장식했다. 이제 더는 교회의 정면부 장식의 주제가 성경 속 인물이나 성인들의 모습이 아니라 후원자의 모습으로 바뀌게 된 것이다. 이렇게 북부 유럽 조각은 생생하고 세밀한 사실적 표현으로 이루어졌다.

15세기 말부터 이탈리아 조각가들은 일거리를 찾아 프랑스로 건너가게 됨으로써 예수의 죽음을 다룬 주제나 묘비 제작의 조각은 이탈리아와 북유럽 양식이 어울려 만들어졌다.

회화 : 세밀화와 유화기법

중세의 신 중심의 그리스도교적 세계관에서 인간중심의 세계관으로 바뀌는 과정에서 서양미술에 커다란 변화를 일으킨 것은 자연과 인간에 대한 자각이었다.

1420년경부터 이탈리아 피렌체에서 자연의 사물을 세밀하게 묘사하는 것이 마치 새로운 미술의 원칙처럼 여겨졌던 것이 네덜란드에서도 널리 알려졌다. 그러나 이곳에서는 과학적인 기초를 바탕으로 논리적으로 표현된 것이 아니라 지각 방식을 바탕으로 연구된 새로운 회화적 경향을 발전시켰다. 이것은 15세기 플랑드르 지방의 세밀화와 플레말의 대가로 알려진 로베르 캉팽(Robert Campin, 1375/80-1444) 그림이나 얀 반에이크 작품의 열린 창문을 통해 가시적 세계를 잘 관찰한 것을 볼 수 있다. 로베르 캉팽이 그린 〈메로드의 제단화〉에서는 그 이전의 국제고딕 양식 시대의 귀족적인 사회 분위기보다는 플랑드르의 서민적 생활을 정교한 묘사와 더불어 그림 속에 나타내고 있다. 이전의 국제 고딕 양식의 작품에서 다분히 동화 같았던 요소들이 캉팽의 작품에서는 사물의 모든 측면이 사실적으로 묘사되었다. 이러한 사실적 특성은 유화의 사용으로 가능할 수 있었다.

피렌체의 알베르티는 창문을 그림의 틀로 생각하고 각 물체의 크기와 서로의 관련성을 명료하게 계산해서 틀 안에 통일성을 가진 완성된 그림을 그렸다. 이와 달리 플랑드르 화

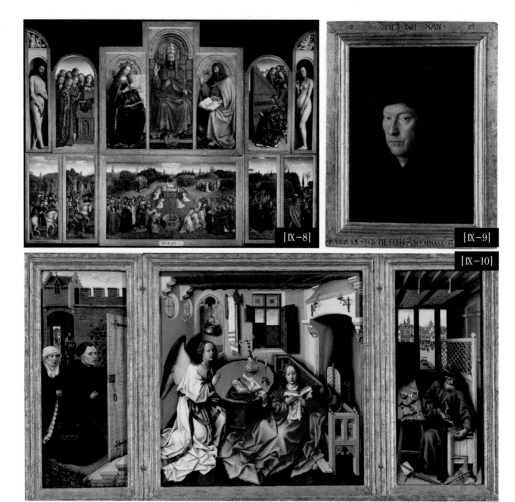

[IX-8] 얀 반 에이크, 어린 양에 대한 경배, 1425~1432, 성 바본 대성당, 켄트
[IX-9] 얀 반 에이크, 붉은 터번을 감은 남자, 1433, 국립미술관, 런던
[IX-10] 로베르 캉팽, 메로드의 제단화, 1427~1428, 메트로폴리탄 미술관, 뉴욕

가들의 그림은 여러 개의 시각으로 나누어져 있고, 틀에서 가까운 그림의 주변부가 감상자의 공간으로 이어지는 데 초점을 맞췄다. 이렇게 플랑드르 회화의 새로운 구상은 선 원근법같이 공간을 기하학적으로 분석하는 것보다 유화 기법의 발전에서 많은 영향을 받았다. 이탈리아의 토스카나 지방의 도시에서는 원근법을 바탕으로 기하학적 논리로 정확한 표현방식을 연구했다면, 플랑드르 지방에서는 글라시 기법(glacis, 유화의 투명한 효과를 사용하기 위해 엷게 덧칠하는 회화적 기법)에 중점을 두는 사실적 회화를 발전시켜 나갔다. 중세 시대에 패널화에 사용되었던 템페라의 표면의 불투명한 느낌과는 달리 유화 기법은 얇고 투명한 표

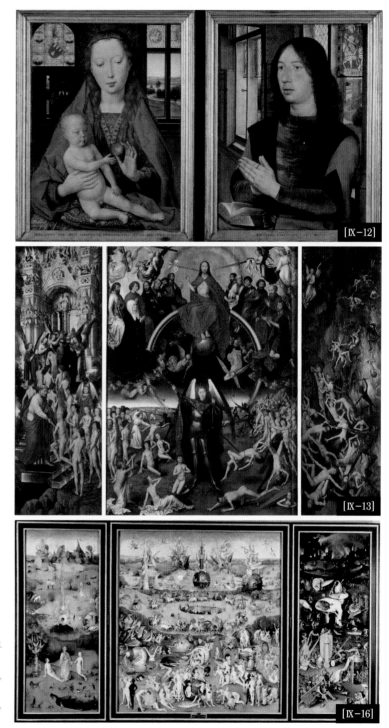

[Ⅸ-12] 한스 멤링, 마르틴 반 누벤호베의 두 폭 제단화, 1487, 멤링 박물관, 브뤼헤
[Ⅸ-13] 한스 멤링, 최후의 심판, 1466~1473, 국립박물관, 그다인스크
[Ⅸ-16] 히에로니무스 보슈, 쾌락의 정원, 1503~1504, 프라도 미술관, 마드리드

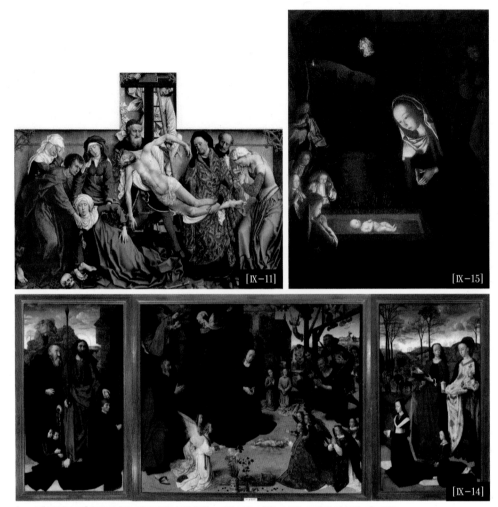

[IX-11] 로히르 반 데르 베이덴, 십자가에서 내려지는 그리스도, 1430~1435, 프라도 미술관, 마드리드
[IX-15] 게르트겐 토트 신트 얀스, 탄생, 1484~1490, 국립 미술관, 런던
[IX-14] 휴고 반 데르 구스, 포르티나리 제단화, 1476~1479, 우피치 미술관, 피렌체

면효과를 낼 수 있으며, 명암의 차이를 통해 물체의 양감과 깊이를 표현하기 쉬웠다. 따라서 우리는 그림에서 물체를 마지막까지 꼼꼼하게 세부적으로 묘사하여 물체의 개별적인 형태와 크기·색깔·표면의 질감 등을 볼 수 있다. 더욱이 유화 재료를 통해서 그림 표면의 빛을 효과적으로 잘 표현할 수 있었기 때문에 고부조처럼 깊이 있는 공간을 정교하게 묘사할 수 있게 되었다. 로히르 반 데르 베이덴(Rogier van der Weyden, 1399~1464년경)을 비롯해서 한스 멤링(Hans Memling, 1430/40년경~1494.8.11.), 휴고 반 데르 구스(Hugo van der Goes,

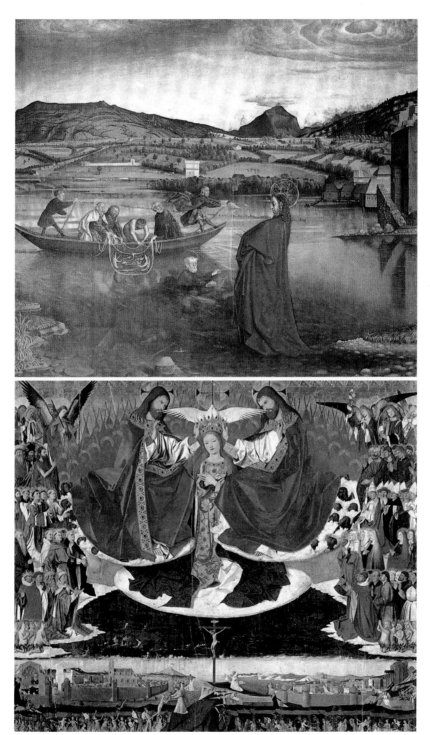

[Ⅸ-17] 콘라트 비츠, 물고기의 기적, 1444, 미술과 역사 박물관, 제네바(위)
[Ⅸ-18] 앙게랑 콰르통, 성모대관, 1453, 뮈제 드 로스피스 빌레뇌브~레~자비뇽(아래)

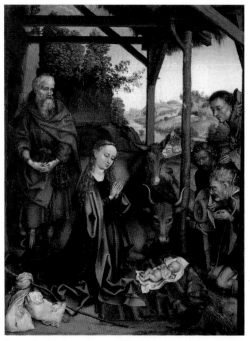

[Ⅸ-19] 마르틴 숀가우어, 목동들의 경배, 1472년경, 국립미술관, 베를린

1440년경~1482년경) 등은 대상을 예리하고 세부적으로 분석해서 사실적으로 그렸으며, 대상의 전달력도 강하였다. 반면 이러한 사실적 묘사와 더불어 게르트겐 토트 신트 얀스(Geertgen tot Sint Jans, 1465~1495)같이 빛의 효과를 이용해 부드럽고 단순한 이미지를 강조하는 화가와 히에로니무스 보슈(Hieronymus Bosch, 1450?~1516) 같은 기이하고 비정상적인 이미지를 그림에 담은 화가도 나타났다.

비록 플랑드르 회화가 국제적인 양식으로 자리를 잡지 못했으나 정치·경제적 교류를 통해서 독일·프랑스·스페인과 같은 유럽의 여러 지역에 전파되었다. 따라서 유럽 각 지역에서는 플랑드르나 네덜란드 회화 양식을 따르는 많은 화가가 출현했다. 이들 화가로는 콘라트 비츠(Konrad

[Ⅸ-20] 미카엘 파허, 네 명의 란틴 교부의 제단, 1482년경, 알테 피나코텍, 뮌헨

Witz, 1400년경~1446년경), 앙게랑 콰르통(Enguerrand Quarton, 1410년경~1466), 마르틴 숀가우어(Martin Schongauer, 1453?~1491.2.2.), 미카엘 파허 등이 있다.

15세기 북유럽 화가들은 유화 기법과 사실적 묘사를 통해 초상화와 정물화를 발달시키는 밑바탕이 되었다. 이들 화가는 정물화, 일상적 사물들 자체에 종교적 의미를 부여하여 상징적으로 표현하였다. 그리고 공간의 깊이에 대해서는 이탈리아 화가들은 원근법을 사용했다면, 북유럽 화가들은 빛과 공기, 색채와 사물의 상호 작용에 관한 연구로 대기 원근법을 이용했다. 대기 원근법은 보는 사람의 시야에서 멀어질수록 사물은 점점 흐리게 보인다는 점을 참작하여 화면 공간에 대기가 흐르는 듯이 그림의 앞면에서 뒤쪽으로 갈수록 흐리게 그리는 방법이다.

사실상 알프스 산맥 북쪽의 화가들은 15세기 내내 자신들의 회화 양식에 고립되었다 해도 과언이 아니었다. 그러나 16세기에 이르러 알프스 북쪽의 미술은 당시 이탈리아의 레오나르도, 미켈란젤로, 라파엘로와 견줄 만한 회화적 발전을 이룩했다. 16세기 북유럽 미술은 이탈리아 르네상스가 최고의 전성기를 이루던 시점과 같이 활발하게 움직였다.

종교개혁의 본거지였던 독일에서는 15세기 미카엘 파허와 마르틴 숀가우어를 이어 마티아스 그뤼네발트(Matthias Graünewald, 1472~1528), 알브레이트 뒤러(Albrecht Dürer, 1471.5.21.~1528.4.6.), 루카스 크라나흐(Lucas Cranach, 1472~1553.10.16.), 알브레이트 알트도르퍼(Albrecht Altdorfer, 1480~1538), 한스 홀바인(Hans Holbein, 1497~1543) 등이 활약했다.

북유럽 미술 초기에는 전통적인 회화를 현실적으로 적용하는 과정에서 고전적 장식모티프가 주를 이루었다. 이러한 가운데 르네상스 문화에 중요한 변화를 가져온 화가는 뒤러였다. 그는 알프스 이북의 화가였지만 이탈리아 베네치아를 여행한 후 세상에 대한 새로운 개념과 미술가로서의 새로운 감각을 갖게 되었다. 그는 고전의 '재생'의 개념과 보편적인 기준을 찾아 당시의 예

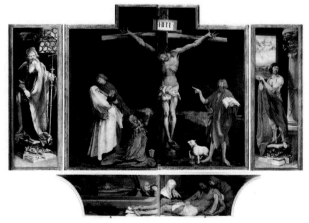

[Ⅸ-21] 마티아스 그뤼네발트, 이젠하임 제단화, 1512~1516, 운테린덴 박물관, 콜마르

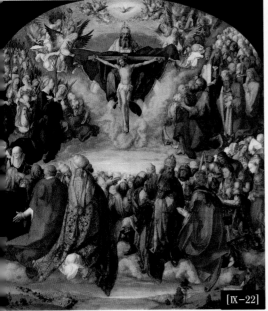

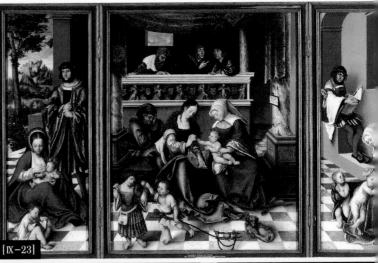

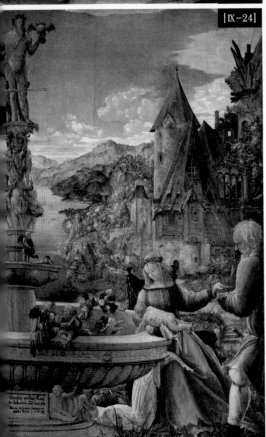

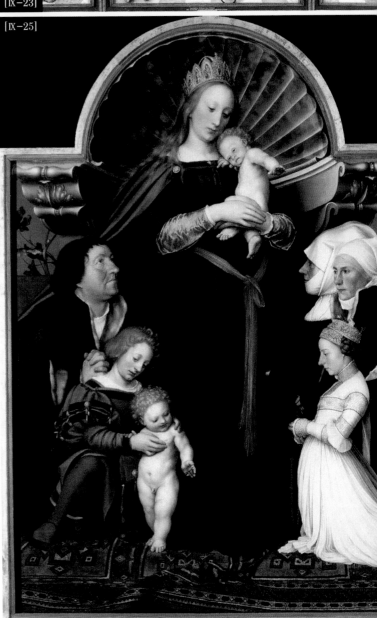

[IX-22] 알브레이트 뒤러, 성 삼위에 대한 경배, 1511, 미술
사박물관, 빈
[IX-23] 대 루카스 크라나흐, 성가족 제단화, 1509, 슈타델
쉬미술관, 프랑크푸르트
[IX-24] 알브레이트 알트도르퍼, 이집트로 피난가는 중에
휴식, 1510, 국립미술관, 베를린
[IX-25] 한스 홀바인, 다름슈타트의 성모, 1526 또는 1528,
헤센 왕실 기금, 다름슈타트

술을 혁신시켰다. 뒤러의 작품에 보이는 사실주
의는 북유럽 미술의 특성과 이탈리아 르네상스
의 혁신적인 요소들을 결합한 것이었다. '북유
럽의 레오나르도'라 불렸던 뒤러는 정확한 관
찰을 통해 자연을 기본으로 그렸다. 또한 뒤러
는 판화의 거장으로서 자연을 관찰하는 탁월한
능력과 함께 동판화를 새기는 솜씨가 뛰어났다.
뒤러는 고대의 모범을 깊이 연구하고 면밀히 측
정함과 동시에 자연 관찰을 덧붙여 16세기 북유
럽 미술의 증흥을 꾀했다.

16세기 네덜란드 회화는 15세기 회화와 비
교해볼 때 현저하게 뒤로 밀려나 있었다. 독일
에 뒤러나 홀바인같이 비교할 만큼 북유럽 르네

[Ⅸ-26] 알브레이트 뒤러, 아담과 이브, 1504, 인그레
이빙, 국립미술관, 암스테르담

[Ⅸ-27] 피테르 브르겔, 수확자들, 1565, 메트로폴리탄 미술관, 뉴욕

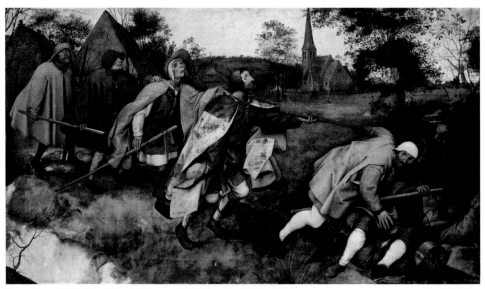

[IX-28] 브뤼겔, 장님을 이끄는 장님, 1568, 카포니몬테 국립 박물관, 나폴리

상스의 선구적 역할을 한 인물은 배출되지 않았다. 그러나 네덜란드 화가 중 유일한 재능을 갖춘 화가로 알려진 피테르 브뤼겔(Pieter Bruegel, 1525~1569)이 있었다. 그는 농민들의 생활이나 풍경, 도덕적인 은유를 담은 그림들을 그렸다.

X

매너리즘 미술

매너리즘이란 용어는 1520년대부터 1590년대 바로크가 나타나기 전까지 유럽을 지배했던 양식을 말한다.
이 양식은 전성기 르네상스 거장들의 작품을 얄팍하게 모방했다는 점에서 창조성을 의심받았지만, 금세기
에 들어와 고대와 자연을 주관적인 통찰력으로 이상화시켰다는 점에서 재평가받고 있다.

✝ 시대적 배경 : 종말론적 사회분위기

대략 1520년부터 16세기 말까지 전성기 르네상스와 바로크 시기 사이를 매너리즘 시기라 말하며, 이탈리아 사람들은 후기 르네상스로 부르기도 한다. 매너리즘이란 명칭은 17세기의 예술비평가들이 전통으로부터 이탈되어 퇴보되고, 정신적으로 불안한 위기에 시대에 나타난 후기 르네상스 예술을 경멸조로 붙인 호칭이다. 16세기에는 도시국가 간의 싸움으로 사회적으로나 정치적으로 매우 불안정하고 무질서했다. 당시 종교개혁으로 교회는 분열되었고, 교황의 위치는 매우 약화한 상황이었으며, 유럽금융시장의 중심으로 부상했던 이탈리아의 주도권도 상실되어 경제적 혼란까지 가중되었다. 무엇보다도 1527년 대부분 루터의 신봉자들로 구성된 독일과 에스파냐군 등의 다국적 군대가 교황의 본거지이자 로마 황제들의 도시인 로마를 약탈한 사건(Sacco di Roma)은 가톨릭교회뿐만 아니라 이탈리아의 사회 전체를 위협하며 사람들을 동요하고 혼란스럽게 했다. 이 때문에 미술사학자들은 1530년경에 르네상스 문화는 끝났다고 보는 견해가 있다. 다국적 군대의 발에 신성한 도시인 로마는 약탈과 방화, 고문과 강간 등으로 짓밟혀 황폐화해졌고 로마시민은 무서운 두려움에 휩싸이

게 되고 예술은 매너리즘이라는 새로운 흐름이 전개된다. 매너리즘 시대는 전성기 르네상스에서 꽃피웠던 이성적 고전법칙과 자연에 대한 관찰은 기반부터 흔들리고 숨김없이 그대로 현실주의적인 정치를 표면으로 드러냈으며, 현실에 소극적인 자세를 보였던 기간이었다. 1527년을 기점으로 전성기 르네상스를 지배했던 안정과 조화는 자연히 종말론적 분위기로 사회 전반에 걸쳐 갈등과 불안감이 팽배했으며 이런 기운은 전 유럽으로 확산했다.

✝ 교회사적 변화 : 종교개혁과 반종교개혁

1517년 마르틴 루터에 의해 촉발된 프로테스탄트와 가톨릭의 종교적 반목뿐만 아니라 합스부르크와 부르봉사이의 정치적 긴장이라든지 터키와 에스파냐의 무력분쟁 등으로 이탈리아 도시국가들은 앞날을 예측할 수 없을 정도의 위기상황에 놓이게 되었다. 또한 당시 지리상의 발견과 천문학자 코페르니쿠스(Nicolaus Copernicus, 1473~1543)가 그의 저서 『천구의 회전에 관하여』에서 지동설을 주장함으로써 16세기 이전까지 믿었던 이성적 이론이나 논리에 대한 부정적 견해와 종교를 기반으로 하는 사회질서가 흔들리게 되었다.

마르틴 루터의 종교개혁 이후 대부분 루터를 추종하던 사람들로 구성된 다국적 군대가 로마를 급습한 사건은 종교개혁 이후 실추된 교황의 권위를 가속했을 뿐만 아니라 성스러운 도시로서 가톨릭교회의 명맥이 끊길 위기에 놓이게 되었다. 프로테스탄트 종교개혁의 대응책으로 16세기와 17세기 초까지 가톨릭교회는 내적 쇄신을 위해 반종교개혁운동을 단행하여 로마를 중심으로 어지러운 종교적 상황을 재정비하고 교회질서를 확립하는 데 노력을 가했다. 1520년대부터 1500년대 말까지 이러한 종교적 분쟁의 매우 급한 변화 속에서 이성적인 르네상스 정신은 균형을 잃으며 소극적 자세를 취하게 되었다.

† 철학적 배경 : 아름다운 마니에라(maniera)와 우미(優美)

넓은 의미에서 매너리즘은 오랜 봉건체제의 종식, 길고 긴 중세교회 힘의 종식 그리고 오래된 스콜라 철학과 아리스토텔레스식 우주관의 종말을 알리는 시대라 볼 수 있다.

1563년에 피렌체의 화가이자 미술가인 바사리는 공식적으로 피렌체 정부에 허가를 받아 아카데미아 델 디세뇨(Accademia del Disegno)를 설립하여 최초의 원장이 되었다. 그는 "여기저기서 아름다운 것을 모아 합쳐 놓음으로써 더 있을 수 없는 우미한 수법(maniera)을 만든다"는 말을 한다. 여기에서 매너리즘의 어원은 '마니에라'에서 유래된 것을 볼 수 있다. 조르조 바사리에 따르면, '마니에라'란 훌륭한 수법을 뜻하는 것으로, 자연보다 앞선 거장들의 '벨라 마니에라(bella maniera, 아름다운 표현 양식)'를 발췌하여 합성하는 기술적 활동이라 할 수 있다. 아울러 그는 이탈리아 미술가들의 작품이야말로 기술적 자질뿐만이 아니라 '벨라 마니에라'를 만족하게 해주고 있다고 보았다.

1593년에 이탈리아 화가이자 건축가, 이론가인 주카리(Federico Zuccari, 1542~1609.7.20.)는 자신의 저서 『화가, 조각가 및 건축가의 이상적 상(L'Idea de' scultori, pittori e architetti)』(1607)에서 "미는 여러 양상으로 예술에 나타나지만 그 본질에는 오로지 하나인 정신적인 우미이면서 예술가의 마음속에 있는 내적인 관념(Disegno interno) 혹은 이데아(Idea)에서 산출되는 것"이라 말하고 있다. 주카리는 내적인 관념은 단지 인간의 정신으로부터 형성된 것이고, 모든 현실적이며 미술적인 재현을 외적인 관념으로 보고 있다. 다시 말해서, 내적인 관념은 신이 인간에게 능력을 부여하여 인간의 마음에 생성되는 것이다. 이렇게 인간에게 내재한 신성이 가시적으로 표현될 때 '우미'가 산출된다는 것이다.

매너리즘 미술은 주카리의 '내적인 관념'에 영향을 받아서 볼 수 없는 것을 볼 수 있도록 추상적 관념을 플라톤적 이데아의 표현방식인 알레고리적 방법으로 형상화하고 있다.

† 미술사적 변화 : 알레고리적 관념과 우미－피구라 세르펜티나타(Figura Serpentinata)

16세기는 많은 사건이 일어나고 엄청난 변화가 있어 불안전한 느낌, 불안감, 갈등 등이 사회 전반을 짓누르고 있던 때였다. 1527년 로마 대약탈 이후, 예술가들은 새로운 후원자를 찾아서 조국을 등지고 뿔뿔이 흩어지는 지경까지 도달했다. 이와 같은 분위기 속에 새로운 성격의 매너리즘 양식이 탄생한 것이다. 따라서 매너리즘 미술은 안정된 시대였던 전성기 르네상스의 균형 잡힌 작품의 구성과는 달리 혼란스런 사회 현실이 예술 작품 속에 정체성 없는 자아처럼 불균형과 혼란스러움이 나타난다.

매너리즘 미술은 라파엘로가 죽은 1520년경부터 바로크 미술이 발달하기 전까지 16세기 유럽 회화, 조각 그리고 건축 양식에서 찾아볼 수 있다.

16세기 중반에 바사리는 자신의 저서에서 미술의 절정을 1500년대 전반기로 보았으며 더는 이보다 완벽한 미술에 도달할 수 없다고 보았다. 따라서 예술가들은 거장들, 즉 미켈란젤로와 라파엘로의 작품을 표본으로 삼아 단순히 자연을 초상화처럼 그리는 것이 아니라 지적으로 모방해야 한다고 지적했다. 화가들은 미켈란젤로와 라파엘로의 이상적인 아름다

[X-1] 폰토르모, 성모자와 성 요셉, 복음사가 요한, 프란체스코, 자 [X-2] 폰토르모, 성모 마리아의 방문, 1528년경, 피에베 코모 제단화, 1518, 산 미켈레 비스도미니 교회, 피렌체 디 산 미켈레 교회, 카르미냐노

움을 과장하여 르네상스의 고전주의적인 완벽한 비례, 균형, 조화의 규범을 파괴하고 지나칠 정도로 과장된 곡선과 귀족적인 우아함을 보여 안정감보다는 불안정함을 나타낸다.

매너리즘 예술가들은 알레고리적 관념과 우미를 미적 이념으로 선택했으며, 표현방법으로는 곡선으로 구부러진 형태(피구라 세르펜티나타)로 마치 뱀이 구불구불하게 휘어지고 불꽃처럼 길게 늘어져 흐늘거리며 움직이는 곡선의 형상을 택했다. 따라서 매너리즘 화가들이 나타낸 인물들은 몹시 뒤틀린 동작으로 왜곡되어 길게 늘어져 있거나 지나치게 과장된 근육질로 표현되어 있다. 또한 빛의 효과도 매우 비현실적이며 공간의 깊이는 이미 전성기 르네상스 미술에서 보여주었던 수학적이고 과학적인 원근법과는 달리 실제 길이보다 먼 원근법을 사용했다.

매너리즘 회화의 1세대 작가들로는 폰토르모(Jacopo da Pontormo, 1494-1557)·로소 피오렌티노(Rosso Fiorentino, 1495-1540)·베카푸미(Domenico Beccafumi, 1486경-1551)가 있

 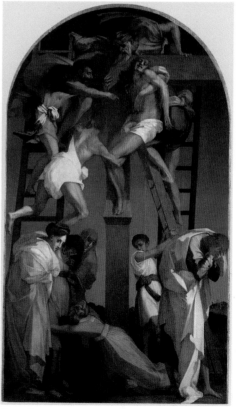

[Ⅹ-3] 폰토르모, 십자가에서 내려지는 그리스도, 1527, 산타 펠리체 교회의 카포니 소성당, 피렌체

[Ⅹ-4] 로소 피오렌티노, 십자가에서 내려지는 그리스도, 1521년경, 볼테라 미술관

[X-5] 도메니코 베카푸미, 성 미카엘라와 악마의 몰락, 1524년경, 국립 미술관, 시에나

[X-6] 프라 바르톨로메오, 성모자와 성인들, 시에나의 성녀 카타리나의 신비적인 결혼식, 1511, 루브르 박물관, 파리

[X-7] 안드레아 델 사르토, 아르피에의 성모 마리아, 1517, 우피치 미술관, 피렌체

[X-8] 아미코 아스페르티니, 목동들의 경배, 1515, 우피치 미술관, 피렌체

[Ⅹ-9] 도소 도시, 나비를 그리는 쥬피터, 메르크리우스 신과 덕의 신, 1529, 미술사 박물관, 빈
[Ⅹ-10] 로렌초 로토, 수태고지, 1527, 레카나티 미술관
[Ⅹ-11] 라파엘로 산지오, 보르고의 화재(불의방), 1514년, 바티칸
[Ⅹ-12] 줄리오 로마노, 성모자, 1522~1523, 고대 국립미술관, 로마

다. 이들은 1515년부터 1520년까지 반고전주의를 추구했으며, 이 화가들의 양식은 페루지노와 같이 균형 잡힌 안정되고 조화로운 구성과 표현 방식을 시작으로 프라 바르톨로메오(Fra Bartolomeo, 1472-1517), 안드레아 델 사르토(Andrea del Sarto, 1486-1530)와 같은 화가들을 통해 피렌체 화풍의 영향을 받았고, 이어 미켈란젤로로부터 로마의 영향을 받게 되었고, 끝으로 파르미자니노(Parmigiano, 1503-1540)의 영향을 받으며 빠르게 전개되었다. 사실 매너리즘은 발전 시기에 따라 다양한 특성이 나타나지만 전반적으로 통일성을 가지고 있다. 같은 시기 이탈리아의 다른 지역에서도 유사한 발전의 흐름을 찾아볼 수 있다. 볼로냐의 아

[Ⅹ-13] 페린 델 바가, 애도, 1430년경, 에르미타슈 미술관, 상트페테르부르크
[Ⅹ-14] 페린 델 바가와 보조자들, 성 미카엘, 1545~1546, 파올리나 방, 카스텔 산탄젤로, 로마
[Ⅹ-15] 라파엘로 산지오, 오크나무 아래에 성가족, 1518, 프라도 미술관, 마드리드
[Ⅹ-16] 파르미자니노, 성 예레니모의 환시, 1527, 국립미술관, 런던

[Ⅹ-17] [Ⅹ-18]

[Ⅹ-19] [Ⅹ-20]

[Ⅹ-17] 파르미자니노, 목이 긴 성모 마리아, 1534~1539년경, 우피치 미술관, 피렌체
[Ⅹ-18] 코레조, 바구니가 있는 성모 마리아, 1525년경, 국립미술관, 런던
[Ⅹ-19] 브론치노, 성 로렌초의 순교, 1565~1569년, 산 로렌초 교회, 피렌체
[Ⅹ-20] 브론치노, 성가정, 1540년경, 우피치 미술관, 피렌체

[X-21] 조르조 바사리, 유덕한 사람에게 보답하는 바오로 3세, 1546, 첸토 조르니 방, 칸첼레리아 팔라초, 로마
[X-22] 프란체스코 살비아티, 성모 마리아의 방문(부분), 1538, 산 조반니 데콜라토 오라토리오, 로마
[X-23] 티치아노, 가시관 쓰신 그리스도, 1572~1576, 피나코텍, 뮌헨
[X-24] 베로네세, 피에타, 1581년경, 에르미타쥬 미술관, 상트 페테르부르크

미코 아스페르티니(Amico Aspertini), 페라라의 도소 도시(Dosso Dossi), 베네토 지방의 로렌초 로토(Lorenzo Lotto)와 포르테노네(Portenone)가 매너리즘의 영향을 받은 대표적인 화가들이 었다. 매너리즘은 고전을 일관성 있게 원칙으로 삼고 이해했으며 미켈란젤로와 라파엘로의

[Ⅹ-25] 스키아보네, 동방박사들의 경배, 1547년경, 암브로시아나 미술관, 밀라노
[Ⅹ-26] 쟈코보 바사노, 동방박사들의 경배, 1560년경, 미술사 박물관, 빈
[Ⅹ-27] 쟈코보 틴토레토, 성 마르코의 유해 발견, 1562~1566, 브레라 미술관, 밀라노
[Ⅹ-28] 엘 그레코, 오르가스 백작의 매장, 1586년, 산토 토매 성당, 톨레도

작품을 모델로 삼았다. 같은 시기에 로마에서는 라파엘로를 주변으로 매너리즘이 부상하기
시작했다. 라파엘로의 제자 중에서 줄리오 로마노(Giulio Romano, 1499~1546), 페린 델 바가
(Perin del Vaga, 1501~47), 폴리도로 다 카라바조(Polidoro da Caravaggio, 1492~1543)는 1520년
라파엘로가 죽은 후 우아하고 세련된 양식을 발전시켰으며 영원의 도시 로마에 로소 피오
렌티노 같은 화가들이 등장하면서 매너리즘 양식은 더 풍요롭게 변했다.

한편 파르미지아노(Parmigiano, 1503~40)는 코레조(Antonio Allegri Correggio,
1494.8.~1534.3.5.)의 작품에서 관찰할 수 있는 선정적이고 우아한 표현 방식을 발전시켰다.

[X-29] 엘 그레코, 그리스도의 세례, 1596~1600, 프라도 미술관, 마드리드(왼쪽)
[X-30] 페데리코 바로치, 이집트로 가는 중의 휴식, 1570, 회화관, 바티칸 박물관(오른쪽)

메디치 가문 출신의 교황이었던 클레멘테 7세(재위 1523~34)는 예술에 대한 열정을 가졌지만 1527년 독일과 스페인 군대가 로마를 약탈한 사건으로 절망에 빠졌고 이후에 여러 예술가가 이탈리아의 다른 도시로 전쟁을 피해 이동하였는데, 이는 동시에 매너리즘이 널리 알려지는 계기가 되었다. 그러나 1530년 로마와 피렌체에 메디치 가문이 복권함에 따라 미술가들은 대규모의 공방 주변에 다시 합류하기 위해서 돌아오게 되었다.

미켈란젤로의 마지막 작품 중에 특히 〈최후의 심판〉은 브론치노(Agnolo Bronzino, 1503.11.17.~1572.11.23.), 바사리 그리고 프란체스코 살비아티(Francesco Salviati, 1510~1563.11.11.) 세대에 많이 인용된 모델이었고, 학술서의 발전과 1563년에 피렌체에 창립된 미술 아카데미아에 벨라 마니에라의 규범을 정하는 데 이바지하였다.

1540년대에 처음으로 베네치아 회화에 매너리즘의 경향이 나타났다. 베네치아가 전통적인 회화를 통해 정체성을 표현했지만, 토스카나 지방의 프란체스코 살비아티, 바사리와 같은 화가가 베네치아에 체류하거나 매너리즘 회화의 중심지 역할을 한 만토바나 파르마와 지리적으로 멀지 않은 조건이었기 때문에 매너리즘이 발전할 수 있었다. 이러한 사실은 티치아노의 말년 작품과 베로네세(Veronese, 1528~1588)의 작품에서 확인할 수 있다. 또한 스키아보네(Andrea Schiavone, 1522~1563), 자코포 바사노(Jacopo Bassano, 1517/18~1592.2.13.), 틴토레토(Tintoretto, 1518.2.29.~1594.5.31.) 등은 형태에 관한 연구보다 의미의 전달에 우선을 두었다. 틴토레토는 미켈란젤로의 스케치와 티치아노의 색채를 결합하여 베네치아만의 매너리즘을 발전시켰다. 이러한 색채와 빛을 중심으로 한 베네치아 화가들의 영향은 20세 무렵 이탈리아로 간 그리스 출신의 엘 그레코(El Greco, 1541?~1614)에도 미쳤다. 엘 그레코는 티치아노와 틴토레토 등의 풍부한 색채에 영향을 받으나 사실성에서 벗어나 원하는 성경의 이야기를 새롭게 표현했다. 그는 자연적인 형태와 색채를 무시하고 감동적이고 극적인 환상을 창조하여 사실성보다 극적인 감동을 창조하는 화풍을 추구했다. 한편 페데리코 바로치(Federigo Barocci, 1528/35~1612.9.30.)는 1580년경에 라파엘로와 코레조의 회화의 우아함을 결합하여 등장인물의 내면을 세심하게 전달하는 표현방식을 완성했다. 당대 화가들은 1563년 트렌토 공의회를 바탕으로 반종교개혁의 새로운 조형적인 요구에 직면하게 되었다. 사실상 진리와 신성한 의미의 역사를 표현한다는 명분은 매너리즘의 형식적이고 의미의 전

[Ⅹ-31] 프리마티초, 성안나와 함께 있는 어린 요한과 성가정, 1541~1543년경, 에르미타쥬 미술관, 상트 페테르부르크(왼쪽)
[Ⅹ-32] 벤베누토 첼리니, 소금단지, 1543, 미술사 박물관, 빈(오른쪽)

[X-33] 베르나르트 반 오를레이, 성모자, 1515년경, 프라도 미술관, 마드리드
[X-34] 마뷔즈, 성모자, 153, 국립미술관, 워싱턴
[X-35] 얀 반 스코렐, 그리스도의 세례, 1530년경, 프란스 할스 미술관, 하를럼
[X-36] 마르텐 반 헤엠스게르트, 성모자를 그리는 성 루카, 1550~1553, 렌 미술관

[X –37] 마르텐 데 보스, 카나의 혼인잔치, 1597, 안트웨르펜 노트르담 대성당, 벨기에(왼쪽)
[X –38] 바르톨로메우스 스프랑게르, 동방박사들의 경배, 1595년경, 국립미술관, 런던(오른쪽)

달 방식과는 대립하였으며 예술가들에게서 활력적인 창조성을 빼앗았다.

역사적인 맥락 속에서 예술적 표현이 정치적이고 종교적인 의도를 담고 있지 않더라도 균형 잡히지 않은 사회적 상황을 미술 작품을 통해서 숙련되게 표현했기에 작품의 가치가 높다. 이런 미술은 대체로 어려운 상황에 대한 권력의 승리를 표현하는 작품으로 등장했다. 예를 들어 로마에서는 유명한 로마의 대약탈 사건 후에 교황이 도시에 대한 통치권의 복권과 프로테스탄트의 위협에 대항한 교황청의 권위를 과시하는 작품들이 등장했다. 피렌체는 메디치 가문의 합법적 권위가 미술 작품에 표현되었고 메디치 가문에서 관찰할 수 있는 정치적 의도가 담긴 미술품의 제작 방식은 유럽 전역에 광범위하게 퍼져 나갔다.

칼 5세는 1529년 독일 제국의 전통적인 미술 모델에 이탈리아의 고전 미술을 접목시켜서 이탈리아의 매너리즘을 북구에 퍼트렸던 사람이었다. 그가 거주했던 궁전이 미술의 중심지가 되지는 않았지만 그는 이탈리아의 미술적 경향이었던 고대 미술의 표현 방식과 도상을 유럽 전역에 알리는 데 이바지했다. 한편 칼 5세의 정적이었던 프랑스의 국왕인 프랑수아 1세는 북유럽의 매너리즘의 선구자적인 역할을 담당했다. 그는 자신의 주거지인 루아르 성(Château de Loire)에서 퐁텐블로 성(Château de Fontainebleau)으로 이주하면서 퐁텐블

[Ⅹ-39] 한스 본 아헨, 바쿠스, 데메테르, 에로스, 미술사박물관, 빈(왼쪽)
[Ⅹ-40] 아드리안 드 브리스, 메르크리우스와 프시케, 1593년, 루브르박물관, 파리(오른쪽)

로 성을 이탈리아의 건축적인 양식을 사용해서 장식하려고 했다. 이를 위해서 프랑수아 1
세는 로소 피오렌티노, 프리마티초(Francesco Primaticcio, 1504~1570) 같은 이탈리아의 거장
을 궁전으로 초빙했다. 이러한 계획은 곧 실효를 거두었고 벤베누토 첼리니(Benvenuto Cellini,
1500.11.1.~1571.12.14.), 세바스티아노 세를리오(Sebastiano Serlio, 1475~1554), 자코모 다 비
뇰라(Giacomo Barozzi da Vignola, 1507.10.1.~1573.7.7.), 그리고 니콜로 델라바테(Niccolò dell'
Abbate, 1509~1571)와 같은 다른 여러 이탈리아의 예술가들이 속속 도착하여 예술적 영향을
주었다. 프랑수아 1세 이후에도 이탈리아 예술의 영향력은 지속되었고 이런 새로운 자극을
통해서 지역화가 유파 역시 활기를 띠게 되었다.

　　네덜란드 사람들은 퐁텐블로보다 이탈리아의 영향을 더 많이 받아 16세기 초반 플랑
드르와 네덜란드의 미술은 커다란 전환점을 맞이하게 되었다. 베르나르트 반 오를레이

(Bernaert van Orley, 1491.9.2.~1541.1.6.), 마뷔즈(Jan Mabuse, 1478~1532)는 이탈리아를 방문하여 이탈리아의 예술을 연구하거나, 얀 반 스코렐(Jan van Scorel, 1495~1562.12.6.), 마르텐 반 헴스케르트(Maerten van Heemskerck, 1498~1574.10.1.), 프란스 플로리스(Frans Floris, 1516년경 ~1570.10.1.) 그리고 마르텐 데 보스(Marten de Vos, 1531~1603.12.4.)는 로마나 피렌체의 매너리즘 화가들과 접촉하여 모국으로 돌아와 이들 작품을 소개하였다. 1540년대 플랑드르 지역에서는 매너리즘이 자체적으로 발전은 했으나 전체 미술 작품에 영향을 끼치지는 못했다. 이 지역은 전통문화를 기반으로 네덜란드 미술품이 독자적으로 발전하기 시작했으며, 풍경화와 정물화는 탁월한 성과를 거두었다.

1581년 네덜란드의 남부지방은 가톨릭으로, 북부지방은 프로테스탄트로 각각 분리되었다. 이후 칼뱅주의에 바탕을 둔 네덜란드 북부의 극단적인 기법과 기교의 발전은 매너리즘 회화의 발전에 이바지하게 되었다. 이제 이곳에서의 미술품 생산은 종교적 주문에서 자유로워졌고 미술품 수집과 미술시장을 통해서 작품 제작이 유지되었다.

합스부르크가의 황제 루돌프 2세가 1583년 프라하를 새로운 수도로 선포했고 프라하는 16세기 말 중북부 유럽에서 가장 빛나는 문화 중심지가 되었다. 매너리즘 양식은 1612년까지 궁전에서 지속하였으며 화가로는 바르톨로메우스 스프랑게르(Bartholomaeus Spranger, 1546~1611), 한스 본 아헨(Hans von Aachen, 1552~1615), 아드리안 드 브리스(Adriaen de Vries, 1560년경~1627.6.)를 들 수 있다. 빈 · 인스부르크 · 뮌헨 같은 도시에는 고전이나 골동품에 관한 관심이 증가했으며 작품이나 건축물의 외부 장식은 이탈리아의 영향으로 매너리즘 양식이 유행했다. 미술품은 당대 궁정 사회의 권력을 과시하는 도구적 특징으로 가톨릭의 원칙에 맞는 것이었다. 그러나 프라하의 루돌프 2세 궁전의 미술품은 권력의 과시라기보다는 세련된 사회와 문화에 대한 왕과 상류 계급의 취향이 반영된 것이었다.

XI

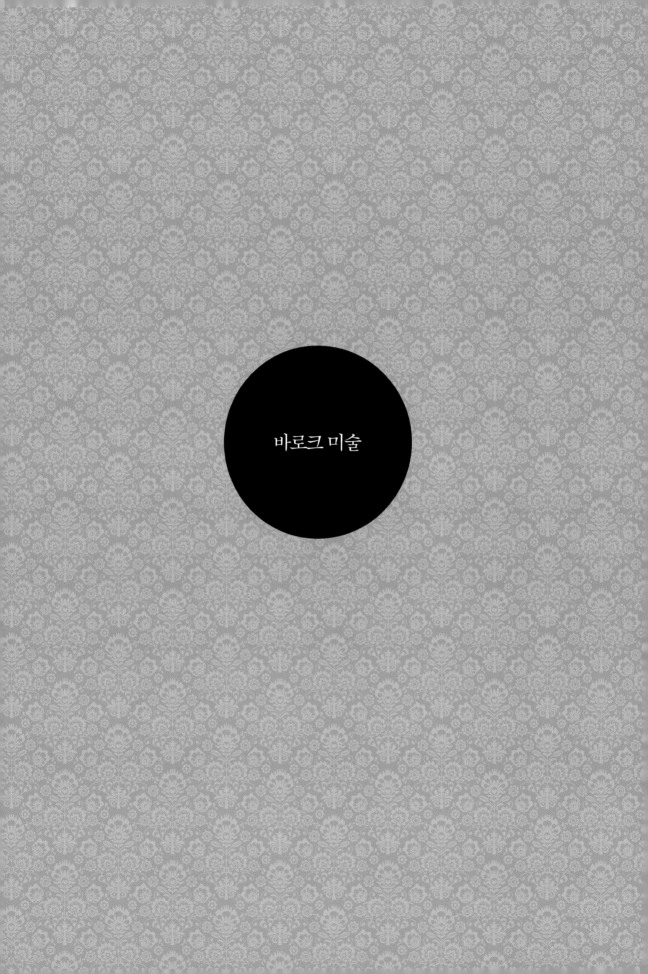

바로크 미술

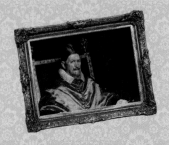

바로크 미술은 17세기 초부터 18세기 중반까지 이탈리아 로마를 시작으로 유럽 전역에서 발전한 미술양식을 뜻한다. 바로크 미술은 르네상스의 고대와 자연에 관한 연구, 과학적 분석, 웅장한 규모 등 한층 발전된 기술과 매너리즘의 감성적인 요소를 결합하고 있다.

† 시대적 배경 : 종교전쟁

르네상스 미술이 피렌체에서 처음 시작되었던 것처럼 바로크 미술은 가톨릭교회의 중심인 로마에서 시작되었다. 바로크 양식은 1580년 교황 식스투스 5세(재위 1585~1590)하에 로마의 예수 성당을 개축하면서 시작되어 1715년 프랑스의 루이 14세의 서거 및 빈의 카를 성당의 개축과 더불어 막을 내렸다.

1527년 로마는 독일과 에스파냐 등의 대규모 용병 군대에 짓밟힘과 동시에 이미 1517년 루터의 종교개혁 이후 종교개혁자들로부터 극심한 비난을 받고 있었다. 로마의 대약탈 (1527) 직후 몇 년 동안은 황폐해지고 교황의 권위가 타락된 로마가 다시 서구 세계의 중심지 역할을 하리라고 생각하지 못했을 것이다. 하지만 가톨릭교회는 스스로 낡은 구조를 개혁하기에 이른다. 1542년 교황 바오로 3세는 전체 교회 회의를 소집(트렌토 공의회)하여 가톨릭교회를 근본적으로 개혁하는 한편 종교개혁에서 제기된 가톨릭의 기본 교리를 재확인하고 명료하게 했다. 사실상 트렌토 공의회의 교의적 결정은 반종교개혁의 이론적 토대가 되었으며 바로크 시대의 문화와 예술의 원리가 되었다. 또한 교황은 절대적 지배권을 행사

하게 되었고, 이로써 로마는 반종교개혁의 피난처로서 영원한 도시로 유럽 내에 많은 미술가를 끌어들이기 시작했다. 바로크 양식은 다양한 모습을 띠면서 로마로부터 전 유럽으로 퍼졌으며, 특히 예수회 선교사들의 국외 선교활동을 통해 라틴아메리카까지 확대되었다.

17세기의 유럽은 신성로마제국이었던 독일을 중심으로 로마 가톨릭교회와 프로테스탄트 사이에 종교 전쟁(30년 전쟁, 1618~48)을 시작으로 점차 종교보다는 영토 및 통상 등 각국의 이익을 위해 앞세워 무력 대결로 이어졌다. 유럽 전역에서 벌어진 이 전쟁은 1648년 베스트팔렌 조약(독일어 Westfälischer Friede, 영어 Peace of Westphalia)으로 끝났다. 17세기 전반에 유럽은 극도로 혼란스러운 상태였지만 후반에 이르러서는 독일을 제외하고 절대왕정과 중앙집권체제를 구축해 가며 균형적인 유럽을 만들어 가는 방향을 모색했다. 무엇보다도 프랑스에서는 16세기 후반 로마 가톨릭교회와 프로테스탄트의 종교적 대립으로 위그노 전쟁(Huguenots Wars, 1562~1598)이 발생하였고, 이를 앙리 4세는 낭트 칙령(프랑스어 Édit de Nantes, 영어 Edict of Nantes, 1598년 4월 13일)을 발표함으로써 프로테스탄트와 로마 가톨릭교회 간의 종교 분쟁을 종식시켰다. 봉건제도가 붕괴됨에 따라 프랑스는 중앙집권적 왕권이 서서히 자리를 굳히며 근대 국가의 기반을 구축해 나갔다. 루이 14세(1643~1715)에 이르러 절대왕정 체제를 확립하고, 정치 · 경제 · 문화에 있어서 유럽의 중심지로 황금시대를 맞게 되었다.

† 교회사적 변화 : 가톨릭과 프로테스탄트의 대립

17세기 유럽은 16세기 초에 프로테스탄트 종교개혁을 출발로 가톨릭과 프로테스탄트의 대립이 점차 확산하여 국제적 규모의 종교전쟁으로 전개되었다. 30년 전쟁이라 불리는 이 전쟁의 발단은 가톨릭과 프로테스탄트의 갈등으로 발발했으나, 이후의 전개 과정은 오히려 종교적 명분보다는 거의 유럽 전역에서 각국의 국익과 왕조를 위한 전쟁으로 전개되었다. 오랜 전쟁은 1648년 각 제국의 지배자들이 각자 자신의 나라에 종교를 자유롭게 결정할 수 있는 조치가 포함된 베스트팔렌 조약으로 종결되었다. 이로써 종교가 자유롭게 허용되

고, 프로테스탄트 국가들은 로마 가톨릭교회와 법적으로 평등한 위치에 서게 되었다. 한편, 절대주의 국가의 확산으로 교황의 권한은 축소되고 제한을 받게 되었다. 더욱이 가톨릭교회는 각 국가에서 일기 시작한 국가지상주의와 특히, 17~18세기에 프랑스의 갈리아주의, 독일의 페브로니오 사상, 오스트리아의 요셉주의의 반가톨릭 운동으로 혼란에 빠지게 되었다. 극도의 엄격한 신앙생활을 주장하는 이단 운동인 얀세니즘의 발생과 종교조차도 인간의 이성을 가지고 적법성을 판단해야 한다는 계몽주의의 등장으로 가톨릭교회의 어려움은 더욱 가중되었다.

† 철학적 배경 : 근대철학의 시작

14세기에서 16세기는 르네상스 혹은 문예부흥의 시대로 중세의 신 중심 사상에서 인간 중심 사상으로 '인간의 재인식'이 이루어진 시대였다. 또한 철학은 아리스토텔레스와 플라톤으로 부터 탈피하려는 노력의 시기였다. 그리고 갈릴레이를 비롯한 과학자들은 교회의 권위를 무너뜨리고, 인간의 이성을 깨워 새로운 계몽의 시대가 도래되었다.

유럽의 17세기 철학은 일반적으로 근대철학의 시작으로 보는데, 종종 합리주의의 시대 혹은 이성의 시대, 그리고 계몽주의 시대의 선행이라고 말한다. 인간이 중심이 되고 신은 보조적 역할로 밀리고 말았다. 데카르트(Ren Descartes, 1596.3.31.-1650.2.11.)와 같은 합리론 철학자들은 사물은 이성의 판단으로 존재하고, 인간은 사유와 사고를 통해서 존재한다고 생각하였다. 경험론은 합리론과는 반대로 감각으로 느끼는 모든 것들로부터 모든 것이 존재한다고 보았다. 하지만 당시 성행했던 합리론과 경험론 그리고 계몽주의 철학자들은 이성과 과학을 신봉했다고 종교를 아주 부정한 것이 아니라 적당히 신의 위치를 부여했다.

17세기에는 자연과학이 비약적으로 발전하였다. 예컨대 뉴턴(Sir Isaac Newton, 1642.12.25.~1727.3.20)의 '만유인력의 법칙'의 발견은 인간의 이성을 중시하는 합리주의의 바탕을 마련하게 되었다. 그리고 코페르니쿠스(Nicolaus Copernicus, 1473.2.19.~1543.5.24.)의 지동설은 지금까지 믿었던 중심이 해체되어, 무한한 우주 속에 인간이 하나의 단위 인자에

불과하다는 것을 인식시켰다. 르네상스 시대에는 전체가 인간을 중심으로 뻗어 나갔다면 바로크 시대에는 인간이 전체에 녹아 혼합된 것으로 볼 수 있다. 이로써 지금까지의 신중심의 전통적 우주관은 말끔히 씻어낸 셈이다.

† 미술사적 현상 : 가톨릭교회와 프로테스탄트

바로크라는 말은 '불규칙한', '뒤틀린' 모양의 뜻을 지닌 이탈리아어 '바로코(barocco)'에서 유래된 양식개념으로, 이 용어가 처음 사용된 것은 포르투갈의 보석세공에서인데 작은 돌이나 일정하지 않고 불규칙한 타원형의 진주를 뜻하는 '바루카(barucca)'를 지칭한다. 사실상 16세기의 유럽미술은 고전주의가 지배적이었기 때문에 고전주의자들은 바로크를 '기묘함'과 '과장된' 그리고 '변칙'으로 폄하적인 의미로 단정했다. 그러나 19세기 말엽에 하인리히 뵐플린은 바로크 미술을 긍정적으로 재평가했으며 그 전시대인 르네상스와 구별시켰다.

르네상스가 이성을 바탕으로 정적이면서 이상화된 미술이라면, 바로크는 감성을 바탕으로 동적이면서 과장된 미술로 볼 수 있다. 하인리히 뵐플린은 그의 저서 『미술사의 기초개념』에 르네상스는 '선적'인 특징을 가지며, 바로크는 '회화적'인 특징을 지닌다고 서술하고 있다. 빛과 그림자, 운동과 색채 등이 바로크 미술의 특성을 나타내주는 개념들이다.

바로크는 처음 이탈리아로부터 시작되었지만 17세기 문화 전반의 양식으로 전 유럽의 문화에 영향을 주며 발전해 나갔다. 르네상스 시기에는 그리스 로마 고전과 인문학적 연구로 수학적이며 이상화된 미술이 전개되었다면, 바로크 시기에는 전 시대와는 다른 미술이 나타나게 된다. 17세기 유럽은 로마를 중심으로 한 가톨릭교회와 종교개혁 이후 교황으로부터 독립한 네덜란드와 독일 등 프로테스탄트로 나뉘었다. 로마 가톨릭교회는 기존의 교회 체제를 정비하고 다시 가톨릭의 교세 확장에 주력하는 데 미술의 역할을 적극 활용했다. 이제 미술은 단지 하느님의 뜻을 문맹자들에게 시각적으로 전달하고자 했던 중세의 미술과는 달리 화려한 장식과 자유로운 운동감, 때로는 경렬하고 감성적인 방향으로 변화무쌍하게 교회를 치장했다. 이와는 달리 새롭게 등장한 프로테스탄트 국가인 북부 독일이나 네덜란드에

서는 성경의 말씀에 중점을 두었으며, 성화나 성상을 우상숭배로 간주했다. 또한 절대군주
가 등장한 프랑스는 북유럽과는 달리 교황에 버금가는 강력한 힘을 지니게 되었다. 로마의
교회장식이 교황의 권위와 교회의 힘을 보이기 위한 것이었다면, 프랑스의 대규모의 왕궁은
전제군주의 힘과 명예, 영광을 과시하는 것이었다.

건축 : 교회건축과 궁정건축

바로크 건축은 크게 두 가지 유형으로 나눌 수 있는데, 하나는 반종교개혁의 일환인 로
마의 웅장하고 화려한 바로크식 교회건축이고 다른 하나
는 절대군주의 힘을 드러내는 프랑스의 궁정건축이다.

반종교개혁 교회건축의 모범은 로마의 예수회의 본부
인 예수교회(일 제수, Ⅱ Gesù)였다. 자코모 다 비뇰라가 설
계한 이 교회는 로마에서 바로크 건축의 시작을 알렸으며
이후 수많은 교회건축이 이를 따랐다. 교회의 실내공간
은 십자 교차부 위에 반구형 천장을 갖추었다. 이것은 거
의 모든 바로크 교회 건축에서 볼 수 있는 것으로 돔이 얹
힌 반구형 천장 부분은 건축과 조각, 그리고 회화가 어울
려 화려하면서 경이롭고 극적인 효과를 자아내는 장식이

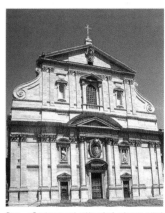

[Ⅺ -1] 자코모 다 비뇰라와 자코모 델라
포르타, 예수 교회, 1571년 시작, 로마

일반적이었다. 이탈리아 로마에서 새로운 바로크 건축 양
식의 유행은 카를로 마데르노[Carlo Maderno (Maderna),
1556~1629.1.30.], 잔 로렌초 베르니니[Gian (Giovanni)
Lorenzo Bernini, 1598.12.7.~1680.11.28.], 프란체스코
보로미니(Francesco Borromini, 1599.9.25.~1667.8.2.), 카를
로 라이날디(Carlo Rainaldi, 1611.5.~1691.2.8.), 피에트로 다
코르토나(Pietro da Cortona, 1596.11.1.~1669.5.16.), 카를로
폰타나(Carlo Fontana, 1634~1714) 등에 의해 이루어졌다.

17세기에 로마에 성 베드로 대성당(라틴어 Basilica

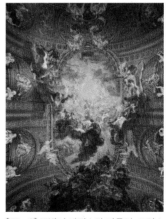

[Ⅺ -2] 조반니 바티스타 가울리, 그리스
도의 승천, 1669~1683, 예수 교회, 로마

[Ⅺ-3] 카를로 마데르노, 성 베드로 대성당의 파사드(위)
[Ⅺ-4] 성 베드로 대성당의 조망(가운데)
[Ⅺ-5] 잔 로렌초 베르니니, 베드로 광장, 1656~1967, 로마(아래)

Sancti Petri, 이탈리아어 Basilica di San Pietro in Vaticano)은 가톨릭교회의 위대한 종교건축의 상징물이 되었다. 거의 백 년을 걸쳐 1603년 수석 건축가로 임명된 카를로 마데르노에 의해 건물이 완성되었다. 카를로 마데르노는 이미 미켈란젤로가 완성한 건축의 부분들을 전승했으며 무엇보다도 건물의 파사드는 그리스와 로마 건축의 고전적 모범과 트리엔트 공의회의 원칙에 맞게 적용했다. 파사드는 가톨릭교회와 국가를 대표하는 건축물로 코린트식 원주기둥을 사용했다. 성 베드로 대성당 바깥에 거대한 광장은 베르니니가 설계한 것으로 정확한 수학적 원리에 기하학적으로 이루어진 형태를 이루고 있다. 광장은 막힘없이 교회가 한눈에 들어와 교황이 가능한 한 많은 신자에게 축복을 내릴 수 있도록 구상되었다. 양팔을 벌리고 있는 형상을 연상케 하는 타원형 기둥들의 설계는 어머니의 품속같이 따뜻하게 순례자들을 맞이하고 가톨릭교회가 모든 사람에게 팔을 벌려 놓았다는 상징적 의미의 건축 형태이다.

자신감 넘치는 예술의 세계를 펼쳤던 베르니니는 자신보다 한 살 어린 프란체스코 보로미니와 강력한 경쟁자로 맞서게 되었다. 마데르노에게 건축교육을 받은 보로미니는 일차적으로 건축분야에 전념했다. 보로미니 설계의 특징은 무절제할 정도로 복잡한 공간구성으로 인간의 신체적 비율을 반영한 르네상스 건축 이론과 대조를 이루었다. 그가 설계한 로마에 있는 산 카를로 알레 콰트로 폰타네 교회(Chiesa di San Carlo alle Quattro Fontane)는 복잡하고 기하학적인 평면도에 타원형이 지배적이고, 파사드는 들어오고 나가는 굽이치는 물결모

[Ⅺ -6]

[Ⅺ -8]

[Ⅺ -9]

[Ⅺ -7]

[Ⅺ -6] 프란체스코 보로미니, 산 카를로 알레 콰트로 폰타네 교회, 1665~1982, 로마
[Ⅺ -7] 프란체스코 보로미니, 산 카를로 알레 콰트로 폰타네 교회의 파사드, 1665~1982, 로마
[Ⅺ -8] 프란체스코 보로미니, 산 카를로 알레 콰트로 폰타네 교회 내부 천장
[Ⅺ -9] 프란체스코 보로미니, 산 카를로 알레 콰트로 폰타네 교회 평면도

양으로 건축물이 출렁이는 듯한 효과를 준다. 보로미니의 평면도의 타원형은 바로크 시대에
유럽 전역에 적용된 특성이 되었다.

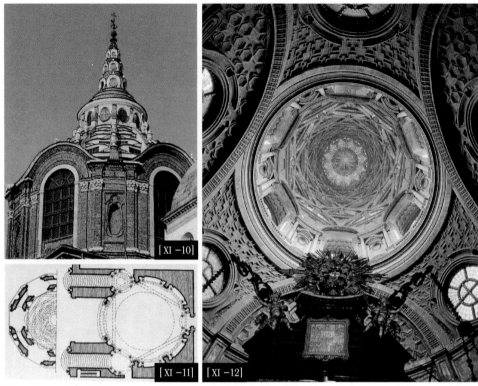

[XI-10] 구아리노 구아리니, 산티시마 신돈네 경당의 돔의 외관, 1667~1690, 토리노
[XI-11] 구아리노 구아리니, 산티시마 신돈네 경당의 평면도
[XI-12] 구아리노 구아리니, 산티시마 신돈네 경당의 돔의 내부

르네상스의 전형적인 중앙집중식 평면과는 달리 타원형 평면과 굴곡진 선이 지배적이었던 보로미니의 새로운 건축 개념은 보로미니의 후계자였던 수도사 구아리노 구아리니 (Camillo-Guarino Guarini, 1624.1.7.~1683.3.6.)에 의해 수학과 철학을 바탕으로 이탈리아의 토리노에서 다양하게 응용되었다.

이탈리아에서 시작된 바로크 교회건축은 프랑스 · 오스트리아 · 스페인 · 포르투갈 등 여러 유럽 각지에 전파되었다.

조각 : 회화와 건축, 조각과의 융합

바로크 조각은 회화와 건축과는 달리 유럽 전체에 통일적인 요소를 갖추었다. 교회 건물

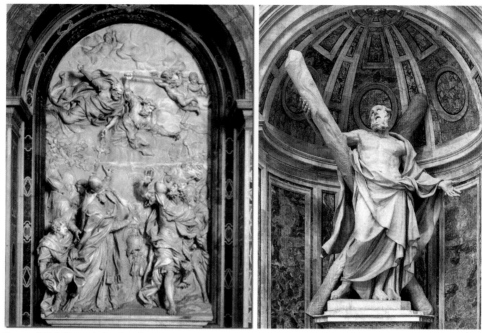

[XI –13] 알렉산드로 알가르디, 교황 레오 1세와 아틸라, 1645~1653, 성 베드로 대성당, 로마(왼쪽)
[XI –14] 프랑수아 뒤케누아, 성 안드레아, 1629~1633, 성 베드로 대성당, 로마(오른쪽)

전면이나 내부, 제대 장식으로 사용된 조각은 회화와 건축과 융합되어 조화를 이루었다. 17세기 예술은 회화 · 조각 · 건축이 각각 독립적인 장르로 개별화되기보다는 건축적 공간과 조화를 이루면서 종합적인 예술의 특성을 보였다.

17세기 최고의 조각가이며 건축가였던 베르니니가 로마에 있는 성 베드로 대성당 내부를 장식했다. 물론 성 베드로 대성당의 내부에는 베르니니의 경쟁 조각가인 알렉산드로 알가르디(Alessandro Algardi, 1595/1602~1654.6.10.)를 비롯해 프랑수아 뒤케누아(François Duquenenoy, 일명 I1 Flammingo 또는 François Flamand, 1594~1643.7.12.) 등의 부조와 조각 작품들이 있다. 그러나 성 베드로 대성당에 베르니니의 발다키노(baldacchino, 대제단 천개)만큼 바로크 미술의 건축과

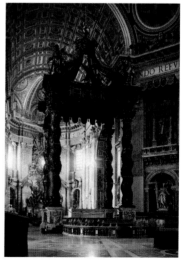

[XI –15] 잔 로렌초 베르니니, 대제단 천개, 1624~1633, 성 베드로 대성당, 로마

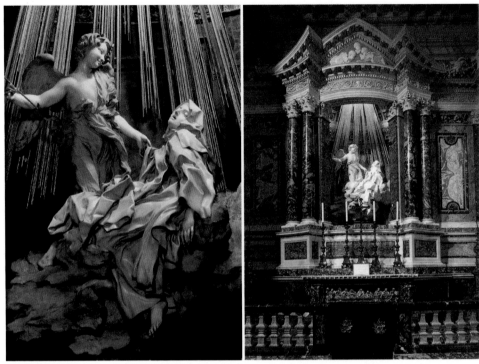

[XI-16] 잔 로렌초 베르니니, 성녀 테레사의 환시, 1647~1652, 산타 마리아 델라 비토리아 교회, 로마
[XI-17] 잔 로렌초 베르니니, 성녀 테레사의 환시, 1647~1652, 코르나로 경당, 산타 마리아 델라 비토리아 교회, 로마

조각의 탁월한 조화를 종합적으로 제작한 것은 보기 드물다. 대성당의 중앙 돔 아래의 교차부에 있는 발다키노의 거무스름한 나선형 기둥은 성당 내부 주변을 둘러싼 거대한 흰 대리석 기둥과 극적인 대비를 이룬다. 이러한 베르니니의 나선형의 기둥의 장식적이고 경쾌하며 운동감을 주는 요소로서 많은 바로크식 성당에 적용되었다. 또 다른 베르니니의 최고의 걸작이자 바로크 조각의 최고로 손꼽히는 〈성녀 테레사의 환시〉는 운동감을 넘어 심리적 상태까지 표현하고 있다. 베르니니는 조각을 통해 내적인 정서의 상태를 운동감과 역동성이 강한 동작과 행위로 형상화하고, 육체의 동작과 정신의 감정을 결합한 그리스 헬레니즘 조각의 특성을 반영했다. 작은 경당은 마치 연극무대같이 가톨릭 개혁 시기 스페인의 성녀 테레사 수녀의 환시 체험 장면을 연출하는 듯하다. 베르니니는 성녀 테레사의 초자연적인 장면을 다소 육체적인 사랑의 체험과 구별되지 않을 정도로 영적인 사랑의 체험을 조각으로 표현했다. 이러한 영적인 사랑은 경당의 천장 중앙의 성령의 상징인 비둘기로부터 성녀 테레사에게 쏟아져 내리는 빛줄기로 시각화되었다. 베르니니가 초자연적인 경험을 시각화한 것

[ⅩⅠ-18]

[ⅩⅠ-19]

[ⅩⅠ-20]

[ⅩⅠ-21]

[ⅩⅠ-18] 안니발레 카라치, 이집트로의 피신, 1603, 도리아 팜필리 미술관, 로마
[ⅩⅠ-19] 안니발레 카라치, 성모 승천, 1600/01, 산타 마리아 델 포폴로 교회, 로마
[ⅩⅠ-20] 카라바조, 십자가에 매달리는 성 베드로, 1600/01, 체라시 경당, 산타마리아 델 포폴로 교회, 로마
[ⅩⅠ-21] 카라바조, 성 마태오의 소명, 1599~1600, 콘타렐리 경당, 산 루이지 데이 프란체시 교회, 로마

은 바로크 종교 미술의 전형적인 예라 할 수 있다.

회화 : 천상과 지상의 대립

바로크 회화는 지역과 종교적 특징에 따라 귀족적이며 가톨릭적인 경향과 시민 계급적
이며 프로테스탄트적 경향으로 나누어진다. 로마 교황청은 반종교개혁 이후 엄청나게 사치
스러운 성당장식과 종교미술의 발전을 이룩한다. 로마에서 출발한 바로크는 프랑스로 이어

[Ⅺ–22] 디에고 벨라스케스, 세비야의 물장수, 1623, 웰링턴 미술관, 런던(왼쪽)
[Ⅺ–23] 호세 데 리베라, 나팔소리를 듣는 성 예로니모, 1626, 산타 트리니타 델레 모나케, 나폴리(오른쪽)

졌으나 프랑스 화가들은 비종교적 주제들을 주로 다루었다. 그리고 이때 플랑드르와 같은 가톨릭 국가에서는 종교미술이 전성기를 맞았고, 네덜란드나 영국과 같은 프로테스탄트 국가들에서는 종교적인 그림은 금지되었다. 따라서 회화는 주로 시민과 미술시장을 위해 정물화, 풍경화, 초상화, 풍속화 등 일상생활을 다룬 소재로 확대되었다.

바로크의 시발점은 이탈리아의 화가 카라바조(Michelangelo Merisi da Caravaggio, 1571?~1610)와 안니발레 카라치(Annibale Carracci, 1560.11.3.~1609.7.15.)로 로마 바로크 회화의 창시자라 할 수 있다. 1590년대 서로 다른 성격의 두 사람은 로마에서 각각 혁신적인 양식을 선보이면서 매너리즘 양식의 회화가 사라지게 되었다.

카라치는 먼저 볼로냐에서 자연주의적 경향을 보이고 그의 로마 체류시절에는 고전주의와 르네상스의 이상적인 아름다움을 추구했다. 반면에 카라바조는 카라치와는 대조적으로 고전주의의 고상함을 따르기보다는 자연에 충실하였다. 그는 비록 그것이 추하더라도 눈으로 본 것을 있는 그대로 현실을 그리고자 한 리얼리즘, 다시 말해 '자연주의' 회화 작가

였다. 또한 카라바조의 명암법은 배경을 어둡게
한 극명한 빛의 대조를 통해 감정의 효과를 극대
화한다. 이것을 테네브리즘(Tenebrism)이라 부른
다. 17세기 로마에서 시작된 카라바조의 회화는
인접한 가톨릭 지역이었던 스페인 바로크에 직
접적인 영향을 주었고, 플랑드르 회화에도 많은
영향을 주었다. 스페인 화가 벨라스케스(Diego
Rodriguez de Silvay Velázquez, 1599.6.6.~1660.8.6.)
의 초기 작품에서 카라바조의 명암법이 두드러
지게 나타나고, 나폴리에서 활동했던 스페인 화
가 리베라(José de Ribera, 1591.1.12.~1652.9.2.)는
직접 카라바조의 영향을 받았다.

플랑드르는 16세기 이래 로마 가톨릭 국인
스페인의 지배 아래에서 독립하면서 지금의 벨
기에와 남부 네덜란드는 가톨릭으로 남고, 북네
덜란드는 프로테스탄트로 두 지역이 매우 다른
성향의 미술로 발전했다.

플랑드르 바로크 미술에서 빼놓을 수 없
는 거장 중의 거장은 루벤스(Peter Paul Rubens,
1577.6.28.~1640.5.30.)였다. 낙천적이고 긍정적
사고관을 가진 루벤스는 지칠 줄 모르는 그의 에
너지로 2,000여 점에 달하는 작품을 남겼다. 회
화의 기본적 요소는 색채와 형태이다. 형태가 논
리적이고 합리적 사고로서 이성에 직접 작용하
는 요소라고 한다면, 색채는 감각적 요소로서 우
리의 감각과 감성에 직접 작용하는 요소이다. 루
벤스는 색채를 회화의 생명으로 여겼다. 비록 그
의 작품 속에서 부정확한 인체묘사나 과장, 기괴

[Ⅺ-24] 페터 파울 루벤스, 십자가에서 내림, 1612,
안트베르펜 대성당, 벨기에

[Ⅺ-25] 파울 루벤스, 십자가를 지고 가는 그리스도,
1634, 암스테르담 미술관

함이 포함되어 있더라도 우리가 쉽게 감지하지 못하는 이유는 화려한 색채와 빛의 효과 때문이다. 루벤스가 그린 〈십자가에서 내려지는 예수〉는 그의 감각적인 화풍을 담아 바로크 양식의 모든 것을 보여주고 있다. 이 작품은 곡선적인 리듬으로 죽은 예수의 시신에 과장된 광선의 강도로 빛을 강하게 비추어 극적인 요소로 강렬한 감정을 유발하고 있다. 루벤스는 빛과 색채의 현란한 혼합을 통해 감각세계를 역동적으로 표현했다. 작품 〈십자가를 지고 가는 그리스도〉는 십자가에 깔린 예수와 시몬, 오만한 눈빛의 병정, 죄인을 끌고 가는 병정들, 예수의 머리를 닦아 주는 성녀 베로니카와 뒤의 성모 마리아와 요한, 좌우에는 예루살렘의 여인들이 우는 아이와 더불어 죽어야 할 예수에 대한 슬픔을 참지 못하는 형상이 뒤섞인 형태로 표현되었다. 단지 루벤스는 형태의 중요성보다는 예수의 고통을 암시하고 이를 바라보는 인간들의 슬픔을 표현했던 것이다. 루벤스는 빛과 이미지를 사용한 순간의 감각에 호소하는 화풍으로 표현함으로써 감동의 효과를 강조한 것이다.

[XI -26] 렘브란트 반 레인, 예루살렘의 파괴로 슬퍼하는 예레미아, 1630, 국립미술관, 암스테르담

플랑드르에서 루벤스가 색채와 빛을 통해 인간의 내면세계를 표현했다면, 네덜란드에서는 렘브란트(Rembrandt Harmenszoon van Rijn, 1606~1669)가 광선을 사용하여 인간의 내면적 심리를 작품에 담았다. 그는 인간이 어느 상황에서 겪게 되는 번민과 갈등 그리고 신앙심 등의 내면적 깊이와 본질을 표현했다. 17세기 네덜란드 회화에서 종교화는 주문이 거의 없었던 점을 고려해 볼 때 렘브란트의 종교화는 네덜란드에서 특별한 가치를 가진다.

[XI -27] 렘브란트 반 레인, 벨사차르의 향연, 1635, 국립 박물관, 런던

렘브란트의 아버지를 모델로 삼은 예언

자 예레미아는 화염에 휩싸여 파괴되고 있는 예루살렘의 모습에 비애에 잠겨 있다. 〈예루살렘의 파괴로 슬퍼하는 예레미아〉에서 백발의 머리, 얼굴의 깊은 주름, 움푹 파인 눈, 얽힌 수염과 함께 예언자 예레미아가 커다란 성경에 힘없이 팔꿈치로 머리를 기대고 있는 자세 역시 슬픔을 더욱 부추기고 있다. 고대 바빌로니아의 멸망을 그린 그림 〈벨사차르의 향연〉에서 향락에 취한 왕과 주변 사람들이 순간적인 상황에 대한 겪는 내면적인 심리 상태를 표현했다.

[Ⅺ-28] 렘브란트 반 레인, 욕실에서의 밧 세바(다윗왕의 편지를 든 밧 세바), 1654, 루브르박물관, 파리

렘브란트는 놀라운 광경 앞에서 인간의 무기력한 두려움과 공포의 이미지, 사치와 향락에 젖었던 사람들이 종말이 다가옴을 알고 심적으로 느끼는 공포를 재현했다. 그의 또 다른 작품 〈욕실에서의 밧 세바(다윗왕의 편지를 든 밧 세바)〉에서도 등장인물의 내적 상태를 잘 표현했다. 이 작품은 구약 성경 이야기, 사무엘하 11장을 주제로 다룬 것이다. 그는 여기에서 헷 사람 우리야의 아내 밧 세바가 다윗왕의 편지를 받고 순간적으로 심리적 고뇌와 갈등을 겪는 내면 상태를 표현하였다. 또한 렘브란트는 그림의 어

[Ⅺ-29] 디에고 벨라스케스, 교황 이노센트 10세, 1649~1650, 도리아 팜필리아 미술관, 로마

두운 부분과 밝은 부분을 설정해서 주제를 부각하는 테네브리즘 명암법을 사용했다. 빛의 효과를 사용하여 그림의 주 부분은 부각하고, 부차적인 면은 어둠 속에 가리고 있다. 렘브란트가 오롯이 인간의 내면적 갈등과 번민, 정서적인 부분만을 표현하려 했던 것은 각선미와 성적인 매력을 더욱 강조할 수 있는, 서 있는 자세나 누워 있는 자세를 선택한 것이 아니라 앉아 있는 자세에서도 느낄 수 있다. 이렇게 렘브란트는 육체적 측면보다는 정서적인 측면을 고려

[XI -30] 호세 데 리베라, 성 바르톨로메오의 순교, 1624, 프라도 미술관, 마드리드

[XI -31] 프란시스코 수르바란, 성 피터 놀라스코의 환시, 1629, 프라도 미술관, 마드리드

하여 표현했다.

16세기에 스페인은 이탈리아나 플랑드르보다 덜 알려지고, 걸출한 미술가를 배출하지 못했다. 그러나 이 시기에 유럽에서 가장 영성적인 측면을 강하게 드러낸 미술은 스페인 화가들로부터 제작되었다.

스페인 바로크 미술에서 가장 잘 알려진 화가는 디에고 벨라스케스이다. 당시 가톨릭 영성이 강했던 스페인에서 벨라스케스는 초상화가로 초상화를 통해 사실성과 장엄함, 친근함과 고적감을 표현했고, 궁정의 풍속도를 주제로 삼아 작품 활동을 했다. 반면에 가톨릭 영성을 대표하는 화가는 리베라, 수르바란(Francisco de Zurbarán, 1598.11.~1664.8.27.), 무리요(Bartolomé Esteban Murillo, 1618~1682.4.3.)가 있었다. 이들은 주로 성인 성녀의 영적 삶과 성모의 무염시태를 주제로 삼았다.

리베라는 작품 〈성 바르톨로메오의 순교〉에서 카라바조의 〈성 베드로의 순교〉를 모태로 삼아 새로운 경지의 리얼리즘을 제시했다. 이 작품 속에서 성인과 형리의 얼굴은 매우 자연주의적으로 치밀하게 세부까지 묘사되었다. 그리고 성인의 반쯤 벌어진 입과 촉촉한 두 눈은 성인이 곧 신과 만나게 될 환시상태의 모습으로 성인은 신에 대한 사랑으로 이미 죽음의 두려움을 잊어버린 상태이다. 리베라는 이탈리아의 카라바조의 리얼리즘을 한층 더 진보시켜 엑스터시의 미술을 연출했다. 이러한 종교적 신념의 강도는 프란시스코 수르바란의 작품에서도 강하게 드러났다. 그의 작품 〈성 피터 놀라스코의 환시〉는 성 놀라스코가 무릎을 꿇고 묵상을 하던 중 그의 앞에 거꾸로 세워진 십자가에 매달린 자신의 영명 성인인 성 베드로가 나타난 것을 그린 것이다. 수르바란은 영적인 체험을 눈을 통해 보는 행위로 묘사했다. 사실상 그림 자체는 물질적인 육신의 눈으로 보는 것이긴 하지만 영혼의 눈으로 영적인 환시로 보는 것으로 변형된 것이라 할 수 있다.

[Ⅺ-32] 프란시스코 수르바란, 무염시태, 1628~1630, 프라도 미술관, 마드리드
[Ⅺ-33] 바르톨로메 에스테반 무리요, 무염시태, 1678년경, 프라도 미술관, 마드리드
[Ⅺ-34] 바르톨로메 에스테반 무리요, 천사들의 부엌, 1646년경, 루브르 박물관, 파리

　　리베라나 수르바란은 무리요와 더불어 성모의 무염시태를 주제로 즐겨 그렸다. 성
모 마리아가 애당초 원죄를 입지 않은 상태에서 태어났다는 성모의 무염시태 이론은 가
톨릭 내에서 논쟁의 대상이 되었었다. 그러나 1661년에 교황 알렉산더 7세(Alexander Ⅶ,
1655~1667)는 공서(Constitutio sollcitudo omnium ecclesiarum)에서 성모가 원죄로부터 완전히

[XI -35] 베르사유 궁전
[XI -36] 니콜라 푸생, 오르페우스와 에우리디케가 있는 풍경, 1650, 루브르 박물관, 파리
[XI -37] 니콜라 푸생, 아르카디아의 목동들, 1638~1639, 루브르 박물관, 파리

자유로웠음을 선언하였고, 더 이 문제를 논의하는 것을 금했다.

성모의 무염시태를 주제로 다룬 작품 속에서 성모 마리아는 순결을 의미하는 흰색과 충실한 믿음을 의미하는 푸른색 옷을 입고 있으며, 초승달 위에 서 있는 모습은 요한묵시록 12장 1절에 나오는 여인을 모티프로 한 것이다.

프란시스코 수르바란의 〈무염시태〉는 교황의 성모의 무염시태를 공인하기 이전의 작품이기 때문에 성모의 순결을 증명해 보여야 하는 여러 가지 모티프들이 표현되었다. 그림의 배경에는 닫혀 있는 정원, 생명의 샘, 천국의 문, 야곱의 사다리, 더럽혀지지 않은 거울 등 성모의 순결함과 지혜로움 그리고 신성함을 상징하는 주제들을 담고 있다. 반면 무리요의 성모의 〈무염시태〉를 살펴보면, 배경적 모티프들은 없고 청순하고 아름다운 성모가 떠오르는

[XI -38] 조르쥬 드 라투르, 목수 성 요셉, 1645, 루브르 박물관, 파리
[XI -39] 조르쥬 드 라투르, 회개하는 막달레나, 1630~1635, 루브르 박물관, 파리
[XI -40] 조르쥬 드 라투르, 부인에게 조롱받는 욥, 1652, 보주 지방 미술관, 에피날
[XI -41] 클로드 로랭, 티볼리 풍경, 1642, 코톨드 인스티튜트 갤러리, 런던
[XI -42] 클로드 로랭, 이집트로의 피난, 1647, 드레스덴 회화관

모습 자체로만 무염시태를 표현했다. 단순한 도상으로 가톨릭의 도그마를 자신감 있게 표현하고 있다.

17세기 프랑스는 군사적으로나 문화적으로 유럽에서 가장 강력한 국가로 부상했으며, 파리는 새로운 문화중심지로 자리를 잡았다. 17세기에 로마나 스페인에서 새로운 힘을 가진 교황이나 추기경 등이 화려하고 세속적인 영화를 드러내고 있을 때 프랑스 미술은 전제 군주의 힘과 영광을 드러내는 도구로 사용되었다. 비록 프랑스는 가톨릭 국가로 남아 있었지만 교회의 힘은 왕실의 무한 권력에 앞서지 못했다. 이러한 프랑스 왕실의 권위를 힘껏 표출시킨 것이 다름 아닌 베르사유 궁전이었다. 이 궁전은 바로크 미술의 호화스러움의 극치

와 절대왕정을 수립한 루이 14세의 영광을 과시하고 있다.

17세기 프랑스 회화에서는 단연 니콜라 푸생(Nicolas Poussin, 1594.6.15.~1665.11.19.)으로, 그는 실질적으로 프랑스에서보다는 로마에서 주로 활동했다. 푸생은 데생과 엄격한 형태의 완결성을 중심으로 합리적인 고전주의 화풍을 따랐다. 그는 고대 로마의 신화나 역사, 그리스 조각을 모델로 삼아 작품을 제작했다. 이렇게 푸생의 고전주의 경향과 더불어 카라바조의 영향을 받은 화가들이 등장했다. 특히 조르주 드 라투르(Georges de La Tour, 1593.3.13.~1652.1.30.)는 카라바조의 영향을 가장 많이 받은 화가로 종교를 주제로 많은 작품을 남겼다. 그가 그린 〈회개하는 막달레나〉, 〈목수 성 요셉〉, 〈부인에게 조롱받는 욥〉 등은 한 비평가의 "라투르의 작품은 촛불 하나가 밤의 거대함을 정복했다"라는 말처럼 빛과 어둠을 통해 친밀하면서도 장중함이 나타난다. 원형으로 퍼진 빛은 보는 이들로 하여금 정적인 분위기와 진지한 종교적인 깊이를 느끼게 한다.

또 다른 프랑스의 바로크 미술가로 유명한 화가로는 클로드 로랭(Claude Lorrain, 1600~1682.11.23.)이 있다. 그는 고전 유물보다는 자연에서 영감을 받아 작품을 제작했다.

생의 대부분을 로마에서 보낸 로랭은 이탈리아의 전원적인 풍경을 주로 그렸으며 종교화 역시 풍경화 속에 등장인물들과 그 내용을 삽입시키는 정도였다.

XII

19세기 전반기의
그리스도교 미술

프랑스 혁명은 자유, 평등, 박애라고 하는 새로운 인본주의적 가치를 추구하면서 사회전반에 걸쳐 엄청난 변화를 촉구하는 기폭제가 되었다. 이 혁명으로 인하여 유서깊은 그리스도교적 가치는 거부되었고, 예술가들도 신분제도나 교회의 요구로부터의 자유를 중시하게 되었다. 결과적으로 19세기 전반기의 예술가들은 교회와 왕,귀족이라는 든든한 후원자들을 잃었으며, 그들은 새로운 경쟁시대를 맞게 되었던 것이다. 이는 교회나 왕,귀족의 요구에 따른 제작이 아니라 예술가 자신의 자유의사에 따라 작품을 제작하는 새로운 시대의 시작을 의미하였다. 이 시기로부터 유명 작가들이 간헐적으로 그리스도교적 주제의 작품을 제작하기도 하였지만 전(前) 시대와 비교한다면 극소수에 불과하였고, 이 작품들도 이미 그들의 깊은 신앙의 표현은 아니었다. 이제 더 이상 종교적 주제가 주를 이루지 못하는 현실이 되었다. 그런 가운데 나자렛파는 19세기 초의 이러한 현실을 우려하며 그리스도교 미술의 부활을 꿈꾸던 일군의 젊은 작가들로 구성되어 19세기 전반기에 활발한 활동을 전개하였다.

† 시대적 배경 : 프랑스혁명과 산업혁명

18세기 말에 있었던 프랑스혁명은 자유 · 평등 · 박애라고 하는 새로운 인본주의적 가치를 추구하면서 사회전반에 걸쳐 엄청난 변화를 촉구하는 기폭제가 되었다. 간단하게 언급하면 16세기 이래 유럽에서 진행된 계몽주의 사상은 인간의 이성(理性)과 경험을 토대로 한 합리주의를 좇는 새로운 비판적 지식인들을 배출하였고, 이 새로운 세대들에 의해 구체제 (Ancien Regime: 협의로 1789년 프랑스혁명이 있기 전까지, 부르봉 왕조가 프랑스를 통치하던 시대를 의미한다. 광의로는 시민혁명 이후의 민주사회에 반대되는 개념으로 군주제의 통치제도를 일컫기도 한다)의 부조리에 반항하는 시민정신이 뿌리내리기 시작하였던 것이다. 유럽의 다른 나라들에 비해 귀족계층 내에서의 의사소통이 원활하지 못했고, 재정적으로도 매우 열악한 상황에 있던 프랑스에서는 이러한 현실에 불만을 가졌던 비판적 귀족계층의 주도로 새로운 변화에의 요구가 거세게 일었다. 이들은 구체제가 가지고 있던 세습적 신분제도와 그에 따른 사회 · 경제적 불평등 그리고 그리스도교라는 유럽사회의 오랜 전통적 기본가치를 거부하였다. 거대한 역사적 혁명은 시작되었으나 민주화를 추구하던 혁명세력 내 보혁(保革) 간의 갈등

과 투쟁으로 인하여 이 혁명이 성공적으로 마무리되기는 어려웠다. 결과적으로 이 혁명으로 인하여 야기된 가치개념의 혼란은 새로운 사회·정치적 질서를 확보하게 될 때까지 지속되었다. 소위 시민주도의 민주화를 이루어내는 과정에서 프랑스 내부의 사회적 혼란뿐만 아니라 전(全) 유럽을 전쟁터로 만든 나폴레옹(Napoléon Bonaparte)의 독재체제(1799~1815)나 시민혁명(1848~1849)에 이르기까지 유럽 도처에서 막대한 희생을 치러야 했다. 이러한 프랑스발(發) 대혼란은 전(全) 유럽의 정치와 사회, 경제에 거대한 변화를 야기하였다.

또한 신대륙의 발견(1492) 이후 서서히 진행되어 온 제품 생산과정의 기계화는 영국을 선두로 하여 산업혁명으로 이어졌다. 오랜 실험을 거쳐 1830년대 초 영국의 스티븐슨(George Stephenson, 1781~1848)에 의해 증기기관차가 발명되면서 드디어 생산과정의 획기적 기계화가 가능해졌고, 이는 산업혁명의 완성을 의미하였다. 이후 유럽은 산업화 시대로 접어들게 되었다. 각 국가에 따라 시기적인 차이는 있었지만 유럽의 국가들은 18세기 중엽부터 19세기 중반에 이르는 시기에 서서히 전통적 농경사회로부터 산업화 사회로 이동해가고 있었다. 소위 자본주의 사회로 진입하게 되었던 것이다. 이에 따라 점차적으로 자본의 힘이 강조되면서 야기된 경제체제의 변화는 사회구조의 거대한 변화로 이어졌다. 농촌을 떠나 도시로 모여들어 기계를 이용한 생산과정에 종사하게 된 노동자계층과 자본가로 양분되는 새로운 사회적 분화현상이 형성되고 있었던 것이다.

✝ 교회사적 변화 : 교회 재산의 세속화와 교세의 위축

프랑스혁명으로 인하여 야기된 그리스도교의 수난은 성직자들에 대한 공공연한 탄압과 교회재산의 세속화(Secularization)라는 두 가지 측면에서 진행되었다. 특히 가톨릭교회는 프랑스혁명 세력의 공격대상이 되어 오랜 전통을 지녔던 그리스도교적 가치가 부정되었을 뿐만 아니라, 1802년과 1803년에 전격적으로 나폴레옹 군에 의해 진행된 소위 세속화로 인하여 많은 재산의 소유권을 포기해야만 했다. 유서 깊은 수도원들과 교회의 토지들은 속화(俗化)되어 통치권력의 소유로 넘어갔고, 가톨릭교회의 치명적 재정약화로 이어졌다. 결과적으

로 가톨릭교회는 프랑스·독일·이탈리아 등 일부 유럽지역에서 그 권위를 상실하였고, 교세의 약화와 혼란은 필연적인 것이었다. 그러나 이러한 가톨릭교회의 시련은 교회가 자각할 수 있는 계기가 되어 교황청과 지방 교회가 밀접한 관계를 유지하며 자구(自救)적 노력을 쏟게 하였다. 혁명을 부정하고 왕정의 복귀를 이루려 했던 짧은 기간에 교권은 회복되는 듯하였으나, 계몽주의에 경도된 민주화 세력의 확장으로 역설적이게도 교권의 회복은 여의치 않았다. 가톨릭교회는 국가지상주의에 강력하게 도전하는 운동으로 교황지상주의를 일으켰으나, 계몽주의에 의한 합리주의적 사고의 확산과 혁명이라는 거대한 정신적·사회적 변화에 맞서 그리스도교의 전통적 교의를 주장하기에는 지나치게 혼란스러운 시기를 맞이하고 있었던 것이다. 양 차에 걸친 혁명-프랑스혁명과 산업혁명-은 대다수 유럽인들을 교회나 전통적 보수정권이 추구하던 신(神) 중심의 가치개념으로부터 거리를 두도록 하는 결과로 이어졌다.

† 철학적 배경 : 계몽주의와 사회주의

　　프랑스혁명으로 인하여 잃어버린 가치개념을 향수하기에는 너무나 빠른 속도로 유럽은 자본주의와 제국주의 사회로 변화되어 갔다. 이러한 급속한 변화에 대한 반대의 움직임이 보수적 지식인들 사이에서 감지되기도 하였으나, 여전히 인간의 이성에 대한 확신을 강조하던 계몽주의의 위력은 지식인들에게 지배적이었고, 이에 따라 인본주의와 과학의 발전에 대한 신뢰가 가중되고 있었다. 한편, 산업혁명이 완성되고 산업화시대로 접어들게 되면서 농경중심의 전통적 유럽 사회경제의 구조는 급격하게 도시를 중심으로 하는 산업경제체제로 변화되어 갔다. 이러한 사회적 격변의 결과 자본주의의 확산과 함께, 반자본주의적 주장이 등장하기 시작하였다. 역사적으로 보면 생산수단의 사적(私的) 소유와 그에 따른 경제적 불평등을 개선하려는, 즉 부(富)의 공정한 분배를 위한 정치적 장치들은 오랜 세월을 두고 유럽에서 개발되어 왔다. 그러나 18세기 후반기부터 영국이나 프랑스에서 일어난 급격한 사회경제체제의 변화는 일찍이 그들이 경험하지 못했던 상황이었다. 진보적 계몽주의자

들 가운데 자본주의의 사회적 문제를 지적하는 움직임이 일었고, 이러한 움직임의 중심에 있던 이들을 '사회주의자'라 일컬었다. 사회주의자라는 최초의 기록이 영국에서는 1824년에, 프랑스에서는 1832년에 발견된다. 사회주의는 당시의 생산수단의 사적 소유와 관리, 자본에 의한 노동의 착취, 그에 따른 경제적 불평등, 자본주의적 시장생성의 부도덕성 등의 현상에 강력하게 반대하는 이념이었다. 사회주의자들은 생산수단의 공동소유와 관리, 계획적인 생산과 평등한 분배를 주장하였다. 그들에 의해 유럽 각지에서 7월 혁명(1830), 2월 혁명(1848), 3월 혁명(1848/49) 등의 시민혁명들이 일어났으며, 성공한 혁명은 아직 없었음에도 불구하고 그들의 주장은 더욱 확산되었다. 19세기 전반기에는 자본주의나 제국주의를 추종하는 보수세력과 그에 반대하여 사회주의와 반제국주의를 주장하는 진보적 지식인들 사이의 이념적 대립구도가 서서히 조성되어 가고 있었다.

✝ 미술사적 현상 : 신고전주의, 낭만주의, 사실주의

19세기 전반기의 미술은 프랑스혁명으로 인하여 야기된 가치개념의 혼란이 그대로 반영되어 다음의 세 가지 방향으로 전개되었다. 즉, 18세기로부터 이어져 온 신고전주의의 보수적 입장과 18세기 말에 등장한 낭만주의 그리고 19세기에 형성된 사실주의의 입장이 그것이다. 신고전주의는 이성중심적인 계몽주의의 영향으로 구체제에 대한, 혹은 구체제의 문화적 취향으로 여겨졌던 바로크 · 로코코의 화려한 예술적 취향에 대한 비판적 시각을 의미하였다. 이는 때마침 고대도시 폼페이(Pompeii)와 헤라클라네움(Herculaneum)의 유적이 18세기에 발굴됨으로써, 이성적이고 고전적인 고대의 합리적 가치개념과 고대 예술에 대한 재발견에 근거한 양식이다. 이와 같이 이성과 규범을 중시하는 고전적 문화현상에 대한 열광에 힘입어 왕 · 귀족 중심의 열정 · 사치 · 향락 등으로 대변되는 당대의 로코코적 가치는 강력하게 거부되었다. 고고학자 빙켈만(Johann Joachim Winckelmann, 1717~1768)이 강조한 그리스 · 로마 문화가 지닌 고요 · 단순 · 숭고 등의 이성적 가치가 중시되었던 것이다. 격변의 시대가 야기한 혼란스러운 갈등을 극복하기 위해 이상적 과거의 재현을 추구한 신고전주의는

문학·미술·음악 등의 전 예술분야에 걸쳐 전개되었다.

한편 18세기 말부터 진행된 낭만주의는 현실적 욕망이나 현실 속에 팽배해 있는 가치개념의 혼란을 회피하고 비현실적 이상을 향한 감상적 문화현상으로 나타났으며, 과거에 대한 새로운 해석과 미지의 세계에 대한 막연한 향수를 그 내용으로 하였다. 낭만주의적 현상도 문학·미술·음악 등의 전 예술분야에 걸쳐 전개되었으며, 그 뿌리는 중세에 대한, 다시 말하면 라파엘 이전 시대의 역사에 대한 새로운 인식과 향수에 있었고, 동시에 자연에 대한 가치의 발견에 두고 있었다. 인간 역시도 새로이 탐구해야 할 대상인 자연으로 인식되었으며 순수한 내면적 경험과 감성적 열정 등 개개인의 주관적 체험에 주목하였다. 예술가들의 감상적 체험과 이상에 대한 향수는 낭만주의의 중요한 핵심이 되었다.

19세기 중반에는 쿠르베(Jean Désiré Gustave Courbet, 1819~1877)가 이끈 사실주의가 대두되었는데, 그는 난해하고 비현실적인 이상이나 가치를 거부하고 현실에서의 직접 체험을 중시하였다. 이러한 현실에서의 직접적인 체험을 그린 자신의 작품세계를 그는 "사실주의"로 명명하였다.

회화 : 신고전주의, 낭만주의, 사실주의

신고전주의의 대표적 화가로는 프랑스의 다비드(Jacques-Louis David, 1748~1825), 앵그르(Jean-Auguste-Dominique Ingres, 1780~1867) 등을 들 수 있다. 신고전주의 현상은 18세기 후반기부터 시작되어 19세기 전반기에 그 절정을 보였고, 그 후로는 신고전주의의 대가들이 주요 미술교육기관의 지도자로 흡수되면서 파리를 중심으로 한 유럽 화단에 아카데미즘 현상으로 자리 잡게 되었다. 신고전주의 예술가들의 주된 관심은 고대 고전기의 가치를 재현하는 데에 있었기 때문에 주로 고전적 주제를 제작하였다. 그들은 인체나 대상의 정확한 재현적 묘사와 이상적 비례에 열중하였으며, 자연스럽게 그리스

[Ⅻ-1] 다비드, 십자가상의 그리스도, 1782

[XI-2] 앵그르, 베드로에게 천국의 열쇠를
넘겨주는 예수 그리스도

도교로부터는 거리를 두게 되었다. 앵그르나 19세기 후
반기에 이르기까지 활동한 신고전주의 작가들의 작품에
서도 그리스도교 주제를 발견할 수 있으나 그것은 지엽
적 현상에 불과했다.

낭만주의의 대표적 화가로는 영국의 터너(Joseph
Mallord William Turner, 1775~1851), 독일의 프리드리
히(Caspar David Friedrich, 1774~1840), 룽에(Philipp Otto
Runge, 1777~1810), 프랑스의 들라크로아(Ferdinand Victor
Eugène Delacroix, 1798~1863), 제리코(Jean-Louis Andre
Théodore Géricault, 1791~1824), 스페인의 고야(Francisco
de Goya, 1746~1828) 등을 들 수 있다. 낭만주의는 정신
적 체험이나 내면적 혹은 영적 열정을 중시하여, 그리스도교적 주제에 대하여도 논리적이
고 신학적인 해석보다는 신비주의적이고 감상적인 입장에서 접근하였다. 또한 그들은 자연
의 위대함을 발견하여 풍경화라는 새로운 장르를 열었으며, 그들 가운데 룽에, 프리드리히
등은 실제로 그리스도교에 대한 확신을 신비스러운 풍경에 담아 표현했던 작가들이다. 프랑
스의 쉐퍼(Ary Scheffer, 1795~1858)나 플랑드랭(Jean-Hippolyte Flandrin, 1809~1864) 등도 낭
만주의 작가로서 그리스도교적 주제의 작품제작에 적극적이었다. 특히 19세기에 나타나 하
나의 괄목할 만한 그리스도교미술 부활운동을 전개한 나자렛파(Nazarener)의 출발점도 낭만
주의에서 찾을 수 있으며, 19세기 말에 일어난 아르 누보(Art Nouveau) 현상이나 미술공예운
동, 상징주의의 뿌리도 역시 낭만주의였다.

"내게 천사를 보여주면 천사를 그리겠다"는 쿠르베의 언급은 그가 추구한 사실주의가
어떤 것인지를 선명하게 드러낸다. 그는 막연한 이상을 좇기보다는 실재하는 경험과 현실을
그리려 하였고, 여전히 열악한 환경에서 살 수밖에 없는 농민이나 도시근로자의 삶을 주목
하였다. 그리하여 사회주의 운동에 동참하는 등 적극적인 사회활동도 함께 병행하였다. "진
실된 것은 곧 아름다운 것"이라는 새로운 미의식을 제시한 그가 추구한 사실주의는 19세기
후반에 형성된 인상파 화가들에게 지대한 영향을 끼쳤다. 20세기에 들어서는 사회주의적
경향을 강하게 가졌던 사회비판적 미술현상이나 소위 사회주의 리얼리즘 그리고 20세기를
관통하여 보여준 체제비판적 혹은 현실참여적 미술현상의 뿌리가 되기도 하였다.

[XII -3] 롱에, 물 위의 베드로, 1806.07
[XII -4] 프리드리히, 산속의 십자가, 1807
[XII -5] 고야, 성 요셉의 꿈, 1770~1772
[XII -6] 고야, 십자가
[XII -7] 들라크로아, 피에타, 1850년경
[XII -8] 쉐퍼, 유혹에 임하는 그리스도, 1854
[XII -9] 플랑드랭, 예루살렘 입성, 벽화, 파리(Église de Saint-Germain-des-Près, chapelle de la Vierge)

조각 : 시민의 승리와 기념비적 조각

[XII-10] 카노바, 클레멘트 13세 묘비(왼쪽)
[XII-11] 카노바, 막달레나(가운데)
[XII-12] 토어발트센, 그리스도, 성모성당, 코펜하겐(오른쪽)

막강한 신고전주의의 영향으로 아카데미즘 조각이 19세기를 풍미하였다. 그들은 신화
에 등장하는 인물들이나 역사 속에서 위대한 업적을 남긴 인물들을 고전주의적으로 제작
하는 데 열중하였다. 또한 그들은 그리스 고전기의 조각들과 같은 완벽한 고전적 인체를 묘
사하기 위하여 정확한 형태와 이상적 비례를 재현하려 하였다. 신고전주의의 대표적 조각
가로는 프랑스의 우동(Jean-Antoine Houdon, 1741~1828), 이탈리아의 카노바(Antonio Canova,
1757~1822), 덴마크의 토어발트센(Bertel Thorvaldsen, 1770~1844) 등을 들 수 있다. 그들이
간헐적으로 제작한 그리스도교적 주제의 신고전주의적 조각작품에서 드러나는 정확한 사
실적 묘사는 매우 인상적이며, 특히 토어발트센의 작품(그리스도 상)은 대량으로 복제되어
전 세계에 확산되었다.

프랑스혁명 이후 혼란기를 극복한 시민의 승리와 새로운 민주국가의 탄생에 대한 염원
과 감동을 표현하려는 기념비적 조각상들이 유럽의 대도시들에 다량으로 세워졌다. 그 예로
파리의 개선문이나 오페라좌 외벽에 세워진 작품 등을 들 수 있다. 민주시민의 승리와 환희
를 감동적으로 전달하기 위해 카르포(Jean-Baptiste Carpeaux, 1827~1875), 뤼드(François Rude,
1784~1855) 등의 대표적 낭만주의자 조각가들도 기념비적 작품 제작에 적극 참여하였다.
낭만주의 조각가들에게서는 몇몇의 그리스도교적 작품을 발견할 수 있으나 그들의 진정한

관심은 이미 그리스도교적 주제에 있지 않았다. 또한 뫼니에(Constantin Émile Meunier, 1831~1905)와 같이 사회주의의 영향을 받았던 사실주의 조각가들에 의해서는 도시노동자들이나 부두노동자들의 노동의 가치를 찬양하는 기념비적 작품들이 제작되었다. 신고전주의 작가들이 비례·균형·조화 등의 외형적 특성을 이상적으로 표현하려 했다면, 사실주의 작가들은 노동자들을 보이는 그대로 사실적으로 표현함으로써 노동자 계층의 가치와 그들이 처해 있는 현실을 적나라하게 드러내려 했던 것이 차이라 하겠다.

[Ⅻ-13] 뤼드, 십자가상의 그리스도, 1852

건축 : 역사주의와 신고전주의

18세기 말부터 19세기 전반기까지의 유럽건축은 대체로 그리스 신전을 연상시키는 거대하고 기념비적인 신고전주의 양식과 역사주의의 영향으로 과거의 양식을 전체적으로 혹은 부분적으로 복사하거나 차용한 양식으로 이루어졌다. 신고전주의 건축물로는 예를 들어, 그리스 조각전시관인 뮌헨의 글립토텍(Glyptothek, 1816~1830), 나폴레옹의 전승을 기념하기 위해 세워진 파리의 개선문(1806~1836), 칼스루에 등 유럽 각지에 새로 세워진 궁정건축물 등을 들 수 있다. 교회건축물에서도 그리스 신전의 건축적 요소를 적극 수용한 파리의 마들렌 성당(La Madeleine, Sainte-Marie-Madeleine, 1764~1845, 건축가 Pierre-Alexandre Vignon, 1763~1823,

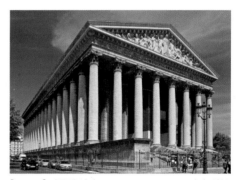

[Ⅻ-14] 마들렌 성당(Saint-Marie-Madeleine), 파리, 외부, 1763~1823

[Ⅻ-15] 마들렌 성당 내부 제대 부분

[Ⅻ-16] 성 라우렌티우스 성당 정면(St.-Laurentius-Kirche) 부퍼탈 정면, 1828~1835(왼쪽)
[Ⅻ-17] 성 라우렌티우스 성당 내부.(오른쪽)

Jean-Jacques-Marie Huve, 1783~1852)이나 독일 부퍼탈(Wuppertal)의 성 라우렌치우스(St.-Laurentius, 1828~1835) 성당 등이 신고전주의 양식으로 지어진 교회건축물이다.

또한 1740년경부터 유럽에서 진행된 역사주의의 영향으로 중세적 취향에 대한 향수를 표현한 신고딕(Neo Gothic) 양식이 등장하여 전 유럽의 교회건축물뿐만 아니라 시청사나 의사당 등의 공공건축물도 신고딕양식으로 축조되었다. 역사주의는 과거에 존재했던 양식들-로마네스크, 고딕, 르네상스, 바로크 등-을 부분적으로 인용하거나 여러 양식들의 특징적 부분들을 차용, 조합하여 완성하는 새로운 건축 양식이다. 이 양식은 19세기 말 아르 누보 건축이나 20세기 초 기능주의 건축이 등장하기까지 지속되었다. 특히 신고딕양식은 유럽 대도시의 주거용 건축, 공공건축, 교회건축 등 다양한 건축물에 인용되었고, 이러한 현상은 오랜 시간 완성을 보지 못하고 있던 고딕시기의 교회들-쾰른 대성당이나 울름 대성당 등-이 완성되는 결과로 이어졌다. 대표적인 신고딕양식의 교회건축물로는 비엔나의 보티

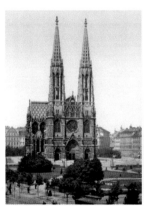

[Ⅻ-18] 보티브 성당(Votivkirche) 정면, 비엔나, 1856~1879(왼쪽)
[Ⅻ-19] 성 마티아스 성당(St. Matias kirche) 정면, 존더 하우젠, 1905(오른쪽)

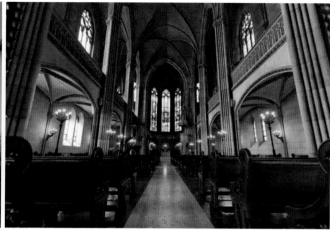

[XII-20] 엘리자벳 성당 정면(Elisabethenkirche) 정면, 바젤, 1857~1864
[XII-21] 엘리자벳 성당(Elisabethenkirche), 내부, 바젤

브 성당(Votivkirche, 1856~1879), 바젤의 엘리자베스 성당(Elisabethenkirche, 1857~1864), 독일 존더하우젠의 마티아스 성당(St. Mathiaskirche, Sonderhausen, 1905) 등을 들 수 있다.

19세기 초의 신고딕 교회건축 양식은 그리스도교의 선교와 더불어 전 세계로 확산되어 지구상 거의 모든 지역 교회건축의 스테레오 유형이 되었다. 우리나라에서도 19세기 말에 축조된 명동성당(1898년 축성)이나 약현성당(1893년 축성) 등에서 그 영향을 확인할 수 있다. 이와 같이 신고딕양식이 압도하던 교회건축 현상은 20세기에 들어와 현대건축으로부터 강력한 도전을 받아 현대 교회건축물이 출현하기까지 이어졌다.

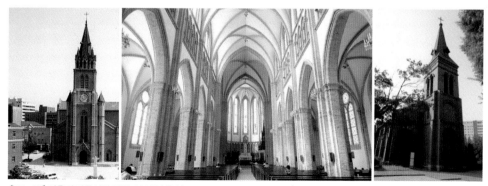

[XII-22] 서울의 명동성당 정면, 1898년 축성
[XII-23] 명동성당 내부
[XII-24] 약현성당 외부, 서울, 1893년 축성

† 그리스도교 미술현상 : 나자렛파

앞서도 언급되었듯이 프랑스혁명으로 인하여 유서 깊은 그리스도교적 가치는 거부되었고, 예술가들도 신분제도나 교회의 요구로부터의 자유를 중시하게 되었다. 결과적으로 예술가들은 교회와 왕, 귀족이라는 든든한 후원자들을 잃었으며, 그들은 새로운 경쟁시대를 맞게 되었던 것이다. 이는 교회나 왕, 귀족의 요구에 따른 제작이 아니라 예술가 자신의 자유의사에 따라 작품을 제작하는 새로운 시대의 시작을 의미하였다. 드디어 예술의 자율을 논할 수 있게 되었다. 이 시기로부터 유명 작가들이 간헐적으로 그리스도교적 주제의 작품을 제작하기도 하였지만 전(前) 시대와 비교한다면 극소수에 불과했다. 19세기 전반기의 대표적 신고전주의 작가들이 제작한 소수의 그리스도교적 주제의 작품들은 이미 그들의 깊은 신앙의 표현도 아니었고, 더 이상 종교적 주제가 주를 이루지 못하는 현실이었다. 비교적 과거의 그리스도교적 전통에 충실한 작가들은 프리드리히나 룽에 등 대부분 독일의 낭만주의 화가들을 들 수 있다. 그런 가운데 나자렛파는 19세기 초의 이러한 현실을 우려하며 그리스도교적 미술의 부활을 꿈꾸던 일군의 작가들로 구성되어, 활발한 활동을 전개하였으며, 19세기 후반기까지 이러한 예술적 흐름은 이어졌다. 그들은 낭만주의에 조형적 뿌리를 두었으며, 이탈리아나 독일의 옛 종교화를 발견하여 탐구하며 그리스도교 미술작품 제작에 열중하였다.

나자렛파(Nazarener)의 형성

나자렛파라는 명칭은 성경으로부터 유래한 것이다. 예수의 죽음이후 그를 기리며 따르는 젊은이들이 긴 머리에 앞가르마를 하고 스스로를 나자렛파라 칭하였던 것에서 유래한다. 소위 예수의 추종자들이었던 것이다. 17세기에도 로마에서 라파엘이나 뒤러와 같이 긴 머리모양을 한 젊은이들을 나자렛파(alla nazarener)라 불렀다는 기록이 있고, 괴테도 로마의 이와 유사한 차림의 젊은 화가지망생들을 비아냥거리는 어조로 나자렛파라 묘사하였다. 19세기 초에 몇몇 비엔나 미술대학 재학생들에 의해 형성된 화가그룹인 루카스분트(Lukasbund)

의 활동과, 이후 그들과 연계된 화가들의 활동을 19세기 후반에 연구, 기록하면서-특히 그리스도교 미술의 부활을 중시했던 그들에게-이 명칭이 주어졌다.

루카스분트(Lukasbund 혹은 Lukasbrüder)

1804년 비엔나 미술대학(Akademie der bildenden Künste Wien)에서 회화수업을 시작한 오버벡(Friedrich Overbeck, 1789~1869)과 포르(Franz Pforr, 1788~1812)를 중심으로 하여 하나의 화가그룹이 형성되었다. 당시 비엔나 미술대학은 전(全) 유럽에서 지망생이 모여들었던 명문이었다. 그들은 엄격한 신고전주의적 화풍의 교육을 받았으며, 주로 고대 그리스의 고전기 조각과 부조작품들을 섬세하게 재현하도록 지도받았다. 뒤러나 홀바인 등의 르네상스 화가들은 '원시적'이라며 거부되는 현실이었다. 1809년 오버벡이 그의 아버지에게 쓴 편지에는 미술대학에서 기하학·해부학·건축학 등을 배우며 정확한 사실적 묘사가 강요되고 있지만, 영혼·심장·감성이라고 이야기할 수 있는 그 무엇인가가 결여되어 있다고 피력하고 있다. 또한 독일의 르네상스 화가들에게 심취해 있던 포르 역시도 고전적 가치를 추구하는 비엔나 미술대학의 신고전주의적 교육에 대하여는 비판적이었다. 이 두 화가지망생들은 이러한 불만으로 이어져 친구가 되었고, 그들과 같은 생각을 지녔던 동료들과 함께 총 6명이 하나의 그룹을 형성하였다. 그들은 그리스도교에서 미술의 수호성인이었으며 최초의 성화작가로 전승되어 온 복음사가 루카의 이름을 차용하여 자신들의 그룹명을 '루카의 동아리'라는 의미의 '루카스분트(Lukasbund)'로 정하였고, 간혹 '루카의 형제들'이라는 의미의 '루카스브뤼더(Lukasbrüder)'로 부르기도 하였다.

그들은 단테나 셰익스피어의 시(詩)에 깊은 관심을 가졌으며, 주로 그리스도교적 주제에 집중하였다. 라파엘 이전에 활동하였던 중세 후기의 지오토(Giotto di Bondone, 1266~1337), 프라 안젤리코(Fra Angelico, 1386/1400~1455)

[Ⅻ-25] 오버벡, 이딸리아와 게르마니아, 1811

등에 깊은 관심을 가졌고, 뒤러(Albrecht Dürer, 1471~1528)의 작품세계를 탐구하였다. 미술대학의 신고전주의적 교육방향과는 다른 경향을 보이며, 미술대학과 갈등을 빚었던 이들은 결국 1810년에 6명의 루카스분트 회원 가운데 4명[포르, 오버벡 그리고 호팅거 형제(Ludwig Vogel und Johann Konrad Hottinger)]이 비엔나 미술대학을 떠나 그들이 중시하던 이탈리아의 대가들을 탐구하기 위해 로마로 건너갔다.

나자렛파의 활동 : 대표적 작품과 그 영향

그들은 로마에 빈 채로 있던 성 이시도로(Sant'Isidoro) 프란치스코 수도원에 머물면서 오버벡의 말대로 "옛 성화들을 평온한 상태에서 탐구"하기 위해서 스스로를 세상으로부터 격리하였다. 그들은 로마시대의 유적을 찾아 로마로 순례자처럼 모여들었던 당대의 신고전주의 추종자들과는 다르게, 로마에 있는 중세 교회건축물이나 수도원 등의 '그리스도교적' 유적을 탐구하러 온 것이었다. 그들 가운데에서 포르는 로마에 도착한 후, 1812년에 운명을 달리하였고, 또한 몇몇은 조형의지를 달리하거나 그 외의 이유로 루카스분트를 떠났다. 루카스분트는 많은 화가 지망생들이 순례성지처럼 몰려들던 로마에서 새로운 멤버들을 영입하여, 4명-오버벡, 바이트(Philipp Veit), 쉐도우(Wilhelm von Schadow), 코넬리우스(Peter von Cornelius)-의 회원으로 재구성되었다. 마침 성 이시도로로부터 멀지 않은 곳에 위치한 저택, 팔라초 쭈카리(Palazzo Zuccari) 안의 한 공간에서 살고 있던 바르톨디(Bartholdy) 프러시아공국의 총영사가 그의 저택에 벽화제작을 주문하였다. 그들에게 주어진 최초의 거대한 프로젝트였다. 벽화제작에 경험이 없었던 그들은 많은 실험과 노력을 기울여 그 주문을 성공적으로 이행하였다(1815~1817). 구약에서 요셉의 이야기를 형상화한 이 프레스코는 그들의 대표적 공동작으로 19세기 말(1886~1887)에 베를린의 그로피우스 미술관으로 옮겨져 오늘날에 이르기까지 전시되고 있다. 그들의 종교적 신념을 부드러운 색채에 담아 감상적으로 표현한 이 구약의 성화에서 그들의 낭만주의적 확신을 엿볼 수 있다.

이들은 이후 로마의 라테란(Lateran) 성당 근교에 있는 마씨모 저택(Casa Massimo)의 벽화로 고전(Dante, Torquato Tasso, Ludovico Ariosto)의 설화를 그리도록 주문받아, 제작에 들어갔으나 코넬리우스는 1819년 바이에른 공국 황태자의 부름을 받아 뮌헨으로 옮겨가게 되었

[Ⅻ –26] 오버벡, 예술에 있어서 종교의 승리, 1840
[Ⅻ –27] 팔라초 쭈카리(Palazzo Zuccari) 정면, 로마
[Ⅻ –28] 오버벡, 7년의 흉년, 바르톨디 저택 벽화 부분, 로마, 1815~1817
[Ⅻ –29] 바이트, 7명의 건강한 자녀(풍요로운 7년), 바르톨디 저택 벽화 부분, 로마, 1815~1817

[XII -30] 바이트, 팔려가는 요셉, 바르톨디 저택 벽화 부분, 로마, 1815~1817
[XII -31] 코넬리우스, 요셉의 해몽, 바르톨디 저택 벽화 부분, 로마, 1815~1817
[XII -32] 쉐도우, 피 묻은 옷, 바르톨디 저택 벽화 부분, 로마, 1815~1817
[XII -33] 카롤스펠트, 샤를르마뉴의 승리, 마씨모 저택, 로마
[XII -34] 카롤스펠트, 가나의 혼인, 1819

[Ⅻ-35] 카롤스펠트, 천지창조 연작 중 일부, 판화

고, 오버벡은 종교적 주제만을 그리겠다는 자신의 신념에 위배되어 중단하였다. 결국 그들
의 동료, 세 사람[바이트, 코흐(Joseph Anton Koch), 카롤스펠트(Julius Schnorr von Carolsfeld)]
이 이 주문을 완성하였다. 1818년에 로마를 공식 방문했던 바이에른 공국(公國) 황태자, 루
드비히 1세(Ludwig Ⅰ, 1786~1868)는 공국의 수도, 뮌헨을 새로운 낭만주의적 경향의 중심지
로 성장시키고자 하였다. 코넬리우스의 기획으로 진행된 빌라 슐트하이스(Villa Schultheiß)에
서의 환영식과 루카스분트 작품전시는 황태자에게 감동을 선사하였으며, 그들의 낭만주의
적 작품에 매료되어 1819년 코넬리우스를 뮌헨미술대학 교수로 초빙하였던 것이다. 그는
뮌헨에 세워진 고대 그리스 조각 전시장인 글립토텍(Glyptothek) 벽화를 제작(1820~1830)하
는 등, 그곳에서 활발한 작품활동을 전개하였다. 뮌헨미술대학장이 된 코넬리우스(1824)는
로마에 머물던 그의 루카스분트 동료들[오버벡, 카롤스펠트, 헤쓰(Heinrich Heß), 올리비에
(Friedrich Olivier)]을 뮌헨으로 초빙하였다. 그럼으로써 1830년대 뮌헨미술대학에는 나자렛
파가 완전히 포진하게 되었다. 오버벡은 코넬리우스의 초청으로 뮌헨을 방문하였었으나, 교
수직은 거절하고 독자적으로 작가의 길을 택하였다. 그 외에도 그들의 낭만주의적이고 민족
주의적인 경향에 호의를 보이던 작가들이 베를린·뒤셀도르프·프랑크푸르트의 미술대학
장이 되어, 짧은 동안이었지만 독일의 대부분의 주요 미술대학의 분위기를 나자렛파가 장악
하였다. 제2차 대전 중에 파손되어 더 이상 존재하지는 않지만, 전(全) 독일의 많은 성당에
제단화와 벽화를 제작하는 등 그들의 활동 범위는 점차로 확대되는 듯하였으나, 시간이 흐
름에 따라 루카스분트의 결속력은 약화되었다.

　나자렛파는 앞서 조명하였듯이 비엔나 미술대학의 젊은 화가지망생들이 낭만주의적 조

형언어로 그리스도교 미술을 부활시키려 형성한 루카스분트의 활동으로 시작되었다. 그들은 로마에서 탐구의 시기를 보내면서 그들의 조형의지에 동조하는 많은 동료를 확보할 수 있었으며, 그들의 영향은 뮌헨을 중심으로 하여 전 독일에 전파되었다. 그들이 보여준 낭만주의적 경향은 19세기 말 전 유럽에 확산되었던 상징주의나 아르 누보 미술의 조형적 뿌리가 되었고, 그리스도교적 주제의 작품에 열성적이었던 루카스분트의 종교적 의지는 현격하게 약화된 형태로 진행되다가 19세기 후반기 보이론파(Beuroner)로 이어졌다.

19세기 후반기의
그리스도교 미술

19세기 후반기의 미술은 그 주류를 이루던 살롱 중심의 아카데미즘과 그에 대항하던 인상파의 활약, 사진술의 발명 그리고 문학과 동반하여 전개된 상징주의 등으로 그 다양성을 드러낸다. 동시에 새로운 기계문명의 시대를 맞아 주목받던 기계생산품이 인간의 일상적 삶의 공간에 끼치게 되는 해악을 인식하게 된 시기이기도 하였다. 그리하여 예술 공예 운동(Arts and Crafts Movement)과 같은 반기계주의적 경향을 강하게 띤 수공예운동이 전개되었다. 이는 상징주의와 더불어 감상적인 '예술을 위한 예술(L'art pour l'art) 현상'으로 이어졌다. 이러한 현상은 지극히 장식적이고 식물의 유기적 형태를 강조한 아르누보와 연결되어, 20세기 기능주의 디자인이 대중들의 생활공간에 자리하게 될 때까지 한 시대를 풍미하게 된다. 19세기 후반기의 이러한 사회적 격변과 가치개념의 혼란 가운데에서도 그리스도교의 부흥을 위한 독자적 미술운동이 소극적으로나마 수도자, 성직자들을 중심으로 하여 전개되었는데, 소위 보이론(Beuron)의 베네딕트 수도원이 중심이 되어 전개된 보이론파(Die Beuroner Kunstschule)의 활동이 그것이다. 그들은 자연을 재현하거나 감상에 젖어 그림을 제작하는 신비주의적 태도를 부정하고 그리스도교적 신앙의 표현과 전례미술에 기하학을 도입한 독자적 조형언어로 형상화하려 하였다.

✝ 시대적 배경 : 신생왕국의 출현과 제국주의의 등장

 산업화 사회로 접어든 유럽의 19세기 후반기는 날로 자본주의가 팽배해졌고, 대량생산을 위한 원자재 확보와 대량생산된 제품의 원활한 소비를 위한 팽창주의적 제국주의는 그들의 입장에서 정당화되었다. 미국·프랑스·영국·네덜란드·독일 등의 세계열강들은 아시아·아프리카 등지에서 식민지를 확보하기 위한 제국주의 정책으로 앞을 다투었다. 결과적으로 19세기 후반기의 세계열강들은 국제적으로는 침략과 정복의 정책으로 국제사회에 거대한 변화를 야기하고 있었고, 국내적으로는 산업화로 인한 경제규모의 신속한 확대가 불러온 빈부의 격차를 감당해 내지 못하여 그로 인한 내부적 갈등이 커다란 사회적 문제로 대두되고 있었다. 그리하여 농지를 떠나 새로운 일자리를 찾아 도시로 몰려든 도시근로자라는 새로운 사회계층을 배출하였고, 이들 주거지역에서의 열악한 삶은 아직까지 유럽인들이 경험해 보지 못했던 심각한 사회문제로 대두될 정도로 위협적인 것이었다.

 한편, 산업화로 인한 교통수단의 발달로 지역 간의 교류가 활발하게 진행되었으며, 기술문명의 발달은 신문·전보·전화 등 대중매체의 발달로 이어져 지역 간의 정보교환이 용

이하게 되었다. 이러한 사회적 소통방법의 발달은 정치적 이념을 함께하는 사람들이 모여 국가와 사회를 이끌어 가기 위한 정책을 논하는 정당활동이 활발하게 전개되도록 하는 촉진제가 되기도 하였다. 또한 낭만주의자들의 미지의 세계에 대한, 혹은 원칙에 대한 열정은 19세기 후반에 일어난 각 국가들의 탄생에도 중요한 기폭제가 되었다. 이러한 과정을 거치면서 현대적 의미의 국가 개념이 생겨나 벨기에(1830)를 시작으로 이탈리아(1861), 독일(1871) 등 유럽의 여러 왕정국가의 탄생을 이루게 된다. 사회적 혼란을 극복하고 국가의 발전과 안정을 위한 정책이 논의되면서 국민을 위한 교육제도와 의무교육제라는 획기적 정책이 수립되어 실행되기 시작하였고, 역사상 늘 그늘에 위치해야 했던 서민계층의 애환(哀歡) 어린 삶을 주제로 하는 서민문학이 등장한 것도 이 시기의 일이다.

이와 같이 기계문명의 발달은 국가적 경제규모의 확대와 더불어 하나의 거대한 사회적 격변과 혼란의 시대를 열어갔고, 자연과학의 발달이 가져온 의학의 발달로 인구가 기하급수적으로 증가하였다. 자연과학의 발달이 가져온 다양하고 다원적인 변화는 인간의 정서적 수용능력의 한계를 실험하며 계속 이어졌다. 19세기 후반기의 유럽은 결과적으로 정치 · 경제 · 사회 등의 모든 측면에서 용광로와 같은 거대한 격동과 혼란의 시대를 맞고 있었다.

† 교회사적 변화 : 제1차 바티칸 공의회

19세기 중반의 그리스도교는 보수세력의 복권과 더불어 과거로의 복귀를 갈망하던 시기였다. 그러나 현실에서는 이성중심의 합리주의와 계몽주의의 활발한 전개로 자연과학이 발달하여 다윈(Charles Robert Darwin, 1809~1882)의 진화론이 대두되었다. 게다가 1848~49년 사이에 유럽 전역에서 진행된 시민혁명 이후, 자본주의 사회로의 급속한 전환이 전개되면서 노동자 계급의 등장과 사회주의의 전개상이 주목되는 새로운 시대가 열렸다. 이러한 현상은 그리스도교에 더욱 불리하게 작용하였다. 신생국 이탈리아왕국이 탄생하면서, 1417년 시스마 종결 이후 교황이 거처하며 가톨릭교회의 중심지로 확고하게 위치해 온 바티칸시국(市國)의 영토를 둘러싼 분쟁이 이어지는 등 그리스도교의 시련은 지속되었다. 당시의

교황 비오 9세(Pius Ⅸ, 재위 1846~1878)는 1548년 트리엔트 공의회 이후 300년 만에 공의회(제1차 바티칸 공의회: 1869~1870)를 개최하여 그가 이미 1854년에 공식적으로 선포한 "성모마리아의 동정"과 "교황의 무오류성"을 재확인하려 하였다. 나아가서 그는 현대사회에 만연되고 있는 합리주의와 과학에 대한 열광의 오류를 지적하고 가톨릭교회의 단결과 교세를 공표하려 하였다. 그러나 제1차 바티칸 공의회는 교황의 무류권에 대한 논란과 분열로 인한 이른바 '문화투쟁'으로 이어졌고, 1870년 보불전쟁의 발발로 인하여 공의회는 중도에 폐막되었다. 그리하여 교회는 일시적으로 난관에 봉착하였으나 가톨릭인의 단합으로 어렵사리 봉합되었다.

이러한 격변의 시대를 맞아 가톨릭교회는 대다수 도시 노동자들의 열악한 삶이 제기한 신(神)에 대한 의구심이나 사회주의의 확산, 그리고 인간중심적인 새로운 시대정신 등을 인식하지 않을 수 없었다. 경제적 타격을 겪고 있던 교회는 제1차 바티칸 공의회 이후, 근로 대중에 대한 관심을 갖기 시작하였다. 교황 레오 13세(Leo ⅩⅢ, 재위 1878~1903)는 1891년에 '가톨릭 사회주의 대헌장' 또는 '노동 헌장'이라 불리는 칙서인 "새로운 사태"를 발표하여 근로대중을 위한 사회의 개선을 요구하였다. 이 칙서는 널리 확산되기 시작한 사회주의 운동과는 구분되는 것으로 그리스도교의 입장에서 노동조합을 창설, 발전시키기 위한 것이었다. 결과적으로는 이러한 가톨릭교회의 노력은 가톨릭 정신이 구현되는 사회를 이룩하기 위한 그리스도교적 정당을 탄생시키기도 하였다. 그러나 19세기 후반기에 일어난 가톨릭 자유주의는 교회를 내적 혼란 속에 휩싸이게 하였고, 결국 가톨릭교회와 현실사회의 괴리는 메워지지 않은 채, 그리스도교의 미래지향적 방향모색이라는 과제를 안고 20세기를 맞게 되었다.

† 철학적 배경 : 다위니즘 그리고 마르크스와 니체의 등장

19세기 중, 후반기에는 "종(種)의 기원"을 통해 발표된 다윈의 진화론이나 종교는 마약과 같다고 선언한 마르크스, 엥겔스가 주도한 유물론적 사회주의 이념, 그리고 "신(神)은 죽

었다"고 주장한 니체의 허무주의 등이 등장하며, 2000년 가까이 유럽사회를 지탱해 온 인간의 존재근거에 대한 그리스도교적 가치는 전면적으로 부정되기에 이르렀다. 프랑스혁명 이후 사회·정치적 혼란을 겪으며 존재의 중심을 상실한 인간은 더욱 깊은 가치개념의 혼란 속으로 빠져들었다. 인간을 포함한 삼라만상의 생성과 창조, 그리고 인간의 본질에 대한 근본적 질문을 제기하면서 19세기 후반기의 철학적 경향은 전통적으로 그리스도교가 주장하던 가치개념과는 상반된 방향으로 전개되었던 것이다.

산업화 사회의 부조리를 날카롭게 지적하면서 산업현장에서 산출된 부(富)의 정의로운 분배를 주장한 사회주의는 합리주의와 계몽주의를 신봉하던 유럽의 지식인들에게 깊은 영향을 주었다. 그리하여 마르크스 사회주의, 낭만적 사회주의, 종교적 사회주의 등 다양한 사회주의적 주장들이 등장하였다. 예를 들어 마르크스에 따르면, 자본주의 사회에는 생산수단을 소유한 자본가와 노동력만 소유하고 착취당하는 프롤레타리아 이렇게 두 계급만이 있다는 것이다. 노동자는 임금을 초과하는 가치를 산출하지만 노동자가 받는 것은 노동력 유지에 필요한 최소한의 것뿐이며 노동자가 생산한 잉여가치는 자본가가 차지한다고 하였다. 따라서 한 시대의 생산력 발달은 생산관계(생산과정에서 사람들이 맺는 사회적 관계의 총체를 의미)와 모순되며, 자본주의 체제에서의 이러한 모순은 경제공황을 발생시킬 수도 있다는 것이다. 생산력과 생산관계의 일치는 자본가들이 사적으로 소유했던 생산수단을 사회에 귀속시켜 공유함으로써 실현되며, 이를 통해 자본주의를 극복하고 궁극적으로 착취와 계급이 없는 사회를 만들 수 있다는 주장이다. 이러한 사회주의적 주장의 확산은 1871년 파리에서 대규모 노동자 봉기인 파리코뮌(Paris Commune)으로 이어졌고, 이후 많은 사회주의 혁명이 시도되었다. 이러한 사회주의 혁명에 대한 유럽의 진보적 지식인들의 열망은 1917년 러시아에서 소비에트 연방국이라는 사회주의 국가의 탄생을 성공시켰을 정도로 막강한 것이었다.

인간의 기원에 관한 그리스도교적 도그마는 다위니즘에 의해 거부되었으며, 다위니즘은 자연과학의 기초개념으로 적극 수용되기에 이르렀다. 뿐만 아니라 니체는 그리스도교와 동반하여 성장해 온 유럽의 문명을 본질적으로 재고하면서, 인간에 내재되어 있는 본능적 탐욕과 파괴적 욕망에 주목하였다. 결과적으로 허무주의적 가치관을 제시한 니체의 등장은 그리스도교와는 확연히 구분되는 실존주의 등의 새로운 현대철학의 출현을 예고하는 것이었다.

† 미술사적 현상 : 인상파, 상징주의, 아르누보

 19세기 후반기의 미술은 당시 주류를 이루던 살롱 중심의 아카데미즘과 그에 대항하던 인상파의 활약, 그리고 사진술의 발명으로 그 다양성을 드러낸다. 사진술의 발명은 신고전주의적 정확성에 그 조형적 뿌리를 두었던 아카데미즘 대가들에게도 커다란 위기로 작용하였다. 또한 빛과 색채의 회화를 개발함으로써 사진의 한계를 극복하려 했던 인상파 화가들은 날로 진화하는 새로운 기술문명에 대한 긍정적 수용, 도시 중산층에 대한 애정과 그들이 중심이 되어 가는 현실에 대한 인식 등으로 미술사에 거대한 획을 긋는 작가들이 되었다. 한편, 문학과 동반하여 전개된 상징주의의 본질적 특성은 사진보다 더 사실적인 화폭을 제시하려 했던 인상파와는 달리 "모든 현상을 사실적으로 묘사할 때 그 감동은 절감한다"는 상징주의 시인인 말라르메(Stephane Mallarmé, 1842~1898)의 발언이 잘 전해준다. 그들은 상상력에 의지하여 모든 희로애락(喜怒哀樂)의 감성적 변화를 섬세하게 상징적으로 표현하려 하였다. 뿐만 아니라 그들은 일본 채색판화가 지닌 평면성이나 이국적 색채에 매료되어 공간과 입체를 불분명하게 표현하여 환상적이고 평면적인 상징주의 회화의 독자적 세계를 구축하였다.

 1851년에 산업화의 선두에 있었던 영국은 런던에서 역사상 최초로 만국박람회를 개최하였고, 이는 영국의 산업과 기계문명의 우수성과 발달상을 온 천하에 드러내는 계기가 되었다. 그러나 동시에 러스킨(John Ruskin, 1819~1900)이나 모리스(William Morris, 1834~1896)와 같은 비판적 지식인들에게는 기계생산품이 인간의 일상적 삶의 공간에 끼치게 되는 해악을 인식하는 계기가 되기도 하였다. 그리하여 그들은 예술 공예 운동(Arts and Crafts Movement)과 같은 반기계주의적 경향을 강하게 띤 수공예운동을 전개하였다. 이는 상징주의와 더불어 감상적인 '예술을 위한 예술(L'art pour l'art) 현상'으로 이어졌다. 이러한 현상은 지극히 장식적이고 식물의 유기적 형태를 강조한 아르누보와 연결되어, 20세기 기능주의 디자인이 대중들의 생활공간에 자리하게 될 때까지 한 시대를 풍미하게 된다.

회화 : 인상파와 상징주의

모네(Claude Monet, 1840~1926), 르누아르(Pierre-Auguste Renoir, 1841~1919), 드가(Edgar Degas, 1843~1917), 피사로(Camille Pissarro, 1830~1903) 등이 중심이었던 인상파는 낭만주의 화가 터너에게서 발견한 빛과 색채의 회화를 도입하였다. 그들은 사실을 그대로 복사해 내는 사진술의 등장에 맞서, 외광에 나가서 빛을 화폭에 옮겨놓음으로써 사진보다 더 정확하게 눈에 보이는 현상을 '보이는 그대로' 그리는 것으로 극복하려 하였다. 괴테의 색채학에 매료되었던 터너가 그의 화면에서 각 색상의 독자적 표현력을 실험했다면, 인상파화가들은 쉐브뢰(Michel Eugène Chevereul, 1786~1889)의 색채학을 적극 수용하여 원색들을 화폭에 병치하여 관람자의 망막에서 혼색하도록 하는 채색법으로 외광에서 빛나는 원색의 풍경들을 화폭에 담아내었다.

또한 인상파에 한때 동조, 합류하였으나 그들이 '보이는 그대로', '사진보다 더 사실적'으로 표현하려 했던 조형적 목표에 동의하지 않았던 몇몇의 작가-마네(Édouard Manet, 1832~1883), 세잔(Paul Cézanne, 1839~1906), 고흐(Vincent Willem van Gogh, 1853~1890), 고갱(Eugène Henri Paul Gauguin, 1848~1903) 등-들은 제각기 새로운 조형적 이상을 실현하고자 하였다. 그들의 활동은 결과적으로 20세기 초반기 미술의 방향-입체파 · 표현주의 · 야수파 · 프리미티비즘 등-을 제시하는 중요한 움직임으로 포착된다. 이들 후기인상파화가들은 새로운 사회 · 문화적 도전과 혼란 속에서 새로운 조형적 방향을 모색하였으며 동시에 소극적으로나마 여전히 그들의 존재적 뿌리로 내재해 있던 그리스도교적 주제의 작품을 보여주기도 하였다. 예를 들어 고흐는 그가 존경하던 들라크로아의 작품을 차용하여 피에타상을 제작하였고, 고갱은 상징주의적 표현방식으로 성서의 이야기를 재해석하였다. 한편, 독일 인상파를 이끌었던 리버만(Max Liebermann, 1847~1935)이나 코린트(Lovis Corinth, 1858~1925)도 성서의 이야기를 자연주의적 시각으로 해석하여 작가들이 살았던 시대의 상황으로 번안한 작품들을 제작하기도 하였다.

그런가 하면 새로운 무리의 작가들이 출현하여 인간 감성의 순수함, 이상(理想)의 세계, 상상의 세계를 다양한 상징들을 도입하여 형상화하였다. 그들은 소위 상징주의와 아르누보라는 새로운 미술현상을 정착시켰던 것이다. 상징주의 작가 가운데 고갱과 그의 추종자들이던 퐁따방(Pont-Aven)화가들이나, 모로(Gustave Moreau, 1826~1898), 르동(Odilon Redon,

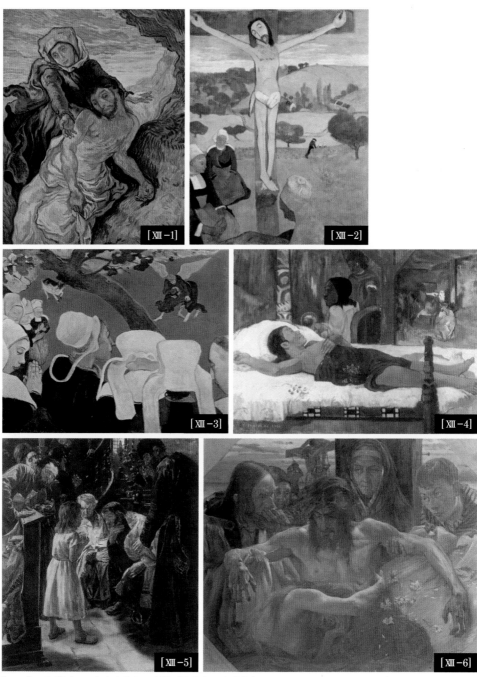

[ⅩⅢ-1] 고흐, 들라크로아의 피에타(ⅩⅡ-) 를 차용하여 그린 피에타
[ⅩⅢ-2] 고갱, 황색의 그리스도, 1889
[ⅩⅢ-3] 고갱, 천사와 씨름하는 야콥, 1888
[ⅩⅢ-4] 고갱, 아기예수의 탄생, 1896
[ⅩⅢ-5] 리버만, 성전에 간 12세 소년 예수, 1879
[ⅩⅢ-6] 코린트, 십자가에서 내려지는 예수 그리스도, 1895

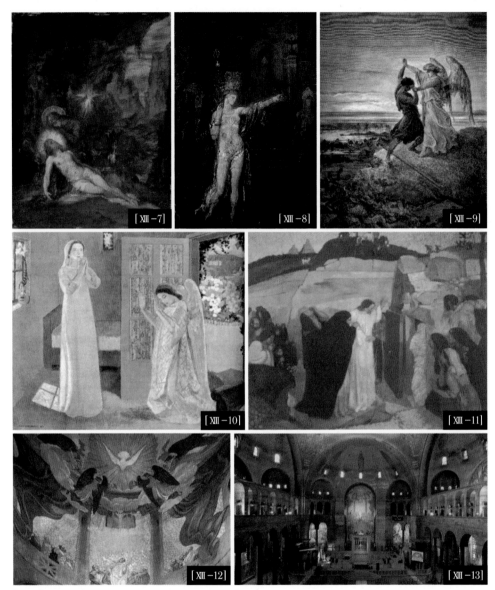

[XIII -7] 모로, 피에타, 1876
[XIII -8] 모로, 살로메, 1876
[XIII -9] 도레, 천사(우리엘)와 씨름하는 야콥, 1855
[XIII -10] 드니, 수태고지, 1894
[XIII -11] 드니, 다시 살아난 라자로, 1919
[XIII -12] 드니, 성신강림, 성 에스쁘리 성당(Eglise du Saint-Esprit) 앱스의 프레스코, 파리, 1928~1935
[XIII -13] 성 에스쁘리 성당(Eglise du Saint-Esprit), 파리, 내부

1840~1916), 드니(Maurice Denis, 1870~1943),
뭉크(EdvardMunch, 1863~1944), 뵈클린(Arnold
Böcklin, 1827~1901), 포이어바흐(Anselm Feuerbach,
1829~1880), 메레스(Hans von Mareés, 1837~1887)
등의 활동이 두드러졌으며, 상징주의의 영향은
20세기 초반의 거의 모든 화가들에게서 그 조형
적 출발점이 되었을 정도로 전 유럽에 확산되었
다. 특히 샤반느(Pierre Cécile Puvis de Chavannes,
1824~1898), 호들러(Ferdinand Hodler, 1853~1918),
도레(Paul Gustave Doré, 1832~1883), 막스(Gabriel
von Max), 드니 등에게서 그리스도교적 주제를 찾
을 수 있는데, 대부분이 상징주의적 어법으로 표
현된 주관적 신앙고백을 보여주고 있다. 특히 드
니는 새로운 상징주의적 조형어법으로 대규모
의 교회공간을 성공적으로 장식하였다. 그 외에
도 예수 그리스도의 수난장면들을 영화의 장면
과 같이 역광이나 어둠을 이용하여 역동적으로 새
롭게 표현한 이탈리아 화가 키세리(Antonio` Ciseri,
1921~1891)나 성서의 내용에 따라 신고전주의적

[Ⅷ-14] 성 에스쁘리 성당(Eglise du Saint~Esprit), 파리, 외부~1(위)
[Ⅷ-15] 성 에스쁘리 성당, 파리, 외부~2(아래)

으로 혹은 상징주의적으로 표현한 덴마크의 화가 블로흐(Carl Heinrich Bloch, 1834~1890), 예수가 가장 무력했던 수난의 순간과 인간의 좌절을 극적으로 묘사한 러시아 작가 게(Nikolai Ge, 1831~1894), 그리고 인상파와 상징주의의 화법을 넘나들며 매우 인상적으로 성서의 장면을 재해석하고 있는 스위스의 뷔르낭(Eugène Burnand, 1850~1921) 등은 그리스도교적 주제의 전통적 해석을 뛰어넘어 19세기 말의 다양한 조형어법을 동원하여 새로운 종교적 감동을 강렬하게 전달하고 있다.

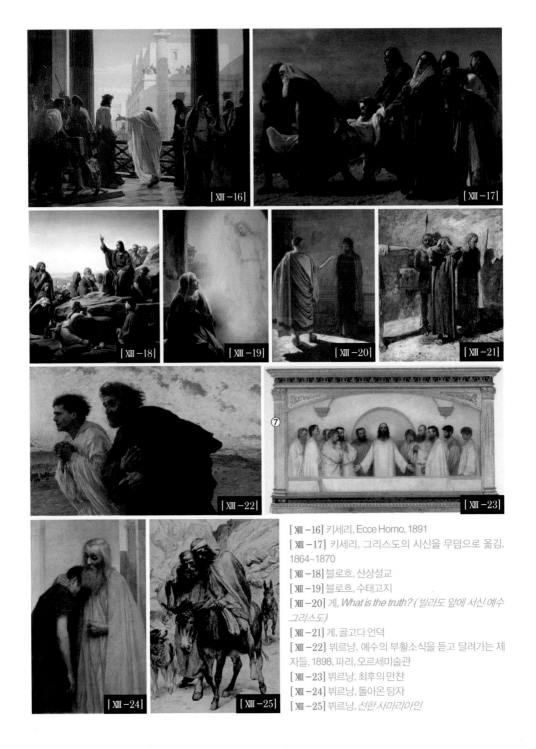

[ⅩⅢ-16] 키세리, Ecce Homo, 1891
[ⅩⅢ-17] 키세리, 그리스도의 시신을 무덤으로 옮김, 1864~1870
[ⅩⅢ-18] 블로흐, 산상설교
[ⅩⅢ-19] 블로흐, 수태고지
[ⅩⅢ-20] 게, *What is the truth?* (빌라도 앞에 서신 예수 그리스도)
[ⅩⅢ-21] 게, 골고다 언덕
[ⅩⅢ-22] 뷔르낭, 예수의 부활소식을 듣고 달려가는 제 자들, 1898, 파리, 오르세미술관
[ⅩⅢ-23] 뷔르낭, 최후의 만찬
[ⅩⅢ-24] 뷔르낭, 돌아온 탕자
[ⅩⅢ-25] 뷔르낭, *선한 사마리아인*

조각 : 로댕의 출현

19세기 후반기도 시민이 주도하는 민주주의의 가치를 드러내려는 기념비적 조각상들의 제작이 이어졌으며, 전반기와 마찬가지로 힐데브란트(Adolf von Hildebrand, 1847~1921) 등에게서 확인할 수 있듯이 신고전주의적 조각이 주를 이루는 듯하였다. 그러나 로댕(François-Auguste-René Rodin, 1840~1917)의 활동이 전개되면서 조각사에 거대한 변화가 일게 된다. 그는 낭만적 이상의 표현이나 고전적 완벽성을 거부하고 인간의 내면적 고뇌를 생동감 넘치는 기량으로 표현하려 하였고, 그럼으로써 미켈란젤로 이후 최고의 거장이라는 찬사를 받았다. 그는 예리한 사실적 기법을 구사하여 인간의 모든 희로애락의 감정 안에서 솟아나는 생명의 약동을 표현하려 하였다. 그와 그를 추종하던 새로운 세대-마이욜(Aristides Maillol, 1861~1944), 브루델(Antoine Bourdelle, 1861~1929), 끌로델(Camille Claudel, 1864~1943) 등-의 조각가들은 인간의 진실된 내면세계의 표출이라는 새로운 주제에 열중하였던 것이다. 그럼으로써 로댕과 그의 후예들은 근대 조각에 새로운 방향을 제시하였으며, 동시에 세계적으로도 큰 영향을 주었다. 그러나 그들의 주된 관심은 인간의 내면적 고뇌나 생명력의 표출에 있었던 것이지 그리스도교적 주제에 있지는 않았다.

반면에 19세기 후반기의 그리스도교 조각과 관련된 현상으로는 1858년 프랑스의 작은 마을 루르드(Lourdes)의 마사비엘(Massabielle) 동굴에 발현한 성모 마리아를 수차례 보았다는 소녀 수비루[Bernadette Soubirous, 1844~1879, 1933년 교황 비오 11세에 의해 성 베르나데타(Sancta Bernadetta)로 시성]의 증언에 따라 아카데미즘적 조각가 파비쉬(Joseph-Hugues Fabisch, 1812~1886)가 1864년에 제작한 성모 마리아상의 확산을 들 수 있다. 파비쉬는 프랑스의 교회공간에 많은 마리아상이나 성인상을 제작, 설치하였던 당대의 중견 조각가였다. 그의 이 루르드 성모상은 수없이 복제되어 전 세계에 확산되었으며, 이에 따라 가톨릭 성상(聖像)의 전형으로 각인되었다. 한국의 가톨릭교회에

[ⅩⅢ-26] 파비쉬, 성모마리아상(Lourdes), 1864

서도 그의 루르드 성모상은 도처에서 목격되고 있다.

건축 : 아르누보와 신고딕

[XIII -27] 사크레쾨르 성당(Basilica Sacré-Cœur) 정면, 파리, 1875~1914
[XIII -28] 사크레쾨르 성당 내부, 앱스, 모자이크
[XIII -29] 사크레쾨르 성당, 지하의 그리스도상

건축에서의 역사주의 경향은 19세기 후반기에도 이어져 신(新)로마네스크, 신(新)르네상스, 신(新)바로크라 일컬을 수 있는 건축물들이 지어졌다. 예로써 유럽의 대도시들에 앞 다투어 건축된 화려한 바로크풍의 오페라좌라든가, 여전히 애호된 신(新)고딕양식의 신(新)시청사나 교회건축물, 새로운 도시형 주거 공간으로 등장한 다가구 대형건축물 등을 들 수 있다. 과거의 건축양식들을 과감하게 복합적으로 차용하여 지어진 역사주의의 또 다른 예로 파리의 사크레쾨르 성당(Basilica Sacré-Cœur, Paris, 1875~1914)이나 영국 런던의 의사당건물(1836~1870)을 들 수 있을 것이다.

동시에 19세기 말에 등장한 새로운 건축적 현상으로는 아르누보 양식과 새로운 건축술에 의한 철조건축물이 주목된다. 아르누보양식은 파리의 새로이 축조된 지하철 정류장이나 호텔, 주택 등의 실내 · 외 건축공간에서 발견되며, 특히 바르셀로나를 중심으로 활동한 아르누보 건축가, 가우디(Antoni Gaudí i Cornet, 1852~1926)가 설계한 사그라다 파밀리아(Sagrada Familia) 성당의 출현은 기념비적인 것이 되었다. 이 성당은 가우디가 그의 신비주의적 이상과 신앙을 담아 설계하여 1888년에 착공되었으나 2026년 완공 예정으로 아직도

건축 중이며, 미완성의 상태에서 2005년에는 유네스코 문화유적으로 지정된 건축물이다. 또한 2010년에 교황 베네딕토 16세에 의해 이 성당은 바실리카 칭호를 받았다.

새로운 공법과 재료의 개발로 가능해진 철조건축물은 1851년 런던 만국박람회장으로 지어졌다가 화재로 소실된, 유리와 철골로 이루

[Ⅷ-30] 사그라다 파밀리아 성당 전경, 바르셀로나, 1888

어진 수정궁(Crystal Palast)으로 시작되었다. 이어서 1887~1889년에 파리에 세워진 프랑스 혁명 100주년 기념탑인 에펠탑(Eiffel Tower)이 세워졌다. 기차가 운행되기 시작하면서 로마 시대로부터 사용되어 온 석교들을 대체한 철교에 이르기까지 과학문명이 일궈낸 새로운 건축자재는 찬반의 뜨거운 논쟁을 불러일으키며 유럽 도처에 등장하였다.

† 그리스도교 미술현상 : 보이론파

19세기 후반기의 사회적 격변과 가치개념의 혼란 가운데에서도 그리스도교 미술의 부흥을 위한 독자적 미술운동이 소극적으로나마 수도자 · 성직자들을 중심으로 하여 전개되었는데, 소위 보이론(Beuron)의 베네딕트 수도원이 중심이 되어 전개된 보이론파(Die Beuroner Kunstschule)의 활동이 그것이다. 그들은 자연을 재현하거나 감상에 젖어 그림을 제작하는 신비주의적 태도를 부정하고 그리스도교적 신앙과 전례를 기하학을 도입한 독자적 조형예술로 표현하려 하였다.

보이론파의 출현

독일 남부, 뛰어난 자연경관에 둘러싸인 작은 마을, 보이론(Beuron)은 새로운 미술현상이
나 뛰어난 그리스도교 미술을 대하기 어려운 외딴 곳이었다. 마우루스 볼터 베네딕트 수도
원장(Erzabt Maurus Wolter, 1825~1890)은 예술을 이해하는 지인들과의 교류와 많은 여행을
통해 당시 그리스도교 미술이 처한 현실을 잘 알고 있었다. 그리하여 그는 자신의 수도원을
중심으로 교육을 통해 그리스도교 미술 부흥운동을 전개하고자 했다. 1868년 호엔졸렌 가
문의 카타리나(Katharina von Hohenzollern) 공작부인으로부터 보이론 부근에 있는 성 마우루
스 경당(St. Maurus Kapelle, Beuron, 1868~1871)을 장식하도록 주문을 받았던 조각가이자 화
가이며 건축가이던 렌츠(Peter Lenz, 1832~1928)가 이 수도원에 머물게 되었던 것이 기회가
되었다.

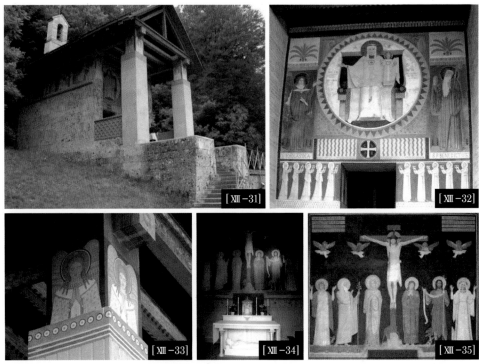

[XIII-31] 성 마우루스 경당(St.-Maurus-Kapelle), 보이론, 1868~1871
[XIII-32] 성 마우루스 경당 입구의 성모자상, 1868~1871
[XIII-33] 성 마우루스 경당 입구 기둥의 천사상, 1868~1871
[XIII-34, 35] 성 마우루스 경당 내부 제대뒷벽의 십자가 장면, 1868~1871

렌츠는 이집트 회화의 제작규범이나 초기 그리스도교 미술 및 비잔틴 미술을 탐구하여 독자적인 조형이론을 개발하였다. 근본적으로 그는 나자렛파에 뿌리를 두고 있었으나, 그의 독자적 이론을 응용하여 그리스도교미술 제작에 있어서 "성스러운 수치(數値)"나 독자적 제작규범을 주장하며, 독특한 기하학적 형상과 간결한 구도를 형성하였다. 그의 1898년 소책자『보이론파의 미학에 관하여』에 자신의 이러한 이론적 규범을 자세히 서술하였다. 성 마우루스 경당이 다소 생소한 19세기 건축양식을 따르고 있는 반면에 입구 위 벽면에 그려진 성 모자상이나 입구의 천사상들, 제대 뒷벽의 십자가 장면 등을 포함한 벽화들은 종교적 분위기가 잘 강조되어 있다. 이 작품들은 당시 현대화에 성공한 종교적 미술로 인정받게 되었다. 보이론에서 작업하면서 렌츠는 미술대학 시절의 화가친구, 뷔거(Jakob Wüger, 1829~1892)와 그의 제자 슈타이너(Fridolin Steiner, 1849~1906)를 불러들여 그리스도교적 작품제작에 열중하였고, 이들은 보이론파의 중심을 이루게 된다.

보이론파의 활동

그들은 모두 이 작업을 계기로 하여 보이론의 베네딕트 수도원에 입회하여 가톨릭 사제[렌츠 신부(Pater Desiderius Lenz), 뷔거 신부(Pater Gabriel Wüger), 슈타이너 신부(Pater Lukas Steiner)]가 되었고, 이탈리아의 몬테 카시노(Monte Cassino)에 있는 베네딕트 수도원 본원의 벽화제작에 초대되기도 하였다(1874~1879). 또한

[ⅩⅢ-36] 몬테 카시노(Monte Cassino)에 있는 베네딕트 수도원 본원에서 보이론 수사들이 작업하고 있는 장면, 1878

그들은 로마로 가서 나자렛파의 작품을 답사하며 그들의 그리스도교 미술운동으로부터 영감을 받았다. 그들과 그들로부터 교육받은 베네딕트 수사작가들의 대표작으로는 프라하의 성 가브리엘 수도원성당(Gabrielskirche)의 벽화와 보이론의 베네딕트 수도원에 있는, 은총의

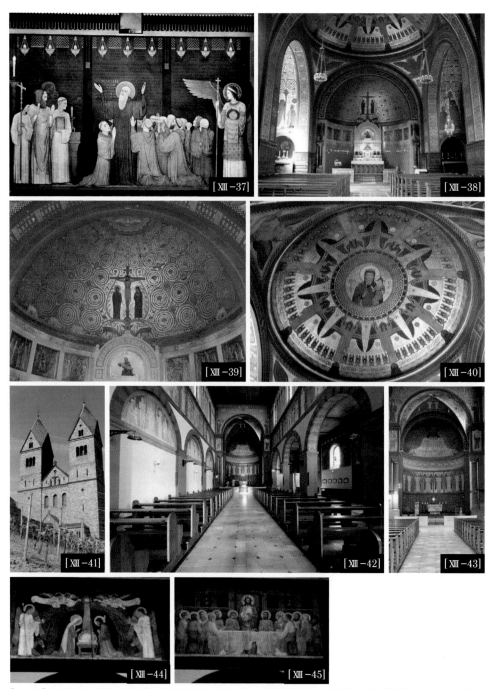

[ⅩⅢ-37] 베네딕트 수도원, 베네딕트 성인 벽화, 몬테 카시노 [ⅩⅢ-38]베네딕트 수도원의 그나덴 카펠레(Gnadenkapelle)내부, 보이론, 1898~1901 [ⅩⅢ-39]그나덴 카펠레 내부, 앱스 부분 [ⅩⅢ-40]그나덴 카펠레 내부 천정화(Dom) [ⅩⅢ-41]성 힐데가르드(St. Hildegard) 수녀원성당 정면, 뤼데스하임(Rüdesheim am Rhein) [ⅩⅢ-42]성 힐데가르드 수녀원성당 내부, 뤼데스하임 [ⅩⅢ-43]성 힐데가르드 수녀원성당 내부, 앱스 부분, 뤼데스하임 [ⅩⅢ-44]성 힐데가르드 수녀원성당 내부벽화, 아기예수의 탄생 [ⅩⅢ-45]성 힐데가르드 수녀원성당 내부 벽화, 최후의 만찬

경당이라는 의미의 그나
덴 카펠레(Gnadenkapelle)의
벽화, 그리고 뤼데스하임
(Rüdesheim am Rhein)의 성
힐데가르드(St. Hildegard)
수녀원성당 벽화 등의 작
품을 들 수 있다. 수도원
과 성당을 중심으로 이들

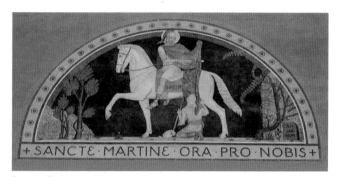

[Ⅷ-46] 베르카드, 성 마틴(st. Martin), 성 마틴 수도원성당벽화, 보이론,
1899~1900

의 작품은 확산되었으나, 제1, 2차 대전을 치르면서 대부분 파손되었고, 전쟁 후에는 바로크
양식으로의 복원을 위해 이들의 작품이 제거되는 수모를 겪기도 하였다. 이들의 영향을 받
은 후대 작가로는 그리스도교적 주제를 다량의 표현주의적 작품으로 남기고 있는 칼 카스
파(Karl Caspar, 1870~1956)와 역시 베네딕트 사제로 렌츠와는 프라하 성당 작업 중에 조우
했던 베르카드 신부(Willibrord Jan Verkade, 1868~1946)가 있다. 베르카드는 네덜란드 태생으
로 파리로 가서 나비파 화가들과 교류하며 상징주의 작품을 제작하였으나, 이후에 가톨릭에
귀의하여 베네딕트 사제가 되었던 인물이다. 그도 보이론파의 형상표현에서 기하학적 엄격
성, 단순성, 다양한 색채의 장식적 사용, 대칭적 구도를 답습하며 보이론파의 대표적 작가로
활동하였다. 한국에도 20세기 초반에 보이론파의 미술을 습득한 베네딕트 수사들이 들어와
제작한 성당벽화들이 소량 있었으나 대부분 성당의 신축 혹은 개축 중에 덧칠되어 현재는
남아 있지 않다.

20세기 전반기의
그리스도교 미술

20세기 전반기에는 두 번에 걸친 대재앙을 경험하면서 인간 존재의 기반이 위협받는 현실을 절감하였고 그리스도교나 신(神)에 대한 믿음은 상당히 약화되었다. 그 결과 인간 본성에 대한 실존적 인식을 전제로 하는 범종교적 혹은 비그리스도교적 미술현상이 그 주를 이루게 되었다. 예를 들어 인간의 생명, 평화의 실현, 화해 등을 주제로 제작한 브랑쿠지의 작품에서도 깊은 종교적 감동이 느껴지지만, 이를 그리스도교적 요소로 한정짓기는 어렵다. 대부분 20세기 전반기 작가들에게서 보이는 그리스도교적 주제의 작품들은 제단화와 같이 다수의 신자들을 대상으로 하는 교회공간에 봉헌되기 위한 전례적 작품이라기보다는 자신과의 처절한 대결 혹은 자신에 대한 깊은 성찰과 고뇌의 결과를 이입한 주관적이고 개인적인 신앙고백의 성격이 강하다. 예로써, 십자가상의 죽음이나 에체 호모(Ecce Homo)와 같이 예수 그리스도의 가장 고통스런 순간을 처절하게 묘사함으로서 작가 자신을 포함한 현대인들이 그들의 삶에서 짊어지고 있는 고통과 좌절을 표출하며 희망과 구원을 갈구하고 있는 것이다. 19세기에 있었던 나자렛파나 보이론파와 같은 체계적인 그리스도교 미술 부활운동은 20세기 전반기에는 드러나지 않았다.

† 시대적 배경 : 세계 1, 2차 세계대전

일반적으로 19세기의 역사는 프랑스혁명으로부터 1차 대전 발발 전(前)까지로 정의되고 있다. 따라서 20세기 전반기 역사라고 하면 1차 대전 발발인 1914년부터 2차 대전이 끝난(1945년) 후 대략 1950년까지의 역사를 의미한다.

20세기 유럽의 역사는 매우 복잡하고 다양한 양상들로 시작되었다. 즉, 19세기 후반기에 진행된 제국주의의 무자비한 식민지정책들로 인하여 유럽인들은 심한 도덕적 자괴감에 시달려야 했고, 자국의 경제규모는 매우 확대되었지만 마르크스가 예언한 대로 극심한 빈익빈부익부(貧益貧富益富)라는 사회적 문제를 안고 있었다. 뿐만 아니라 니체의 허무주의적 가치개념이나 자연과학의 발달로 야기된 과학지상주의는 오랜 세월 그들 삶의 중심에 있었던 그리스도교적 가치를 더욱 강하게 거부하도록 하였다. 이와 같이 유럽에 동시다발적으로 대두된 물질적 · 정신적 난제들은 그들이 소화해 내기에는 버거운 것이었다. 이는 사회적 히스테리 증세를 일으키기에 충분한 것이었고, 결국 제1차 세계대전(1914~1918)의 발발로 이어졌다. 사학자들 사이에서도 1차 대전의 발발의 계기는 분명하지만 그 근본적 원인에 대하

여는 여전히 의견이 분분할 정도로 뚜렷하게 규명되지 않은 전쟁이다. 이 전쟁은 유럽인들이 감당해 내기 어려울 정도로 다방면에서의 혼란이 가져온 시대적 히스테리 현상의 폭력적 결과로 받아들여지고 있다. 아직 그들이 경험하지 못했을 정도로 참혹한 전쟁이었던 1차 대전을 겪으면서 유럽인들은 인간 본성에 대한 절망감과 극심한 가치개념의 혼란을 겪어야 했다. 전쟁이 끝난 후에도 여전히 패전국과 승전국 사이의 갈등으로 유럽사회는 꺼지지 않는 불씨를 안은 채 불안한 상황의 연속이었다. 게다가 1917년 러시아 혁명의 성공으로 건립된 소련은 하나의 전체주의적 권력의 성장을 예고하는 것이었다. 다시 말하면 양차 대전 사이의 유럽은 패전의 상흔을 극복하기 위하여 경제성장 위주의 정책을 전개했던 독일 바이마르 공화국의 출현, 소련 사회주의 국가의 확립, 1차 대전 이후 새로이 설정된 국가 간 경계에 대한 불만 등으로 매우 불안한 상황이었다. 이러한 혼란상황에서 광기어린 독재자, 히틀러가 등장하여 유럽사회는 또 한 번의 세계대전(1939/41~1945)이라는 대재앙을 경험하게 되었고, 유대인 대학살이라는 참담한 현실이 유럽인들을 절망과 허무주의의 늪으로 깊이 빠져들게 하였다.

20세기 전반기 유럽에 등장한 거대한 두 전체주의 국가의 독재권력 가운데 하나는 2차 대전을 통해 엄청난 고통과 좌절을 선사하며 소멸하였고, 다른 하나는 건재한 가운데 20세기 중반기로 접어들면서 형성된 사회주의 국가와 서방국가 사이의 극심한 냉전체제의 한 축을 이루게 되었다.

✝ 교회사적 변화 : 그리스도교의 타 대륙확산

프랑스혁명 이후 19세기를 지나오면서 이미 그리스도교의 입지는 매우 좁아진 상태였으며, 20세기 전반기 두 차례에 걸친 참혹한 전쟁의 경험, 허무주의적 세계관의 팽배, 전체주의 사회의 대두와 확장, 과학에 대한 신봉 등은 유럽에서의 그리스도교의 입지를 더욱 옹색하게 하였다. 인간의 본질 혹은 인간의 존재에 대한 끝없는 질문을 제기하면서 실존주의 철학이 대두되었고, 그의 지대한 영향 아래 전개된 실존주의 문학이나 초현실주의 예술은

이제 공개적으로 그리스도교를 공격하였다. 그들은 유럽의 현대사에서 드러나는 비극적 결과의 원인을 유럽을 이끌어 온 오랜 전통과 그리스도교에서 찾으려는 듯하였다. 신의 존재에 대한 의구심으로 인하여 삼라만상과 인간에 대한 새로운 해석의 필요성이 강조되었고, 오랜 전통의 그리스도교적 가치는 비현실적 신비주의로 치부되었다. 이제 인간중심의 가치개념을 당연한 것으로 받아들이려 하였다. 더구나 가톨릭교회는 나치의 만행에 소극적 입장을 취함으로써 유럽에서는 비난과 위기를 극복해야 했다. 그리하여 가톨릭교회는 새로운 모습을 갖추려 자정(自淨)적 노력을 경주하기 시작하였다. 우선 가톨릭교회는 신학적으로 실존주의 철학을 부분적으로 수용하여 현대인의 내면적 고뇌에 접근하려 하였고, 교황을 중심으로 한 가톨릭교회의 체제를 더욱 굳게 다지는 동시에, 성직자와 평신도 중심의 교회운영 체계로의 전환을 시도하였다. 평신도의 지위와 사명을 부각하여 성직자와 평신도가 교회를 함께 이끌어 가는 그리스도교 공동체로 전환하려는 노력을 보이게 된 것이다.

한편, 제국주의 정책과 더불어 식민국가에 적극적으로 전교되었던 그리스도교는 오랜 교회사의 본고장인 유럽에서보다는 오히려 아시아, 아프리카 등의 제3세계에서 그 교세가 적극 확산되는 현상을 보이기 시작한 시기이기도 하다.

† 철학적 배경 : 실존주의 철학의 대두와 초현실주의

19세기 후반기에 전개된 마르크스의 사회주의적 가치개념과 더불어, 전통적 신앙을 부정하고 인간의 이성(理性)마저도 불신했던 니체의 허무주의, 그리고 의식세계와 무의식세계로 인간의 내면세계를 분리하여 조명하고 무의식 세계의 중요성을 강조한 프로이트의 정신분석학은 20세기 전반기의 철학적 흐름을 주도하게 된다. 더구나 양 차에 걸친 전쟁 경험은 인간의 본질에 대한 의구심을 갖기에 충분한 절망적 환경이었다. 이는 인간의 내면세계에 내재되어 있는 파괴적 본능에 대한 이해가 아니고서는 그들이 경험한 극단적 좌절과 절망을 수용하기 어려웠던 것이다. 키르케고르(Søren Aabye Kierkegaard, 1813~1855), 하이데거(Martin Heidegger, 1889~1976), 사르트르(Jean-Paul Sartre, 1905~1980), 카뮈(Albert Camus,

1913~1960) 등의 철학적 사유를 중심으로 하여 신의 존재나, 인간의 존재에 대한 본질적 가치의 문제들을 제기하게 되면서 실존주의 철학은 20세기 중반의 지식인들에게 커다란 반향을 불러오게 되었다. 자신들을 불안과 좌절로 내모는 현실 속에서 인간의 잔혹성, 본능적 욕망, 비정상적 상태에 관한 실존주의적 해석은 많은 지식인들을 매료시켰다. 다시 말하면, 계몽주의 이후 오랫동안 주목받았던 인간의 이성에 대한 신뢰와 전통적 종교에 대한 불신을 실존주의 철학과 초현실주의적 가치관이 대신하기에 이른 것이다.

† 미술사적 현상 : 다양한 미술 양식들의 동시다발적 대두.

20세기 전반기에는 내면적 정서를 강렬하게 표출하려 했던 후기 인상파 화가 고흐와 고갱의 영향을 받아 1905년 표현주의와 야수파가 출현한 것을 시작으로 입체파 · 미래파 · 추상 · 다다 · 초현실주의 등의 다양한 조형적 경향이 펼쳐졌다.

회화 : 표현주의 · 야수파 · 입체파 · 미래파 · 다다 · 초현실주의 · 추상

1905년 독일 드레스덴에서 4명의 젊은 건축학도들-키르히너(Ernst Ludwig Kirchner, 1880~1938), 헥켈(Erich Heckel, 1883~1970), 슈미트-로트루프(Karl Schmidt-Rottluff, 1884~1976), 블라일(Fritz Bleyl, 1880~1966)-에 의해서 시작된 표현주의는 니체에 심취하여 비판적 시각으로 현실을 관망하였으며 그들이 상정한 이상과 현실의 중재를 꿈꾸며 '다리파(Die Brücke)'를 형성하였다. 표현주의 작가들은 그들이 살고 있던 격변의 시대에 대한 비판적 현실인식을 왜곡된 형태와 강렬한 색채에 담아 회화작품으로 제작하였다. 1차 대전에 참전하기까지 그들은 드레스덴과 베를린을 중심으로 활동하면서 놀데(Emil Nolde, 1867~1956), 페히슈타인(Hermann Max Pechstein, 1881~1955), 뮐러(Otto Mueller, 1874~1930) 등의 새로운 화가들과도 교감하였다. 또한 남부 독일의 뮌헨을 중심으로 하여 청기사파

(Der Blaue Reiter)-칸딘스키(Wassily Kandinsky, 1866~1944)와 마르크(Franz Marc, 1880~1916)
의 주도로 형성-도 표현주의적 미술의 다양성을 배가하며 독자적인 활동을 1차 대전 발발
까지 이어갔다. 파리에서는 독일의 표현주의와 유사한 표현기법으로 야수파-마티스(Henri
Matisse, 1869~1954), 루오(Georges Rouault, 1871~1958) 등-의 활동이 주목되는 시기였다. 이
와 같이 사회적 격변과 내면적 갈등의 시대를 살아가면서 도달한 자신의 그리스도교적 확
신과 신앙을 다량의 작품으로 고백한 루오나 슈미트-로트루프, 놀데, 벡크만(Max Beckmann,
1884~1950), 딕스(Otto Dix, 1891~1969), 현대적으로 제단화를 제작하는 등 많은 그리스도
교적 주제의 작품제작을 병행한 카스파, 그리고 현대인의 존재적 고뇌를 두상연작에 표출해
낸 야블렌스키(Alexej von Jawlensky, 1864~1941) 등의 표현주의 화가들의 종교적 작품들은 20
세기 전반기 그리스도교미술의 맥을 이어갔다. 이들의 영향은 미국의 흑인작가 존슨(William
Henry Johnson, 1901~1970) 혹은 20세기 후반기에 그리스도교적 주제를 주로 제작한 쾨더
(Sieger Köder, 1925~)를 비롯한 수많은 작가들에게서 확인된다.

표현주의와 야수파의 출현에 이어, 대상을 다시점(多視點)에서 관찰할 때 보이는 와해
된 혹은 조각난 형태들로 화면을 재구성한 입체파가 1906년~1907년경에 등장하였다. 피
카소(Pablo Picasso, 1881~1973), 브라크(Georges Braque, 1882~1963)에 의해 전개된 입체파
는 세잔이 대상의 형태를 기하학적 형태로 환원하여 파악하고, 다각도(多角度)에서 관찰
한 대상을 토대로 화면을 구성적으로 재구축했던 것에서 영감을 받아 태어났다. 이어서
1909년경 기계문명의 시대를 예감하며 폭력적 혁명을 미래사회로의 절차로 파악했던 발라
(Giacomo Balla, 1871~1958), 보치오니(Umberto Boccioni, 1882~1916), 세베리니(Gino Severini,
1883~1966) 등이 추진한 미래파가 등장하여 기계문명이 지닌 속도와 역동성을 찬양하며 전
유럽에 확산되었다. 미래파는 새로운 역동적 가치를 추구하는 양식으로 자리매김되면서 종
교적 주제와는 명확하게 선을 그었다.

1차 대전 당시 전쟁에 대한 충격과 회의 그리고 인간의 파괴적 본성에 대한 분노로 인하
여 예술이라는 전통적 가치개념을 부정한 다다가 취리히에서 출현하였다. 또한 파리에서는
프로이트의 정신분석학을 적극 수용하여 인간의 본질에 대한 새로운 인식과 무의식 세계에
주목했던 초현실주의 등 새로운 양식들이 다발적으로 진행되었다. 초현실주의자들은 인간
의 정신세계나 무의식의 세계를 표현해 내기 위하여 새로운 표현방법-자동기술법, 다중이
미지, 데칼코마니, 데페이즈망 등-을 개발하였다. 초현실주의자들은 인간의 파괴적 본성에

대한 새로운 인식의 표출로서 예술이 존재하는 것으로 파악하였던 것이다. 대표적인 초현실주의자에 속하던 달리(Salvador Felipe Jacinto Dalí, 1904~1989)는 다른 초현실주의 작가들이 보여주었던 반그리스도교적 태도와는 다르게 1950년대 초부터 가톨릭교회로 회귀하여 그리스도교적 주제를 대량 제작하였으나 가톨릭교회가 주장하는 도그마와 정확하게 일치하지 않는 독자적 해석으로 일관하였다.

회화의 기본요소-점, 선, 면, 색채-로 인간의 감성이나 인상 등의 내면세계를 추상적으로 표현했던 서정적 추상의 칸딘스키, 그리고 신지학(神智學)을 근거로 하여 가시적 대상에 내재되어 있는 가장 근본적인 형태로 대상을 파악하여 수직선과 수평선으로 환원했던 몬드리안(Piet Mondrian, 1872~1944)을 중심으로 이루어낸 기하학적 추상은 20세기라는 새로운 세기의 가장 혁신적인 미술현상이었을 것이다. 기하학적 추상은 러시아 아방가르드, 바우하우스, 드 스타일의 조형언어로 이어져 삶과 예술의 일치를 통하여 보다 많은 사람들의 보다 나은 예술적 생활환경을 이루려 하였다. 결과적으로 이러한 현상은 가장 단순한 형태를 통한 대중적 보편화가 가능한 디자인 운동의 전개와 기능주의 건축물의 출현으로 귀착되었다.

한편, 소련에서는 사회주의 국가의 체제가 안정기에 접어든 1920년대 말부터 예술은 사회주의 이념을 국민들에게 효율적으로 전달하는 수단으로 수용되어, 소위 사회주의 리얼리즘이라는 이름으로 체제의 선전과 찬양을 담당하도록 하였다. 거의 비슷한 시기에 독일의 나치 정권도 예술을 전체주의 이념을 전파하는 수단으로 기용하여 게르만족의 우수성과 독일적 가치를 선전하는 나치미술을 개발하였다. 나치정권은 나치미술의 개발을 강조하며, 당대의 새로운 전위적 미술-표현주의로부터 추상에 이르는 현대미술-을 '퇴폐미술'로 규정하고, 그 실상을 고발하는 의미에서 1937년에는 '퇴폐미술' 순회전을 독일 내에서 개최하였다. 그들은 진보적 현대작가들의 작품전시를 금지하였으며, 그들의 작품들을 압수하고 파괴하거나 경매로 처분하는 등 무차별적으로 탄압하였다. 20세기 초기에 다양한 양식으로 유럽에 등장하여 그 시대의 다원성을 역동적으로 드러내던 전위적 현대미술은 사회주의 리얼리즘과 나치미술이라는, 전체주의 국가의 선전수단으로 봉사하는 굴곡된 미술로 추락하면서 짧은 동안이었지만 시련의 역사를 겪었다. 유럽의 현대미술 작가들은 2차 대전이라는 대재앙을 피해 미국으로 이동하여 더욱 다양하고 다원적인 모습으로 20세기 후반기를 열어갔다.

조각 : 프리미티비즘과 추상조각

20세기 전반기 미술에서 회화 못지않게 다양하고 활발하게 전개된 분야가 아마도 조각일 것이다. 크게는 구체적 형상을 변형 혹은 왜곡하여 표현한 조각작품들과 추상적 형상으로 전혀 새로운 조각작품의 세계를 일군 경우로 구분된다.

전자에 속하는 작품들은 대략 헥켈, 키르히너, 콜비츠(Käthe Kollwitz, 1867~1945), 바를라흐(Ernst Barlach, 1870~1938) 등의 표현주의 작가들과 프리미티비즘 작가들의 작품을 들 수 있다. 프리미티비즘은 19세기 후반기 유럽에 유입된 아프리카·동남아시아·라틴아메리카 등의 식민지 원주민들이 제작한 작품을 포함하여, 그들로부터의 자극으로 인하여 형성된 문화현상이다. 그들은 유럽의 조형예술가들에게 충격과 영감을 주었으며, 그 영향으로 제작된 회화·조각·패션 등의 작품들을 총망라하는 양식적 개념이 되었다. 프리미티비즘은 현대문명을 거부하고 원초적 삶을 찾아 남태평양으로 이주해 갔던 고갱을 시작으로 20세기를 관통하여 수많은 화가·조각가·디자이너들에게 지대한 영향을 주었다. 특히 표현주의 작가들을 비롯하여, 피카소나 브랑쿠지(Constantin Brâncuși, 1876~1957), 무어(Henry Moore, 1898~1986) 등 수많은 구상, 추상 조각가와 화가들에게 깊은 영향을 남겼다. 콜비츠와 바를라흐 등의 표현주의 작가들은 형태의 아카데미즘적 정확성을 거부하고 인간의 내면적 고뇌와 존재적 절박감을 표출해 낸 그리스도교적 조각작품들을 보여주었는데, 그들은 그들이 살고 있던 격변의 시대에 대한 비판적 현실인식을 왜곡된 형상과 원주민들의 작품에서 영향을 받은 단순하고 강렬한 형태감각으로 조각작품을 제작하였다. 1908년에 태어난 만쥬(Giacomo Manzù, 1908~1991)도 그들의 영향을 받았으며, 20세기 후반기 그리스도교적 주제의 조각에 족적을 남겼다.

또한 보치오니 등의 미래파 작가들도 움직임과 역동성을 조각으로도 표현하려 시도하였는데, 형상이 와해되는 과정을 보여주는 조각작품들이 다수 남아 있다. 초현실주의 작가였던 자코메티(Alberto Giacometti, 1901~1966)가 인간의 실존적 실재에 대한 명상을 담아낸 조각작품들도 이 시기의 조각에서 빼놓을 수 없는 조각세계라 하겠다.

소위 추상조각이라는 후자에 속하는 새로운 경향이 활발하게 전개되었다. 이는 러시아 아방가르드, 바우하우스, 드 슈타일 등의 기하학적 추상작가들에게서 비롯되어 가보(Naum Gabo, 1890~1977), 말레비치, 모홀리-나취(László Moholy-Nagy, 1895~1946) 등과 타

틀린(Wladimir Jewgrafowitsch Tatlin, 1885~1953), 리치츠키(El Lissitzky, 1890~1941) 등의 절대
주의와 구축주의 조각가들의 작품을 들 수 있다. 이러한 기하학적 추상조각의 경향은 20세
기 후반기에도 다양한 형태로 이어진다. 동시에 뒤샹(Marcel Duchamp, 1887~1968), 하우스만
(Raoul Hausmann, 1886~1971), 오펜하임(Meret Oppenheim, 1913~1985) 등의 다다작가들을 중
심으로 오브제(Objet)가 등장하면서 기존의 평면, 부조, 입체의 장르를 교란시키는 작품들이
나타나기 시작하였다. 추상작가로 분류되는 폰타나(Lucio Fontana, 1899~1968)는 그리스도교적
주제의 부조작품을 병행하여 그의 독자적 그리스도교 미술세계를 보여주었다.

　이상에서 본 바와 같이 20세기 전반기는 매우 다채로운 조형예술 현상들이 동시다발적
으로 등장하여 꽃피운 시기였으나 그리스도교적 작품은 주요 작가들에게서 적극적으로 보
이지는 않았다. 다만 표현주의 작가들과 그들에게 영향을 받은 작가들이 그들이 살았던 시
대의 격변하는 현실을 반영하는 조형성과 전통적 그리스도교적 가치 사이에서 고뇌한 흔적
들을 성서의 내용을 재해석한 작품들에 남겼다. 결과적으로 그리스도교적 작품제작은 표현
주의적 경향의 작가들에 의해서 20세기 후반기로 이어졌다고 하겠다. 또한 자연과의 일치
를 이상(理想)으로 여겼던 조각가 무어의 목가적 작품이나 브랑쿠지의 생명의 신비, 평화,
화해를 주제로 제작한 작품들에서 종파를 초월한 심오한 종교적 감동이 느껴진다.

건축 : 기능주의적 모더니즘

　과학기술의 발달은 19세기 말경 유리, 강철, 금속, 시멘트 등의 새로운 건축자재의 개
발을 가능하게 하였고, 이로써 건축물의 구조나 형태에 혁명적 변화를 일구어냈다. 이러
한 새로운 재료의 개발은 과거의 건축에 대한 향수를 뛰어넘어 새로운 공법과 재료로 이
루어진 기능적인 현대건축의 출현을 가능하게 하였던 것이다. 20세기 전반기에는 아르
누보 이후 표현주의, 아르데코(Art-Deco), 신즉물주의 등 다양한 양식을 반영한 건축물
이 부분적으로 축조되었다. 그러나, 건축자재의 개발과 더불어 기하학적 추상의 조형언
어를 적극 수용한 새로운 감각의 미적이고 기능적인 20세기 현대건축이라는 새로운 건
축으로의 발전상을 보여주었다. 역사적으로 의미 있는 20세기 전반기 현대건축물로는 베
를린의 아인슈타인 기념관 [Einsteinturm, Potsdam, 건축가: 멘델스존(Erich Mendelsohn),

1920~1921], 우트레히트의 리트벨트 하우스[Rietveld-Schröder-Haus, Utrecht, 건축가: 리트벨트(Gerrit Rietveld), 1923/24], 데싸우의 바우하우스[Bauhaus Dessau, 건축가: 그로피우스(Walter Gropius), 1925~1926], 베를린의 에스트리히 박사의 저택[Haus Dr. Estrich, 건축가: 박스만(Konrad Wachsmann), 1929], 헤를렌의 유리로 된 백화점[Glaspaleis, Heerlen, 건축가: 포이츠(Frits Peutz), 1935], 펜실베이니아의 폭포가 있는 저택[Fallingwater, Bear Run, Pennsylvania, 건축가: 라이트(Frank Lloyd Wright), 1935], 마르세유의 집단주거용 건물[건축가: 르 코르뷔지에(Le Corbusier), 1947], 뉴욕의 유엔본부건물[UN, New York, 건축가: 르 코르뷔지에(Le Corbusier), 1949~1951], 롱샹의 마리아 순례 성당[Notre-Dame-du-Haut de Ronchamp, 건축가: 르 코르뷔지에(Le Corbusier), 1950~1955], 그리고 뉴욕의 구겐하임미술관[Guggenheim Museum, New York, 건축가: 라이트(Frank Lloyd Wright), 1956] 등이 있다. 유럽에서는 르 코르뷔지에가, 미국에서는 라이트가 20세기 전반기 건축을 이끌어 갔다고 해도 과언이 아닐 만큼 그들의 활약은 빛났다. 거의 모든 건축물들이 대규모이며 건축사적으로 중요한 건물들이지만 새로운 공법의 개발로 인하여 공기(工期)가 대폭 축소된 것을 발견할 수 있다.

철근콘크리트를 이용하여 지어진 최초의 교회건축물은 1904년에 파리에 지어진 성쟁[St. Jean de Montmartre, 건축가: 부도(Anatole de Baudot)] 성당이다. 1919년에는 독일의 건축가 바르트닝(Otto Bartning)이 『새로운 교회건축』이라는 저서를 발표하였는데, 그는 거기서 교회건축물이 전통적 전례와 신자들의 공동체 의식을 통합하여야 하며, 역사주의를 극복하고 새로운 공법과 새로운 조형적 구조를 추구하여 새로운 미를 보여주는 기능주의의 적극적 수용을 제안하였다. 이러한 그의 이론은 향후 20세기 전반기 교회건축에 지대한 영향을 주었다. 그는 슈테른 성당(Sternkirche, 1922)을 시작으로, 에쎈에 부활교회(Auferstehungskirche, Essen, 1930), 베를린에 구스타프-아돌프 성당(Gustav-Adolf-Kirche, Berlin-Charlottenburg, 1934)을 남겼다. 그와 유사한 건축이념을 가지고 있었던 건축가 뵘(Dominikus Böhm)은 오펜바흐에 성 요셉 성당(St Josef, Offenbach, 1914~1920)과 쾰른에 성 엥겔베르트 성당(St. Engelbert in Köln-Riehl, 1928~1932)을 건축하였다. 또한 아헨의 성체축일 성당[Fronleichnamskirche, Aachen, 건축가: 슈바르츠(Rudolf Schwarz), 1932]도 독일의 현대 건축가에 의해 건축되었으며, 그 외에 로마의 성 베드로와 바오로 성당[SS. Pietro e Paolo, Rom, 건축가: 포쉬니(Arnaldo Foschini), 베트리아니(Costantino Vetriani), 1937~1955], 스위

스의 아씨에 세워진 성모 성당(Notre-Dame de Toute Grâce du Plateau d'Assy, 건축가: Maurice Novarina, 1937~1946) 등 유럽 전역에 현대적 교회건축물이 등장하였다. 그들은 새로운 건축 자재를 이용하여 전혀 새로운 외형과 환상적인 공간을 창출하였다. 20세기 중반기 현대 교회건축물 가운데 가장 주목받고 있는 성당은 아마도 르 코르뷔지에가 롱샹에 지은 성모 경당(Notre Dame du Haut de Ronchamp)일 것이다. 기능주의 건축가였던 르 코르뷔지에가 이 유서 깊은 순례성당을 설계하면서 과감하게 기능주의적 단순함과 합리주의적 효율성을 초월하여 환상적이고 시적인 영감을 불어넣음으로써 수많은 순례자들을 매료시키고 있다.

† 그리스도교 미술현상 : 개인적 신앙고백

　　20세기 전반기에는 두 번에 걸친 대재앙을 경험하면서 인간 존재의 기반이 위협받는 현실을 절감하였고 그리스도교나 신(神)에 대한 믿음은 상당히 약화되었다. 그 결과 인간 본성에 대한 실존적 인식을 전제로 하는 범종교적 혹은 비그리스도교적 미술현상이 그 주를 이루게 되었다. 예를 들어 인간의 생명, 평화의 실현, 화해 등을 주제로 제작한 브랑쿠지의 작품에서도 깊은 종교적 감동이 느껴지지만, 앞서 지적하였듯이 이를 그리스도교적 요소로 한정짓기는 어렵다. 대부분 20세기 전반기 작가들에게서 보이는 그리스도교적 작품들은 제단화와 같이 다수의 신자들을 대상으로 하는, 교회공간에 봉헌되기 위한 전례적 작품이라기보다는 자신과의 처절한 대결 혹은 자신에 대한 깊은 성찰과 고뇌의 결과를 이입한 주관적이고 개인적인 신앙고백으로 보인다. 예로써, 십자가상의 죽음이나 에체 호모(Ecce Homo)와 같이 예수 그리스도의 가장 고통스런 순간을 처절하게 묘사함으로써 작가 자신을 포함한 현대인들이 그들의 삶에서 짊어지고 있는 고통과 좌절을 표출하며 희망과 구원을 갈구하고 있는 것이다. 19세기에 있었던 나자렛파나 보이론파와 같은 체계적인 그리스도교 미술 부활운동은 20세기 전반기에는 드러나지 않았다.

　　그런 가운데 유럽에 흐트러져 살아온 유대인들의 희로애락과 서글픈 정서를 담고 있는 샤갈(Marc Chagall, 1887~1985)은 그가 태어난 러시아에 살고 있는 유대인들의 전통과 구약

의 이야기를 현대적으로 해석하여 종교적 미술의 새로운 가능성을 보여주었고, 러시아의 추상작가 말레비치(Kasimir Sewerinowitsch Malewitsch, 1879~1935)도 그리스도교적 정신과 전통이 깊이 뿌리내린 모국의 종교적 신념을 1914/15년에 하얀 정방형 캔버스에 검은 정방형으로 그린 "현대의 이콘"을 통하여 독자적이고 주관적인 해석을 제시하였다. 그 외에 지극히 현실적이던 피카소(Pablo Picasso, 1881~1973)도 역시 그리스도교적 전통이 뿌리 깊은 스페인인으로서 그리스도교 전통과 완전히 단절되기 이전에 제작한 극소수의 그리스도교적 주제나 종교적 내용을 암시하는 작품이 존재한다.

미술사적으로 관찰해 보면 신플라토니즘적 시각에서 작가의 상상력과 창의력이 강조되던 르네상스기에 와서 작가 자신의 모습을 성화에 소극적으로 등장시키는 경우[미켈란젤로(Michelangelo Buonarroti, 1475~1564), 리멘슈나이더(Tilman Riemenschneider, 1460~1531) 등]가 보이기 시작하였다. 이는 천상과 지상을 연결하려는, 천상의 과업에 인간을 참여시키려는 의도로 이해되며, 당시에 새로이 확산되던 인본주의적 사고와 그에 따른 작가들의 자의식에서 이러한 변화의 원인을 찾을 수 있을 것이다. 알베르티(Leon Battista Alberti, 1404~1472)가 주장하였듯이 "예술가는 창조주가 되어야 한다"는 입장이 예술가들 사이에서 확산되었던 것이다. 프랑스혁명 이후 19세기에 이르면 고갱의 황색의 그리스도에서와 같이 성서적 장면의 주인공으로 스스로를 암시하는 적극적인 시도들이 간헐적으로 있었고, 20세기에 이르면 인간은 이제 지상의 사건에서는 물론이고, 천상의 사건에서도 주인공으로 등장하려 한다. 다시 말하면 천상도 인간을 위해 존재하는 것이 되어 버린 것이다. 달리의 경우와 같이 자신의 부인을 성모 마리아로 등장시키는 등의 적극적 태도가 이를 반증한다. 이러한 현상은 예수 그리스도를 신인(神人)으로 파악하는, 오랜 역사를 지닌 그리스도교의 신학적 해석과는 완전히 구분되는 주장이다. 역설적이지만 무신론자를 자처하는 작가들의 작품에서도 유럽인들의 정신적 뿌리라 할 수 있는 그리스도교적 요소들을 발견하게 되는데, 이는 그들의 문화에서 전통의 형태로 여전히 존재적 본질로서 깊이 기능하고 있는 그리스도교의 현황을 드러내는 것일 것이다.

김재원

독일 뮌헨대학교 박사학위 취득(서양미술사학)
이화여자대학교 박사연구원
현대미술사학회 회장 역임
서양미술사학회 · 현대미술사학회 · 미술사학연구회 등 다수의 미술사학회 임원
현) 인천가톨릭대학교 조형예술대학 교수

김정락

독일 프라이부르크대학교 박사학위 취득(서양미술사학)
카이스트 강의교수
서양미술사학회 등 다수의 미술사학회 임원
현) 한국방송통신대학교 교수

윤인복

이탈리아 로마국립대학교 '라 사피엔자' 박사학위 취득(서양미술사학)
국제인천여성미술비엔날레 본전시 운영위원장 역임
현) 인천가톨릭대학교 조형예술대학 교수